그림 보는 의사가 들려주는

60일간의
교양 미술

그림 보는 의사가 들려주는
60일간의 교양 미술

초판 인쇄일 2021년 9월 1일
초판 발행일 2021년 9월 15일

지은이 박광혁
발행인 이상만
발행처 마로니에북스
등록 2003년 4월 14일 제 2003-71호
주소 (03086) 서울특별시 종로구 동숭길113
대표 02-741-9191
편집부 02-744-9191
팩스 02-3673-0260
홈페이지 www.maroniebooks.com

ISBN 978-89-6053-612-8 (03600)

그림 보는 의사가 들려주는

60일간의
교양
미술

박광혁 지음

마로니에북스

머리말

　의과대학을 졸업하고 의사가 되었습니다. 수련의와 전공의를 거치고, 학교와 종합병원에서 많은 환자들을 만났습니다. 희망 없는 표정으로 병원에 들어온 환자가 건강한 몸이 되어 웃으며 나가는 모습도 보면서 의사가 된 제 자신이 기특하기도 했고, 아직 세상이 어떤 곳인지도 모르는 어린 환자가 죽어가는 모습에 절망하기도 했습니다.

　개업의가 된 후에는 더 많은 환자들을 만날 수 있었습니다. 인체의 완전성을 추구하는 것이 의사의 숙명이라면 병원의 경영과 재무수지를 맞춰야 한다는 경영자의 입장 사이에서 갈등하기도 하였지요. 하지만 어떤 순간에도 어린 시절부터 늘 꿈꿔오던 인문학, 특히 미술사를 통한 인간과 삶에 대한 탐구의 욕구를 잊은 적은 없었습니다. 아마도 어릴 때부터 틈나면 찾았던 미술관이 제 뇌리 깊은 곳에 남아 있었기 때문일 것입니다. 나름 힘들었던 학창 시절에 그래도 그림을 통해서 위안을 많이 받았고 그림 속 이야기에 한동안 푹 빠져 지내기도 하였습니다. 인간이 모든 철학의 중심이 된 것이 르네상스라면 제가 하고 있는 의학 또한 인간의 정신적, 신체적 완전성을 추구한다는 점에서 궤를 같이한다는 신념을 버리지 않았습니다. 그러면서 다시 그림들을 보았습니다. 어떻게 본다면 그냥 하얀 백지나 캔버스 위에 여러 가지 화공 약품을 덕지덕지 칠한 것이라 말할 수 있는 것들이었지만, 한 걸음 물러서서 볼 때 그 그림 속에는 또 하나의 세상이 있었습니다.

　어떤 그림은 인간의 고뇌를 그대로 보여주었고, 어떤 그림은 정지된 이미지만으로도 배를 잡고 웃게 하는 해학을 전해주었습니다. 또한 어떤 그림은 신체적 완전성을 그려냈고, 어떤 그림은 병고에 시달리는 인간의 나약한 모

습을 그대로 가지고 있었습니다. 그림 한 장 한 장이 이 세상을 담고 있는 것이었습니다.

『60일간의 교양 미술』 속에 있는 명화를 통해 저의 이런 느낌을 많은 분들과 함께 나누고 싶었습니다. 서양 미술사에 족적을 남긴 유명한 회화, 또는 많이 알려지지는 않았지만 충분히 가치가 있는 명화를 소개시켜 드리고 싶었습니다.

일천한 의료 지식과 경험, 그리고 아마추어 수준을 벗어나지 못하는 미술에 대한 식견이 가진 저의 한계는 이 책 안에 그대로 남아 있습니다. 하지만 그림을 통해 세상을 바라보고자 하는 작은 희망을 가진 한 내과 의사가 여러분께 드리는 말씀이라고 생각하시고 읽어주신다면 더할 나위가 없겠습니다.

한 장의 그림은 하나의 세계입니다. 어떤 사람의 눈에 그 그림은 그려질 때의 경제적 상황을 말할 수 있고, 또 어떤 사람의 눈에는 그 당시의 패션을 알 수 있게도 합니다. 저에게 있어서 그림은 인간이 가진 정신과 신체의 완전성과 건강을 위한 노력으로 보입니다.

그림을 잘 모르는 분들도 흥미를 느끼고 쉽게 이해할 수 있도록 써 보았습니다. 모쪼록 그림을 통해 다시 세상을 바라보는 인문적 사회가 되는 데 이 책이 조금이라도 도움이 되기를 희망합니다. 5년 동안 한결같이 제게 채찍과 용기가 되어 준 서양 미술사 모임인 '모나리자 스마일' 회원분들에게 깊은 감사의 마음 전합니다. 그리고 옆에서 묵묵히 지켜보고 기다려준 제 아내 김선자와 다섯 딸 지원, 정원, 예원, 규원, 승원에게도 늘 미안한 마음 전합니다.

60일간 떠나는
매일매일 순간이동 미술 여행

프랑스, 이탈리아, 영국, 독일, 네덜란드를 거쳐
아일랜드, 벨기에, 덴마크, 핀란드, 노르웨이,
스페인, 스위스, 오스트리아, 러시아를 지나 미국까지…

매력적인 숨은 명화를 찾아 출발!

START

차례

예술의 중심지를 거닐다 프랑스

마음에 남는 걸작의 여운 이탈리아

그림에 깃든 이야기를 찾아서 영국

예술의 중심지를 거닐다
프랑스

니콜라 푸생(Nicolas Poussin)

장 오노레 프라고나르(Jean-Honoré Fragonard)

마리 가브리엘 카페(Marie-Gabrielle Capet)

안 루이 지로데 트리오종(Anne-Louis Girodet-Trioson)

귀스타브 쿠르베(Gustave Courbet)

에두아르 마네(Édouard Manet)

앙투안 볼롱(Antoine Vollon)

알프레드 시슬레(Alfred Sisley)

오딜롱 르동(Odilon Redon)

클로드 모네(Claude Monet)

베르트 모리조(Berthe Morisot)

앙리 루소(Henri Rousseau)

앙리 드 툴루즈 로트레크(Henri de Toulouse Lautrec)

에두아르 뷔야르(Édouard Vuillard)

라울 뒤피(Raoul Dufy)

마리 로랑생(Marie Laurencin)

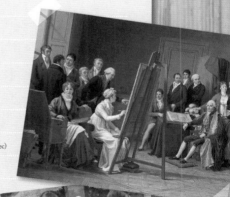

니콜라 푸생
Nicolas Poussin, 1594-1665

★★★★
DAY
01
★★★★

프랑스 고전주의의 상징이 된 거장

자화상

루브르 박물관이 소장 중인 니콜라 푸생의 〈자화상〉입니다. 흔히 '예술가의 초상화'라고 불리는데 그림 속 여러 상징에 대해 다양한 해석이 존재합니다. 여러 캔버스가 겹쳐 놓인 배경에서 푸생은 다소 근엄한 표정을 짓고 관람자 쪽을 보고 있습니다. 입고 있는 옷은 고대 로마 시민이 입은 토가를 연상시키는 가운이지요. 잘 그린 초상화나 자화상을 보면 인물의 성격을 짐작할 수 있는데요. 소장처인 루브르 박물관에는 이런 설명이 있습니다. "그의 열렬한 팬이자 후원자였던 친구 폴 프레아르 드 샹틀루(Paul Fréart de Chantelou)의 부탁으로 니콜라 푸생은 정말 드물게 자기 얼굴을 모델로 그림을 그렸다. 56세의 푸생은 오랜 투병 생활 중이었지만, 그림 속에선 사실적이고 생기 있는 모습으로 관람객들을 바라보고 있다."

니콜라 푸생은 페테르 파울 루벤스(Peter Paul Rubens), 렘브란트(Rembrandt van Rijn)와 함께 17세기 유럽 회화에서 가장 큰 영향력을 끼친 화가로 프랑스 고전주의의 상징이자 프랑스 근대 회화의 시조라고 일컬어집니다. 주로 신

자화상(Self-Portrait)
1650년, 캔버스에 유채, 98×74cm, 프랑스, 파리, 루브르 박물관

EFFIGIES NICOLAI POVSSINI AND
YENSIS PICTORIS. ANNO ÆTAT
ROMÆ ANNO IVBILEI
1600

화와 역사, 성경 속 이야기를 소재로 창작을 했습니다. 고대의 풍경 속에 균형과 비례가 정확한 고전미 넘치는 인물들을 조화로운 구성과 완벽한 데생을 통해 묘사하였고 그림 속에 시적이고 풍부한 감성까지 불어넣었다고 평가받지요.

십자가에서 내림

상트페테르부르크 에르미타슈 미술관에 소장된 니콜라 푸생의 〈십자가에서 내림〉입니다. 예수를 십자가에서 내리는 장면은 바로크 미술에 숱하게 그려진 성경 주제였지요. 그림 왼편에 덮인 거대한 먹구름은 애통하는 상황을 극적으로 보여주며 긴장감을 줍니다. 반대편의 흰 천은 작품 전체를 분할하듯이 극명한 대조를 이룹니다. 인물들의 자세와 동작은 푸생이 바로크 미술의 구도와 색채 효과에 정통함을 보여줍니다. 이 작품은 예카테리나 2세가 1768년에 구입한 것으로 그녀가 수집한 가장 이른 시기의 프랑스 미술품 중 하나입니다.

니콜라 푸생은 1594년 노르망디의 레장들리라는 시골 마을에서 태어났습니다. 아버지는 당시 공증인 또는 군인 출신의 농부였다고 하지요. 18세 노르망디의 화가 캥탱 바랭(Quentin Varin)에게 미술을 배웠다는 기록이 있고 곧 파리로 가서 조르주 랄르망(Georges Lallemand)의 공방에서 직업 화가의 길을 걸었다고 하나 그가 세상에 제대로 이름을 알리기 전까지의 기록은 뚜렷하지가 않습니다.

푸생은 1622년 예수회에서 그림 주문을 받아 몇 점의 종교화를 그리면서 본격적으로 알려지기 시작하였는데 당시 퐁텐블로성을 장식하는 일에 참여

십자가에서 내림(Descent from the Cross)
1627-1628년경, 120×98cm, 러시아, 상트페테르부르크, 에르미타슈 미술관

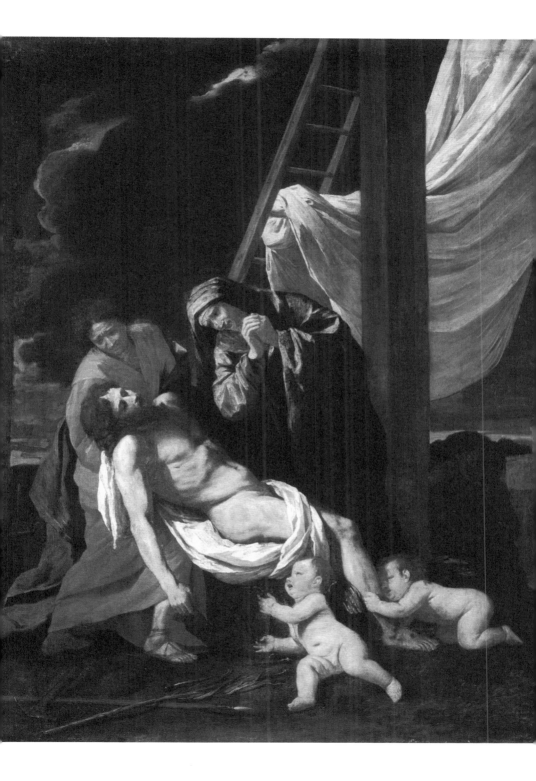

하기도 하였다고 합니다. 이때 왕궁에 소장된 라파엘로의 그림에 크게 감명을 받아 이탈리아 고전 회화를 동경하였고 결국 1624년 로마로 떠나게 되지요. 그 후 리슐리외 추기경의 추천으로 루이 13세의 궁정화가로 보낸 2년간을 제외하면 푸생은 생애 대부분을 로마에서 보내게 됩니다. 푸생을 '프랑스 출신' 화가라고 하는 이유도 서른 살 이후 계속 로마에서 생활하면서 작품 활동을 했기 때문입니다.

폴리페무스가 있는 풍경

상트페테르부르크 에르미타슈 미술관에 소장된 니콜라 푸생의 〈폴리페무스가 있는 풍경〉입니다. 녹색 배경으로 들판에 나무가 우거져 있고 산과 구름이 보입니다. 자세히 보면 그림 중앙의 아지랑이가 피어오르는 것처럼 보이는 구름 바로 아래 산 정상에 거인이 앉아서 쓸쓸히 피리를 불고 있네요. 이 외눈박이 거인의 이름은 폴리페무스(Polyphemus)입니다. 사랑하는 갈라테이아(Galactea)를 위해 마음을 담아 피리를 연주하고 있지요. 이 작품에서는 신화에서 흔히 묘사되는 외눈박이 거인의 분노는 보이지 않습니다. 푸생은 거대한 힘을 가진, 고뇌하는 폴리페무스를 그린 것입니다. 그림 아래 전경을 보면 정작 갈라테이아는 양치기 미소년 아키스(Acis)와 사랑에 빠져 있습니다.

푸생은 2년간 루이 13세의 왕실 수석 화가로서 궁정에서 일어나는 모든 예술 작업을 총괄하는 중책을 맡았습니다. 인테리어 작업 감독에서부터 커튼 디자인, 건축 장식 설계뿐만 아니라 루브르궁 대정원의 보수 공사 관리까지 다방면으로 활동했습니다. 하지만 다른 프랑스 궁정화가들의 질투를 받은 것은 물론, 대신들과도 여러 문제로 불편한 관계에 놓이게 됩니다. 결국

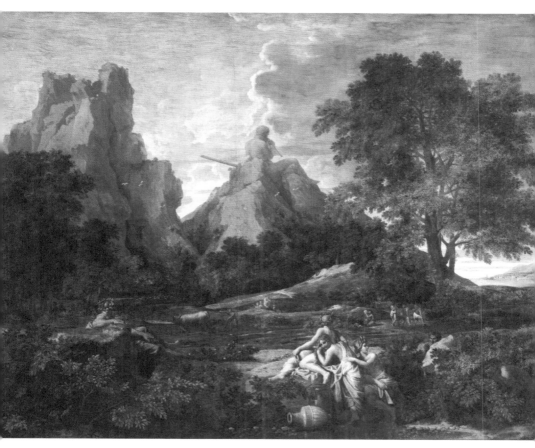

폴리페무스가 있는 풍경(Landscape with Polyphemus)
1649년, 148.5×197.5cm, 러시아, 상트페테르부르크, 에르미타슈 미술관

자신의 예술 세계와 프랑스 궁전 분위기가 맞지 않았기 때문에 다시 로마로 가게 되었지요.

화가로서의 기량이 절정에 도달하면서 푸생에게는 '프랑스 고전주의의 거장', '철학하는 화가', '역사화의 대가'라는 여러 수식어가 붙었는데요. 스토아 철학과 세네카에 심취하였고 로마 역사를 주제로 한 그림을 통해 이상화된 자연과 풍경을 묘사하는 데 치중했기 때문입니다. 17세기의 미술은 북쪽 플랑드르 지역의 사실주의 그림들과 남쪽 이탈리아의 바로크 미술이 대세를 이루었던 시기였지요. 푸생은 당대 화가들과는 달리 시대의 조류에 휩쓸리지 않고 자신이 추구하던 길, 즉 고전의 정신을 복원하고 고전주의를 재해석하여 한 단계 높이 끌어올리는 데 매진함으로써 프랑스 바로크 미술의 대가로 뚜렷한 족적을 남기게 되었습니다.

그는 미술 교육에도 탁월했습니다. 기초 교육부터 화가 선발 과정, 미술 전문인 육성을 위한 지원 대책을 한꺼번에 마련하는 등 화가들을 양성하는 정책을 체계적으로 수립하였지요. 그래서 이전까지 모방의 수준이던 프랑스 미술을 끌어올립니다. 푸생이 고안한 기본 교육 시스템 중 널리 알려진 것이 살롱전입니다. 살롱전에서 1, 2등으로 수상한 화가들은 이탈리아로 국비 유학을 갈 수 있게 하는 제도를 만들었지요. 이렇게 프랑스 미술은 눈에 띄는 성장을 했고, 영국과 스페인, 러시아 등 상당수 유럽 국가들도 푸생의 방법을 따르면서 아카데미 교육이 유럽 전역에 퍼지게 되었습니다.

1655년경부터 푸생은 손이 떨리는 '수전증'으로 어려움을 겪습니다. 그리던 붓을 바꿔보기도 하고 화풍을 변경하기도 했지만 그림을 그리기가 쉽지 않았고 건강은 계속 나빠졌습니다. 그럼에도 푸생은 평생 수제자나 조수를 두지 않고 홀로 그림을 그려 나갔습니다.

그가 겪은 수전증은 아마도 파킨슨병에 의한 증상이 아닐까 짐작해 봅니다. 파킨슨병은 신경퇴행성 질환 중 하나로 신경세포 중 하나인 도파민이 어떠한 원인이 의해 소멸되면서 뇌 기능의 이상을 일으키는 병이지요. 도파민은 우리 몸의 움직임을 정교하게 하는 데 중요한 신경전달물질로, 이것이 부족하면 신체의 떨림 증상이 나타날 수 있습니다.

장 오노레 프라고나르
Jean-Honoré Fragonard, 1732 - 1806

향락과 욕망을 그린 로코코 회화의 대가

★★★★
DAY
02
★★★★

책 읽는 소녀

워싱턴 국립미술관에 있는 장 오노레 프라고나르의 〈책 읽는 소녀〉입니다. 소파에 앉아 독서에 푹 빠져 있는 한 소녀가 있습니다. 집중해서 제대로 책을 읽으려고 하는지 등에는 커다란 쿠션을 받쳤고 한쪽 팔은 편안하게 팔걸이에 얹은 채입니다. 단단히 묶은 머리와 말끔한 옷차림이 단정한 인상을 줍니다. 소녀의 손에 들린 작은 책 속엔 어떤 이야기가 담겨 있을까요?

이 그림을 그린 장 오노레 프라고나르는 프랑스 남부 해안 도시 그라스에서 장갑 제조업을 하던 상인 가정에서 태어났습니다. 이후 서서히 가세가 기울자 그의 가족은 파리로 이주했고, 프라고나르는 당시 파리 화단을 대표했던 장 바티스트 시메옹 샤르댕(Jean-Baptiste-Siméon Chardin)과 프랑수아 부셰(François Boucher)의 공방에 들어가 그림을 배우게 됩니다. 그는 뛰어난 실력으로 1752년 프랑스 왕립아카데미의 로마 대상(Grand Prix de Rome)을 받고 5년간 이탈리아에서 본격적으로 그림을 배웠습니다. 귀국 후에는 아카데미풍의 신화 그림과 역사화를 그려 주목을 받았지만, 그 후로는 자유롭고 쾌활하

책 읽는 소녀(Young Girl Reading)
1769년경, 캔버스에 유채, 81.1×64.8cm, 미국, 워싱턴 D. C. 워싱턴 국립미술관

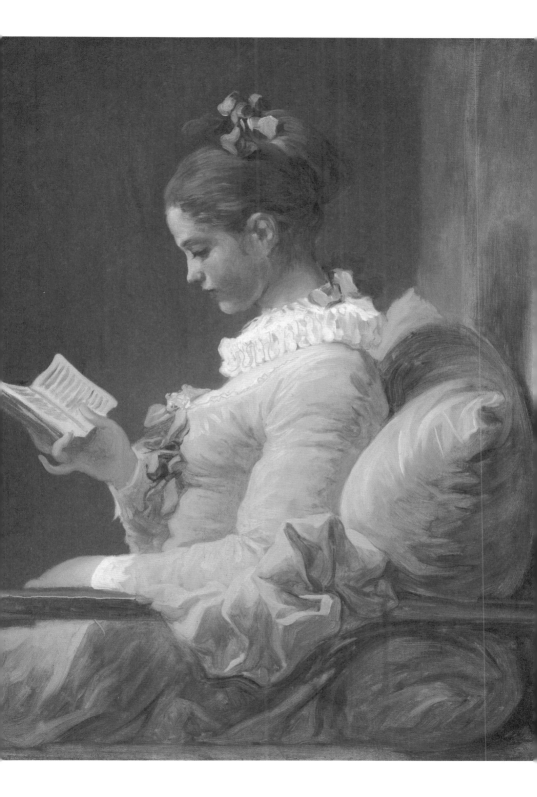

며 관능적인 주제의 그림을 그리기 시작합니다. 사실 프라고나르의 활동 기간의 대부분이 신고전주의 시기에 속하지만 그는 프랑스 혁명이 일어나기 바로 전까지 계속 로코코 양식으로 가볍고 로맨틱하며 세속적인 주제의 친근한 그림을 그렸던 것이죠. 〈책 읽는 소녀〉는 프라고나르의 대표작입니다. 프라고나르는 이 그림을 당시로서는 생각할 수 없을 정도로 빨리 그려 하루만에 완성했다고 합니다. 이는 프라고나르가 유학을 갔던 이탈리아의 화풍이 아닌 페테르 파울 루벤스나 프란스 할스(Frans Hals) 같은 플랑드르 화가들의 회화 기법에서 영향을 받은 것으로 보입니다. 그런데 프라고나르의 세속적이고 향락적인 그림과는 달리 〈책 읽는 소녀〉는 나름 독서라는 주제를 통해 귀족들의 향락과 사치를 꼬집으며 풍자하고 도덕적인 메시지를 전달하려는 의도가 보입니다. 이 소녀가 읽고 있는 책 역시 당시 엘리트 사회에서 유행하고 있던 볼테르의 『캉디드(Candide, ou l'Optimisme)』라는 풍자 소설로 보고 있기 때문이지요.

장님 놀이

오하이오 톨리도 미술관이 소장 중인 프라고나르의 〈장님 놀이〉입니다. '장님 놀이'는 전 세계적으로 나타나는데 술래가 된 사람이 눈을 가리고 다른 사람을 잡는 놀이이지요. 우리나라의 '까막잡기'나 '술래잡기'와도 비슷합니다.

눈을 가리고 술래잡기하는 여인이 있습니다. 그녀의 뒤로 한 남자가 다가와 장난을 치고 있습니다. 그런데 하얀 천으로 눈을 가린 여인의 허리를 보면 안 그래도 가는 허리를 더 가늘게 만들기 위해 코르셋을 착용한 것을 알

장님 놀이(Blind Man's Buff)
1750-1752년경, 캔버스에 유채, 116.8×91.4cm, 미국, 오하이오, 톨리도 미술관

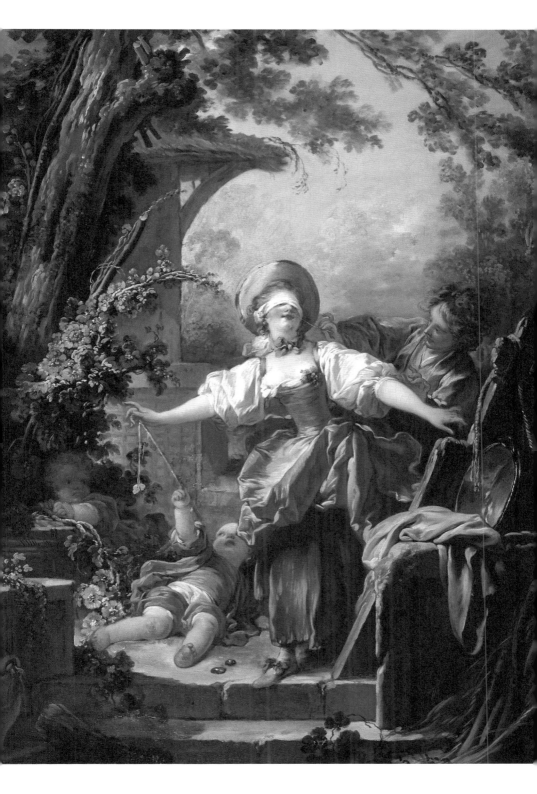

수 있지요. 이는 여인의 풍만한 자태를 더욱 돋보이게 하기 위한 복장으로 마치 아름다운 붉은 드레스를 입은 도자기 인형을 보는 듯합니다.

코르셋이라 하면 배와 허리둘레를 교정하기 위해 착용하는 여성의 속옷으로 알고 계실 겁니다. 하지만 그리스 크레타섬, 미케네 문명의 남녀 복식에서 그 원형을 찾을 수 있듯이 코르셋은 남녀 구분 없이 허리를 졸라매기 위해 입었던 옷이지요. 그러다 르네상스를 거쳐 17-18세기에 코르셋은 여자들 사이에서 유행했던 아래가 넓게 퍼진 후프 스커트 때문에 여자들만 입게 되었습니다. 코르셋은 허리를 강하게 졸라매기 위해 넓고 뻣뻣한 천으로 허리 모양을 만든 다음 고래 뼈나 강철로 된 심을 넣어 만들었습니다. 허리 모양을 날렵하게 보이게 하고 가슴을 받치는 기능을 하기 때문에 미를 중시하는 여자들에게는 인기 제품이 되었고, 이처럼 로코코의 그림에서 상당히 많이 보입니다. 하지만 이런 코르셋을 계속 사용하게 되면 복부 장기들을 아래쪽으로 밀어내 하복부 팽창이 일어날 수도 있습니다. 게다가 조여진 압력에 의해 혈액 순환 문제가 생기거나 신경, 피부가 눌리게 되지요. 심해지면 늑골 골절이나 변비 등이 생길 수도 있습니다.

천진난만한 연인들의 사랑 이야기를 그린 이 작품은 프라고나르의 스승 부셰의 영향을 많이 받았습니다. 프라고나르는 당시 프랑스 귀족 사회의 감각적 즐거움과 에로티시즘을 적나라하게 묘사하여 큰 명성을 얻었습니다. 그것은 로코코 시대의 문화를 이끌었던 루이 15세의 정부이자 권력의 실세였던 퐁파두르 후작부인의 총애를 받았기 때문입니다. 프라고나르는 한때 퐁파두르 부인을 위해 부채와 구두를 디자인하고 대형 장식품을 만들기도 했지요. 하지만 후작부인이 곧 병사하고 프라고나르의 후원은 루이 15세의 마지막 정부였던 뒤바리 부인이 맡게 됩니다.

사랑의 발전: 만남

뉴욕 프릭 컬렉션에 소장된 장 오노레 프라고나르의 〈사랑의 발전: 만남〉입니다. 장미가 활짝 핀 정원에 사랑스러운 연인이 있습니다. 붉은 옷을 입은 멋진 청년이 사다리를 타고 담을 넘으려고 합니다. 코르셋을 착용하고 가슴이 깊게 파인 드레스를 입은 아리따운 여인은 둘만의 아지트에 미리 도착해 연애편지를 읽고 있었나 봅니다. 이제 둘이서 만나 사랑을 속삭이기 일보 직전입니다. 그런데 방금 무슨 소리가 들렸나 봅니다. 불안한 두 연인은 화들짝 놀라 그곳을 바라보고 있네요. 연인들 위에는 큐피드의 화살통을 들고 있는 비너스와 큐피드의 조각상이 서 있습니다.

이 그림은 프라고나르의 후원자였던 뒤바리 부인이 자신의 루브시엔성의 정원에 있는 대저택을 장식하기 위해 의뢰한 '사랑의 발전'의 연작 그림 중 하나입니다. 총 4개의 작품으로 구성된 이 연작은 연인의 사랑이 이루어지는 과정을 기승전결의 과정으로 그리고 있습니다. 그런데 이 그림이 완성되자 뒤바리 부인은 이 그림을 거부하며 다시 프라고나르에게 돌려보냈습니다. 왜 이런 아름다운 그림을 사치스럽고 단순하기로 악명 높았던 뒤바리 부인이 거절했을까요? 그림에 등장한 연인이 루이 15세와 뒤바리 부인의 적절치 못한 관계를 그린 것이라는 설을 비롯해 다양한 이유가 전해오고 있습니다. 미술사적 관점으로는 당시 이런 로코코 양식의 장식적 그림이 시대에 뒤떨어졌기 때문이라고 봅니다.

거절당한 이 연작 그림들은 한동안 프라고나르가 가지고 있다가 고향 그라스에 돌아가서 사촌의 집에 설치했습니다. 그러다 세월이 흘러 미국의 금융 재벌 J. P. 모건(J. P. Morgan)이 이 그림을 구입했고 이후 이것을 다시 피츠버그의 철강왕으로 불렸던 대재벌 헨리 프릭(Henry Clay Frick)이 75만 달러라

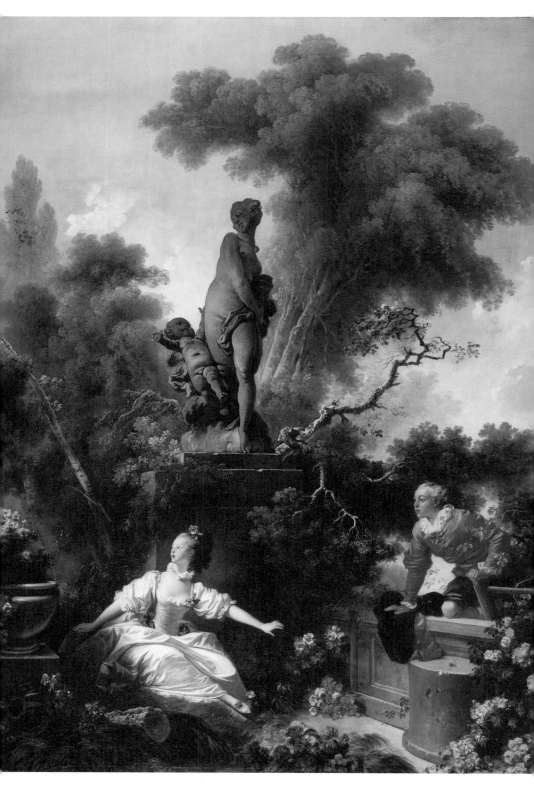

는 어마어마한 가격으로 사들였습니다.

　프릭 컬렉션은 원래 헨리 프릭의 개인 저택이었으나 후에 프릭의 유언대로 미술관이 되었고, 현재 뉴욕에서 가장 땅값이 비싸다는 5번가에 위치하고 있습니다. 이곳은 고풍스러운 가구와 고색창연한 고서가 그대로 보존되고 있으며 도자기와 로마 시대 조각, 로코코 프랑스식 가구와 잘 다듬어진 정원과 연못 등도 볼 수 있지요.

사랑의 발전: 만남(The Progress of Love: The Meeting)
1771-1772년, 캔버스에 유채, 317.5×243.8cm, 미국, 뉴욕, 프릭 컬렉션

마리 가브리엘 카페
Marie-Gabrielle Capet, 1761-1818

보수적인 아카데미의 문을 뚫은 천재 여성 화가

★ ★ ★ ★
DAY
03
★ ★ ★ ★

자화상

일본 국립서양미술관이 소장 중인 마리 가브리엘 카페의 〈자화상〉입니다. 파란색의 실크 새틴 드레스를 입은 아름다운 여인이 당당하게 정면을 바라보고 있습니다. 오뚝한 콧날, 발그스름한 홍조와 단아한 푸른색 리본은 청초해 보이지만 살짝 드러낸 가슴은 관능적인 매력을 보여줍니다. 그런데 자세히 보면 오른손에 작은 칼을 들고 있습니다. 이것은 버터나이프나 과도가 아니라 그림을 그릴 때 사용하는 칼입니다. 게다가 그림 우측 상단에 캔버스가 보입니다. 그러니 이 여인은 지금 거울을 보면서 자신의 자화상을 그리고 있는 것입니다.

그림 속 여인은 프랑스 로코코 시대와 신고전주의 시대인 18세기 말 프랑스 왕립미술아카데미에 회원으로 등록된 매우 드문 여성 회원 중 한 명이었습니다. 그만큼 실력을 인정받았던 화가였지요.

이 자화상은 카페가 프랑스 왕립미술아카데미에 들어간 22세 무렵 그린 것입니다. 카페는 평민 출신으로 남부 프랑스 리옹에서 태어났다는 기

자화상(Self-Portrait)
1783년경, 캔버스에 유채, 77.5×59.5cm, 일본, 도쿄, 일본 국립서양미술관

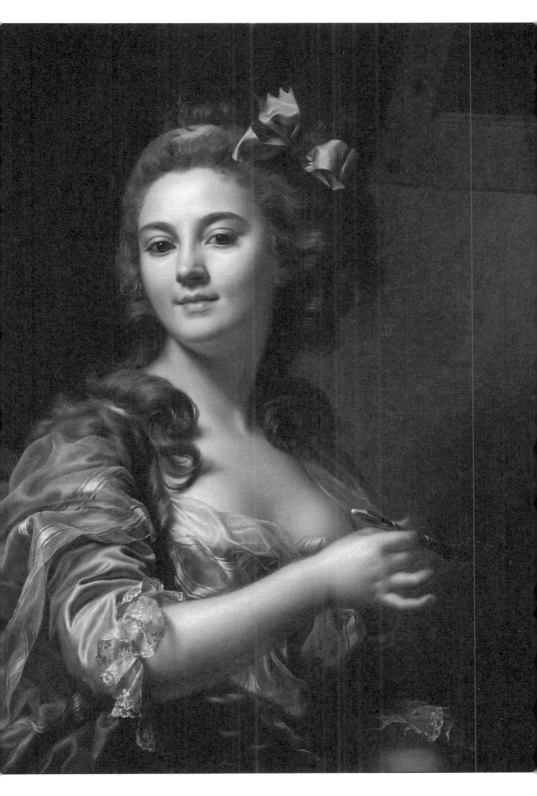

록 말고는 어린 시절에 대해 알려진 것이 거의 없습니다. 그러다 20세가 되던 1781년, 이미 유명했던 귀족 출신의 여성 화가 아델레이드 라빌 기아르(Adélaïde Labille-Guiard)의 제자가 되었고, 그 밑에서 본격적으로 그림을 배우게 되지요. 그 당시에는 마리 앙투아네트의 총애를 받았던 엘리자베스 비제 르 브룅(Élisabeth Vigée Le Brun)이라는 천재 여류 화가가 활동하던 때였습니다. 비제 르 브룅은 루이 16세와 앙투아네트의 강력한 지지를 받아 왕립미술아카데미에 들어갈 수 있었지요. 이에 그녀의 강력한 라이벌이자 친화력이 좋았던 아델레이드 역시 같은 날 동시에 회원이 되었습니다.

두 명의 학생과 함께 있는 자화상

뉴욕 메트로폴리탄 미술관에 있는 아델레이드 라빌 기아르의 〈두 명의 학생과 함께 있는 자화상〉이라는 작품입니다. 한 여인이 여러 종류의 붓을 이용하여 그림을 그리고 있습니다. 뒤에 두 명의 여인이 이 광경을 지켜보고 있네요. 멀리 배경에는 석고상이 있습니다. 앞에 있는 여인이 팔레트 밑에 왼손으로 긴 막대기 같은 것을 움켜쥐고 있는데 이것은 무엇일까요?

말스틱(mahlstick, or maulstick)이라고 하는데, 세부를 그릴 때 손을 받쳐주어 손 떨림을 방지하는 화구입니다. 긴 나무 막대의 끝에 천이나 가죽을 덧대어 만든 가벼운 도구인데, 캔버스나 종이가 상할 수 있어서 끝에 부드러운 재질로 감싸놓는 것이지요.

다시 아델레이드의 그림을 볼까요? 그림을 그리는 이가 아델레이드이고, 뒤의 두 제자 중 의자를 잡고 있는 이가 가브리엘 카페이며 또 다른 여인은 마리 마르그리트 카로(Marie Marguerite Carreaux)입니다.

두 명의 학생과 함께 있는 자화상(Self-Portrait with Two Pupils)
아델레이드 라빌 기아르, 1785년, 캔버스에 유채, 210.8×151.1cm, 미국, 뉴욕, 메트로폴리탄 미술관

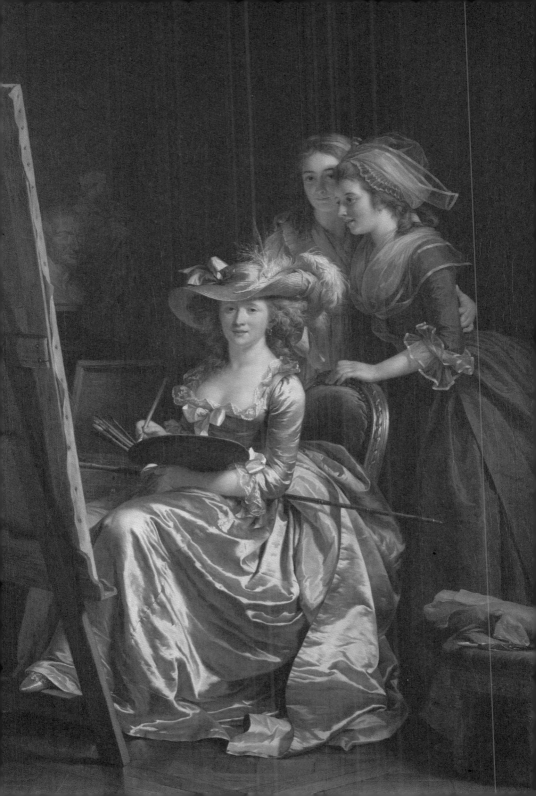

당시 아델레이드는 여성 화가들에게 아카데미 문호를 개방하고 권리를 확장하기 위해 노력했습니다. 그녀의 적극적인 노력과 당시 정치적인 상황으로 1783년 이 4명의 여성 화가가 정식으로 프랑스 왕립미술아카데미의 회원이 됩니다. 하지만 이후에 프랑스는 대혁명의 격동을 겪게 되었고, 여성 회원들이 미술아카데미로 들어오는 길은 완전히 막히게 됩니다.

마담 뱅상의 아틀리에

뮌헨 노이에 피나코테크에 소장되어 있는 가브리엘 카페의 〈마담 뱅상의 아틀리에〉라는 작품입니다. 그림을 그리고 있는 여인은 아델레이드 라빌 기아르이고, 바로 옆에서 팔레트를 들고 도와주고 있는 여인이 가브리엘 카페입니다. 그림의 제목이 마담 뱅상인 이유는 아델레이드가 프랑수아 뱅상(François-André Vincent)과 결혼했기 때문입니다. 아델레이드는 20세 때 재무 관계의 일을 하고 있던 루이 니콜라 기아드와 결혼했지만, 몇 년 지나지 않아서 이혼하고 오랜 독신생활을 보낸 후 51세 때 옛 은사인 아카데미즘 화가 프랑수아 뱅상과 재혼하지요. 옆에서 그림에 대해 조언을 해주는 이가 남편입니다. 왼편에 있는 여러 남자들은 뱅상의 아카데미 제자들로 추정됩니다.

그럼 아델레이드가 그리고 있는 나이 지긋한 노인은 누구일까요? 이 사람은 프랑스 신고전주의 화가로 당대 최고의 명성을 누린 자크 루이 다비드(Jacques-Louis David)의 스승인 조제프 마리 비앙(Joseph-Marie Vien)입니다. 비앙은 당시 유럽에서 최고의 화가였습니다. 그는 로코코 양식의 장식적인 그림이 아닌 그리스 미술에 매료되어 고전을 주제로 한 작품으로 프랑스 화단에 신고전주의 양식을 퍼트렸지요.

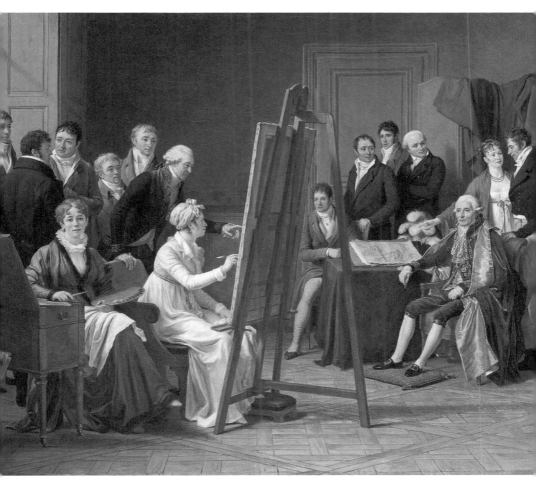

마담 뱅상의 아틀리에(The Atelier of Madame Vincent)
1808년, 캔버스에 유채, 69×83.5cm, 독일, 뮌헨, 노이에 피나코테크

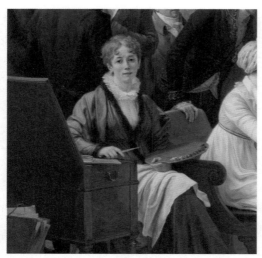

가브리엘 카페

　한 손에 팔레트를 들고 앉은 이가 바로 이 그림을 그린 가브리엘 카페입니다. 맨 먼저 살펴본 그림이 1783년 22세 풋풋한 시절의 초상화였다면 15년이 지난 37세의 중년의 모습은 어쩐지 세월의 야속함이 느껴집니다. 이 그림이 그려질 때 이미 아델레이드는 이 세상 사람이 아니었지요. 아마도 5년 전 사망했던 스승 아델레이드가 임종 직전까지 마지막 작업을 하던 모습을 카페가 그린 것으로 보입니다. 스승에 대한 존경과 사랑으로 남긴 작품이지요. 두 사람은 일반적인 사제 관계가 아니었습니다. 카페는 아델레이드가 죽을 때까지 함께 한집에서 같이 살았던 가족이었습니다.

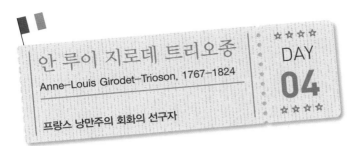

안 루이 지로데 트리오종
Anne-Louis Girodet-Trioson, 1767-1824

프랑스 낭만주의 회화의 선구자

★★★★
DAY
04
★★★★

아탈라의 매장

루브르 박물관이 소장 중인 안 루이 지로데 트리오종의 〈아탈라의 매장〉이라는 작품입니다. 헐벗은 한 남자가 젊은 여인의 무릎을 부여잡고 고개를 숙인 채 슬픔에 잠겨 있습니다. 그녀는 흰색 드레스를 입은 채 비스듬히 십자가를 잡고 있는데, 중년의 수도사가 그녀의 상체를 받쳐 들고 있습니다. 그녀의 얼굴은 잿빛을 띠고 있으며 몸은 창백하게 굳어 있습니다. 바닥에는 삽이 보이는데, 가만히 보면 이 남자와 수도사는 구덩이 안에 들어가 있습니다. 그러니까 지금 이 그림은 그녀를 매장하는 순간인 것입니다. 동굴 밖으로 보이는 해는 뉘엿뉘엿 지고 있지만 동굴 벽은 환하게 빛나고 있습니다.

이 그림은 프랑스 낭만주의 소설가이자 언론인이었던 샤토브리앙(François-René de Chateaubriand)이 1801년에 출판한 『아탈라(Atala)』의 한 장면을 화폭으로 옮긴 것으로, 이 소설이 출판된 지 7년 후인 1808년에 살롱에 출품한 작품이지요. 아탈라와 샤크타스라는 인물의 사랑과 비극적인 운명을 그린 이야기입니다. 북아메리카 인디언과 스페인계 사이의 혼혈인 아탈라는 가톨릭 신앙을 가진 여인입니다. 그러던 어느 날 자연을 숭배하는 인디언 청년 샤크

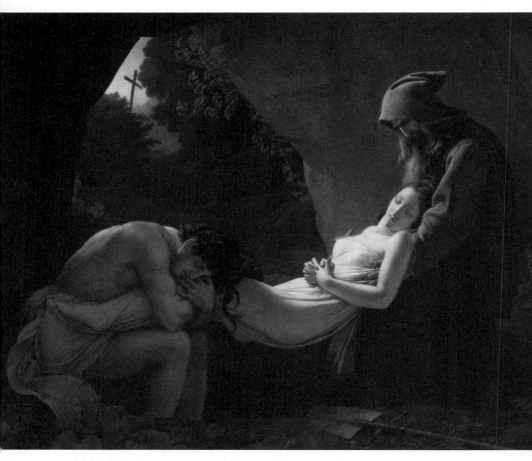

아탈라의 매장(The Entombment of Atala)
1808년, 캔버스에 유채, 207×267cm, 프랑스, 파리, 루브르 박물관

타스를 우연히 만나 사랑에 빠집니다.

하지만 어머니가 딸을 신께 바치기로 맹세했다는 사실을 아는 아탈라는 샤크타스와 사랑에 빠져 있는 자신을 용납할 수 없었지요. 고통스럽게 고뇌하던 아탈라는 끝내 자기의 사랑을 종교에 바치기로 결심합니다. 아탈라는 샤크타스에게 현실에서 이룰 수 없는 사랑을 천국에서 이루자며 가톨릭으로 개종할 것을 부탁하고 자살로 삶을 마감하고 맙니다.

지로데 트리오종은 이 죽음에 이어진 장면을 그린 것입니다. 아탈라의 시신은 동굴 속에서 수도하고 있던 수도사에게 인계되는 중입니다. 샤크타스의 헝클어진 머리카락과 표정에서 사랑을 잃은 자의 망연자실과 분노를 읽을 수 있습니다. 오른쪽 동굴 벽에는 성경 욥기의 구절이 적혀 있습니다. "꽃처럼 피어났다가는 스러지고 그림자처럼 덧없이 지나갑니다(J'ai passé comme la fleur, j'ai séché comme l'herbe des champs)"라는 구절(욥기 14장 2절, 공동번역)입니다. 혹은 "돋아난 지 얼마 되지 않아, 아직 벨 때도 아닌데 그것들은 다른 풀보다도 쉽게 말라버린다."라는 욥기의 다른 구절(욥기 8장 12절, 공동번역)로 보는 견해도 있습니다. 어쨌든 밤을 새워 기도를 드린 후 두 남자는 이곳에 아탈라를 묻으려고 하는 거죠. 동굴 밖으로부터 비치는 빛과 아탈라의 순결한 죽음이 기억에 남는 작품입니다.

로마 유적지에서 명상하는 샤토브리앙

프랑스 생말로 지역사 박물관이 소장 중인 지로데 트리오종의 〈로마 유적지에서 명상하는 샤토브리앙〉입니다. 멀리 산과 고성을 배경으로 다소 큰 키에 흐트러진 머리를 한 사람이 오른손을 조끼 속에 집어넣은 채 물끄러미 옆을 바라보고 있습니다. 그림 속 포즈는 나폴레옹이 유행시켰다고 하여 흔

히 '나폴레옹 포즈'라고 알려진 자세입니다. 이 포즈는 고대 그리스의 웅변가 아이스키네스가 유행시켰다는 설이 있습니다. 대중 앞에서 연설을 할 때 손이 보이는 게 매너가 아니라는 인식 때문에 한쪽 손을 주머니에 넣었다는 것인데요. 이후 프랑수아 니벨룽(François Nivelon)의 『점잖은 품행의 기본(The Rudiments of Genteel Behavior)』(1737)이라는 책에서도 손이 보이지 않게 코트 안에 넣는 것이 겸손의 상징처럼 소개된 것을 보면 당시 상류층 사람들이 다시 이런 자세를 취하고 다녔으리라 추측할 수 있습니다. 게다가 이 시기 부유한 상류층 젊은이들 사이에 유럽의 명소를 방문하는 '그랜드 투어(Grand Tour)'가 유행했지요. 그 과정에서 고대 그리스와 로마 사람들의 의상과 행동에 친숙해졌을 것입니다. 그래서 옆의 그림처럼 고성을 배경으로 선 나폴레옹 포즈가 품위 있게 보인다는 생각이 널리 퍼진 것입니다. 이런 자세는 그 후 한동안 유행했고, 칼 마르크스와 소련의 독재자 스탈린도 선호했다고 하지요.

　그림 속 주인공인 샤토브리앙은 소설가이자 언론인이었고 잠시 정치도 했던 인물입니다. 그림의 배경이 된 생말로에서 브르타뉴 지방의 오래된 귀족 가문의 둘째 아들로 태어났지요. 어릴 때부터 장 자크 루소(Jean Jacques Rouseau), 존 밀턴(John Milton)의 영향을 받아 공화주의 사상을 가지게 됐으며, 무신론적인 성향이 강했으나 어머니와 누이의 죽음으로 다시 기독교로 복귀하여 가톨릭 교회의 전통주의자가 되었습니다. 프랑스 대혁명 때 반혁명군에 참가했다가 1793년부터 영국에서 혹독한 망명 시절을 보내야 했지요. 동갑내기 나폴레옹 1세와는 라이벌 관계로, 처음에는 가깝게 지내며 그의 덕택으로 로마 공사를 지내기도 했지만 나중에는 불화로 평생을 적대시했

로마 유적지에서 명상하는 샤토브리앙(Chateaubriand Meditating on the Ruins of Rome)
1809년경, 캔버스에 유채, 130×96cm, 프랑스, 생말로, 생말로 지역사 박물관

습니다.

샤토브리앙은 화려하고 섬세한 문체로 낭만주의 문학의 선구자가 되었습니다. 『레미제라블』을 쓴 프랑스의 대문호 빅토르 위고(Victor Hugo)가 "샤토브리앙처럼 되고 싶다. 그렇게 되지 못한다면 아무것도 아니다."라고 말했을 정도로 당대의 젊은이들과 후대에 많은 영향을 준 작가입니다.

그런데 이 샤토브리앙을 스테이크의 한 종류로만 기억하시는 분들도 있으실 겁니다. 이는 그의 전속 셰프였던 몽미레이유(montmireil)가 안심을 특히 좋아했던 샤토브리앙을 기념하기 위해서 이 스테이크에 이름을 붙인 것입니다.

지로데 트리오종의 본명은 안 루이 지로데 드 루시 트리오종(Anne-Louis Girodet de Roussy-Trioson)으로, 프랑스 몽타르지 출신입니다. 1785년에 신고전주의의 대표적인 화가 자크 루이 다비드의 제자가 되어 프랑수아 제라르(Francois Gerard), 앙투안 장 그로(Antoine Jean Gros)와 함께 다비드의 3G 중의 한 사람으로 불렸지요. 그는 다비드 밑에서 신고전주의 화풍으로 그림을 그리기 시작했다가 후에 프랑스 낭만주의 회화의 선구자가 되었습니다.

지로데 트리오종은 1789년 로마 대상을 받고 5년간 로마에 유학했습니다. 로마 대상은 프랑스의 젊은 예술가들이 로마에서 공부할 수 있도록 프랑스 정부가 주는 장학금입니다. 프랑스의 그 유명한 태양왕 루이 14세가 1663년 처음 제정한 장학금으로 주로 장래가 촉망되는 예술가들에게 주었습니다. 당시 선발된 장학생은 프랑스 국왕이 제공하는 비용으로 이탈리아 아카데미가 자리 잡고 있는 로마의 만치니(Mancini) 궁전에 체류하며 공부를 하고 견문을 넓힐 수 있었기 때문에 '로마 대상'이라는 명칭이 붙여졌습니다.

예술을 공부하던 수많은 예술학도들이 로마 대상에 도전했습니다. 하지만

수상의 행운을 얻는 사람은 한정되어 있었기 때문에 운도 따라야 했지요. 지로데 트리오종의 스승인 다비드 역시 3년 연속 도전했지만 실패해서 자살할 결심까지 했었지요. 다비드는 다시 맘을 잡아 5번 도전 끝에 결국 1774년에 로마 대상을 받고 로마로 유학을 떠났습니다.

　지로데 트리오종은 회화 외에도 문학을 사랑하여 시작(詩作)도 했고, 철학에도 조예가 깊어서 다방면으로 활약한 예술가였습니다.

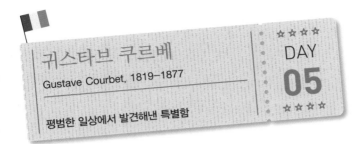

귀스타브 쿠르베
Gustave Courbet, 1819–1877

★ ★ ★ ★
DAY
05
★ ★ ★ ★

평범한 일상에서 발견해낸 특별함

돌 깨는 사람들

한때 독일 드레스덴 근대 거장 미술관이 소장했던 쿠르베의 〈돌 깨는 사람들〉입니다. 안타깝게도 제2차 세계대전 당시의 폭격으로 소실되었지요. 하지만 쿠르베가 그린 또 다른 버전의 〈돌 깨는 사람들〉은 스위스 빈터투어 오스카르 라인하르트 재단에서 볼 수 있습니다.

아버지와 아들 혹은 선후배로 보이는 두 노동자가 채석장에서 돌 깨는 작업에 한창입니다. 요즘과는 다르게 안전모나 작업복도 없이 해진 셔츠와 조끼만 입고 험한 일을 하고 있네요. 지금 보면 그다지 특별한 그림은 아니지만 처음 이 작품이 발표되었을 때 노동자들의 일상을 그렸다는 사실 때문에 엄청난 비난을 받습니다. 그러나 시간이 지난 후 미술사에서 커다란 의미가 있는 작품으로 인정받지요.

노동의 현장을 그린 귀스타브 쿠르베는 현실을 있는 그대로 묘사할 것을 주장했습니다. 회화의 주제를 눈에 보이는 것에 한정시켜야 한다고 역설했

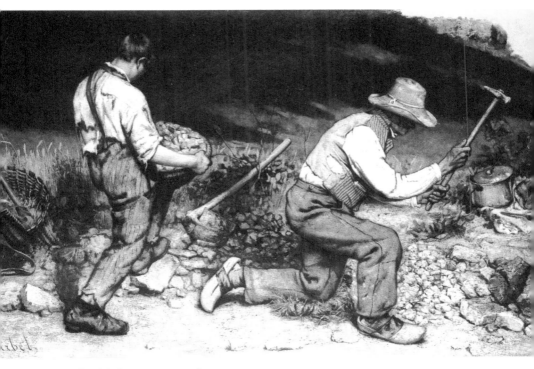

돌 깨는 사람들(The Stone Breaker)
1849년, 캔버스에 유채, 170×240cm, 제2차 세계대전 기간에 소실

던 그의 회화관(繪畵觀)은 이 유명한 일화에도 담겨 있습니다. 당시 누군가 천사가 들어간 그림을 그려달라 부탁하였는데 "나는 천사를 본 적이 없습니다. 나에게 천사를 보여준다면 그려보겠소."라며 거부했다고 하지요.

쿠르베는 1819년 스위스와 인접한 프랑스의 작은 시골 마을 오르낭에서 부유한 지주의 아들로 태어났습니다. 화가가 되고 싶은 마음에 근교 사립 미술학원에서 그림의 기초를 배웠으나 법조인이 되라는 아버지의 뜻에 따라 파리로 유학을 떠납니다. 하지만 그곳에서도 화가의 꿈을 접지 못해 결국

법학 공부를 포기하고 거의 독학으로 미술 공부를 계속하였지요.

25세가 되던 1844년, 자화상으로 살롱전에 입선하면서 본격적으로 화가로서 입지를 다지기 시작합니다. 어려서부터 반항적인 기질이 다분했던 쿠르베는 미술 공부에서도 자신만의 방식을 선택합니다. 에콜 데 보자르(École des Beaux-Arts)와 같은 프랑스의 유명한 전통 미술 학교에서 정규 코스를 밟는 것보다 여러 미술관을 돌아다니며 거장의 작품을 탐구하고 모사하는 것이 더 중요하다고 여겼던 것으로 보입니다. 당시 쿠르베에게 가장 영향을 많이 주었던 화가는 렘브란트였습니다. 1850년을 전후로 쿠르베는 자신의 주제 의식에 맞는 사실주의 그림을 본격적으로 그리기 시작합니다.

안녕하세요, 쿠르베 씨

몽펠리에 파브르 미술관이 소장한 귀스타브 쿠르베의 〈안녕하세요, 쿠르베 씨〉입니다. 오른편에 언덕을 오르느라 더러워진 신발을 신은 채 화구 가방을 메고 긴 작대기를 짚고 있는 사람이 있습니다. 맞은편에는 녹색 코트의 트렌디한 신사복을 입고 맵시 있는 구두를 신은 사람이 있지요. 멀리 보이는 마차를 타고 도착하여 이곳으로 올라온 듯합니다. 그 옆에 갈색 재킷을 입고 한 발 물러서 고개를 숙인 채 있는 사람은 수행원으로 보입니다. 두 사람은 무언가 겸연쩍게 인사를 나누고 있네요.

그림 속 인물은 화가 쿠르베와 그를 후원해주던 유대인 출신의 부유한 은행가 알프레드 브뤼야스(Alfred Bruyas), 그리고 브뤼야스의 집사 칼라스(Calas)입니다. 그리고 곁에 함께 따라온 반려견 브레통도 있지요. 쿠르베가 몽펠리에에 도착했던 순간을 재현한 것으로 그의 후원자 브뤼야스가 집사 칼라스, 브레통을 대동하고 마중하러 나오는 장면을 상상해서 그렸습니다.

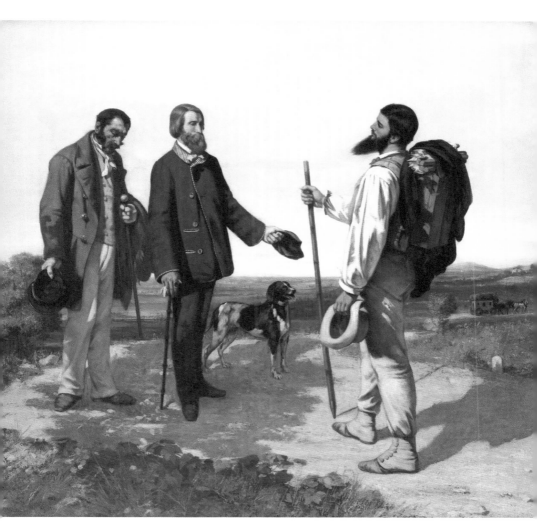

안녕하세요, 쿠르베 씨(Bonjour, Monsieur Courbet)
1854년, 캔버스에 유채, 129×149cm, 프랑스, 몽펠리에, 파브르 미술관

브뤼야스는 은행가 집안 출신으로 대단한 컬렉터였습니다. 파브르 미술관에는 이곳 출신의 화가 프랑수아 자비에르 파비르(François-Xavier Fabre)의 기증과 더불어 브뤼야스의 컬렉션이 대부분을 이루고 있습니다. 쿠르베가 그린 〈알프레드 브뤼야스의 초상화〉도 소장되어 있지요.

보통 화가라면 후원자에게 먼저 예를 표하겠지만 〈안녕하세요, 쿠르베 씨〉에서 쿠르베의 자세는 꼿꼿하고 표정 또한 상대를 압도할 만큼 자신감이 넘쳐 보입니다. 수염마저도 위로 치솟아 있어 거만하고 심지어 불손해 보이기까지 합니다. 아마도 예술가로서의 자존심과 긍지를 표현하기 위해서 그린 것이라고 볼 수 있겠지요. 이 그림의 부제는 '천재에게 경의를 표하는 부(富)'입니다. 예술가는 현실적으로 돈은 없지만 천재라는 의미이고, 그러니 돈 많은 부자들이 예술가를 후원하는 것은 영광스러운 일이라고 당당히 말하는 것입니다.

〈안녕하세요, 쿠르베 씨〉는 1855년 파리에서 개최된 만국박람회에 출품되었으나 거절당합니다. 많은 비평가들과 언론은 조롱과 야유를 쏟아냈지요. 예술가를 후원하는 브뤼야스가 공손하게 예의를 갖추는데 화가는 턱을 치켜들고 인사를 받는 모습이 너무 오만하게 보였을 것입니다. 게다가 화가를 평범한 노동자로 그렸다는 것도 심기를 불편하게 하였을 것입니다. 그렇지만 그런 것들은 쿠르베의 계획된 의도였습니다. 이 작품이 거절받자 쿠르베는 박람회장 건너편에 리얼리즘관이라는 임시 건물을 만들어 자기 작품 40여 점과 함께 개인전을 열었습니다.

쿠르베는 이처럼 매일 반복되는 일상이야말로 가장 위대한 순간임을 깨달아야 한다고 믿었습니다. 화가란 모름지기 지루하고 평범한 것들에서 특별

알프레드 브뤼야스의 초상화(Portrait of Alfred Bruyas)
1853년. 캔버스에 유채. 91×72cm. 프랑스, 몽펠리에, 파브르 미술관

함을 발견하는 눈을 가지고 있어야 한다고 생각했기에 어쩌면 인상주의자들보다 먼저 화실 밖으로 나갔던 최초의 아방가르드 화가였습니다.

파도

에든버러 스코틀랜드 국립미술관이 소장한 귀스타브 쿠르베의 〈파도〉입니다. 하늘에는 먹구름이 보이며 폭풍우가 몰아치고 있습니다. 밀려드는 파도는 하얗게 부서지는 포말로 채색되는 듯합니다.

그림 속 장소는 코끼리 바위로 유명한 프랑스 노르망디 지역의 해변 도시 에트르타입니다. 청어, 고등어잡이가 주업인 조용한 어촌이었으나 모네를 비롯한 화가들이 머물며 명화를 남기면서 알려지기 시작했지요. 쿠르베는 1869년 에트르타에 한동안 머물며 풍경화 몇 점을 그렸습니다. 당시 소설가 기 드 모파상(Guy de Maupassant)도 이곳에서 글을 쓰고 있었는데요. 먼 훗날 〈파도〉를 그리던 쿠르베를 회상하며 글을 남깁니다. "텅 빈 큰 방에 뚱뚱하고 지저분해 보이는 한 남자가 부엌칼과 하얀 페인트 판을 들고 텅 빈 캔버스에 붙어 있습니다. 때때로 그 사람은 얼굴을 창문에 대고 폭풍우 치는 바다 모습을 관찰하곤 했습니다. 폭풍우가 너무 가까이 와서 파도는 집을 삼켜버릴 듯 거품과 굉음으로 완전히 감싸는 것 같았습니다. 소금기 머금은 바닷물이 유리창을 우박처럼 두드리며 벽을 타고 내려앉네요. 벽난로 위에는 시드르(cider, 사과 등을 이용한 발효주)가 반쯤 채워진 술잔과 술병이 놓여 있습니다. 가끔씩 쿠르베는 몇 모금을 마시고는 캔버스 앞으로 다가섭니다. 이 작품은 〈파도〉가 될 것이고 세상을 상당히 떠들썩하게 할 것입니다."

이 그림을 그린 지 얼마 되지 않아 쿠르베는 왕정복고를 반대했다는 이유로 투옥됩니다. 법정에서 벌금형을 받고 방면되지만 막대한 배상금 때문

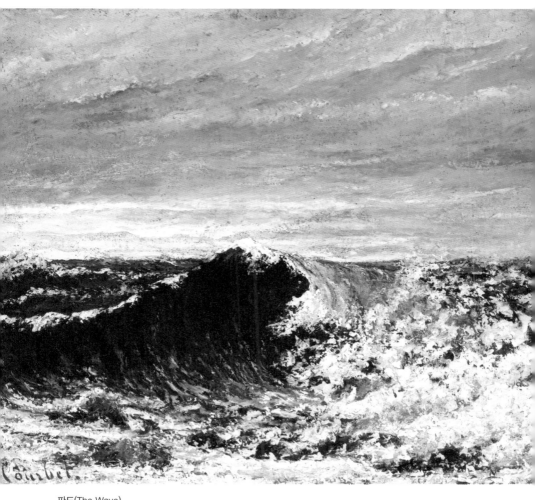

파도(The Wave)
1869년경, 캔버스에 유채, 46×55cm, 영국, 에든버러, 스코틀랜드 국립미술관

에 고향 오르낭 근처인 스위스 라 투르 드 펠즈로 망명합니다. 세상을 비관하여 과음하던 그는 간 질환이 악화되어 향년 58세에 사망합니다. 그리고 1919년에야 고향으로 유해가 옮겨졌지요. 현재 오르낭에는 쿠르베를 기리는 박물관이 세워져 있습니다. 사실주의 거장 쿠르베의 명성은 사후에 더 높아지는데 자연을 독특하게 분석하는 선구자적 천재성과 다소 거칠고 즉흥적인 붓질은 이후 인상파에도 영향을 주어 근대 회화의 문을 열었다는 평가를 받습니다.

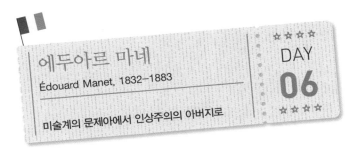

에두아르 마네
Édouard Manet, 1832–1883

미술계의 문제아에서 인상주의의 아버지로

앙리 로슈포르의 탈출

취리히 미술관이 소장 중인 에두아르 마네의 〈앙리 로슈포르의 탈출〉입니다. 망망대해의 넘실거리는 파도와 거센 바람 속에 위태롭게 버티는 작은 보트가 하나 있습니다. 그들은 필사적으로 노를 저으며 앞으로 나아가고 있습니다. 맨 앞에 있는 사람이 바로 앙리 로슈포르(Henri Rochefort)입니다. 이 그림에는 어떤 사연이 있을까요?

앙리 로슈포르는 19세기 말 프랑스의 양심적인 언론인이자 정치인이며 철저한 공화파 인물입니다. 나폴레옹 3세의 제2제정을 반대했고 파리 코뮌 시기에 이를 적극적으로 지지한 중심인물이었지요. 로슈포르의 과감하고 개혁적인 요구는 당시 지배 세력에게 크게 부담으로 작용했고, 결국 한번 들어가면 나오기 힘들다는 태평양의 뉴칼레도니아로 끌려가게 되었습니다. 하지만 로슈포르는 이 섬에서 절치부심하다가 투옥된 지 2년 후인 1874년 용감하게도 빠삐용처럼 섬에서 탈출을 시도하지요. 실제 배를 만들고 오랫동안 준비를 거친 후에 강행한 것입니다. 태평양 망망대해에서 죽을 수도 있는 위험한 시도인 줄 알면서도 많은 사람들이 리더인 로슈포르를 믿고 함께했다

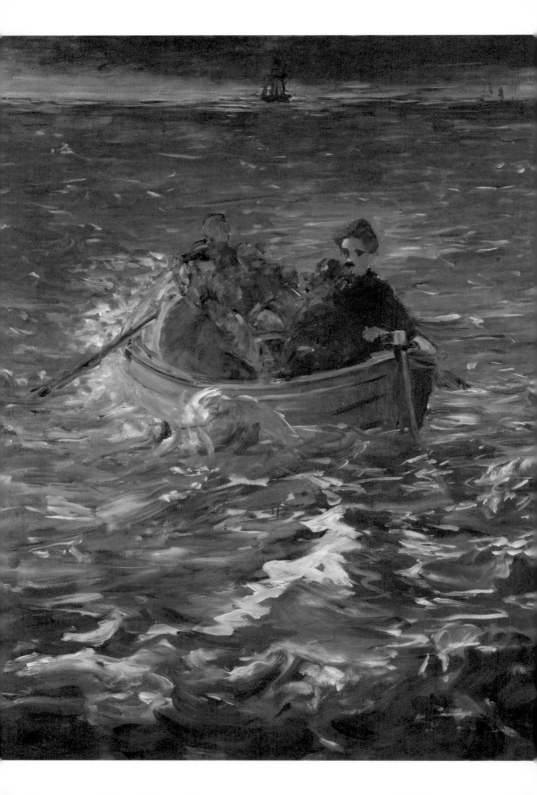

는 것이 놀랍습니다.

작은 배는 일렁이는 파도에 위태롭게 흔들리고 있습니다. 로슈포르는 고독할 것입니다. 하지만 리더는 옳은 일을 위해서는 힘들지만 과감하게 결단을 내려야 하지 않을까요?

실제로 탈출에 성공한 그는 스위스에 숨어 살다가 1880년에 사면령이 내려져 다시 파리로 올 수 있게 됩니다. 마네 또한 정치적인 인물이자 공화파였고 같은 또래의 로슈포르와 친하게 지냈기에 파리로 돌아온 그와 여전히 친분을 유지했지요. 마네는 이 그림뿐만 아니라 로슈포르의 초상화를 포함해 몇 점을 더 그렸습니다.

한때 선원이 되려고 브라질 등지로 나가 외항선을 타기도 했던 마네에게 바다 풍경은 매우 익숙했을 것입니다. 마네는 자신이 동경했던 바다와 탈출자의 고독과 고통을 강조하려고 로슈포르만 선명히 그린 것으로 보입니다. 보트에 부딪치는 물결과 일렁이는 푸른색 바다를 강조해서 탈출하는 사람들을 눈여겨보게 하는 힘이 있는 그림입니다.

폴리 베르제르의 술집

런던 코톨드 미술관에 있는 마네의 〈폴리 베르제르의 술집〉입니다. "런던에 싫증을 느낀 사람은 인생에 싫증 난 것이다."라는 말이 있습니다. 그만큼 런던은 아기자기하고 많은 볼거리가 있는 곳인데, 서머싯 하우스는 런던 시내의 웅장하고 거대한 이례적인 건물 중에 하나입니다. 세상에서 가장 알찬 인상파 그림을 보려면 꼭 가봐야 하는 곳이 바로 코톨드 갤러리입니다. 런던의 대다수 미술관은 무료입장이지만 이곳은 입장료를 받고 있어서 그런지

앙리 로슈포르의 탈출(The Flight of Henri Rochefort)
1881년경, 캔버스에 유채, 143×114cm, 스위스, 취리히 미술관

폴리 베르제르의 술집(A Bar at the Folies-Bergère)
1882년, 캔버스에 유채, 96×130cm, 영국, 런던 코톨드 갤러리

비교적 한가하게 관람할 수 있는 곳이지요. 때문에 이곳에서 마네의 최고 걸작인 〈폴리 베르제르의 술집〉을 오롯이 감상할 수 있습니다.

가슴이 깊이 파인 검은 드레스에 꼭 끼는 벨벳 조끼를 입은 여인이 양손을 올려놓고 다소 어색한 표정으로 정면을 바라보고 있습니다. 그런데 자세히 보면 그림 왼편 위에 초록빛 신발을 신은 곡예사의 다리가 보입니다. 그리고 많은 사람들이 무언가를 먹거나 이야기하고 있습니다. 지금으로 치면 버라이어티 쇼 극장입니다. 〈폴리 베르제르의 술집〉은 카페 콩세르(cafe-concert)로 마네가 살았을 당시부터 존재했습니다. 1869년부터 영업을 시작했다고 하니 150년이 넘은 전통 바입니다. 이곳은 술만 마셨던 것이 아니라 발레에서 서커스까지 다양한 볼거리를 제공하는 파리 최고의 사교장이기도 했지요. 나중에는 찰리 채플린(Charlie Chaplin), 에디트 피아프(Édith Piaf), 엘튼 존(Elton John)까지 공연했을 정도로 인기가 있었습니다. 그림 속 여인은 이곳 폴리 베르제르 술집의 실제 여종업원인 쉬종(Suzon)입니다. 그리고 모자를 쓴 남자는 앙리 뒤프레(Henry Dupray)이며, 거울에 반사된 테이블에는 실제로 마네의 친구들이 앉아 있습니다.

마네는 기존의 아카데미풍과는 다른 새로운 방식의 그림을 그려 주류 미술계로부터 비난을 받았습니다. 〈풀밭 위의 식사〉, 〈올랭피아〉는 당시에도 웬만한 미술 애호가라면 알 정도의 작품이었지만 여전히 비평가들에게는 인정을 받지 못하는 작가였습니다. 하지만 인상파의 아버지로서 마네는 후배 인상파 화가들에게 의욕을 북돋아주고 기존 미술에 큰 파장을 일으켰지요.

살롱전에 대한 마네의 열정은 20여 년간 스무 번 이상 출품했던 사실에서도 드러납니다. 안타깝게도 그중에서도 좋은 평가를 들었던 경우는 단 세 차례 정도였습니다. 파격적인 주제와 기법이 문제가 되었고 심사위원들은 이

해할 수 없는 그만의 표현 방식에 당황했지요. 마네는 인상파 전시회에는 한 번도 참여하지 않았는데, 화가가 일반 대중과 비평가와 만나는 곳은 몇몇의 화가들만이 참여하는 실험적인 인상파 전시회가 아니라 오랜 전통의 살롱전이여야 한다는 믿음 때문인 것으로 보입니다. 이것 역시 마네의 기득권적이고 계급적인 한계로 보일 수도 있습니다.

생애 말년에 마네는 그동안의 노력에 대한 보상을 어느 정도 받습니다. 미술학교 교장도 하고 죽기 2년 전에는 레지옹 도뇌르(Légion d'honneur)라는 프랑스의 가장 명예로운 훈장도 받지요. 하지만 마네는 매독의 합병증으로 다리가 썩어가는 육체적 고통을 겪습니다. 마네는 어쩔 수 없이 다리 절단 수술을 받았는데 수술 후 패혈증으로 사망하고 말았습니다.

보통 매독은 1492년 신대륙 발견과 함께 유럽 대륙에 상륙한 전염병으로 알려져 있는데, 페니실린이라는 항생제가 발견되기 전까지는 치명적인 질병으로 예술가들에는 압생트와 더불어 주된 사인 중 하나였습니다. 니체(Friedrich Nietzsche), 슈만(Robert Schumann), 보들레르(Charles Baudelaire) 등 다수의 역사 속 인물들이 이 병으로 고통받고 죽었으며 동시대 화가로 빈센트 반 고흐와 툴루즈 로트레크 역시 매독으로 고생했습니다. 이런 매독은 19세기 화가들에게 발작과 망상 그리고 정신착란을 안겨주어 때로는 창작에 도움을 주기도 했지만 결국 생명을 앗아가는 질병이었지요. 마네는 그런 고통 속에서 생애 마지막에 가까워진 시기에 이 대작을 그렸고 1882년에 살롱에 출품했습니다. 마네에게는 유언과도 같은 작품이지요.

많은 비평가들은 마네의 자화상뿐만 아니라 초상화에서 인물이 의도적으로 평평하게 묘사되어 있어 입체성이 부족하다고 비난했습니다. 한 비평가는 노골적으로 '마네의 초상화는 인물의 속마음을 느낄 수 없는 인간미 없

는 그림'이라고 말했지요. 이에 대해 마네는 "그림 한 점으로 사람의 마음까지 들여다볼 수 있다고 믿는 것이야말로 얼마나 말도 되지 않은 억지인가?"라며 반문했습니다. 그림은 빛을 통해 색깔의 물리적 침투까지는 허용하지만 사람의 속마음까지 비춘다고 믿는 것은 예술가의 지나친 허영심이라고 생각한 것입니다. 마네는 캔버스는 늘 평평하다는 것을 진리로 여겼고, 초상화에는 입체성을 가급적 배제해 2차원적으로 묘사했습니다. 이 그림 역시 생애 마지막까지 마네의 믿음을 보여준 최고의 명작입니다.

그림에서 여종업원의 배경은 모두 거울에 비친 모습입니다. 그런데 거울에 나타난 그녀의 뒷모습은 투시법상 각도를 생각해보면 맞지 않은 구도입니다. 또한 그림 속 신사는 실제 여종업원 앞에, 그녀를 살짝 비낀 왼쪽에 서 있어야 합니다. 이것은 마네가 의도한 것입니다. 이상한 거울상으로 비틀린 각도와 실체 없는 이미지를 통해 마네는 평생을 천착한 근대 도시의 볼거리와 여가 생활의 민낯을 보여주려고 한 것은 아닐까요? 여종업원의 표정은 초점을 잃은 듯 공허하고 애달프지만 삶은 지속돼야 하기에 그녀의 표정이 더욱 안쓰러워 보입니다.

앙투안 볼롱
Antoine Vollon, 1833–1900

★★★★☆
DAY
07
★★★★☆

'화가의 화가'로 불리다

버터 덩어리

워싱턴 국립미술관이 소장 중인 앙투안 볼롱의 〈버터 덩어리〉입니다. 진한 노란색의 버터 덩어리가 천 같은 것에 싸여 있고 그 옆에는 계란이 놓여 있습니다. 풍성하고 생동감 넘치는 노란색으로 버터 덩어리를 매우 사실적으로 묘사했으며, 버터나이프가 이 그림에 활기를 불어넣고 있습니다.

이 그림을 그린 앙투안 볼롱은 '19세기의 샤르댕(Chardin)'이라고 불리며 단순한 음식 같은 소박한 정물화로 프랑스 혁명 전의 파리 사람들을 매료시켰습니다. 활동할 당시에는 수많은 권위 있는 상을 수상했으나 사실 우리에게는 익숙하지 않은 화가이지요.

앙투안 볼롱은 남프랑스 리옹에서 태어났습니다. 그의 아버지는 장식용 철제를 다루는 노동자로 매우 가난했으나 재능 있는 아들을 위해 물심양면으로 뒷바라지를 했습니다. 그는 리옹의 에콜 데 보자르에서 판화와 조각에 대해 공부하다 회화에 관심을 품게 되었고 본격적으로 그림을 그리기 위해 1859년에 파리로 이주했습니다. 볼롱은 파리 루브르 박물관에서 거장들의 그림을 모사하다가 17세기 네덜란드 정물화에 심취하게 됐습니다.

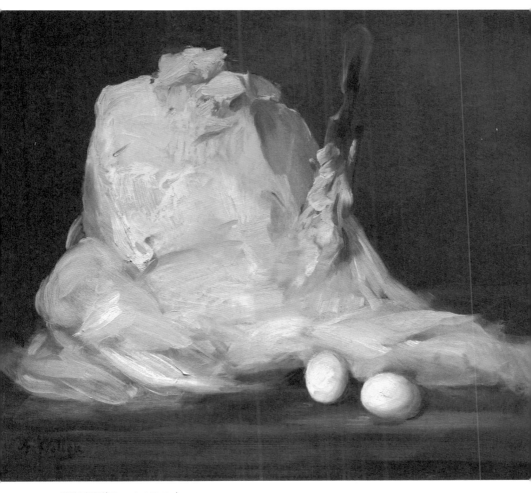

버터 덩어리(Mound of Butter)
1875-1885년경, 캔버스에 유채, 50.2×61cm, 미국, 워싱턴 D.C., 워싱턴 국립미술관

스페인 사람

오르세 미술관이 소장하고 있는 볼롱의 〈스페인 사람〉입니다. 한 남성이 검은색 반코트에 자신감 넘치는 표정으로 한껏 멋을 낸 채 책상에 걸터앉아 있습니다. 앞에 앉아 있는 개 역시 당당한 표정입니다. 140년도 더 지난 그림이지만 인물의 복장이나 분위기가 매우 세련되고 사실적입니다.

당시 볼롱은 우리에게 소설 『삼총사』, 『몬테크리스토 백작』으로 유명한 알렉상드르 뒤마(Alexandre Dumas)와 친구가 됐고, 사실주의의 대가인 오노에 도미에(Honoré Daumier)와도 친분을 가졌습니다. 이때 볼롱은 자신을 '그림과 사랑에 빠진 미친 젊은 예술가'로 표현하기도 했습니다. 볼롱은 살롱에 지속적으로 출품했는데, 당시만 해도 정물화는 가치가 가장 떨어지는 회화 분야였습니다. 하지만 볼롱은 개의치 않고 자신이 좋아하는 정물, 풍경, 인물화를 마음껏 그렸지요. 1864년 프랑스 정부가 볼롱의 작품을 구입하면서 그는 서서히 알려지게 되었고, 1870년에는 레지옹 도뇌르 훈장을 받았습니다.

시간이 지나 그의 명성이 더 널리 알려지며 볼롱은 '화가의 화가'로 불리기 시작했지요. 지금도 파리에는 앙투안 볼롱의 거리가 남아 있습니다. 그런데 왜 볼롱은 그의 명성에 비해 오늘날 우리에게 잊힌 화가가 된 것일까요?

동시대 인상파의 아버지로 불렸던 에두아르 마네는 볼롱을 좋아하지 않았던 것으로 보입니다. 마네가 볼롱을 비판했던 기록도 있지요. 그래서인지 사후에 볼롱은 빠르게 잊히고 맙니다. 볼롱은 현재 재평가 작업이 이루어지고 있는 화가 중에 한 명입니다.

스페인 사람(Espagnol)
1878년 이전, 캔버스에 유채, 186×125.5cm, 프랑스, 파리, 오르세 미술관

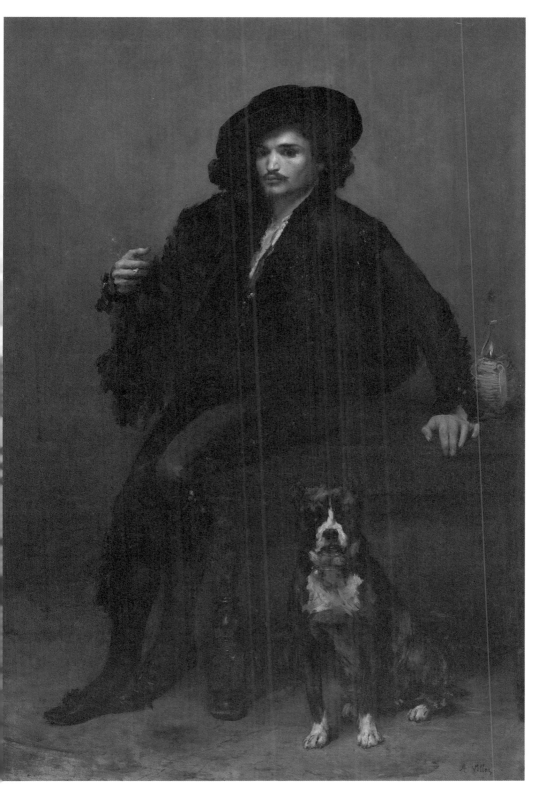

모레쉬르루앙의 포플러 나무 길

오르세 미술관에 있는 알프레드 시슬레의 〈모레쉬르루앙의 포플러 나무 길〉입니다. 포플러 나무들이 만든 걷고 싶은 아름다운 길이지만, 사람들은 웬일인지 오른쪽으로 걷고 있네요. 이 그림은 원근법이 남아 있지만 전형적인 인상주의 화풍을 보여줍니다.

이 그림의 배경이 된 모레쉬르루앙은 파리에서 동남쪽으로 60킬로미터 정도 떨어진 교외로 센강 상류 쪽에 있는 마을입니다. 퐁텐블로 숲에서 멀지 않은 중세의 모습이 잘 보존된 곳으로 지금은 '시슬레 마을'이라고 불리지요. 시슬레가 말년의 10년을 이곳에서 보냈기 때문입니다. 장 프랑수아 밀레(Jean-François Millet)가 거주했던 화가들의 마을인 바르비종과도 멀지 않지요. 모레쉬르루앙은 시슬레의 작품처럼 누구나 그림을 그리고 싶은 욕구가 드는 풍광이 매우 아름다운 곳입니다. 중세의 고풍스러운 성과 교회가 있고, 운치 있는 다리와 물방앗간도 잘 보존되어 있습니다. 그래서 이런 풍광을 그리고 싶어 했던 인상파 화가들에게는 너무나도 좋은 곳이었지요.

또한 이곳은 나폴레옹이 1815년 3월, 엘바섬을 탈출해 파리로 가기 전에

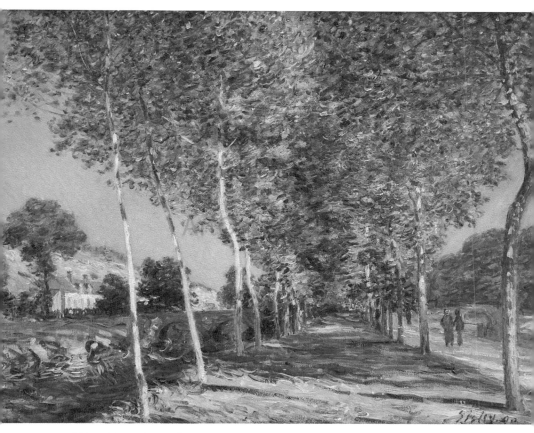

모레쉬르루앙의 포플러 나무 길(The Lane of Poplars at Moret-sur-Loing)
1890년, 캔버스에 유채, 62×81cm, 파리, 프랑스, 오르세 미술관

심기일전하면서 묵었던 호텔이 있으며, 프랑스의 저명한 정치가 · 언론인으로 제1차 세계대전을 승리로 이끈 주역이자 모네의 절친으로도 유명한 조르주 클레망소(Georges Clemenceau)가 태어난 곳이기도 합니다.

시슬레는 태어나고 자란 곳이 프랑스이고 평생을 주로 프랑스에서 활동했기에 미술사에서는 프랑스 인상파 화가로 분류하지만, 그의 국적은 엄연히

영국이었습니다. 섬유 무역 사업으로 부유했던 아버지 덕분에 어릴 때부터 경제적 부담 없이 그림을 그렸고, 프랑스 최고의 미술학교 에콜 데 보자르에서 공부했습니다. 또한 스위스 출신의 마르크 가브리엘 샤를 글레르(Marc Gabriel Charles Gleyre)의 화실에서 공부를 했는데, 여기서 모네(Claude Monet), 르누아르(Auguste Renoir), 바지유(Frédéric Bazille)를 만나 평생 친구가 되고 그들과 함께 야외에서 그림을 그리게 됩니다.

그러다 1870년에 일어난 프로이센-프랑스 전쟁으로 인해 믿고 의지하던 아버지가 파산하고, 후에 돌아가시자 시슬레는 생계를 위해 그림을 그려야 했습니다. 그리고 어쩔 수 없이 루브시엔느에서 집세가 상대적으로 저렴했던 모레쉬르루앙으로 거처를 옮겼습니다.

모레의 다리

오르세 미술관에 있는 시슬레의 〈모레의 다리〉라는 그림입니다. 시슬레가 생애 후반기에 거주한 지역에 지금도 존재하는 다리로 시슬레 특유의 잔잔한 채색으로 편안함이 느껴지는 풍경화입니다. 처음에는 경제적 이유로 왔지만 시슬레는 아름다운 풍광을 발견한 후 이곳에서 생동하는 색채와 생생한 붓질로 스냅사진 같은 수많은 풍경화를 남겼습니다.

시슬레는 평생 인상주의 화풍을 고수했습니다. 그의 그림 속 채색은 편안함과 위로를 주지요. 살아생전에는 동료 화가 모네와 화풍이 비슷해서 주목을 받지 못했지만 자세히 보면 모네와는 다소 화풍의 차이가 있습니다. 시슬레는 은밀하고 베일에 싸인 부드러운 자연의 모습을 선호했고, 내성적인 성격이었기에 차분하고 안정감이 느껴지는 그림을 주로 그렸습니다.

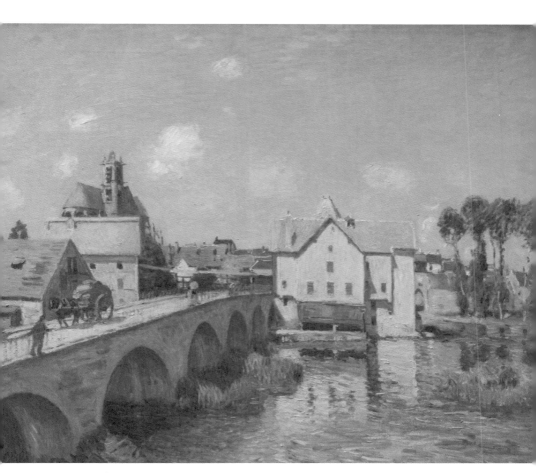

모레의 다리(The Bridge at Moret)
1893년, 캔버스에 유채, 73.5×92cm, 파리, 프랑스, 오르세 미술관

홍수가 난 마를리항의 작은 배

오르세 미술관에 있는 시슬레의 〈홍수가 난 마를리항의 작은 배〉라는 그림입니다. 하늘은 맑지만 그동안 비가 많이 왔나 봅니다. 평온하던 마를리항이 홍수로 물에 잠겨 사람들이 보토를 타고 이동하고 있습니다. 두 사람이 도착한 곳은 포도주 상인의 집입니다. 맑은 빛이 아른거리는 수면에 둘러싸인 집 주위 풍경이 신비롭고 고요하며 시적인 정취를 느끼게 합니다.

시슬레의 유명한 그림은 주로 물과 관련된 이런 풍경화입니다. 1876년 센강 유역의 마를리항은 큰 홍수로 범람했지요. 이때 시슬레는 이런 자연이 변화시킨 모습을 화폭에 담아 홍수 연작을 무려 여섯 점이나 그렸습니다. 시슬레는 홍수 역시 신이 준 자연의 선물이라고 해서 '강물이 모든 것을 휩쓸고 간 후의 일상'으로 잔잔히 묘사했으며, 걱정스럽고 예기치 못한 이런 낯선 풍경을 오히려 친숙하고 일상적인 모습으로 바꾸어버린 화가였습니다.

명품 화장품으로 유명한 브랜드인 '시슬리'가 바로 알프레드 시슬레의 이름에서 유래된 것을 아시는지요. 이는 시슬리의 창업자인 위베르 도르나노 (Hubert D'Ornano) 백작 부부가 시슬레의 차분하고 안정된 자연 그 자체의 그림을 좋아했기 때문입니다. 시슬레에서 발음하기 쉽도록 시슬리로 바꾼 것뿐이지요.

미국 미술사학자 앤 풀레(Anne L. Poulet)는 모레쉬르루앙과 시슬레의 만남에 대해 "모레쉬르루앙의 차분한 정경과 시시때때로 찾아오는 변화들은 그의 재능과 멋진 조화를 이뤘다. 시슬레는 모네와 다르게 대양의 격랑이나 찬란한 색감의 코트다쥐르 풍경 같은 것을 추구하지 않았다."라고 평했습니다.

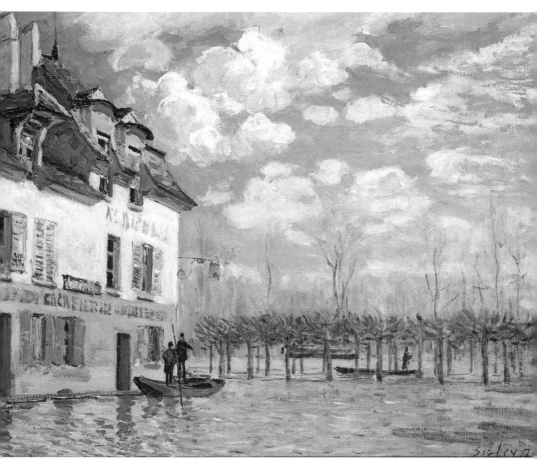

홍수가 난 마를리항의 작은 배(Boat in the Flood at Port Marly)
1876년, 캔버스에 유채, 50.4×61cm, 프랑스, 파리, 오르세 미술관

오딜롱 르동
Odilon Redon, 1840–1916

☆☆☆☆
DAY
09
☆☆☆☆

부처를 그린 프랑스 화가

부처

암스테르담 반 고흐 미술관에 있는 오딜롱 르동의 〈부처〉입니다. 반 고흐 미술관은 연일 관람객으로 북적이는, 전 세계에서 가장 인기 있는 미술관 중 하나이지요. 네덜란드를 대표하는 빈센트 반 고흐의 작품을 가장 많이 보유하고 있으며, 이곳에서 반 고흐의 회화 200여 점, 데생 500여 점뿐만이 아니라 고흐의 자필 편지 또한 볼 수 있습니다. 그런데 반 고흐 말고도 동시대의 다른 화가들의 명작 또한 600여 점을 소장하고 있어 19세기 당대 미술사도 함께 알 수 있는 장점이 있습니다.

이 작품 역시 반 고흐 미술관에 있는 르동의 원숙기 대표작 중의 하나입니다. 나무 아래 금빛으로 표현된 옆모습이 보이시나요? 색색의 꽃들 사이로 잘 살펴보면 그가 부처라는 것을 알 수 있습니다.

가부좌를 튼 부처는 지금 명상을 하고 있는 것일까요? 그럼 이곳이 부처가 깊은 명상과 깨달음을 얻었다고 하는 보리수 아래일 수도 있겠네요. 그런데 주변에 파스텔화처럼 그린 꽃들이 부처를 둘러싸고 있어 부처 역시 꽃의 일

부처(Buddha)
1904년, 캔버스에 수성 도료(distemper), 159.8×121.1cm, 네덜란드, 암스테르담, 반 고흐 미술관

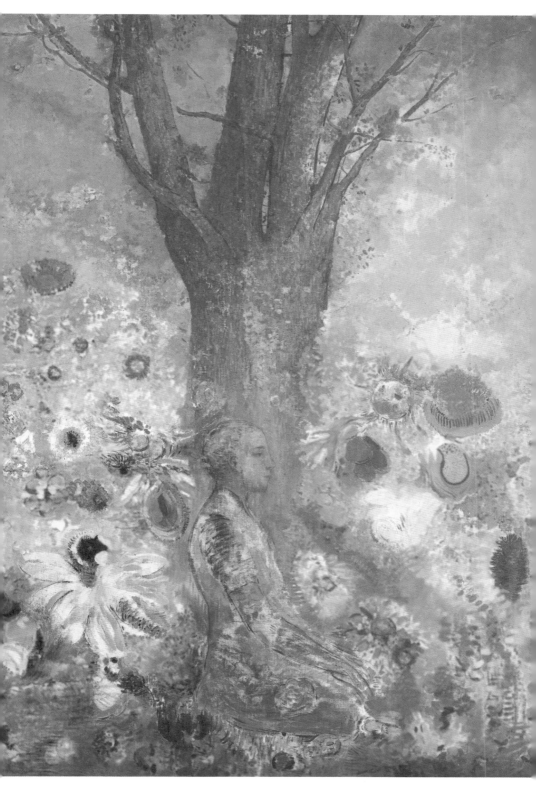

부로 보입니다.

서양 명화에서는 좀처럼 등장하지 않는 부처를 그린 르동은 어떤 사람이었을까요? 우리에게 많이 알려진 화가는 아니지만 19세기 말 상징주의의 대가입니다. 인상주의의 대표 화가 모네와 같은 해에 태어났지만 한 화가는 빛으로 세상을 표현한 인상파 화가였고, 르동은 상상을 통해서 내면의 정신세계를 시각화하는 화가로 20세기 초현실주의의 선구자로 평가받게 됩니다.

꽃다발

메트로폴리탄 미술관이 소장 중인 오딜롱 르동의 파스텔화 〈꽃다발〉입니다. 꽃병 안에 그야말로 많은 꽃들이 화사하게 피어 있습니다.

그림을 화집이나 도판으로 보다가 실제 미술관에서 보면 훨씬 좋은 것을 경험하게 되지요. 저는 지금껏 르동의 그림보다 더 아름다운 파스텔 꽃 정물화를 본 적이 없습니다. 사실 르동의 그림 상당수는 상징주의로 신비롭고 어찌 보면 기괴하여 이해하기 어려운 것이 많습니다. 그래서 이처럼 화사하고 예쁜 꽃 그림을 보면 같은 화가가 그린 작품인지 의아하기까지 합니다.

르동은 포도주 생산으로 유명한 보르도에서 태어났습니다. 어머니는 루이지애나 출신의 이주민 크리올(French Creole)이었고 아버지는 농부 가문 출신이었지요. 당시 아버지는 실제 포도주 양조장을 운영했고 경제적으로 윤택했습니다. 그런데 르동은 태어나자마자 보르도에서 조금 떨어진 페이레르바데에 있는 외삼촌의 양자로 보내집니다. 그리고 거기서 11세까지 유년기를 보내지요. 왜 이렇게 빨리 부모와 헤어졌는지에 대한 몇 가지 설이 있는데 어머니가 지병이 있는 데다 본인도 병약하여 요양과 치료를 위해 보내진

꽃다발(Bouquet of Flowers)
1900–1905년경, 종이에 파스텔, 80.3×64.1cm, 미국, 뉴욕, 메트로폴리탄 미술관

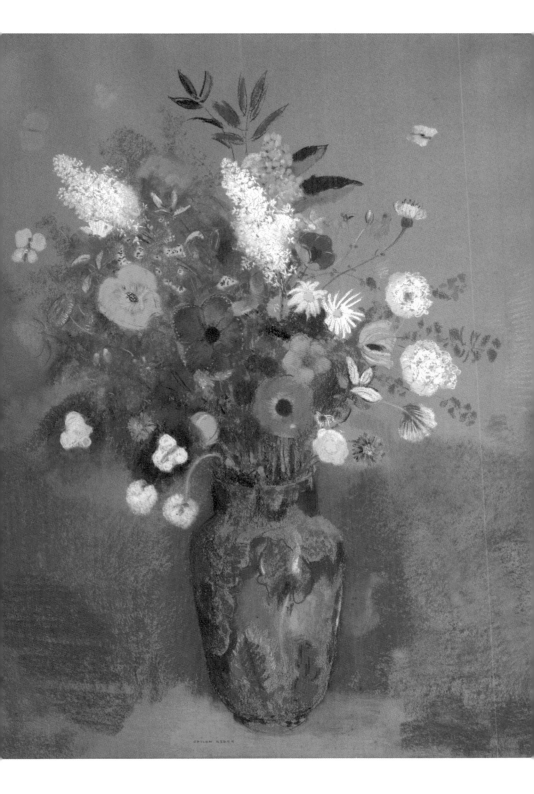

것으로 보입니다. 페이레르바데는 외삼촌이 경영하던 농장으로 어린 르동에게 회화적 영양분을 제공한 토양이 되었지요. 나중에 르동은 이렇게 말했습니다. "저는 제 예술의 근원을 너무나 잘 알고 있습니다. 그것은 저 자신밖에 없는 고독한 유배지이며, 수도원이나 다름이 없었던 페이레르바데 대지였습니다. 어쩌면 그렇게 막막하고 황폐했던지……. 제가 그곳에서 할 수 있었던 유일한 일은 보이지 않는 것들을 상상하는 것뿐이었습니다."

자신에 대해 별로 말하지 않았던 르동이 이렇게 얘기한 것을 보면 그가 어릴 때 느꼈던 고독감과 상처의 깊이를 가늠할 수 있습니다. 혼자였고 몸이 약했던 르동은 많은 날들을 침대 위에서 책을 보며 하루를 보냈습니다. 고독했던 르동에게 문학과 그림은 현실로부터 한 발짝 물러나 다른 세상을 경험하게 해주는 원동력이 되었던 것으로 보입니다.

타고난 병약함과 외로움, 게다가 어릴 때 헤어져 다시 만난 부모님과의 어색한 관계 속에서 우울하고 내성적인 소년으로 성장한 르동은 15세 때부터 본격적으로 그림 공부를 시작합니다. 24세에는 파리의 에콜 데 보자르에 입학했으나 당시 아카데미풍의 미술 교육에 실망한 나머지 그만두고 맙니다. 대신 당시 문단을 풍미하던 상징주의 문학에 공감하여 보들레르, 말라르메(Stéphane Mallarmé)와 가까워집니다. 그리고 상징주의 문학에서 상상력을 바탕으로 한 무의식에도 관심을 가지게 되었고, 들라크루아(Eugène Delacroix)와 귀스타브 모로(Gustave Moreau)의 그림에 심취하면서 기발한 상상력으로 정신세계를 시각화하는 자기만의 그림을 그리기 시작하지요.

감은 눈

오르세 미술관에 소장되어 있는 오딜롱 르동의 〈감은 눈〉입니다. 긴 머리

감은 눈(Closed Eyes)
1890년, 캔버스에 유채, 44×36cm, 프랑스, 파리, 오르세 미술관

를 한 여인이 지그시 눈을 감고 있습니다. 그런데 지금 물인지 땅인지 아니면 누워 있는 것인지 위로 올라가는 것인지도 사실 알 수 없습니다. 뒤로 보이는 흐린 배경은 꿈인지 실제인지 음산한 느낌이 들기만 하네요.

그림 속 모델은 40세였던 르동과 결혼한 르동의 아내 카미유 팔트(Camille Falte)로 당시 27세였지요. 하지만 금슬이 좋았던지 1886년에는 장남 장(Jean)이, 1889년에는 차남 아리(Arï)가 태어납니다.

르동이 살았던 19세기는 산업혁명과 과학의 발전으로 사람들의 의식과 일상에 커다란 변화가 일어난 시기였습니다. 여러 가지 과학적 성과들이 발표되었고 문명의 이기 속에서 생활은 점차 편해졌습니다. 하지만 세기말에 유럽의 지식인들 중에는 기독교가 세계 변화를 주도하지 못하는 것에 회의를 품고 그 대안으로 동양사상, 그중에서 불교에 특히 관심을 가진 사람들이 있었습니다. 기독교에서 말하는 천국 말고 누구나 깨달음을 통해서 부처의 경지에 도달할 수 있다는 불교의 교리가 당시 유행했던 찰스 다윈(Charles Darwin)의 『종의 기원』에서 출발했던 진화론과 어울려 서구 지식인들에게는 일종의 '정신적 진화론'으로 받아들여지기도 했지요. 르동은 이런 동양 사상과 불교 이론에 심취했고 해박한 지식을 바탕으로 부처를 여러 점 그렸습니다.

르동이 불교를 어느 정도 믿고 의지했는지는 알 수 없으나 그에게 불교는 종교적인 것보다는 삶의 깨달음과 철학의 한 방편, 그리고 돋보이는 그림의 주제였습니다. 르동은 파스텔의 뛰어난 색채감으로 부처를 표현했지요.

르동은 내부의 세계로 눈을 돌려 독자적인 그림의 경지를 개척한 독특한 상징주의 화가였으며, 곧이어 출현할 초현실주의의 선구자가 되었습니다.

클로드 모네
Claude Monet, 1840-1926

새로운 추구로 인상파의 시작을 열다

DAY
10

까치

　오르세 미술관에 소장되어 있는 클로드 모네의 〈까치〉입니다. 눈으로 온 세상이 하얗게 변한 마을이네요. 그림의 왼쪽에는 얼기설기 만든 담장 사이 몇 개의 나뭇가지로 만든 엉성한 문에 까치 한 마리가 앉아 있습니다. 이른 아침 햇빛에 반사된 하얀 눈은 앙증맞은 까만 까치와 대조를 이루지만 또한 전체적으로 고요한 시골 마을의 적막함이 아련히 느껴집니다.

　모네가 예술가들과 부호들의 휴양지이자 코끼리 바위로 유명한 에트르타에서 1868년 겨울과 1869년 새해를 보내면서 심혈을 기울여 그린 작품입니다. 인상파 그림은 빛과 색채의 변화를 중요시하는데 눈 위에선 이런 변화를 잡아내기 쉽지 않지요. 하지만 모네는 눈이 내린 풍경도 과감한 터치로 캔버스에 담아냅니다. 주변 구조물들도 섬세하게 잘 표현했고요.

　또한 모네가 이 작품을 그린 시기는 가난하고 힘든 시절임에도 아들이 자라는 것을 보면서 행복해하던 때였습니다. 그는 허기진 가족들에게 따뜻한 양식을 주려고 이 작품으로 1869년 파리 살롱전에 응모를 합니다. 하지만 그런 간절함에도 불구하고 이런저런 이유로 입선조차 하지 못했지요.

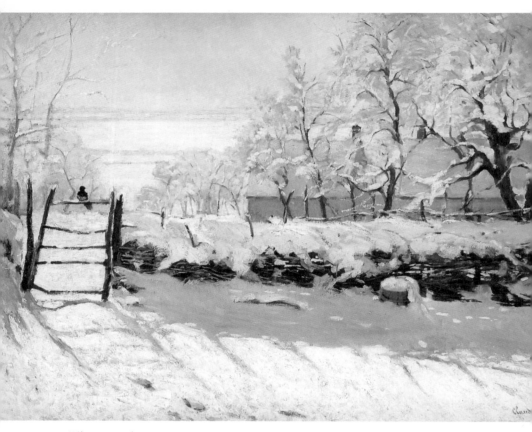

까치(The Magpie)
1868-1869년, 캔버스에 유채, 89×130cm, 프랑스, 파리, 오르세 미술관

서구에서 비둘기가 평화의 상징인 것처럼 우리나라에서는 까치를 길조로 여깁니다. 까치가 울면 좋은 일이 생긴다고, 특히 반가운 손님이 온다고 믿었습니다. 모네가 이런 사실을 알 리는 없었겠지만 얼기설기 만든 담장 위에 앉은 그림 속 까치는 먼 훗날 최고의 화가가 된 모네의 미래를 예감하지 않았을까요?

실제로 까치는 시각과 후각이 사람보다 뛰어나 주위의 냄새는 물론 사람의 냄새까지 기억한다고 합니다. 그래서 마을에 낯선 사람이 나타나면 경계의 표시로 우는데, 우리 조상들은 먼 객지에 나간 자식과 같은 반가운 손님이 오는 것을 알려주는 것이라고 믿었던 것입니다.

인상, 해돋이

파리 마르모탕 미술관이 소장 중인 클로드 모네의 〈인상, 해돋이〉입니다. 항구에서 보는 일출의 모습이지요. 파랑과 회색의 파스텔 톤 바다에서 서서히 빨갛게 떠오르는 해와 바다에서 반사되는 빛, 그리고 아직 어두운 새벽을 검은 실루엣으로 보이는 배로 표현하였습니다. 배 위의 사람들은 마치 대충 그린 듯 보이지만 자유로운 붓 터치로 일출에서 화가의 주관적인 감상을 마음껏 느낄 수 있게 하는 명작입니다. 모네가 어린 시절을 보낸 프랑스 북부 항구 도시 르아브르에서 만난 일출을 호텔 객실 창가에 이젤을 세워놓고 그렸다고 합니다. '빛은 곧 색채'라는 원칙을 잘 드러낸 작품이지요. 1874년 모네를 비롯한 인상파 작가들이 모여서 개최한 전시회에 선보였을 때 아카데미풍의 사실적인 회화가 주류를 이루던 프랑스 화단은 이 작품을 도무지 이해하지 못했지요. 평론가 루이 루후아(Louis Leroy)는 악평을 쏟아냈습니다. '덜 된 벽지도 이 그림보다 완성도가 있겠다'며 그림에 완성된 작품은 없

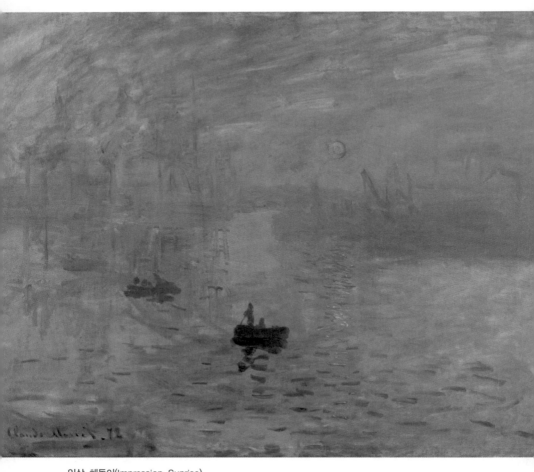

인상, 해돋이(Impression, Sunrise)
1872년, 캔버스에 유채, 48×63cm, 프랑스, 파리, 마르모탕 미술관

고 제목 그대로 인상만 있으니 '인상'이라고 불러주겠다고 비아냥거렸죠. 그렇게 이들 작가들을 가리키는 인상파(Impressionist)라는 신조어가 만들어지게 됩니다.

클로드 모네는 1840년 파리의 식료품점에서 장사를 했던 아버지와 가수 출신인 어머니 사이에서 태어났습니다. 5세 때 르아브르로 이사하여 그곳에서 성장하였지요. 18세 무렵에 바다 풍경화로 유명한 외젠 부댕(Eugène Boudin)에게 그림을 잠시 배우게 됩니다. 부댕의 권유에 따라 야외 스케치를 다니면서 옥외에서 그림을 그렸는데 이것이 모네가 평생 추구하게 될 화풍, 즉 자연광선의 변화를 화폭 위에 옮기는 인상파 작품을 그리는 원동력이 되었습니다. 19세에 파리로 가서 에콜 데 보자르에 지원하였다가 떨어지고 국립미술학교 교사인 샤를 글레르(Charles Gleyre)의 사설 아틀리에에 들어갑니다. 이곳에서 후일 인상주의 화가 동료가 될 르누아르, 바지유를 만나 교류하면서 후일의 인상파 그룹을 형성하지요.

겨울의 베퇴유

뉴욕 프릭 컬렉션에 소장된 클로드 모네의 〈겨울의 베퇴유〉입니다. 멀리 우뚝 선 건물은 베퇴유의 노트르담 대성당입니다. 이 그림 역시 눈 덮인 겨울 풍경을 그린 것으로 차가운 빛에 의해 비치는 다양한 느낌을 표현한 작품입니다.

모네는 1878년 베퇴유로 이사를 갔습니다. 이곳은 파리 북서쪽으로 약 50킬로미터가량 떨어져 있는 세느강 유역의 있는 작은 마을로 당시 인구 600명을 조금 넘긴 규모의 시골 마을이었습니다. 가난했던 모네가 이곳을 선택한 이유는 단지 파리나 그전에 살았던 아르장퇴유에 비해 생활비와 방세가

겨울의 베퇴유(Vétheuil in Winter)
1878-1879년, 캔버스에 유채, 68.6×89.9cm, 미국, 뉴욕, 프릭 컬렉션

저렴했기 때문입니다. 이곳에서의 3년은 고되고 힘든 나날들이었지요. 아내 카미유의 병세도 나날이 악화되었고 경제적 어려움도 더욱 심해졌기 때문입니다. 하지만 베퇴유에서 모네는 시시각각 변화하는 대상의 다양한 모습을 포착하게 되고 자신만의 자연을 탐구하는 방식으로 그림을 본격적으로 그리게 되었습니다.

베르트 모리조
Berthe Morisot, 1841-1895

인상파 최초의 여성 화가

요람

오르세 미술관에 있는 베르트 모리조의 〈요람〉입니다. 엄마가 요람 안에 곤히 잠든 아이를 지긋이 바라보고 있습니다. 그림 속 여인은 베르트 모리조의 친언니 에드마(Edma)이고, 아기는 그녀의 딸인 블랑쉬(Blanche)입니다. 일견 엄마와 아기를 그린 그림들은 대개가 사랑스럽고 평온한 분위기이지만, 이 그림에서 엄마는 턱을 괴고 무언가를 골똘히 고민하는 듯합니다. 어쩌면 육아에 대한 고단함 그리고 어떻게 하면 잘 키울 수 있을까에 대한 걱정을 하고 있는지도 모릅니다.

이 그림은 베르트 모리조가 1874년 첫 번째 인상파전에 출품한 작품 중 하나로 당시 모리조는 유일한 여성 작가로 참여했습니다. 기존의 아카데미풍 그림과는 달리 주제가 참신하고, 요람의 모습과 장식 등이 감각적이고 구도 또한 잘 짜여 있어 좋은 평가를 받을 것이라 기대했습니다. 하지만 첫 번째 인상파전은 떠들썩하게 비판만 받았으며, 작품 역시 아무 관심도 받지 못했습니다. 그래서 이 그림은 모리조가 계속 가지고 있었지요. 나중에 모리조의 진가가 재평가된 1930년대가 되어서야 루브르 박물관이 모리조의 딸인

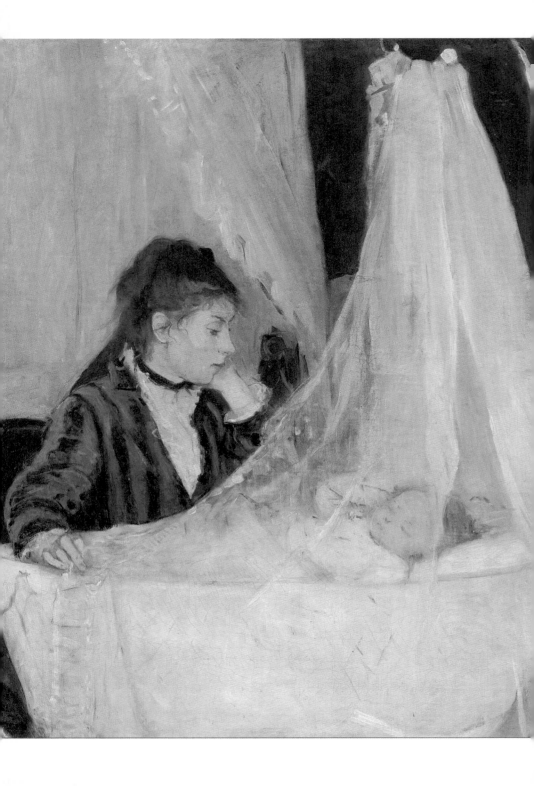

줄리 마네(Julie Manet)에게서 이 그림을 사들였고, 현재는 오르세 미술관에서 전시되고 있습니다.

베르트 모리조는 여성 화가로 다른 인상파 화가들에 비해서는 덜 알려져 있지만 제1회 인상파 전시가 열린 1874년부터 클로드 모네, 에드가 드가 (Edgar Degas), 알프레드 시슬레, 오귀스트 르누아르와 함께 꾸준히 인상파 전시회에 참여했습니다.

모리조는 로코코 시대의 대가 장 오노레 프라고나르의 증손녀로 예술적 분위기가 흐르던 집안에서 태어났습니다. 그림에 타고난 재능을 가진 그녀는 어린 시절부터 화가가 되기를 원했지만 당시에 모리조 같은 능력 있는 여학생들에게 그림을 제대로 가르치는 학교는 거의 없었습니다. 그녀는 부유한 경제력을 바탕으로 잠시 카미유 코로(Jean-Baptiste-Camille Corot)에게 개인 지도로 야외에서 빛의 효과를 표현하는 법을 배우기는 했지만 이에 만족할 수가 없었습니다. 그래서 시간이 날 때마다 루브르 박물관에 가서 거장들의 그림을 따라 그리며 그림 공부를 계속했지요. 그러다 인상파의 아버지라고 불리는 에두아르 마네를 만났고 둘은 각별한 사이가 됩니다. 그녀는 마네의 작품에서 많은 영감을 받았으며 인상파 화가들과 폭넓게 교류했습니다.

흥미롭게도 모리조는 1874년 마네의 막냇동생인 외젠 마네(Eugene Manet)와 결혼합니다. 그리고 앞에서 말씀드린 제1회 인상주의 전시회에 〈요람〉이라는 작품을 포함해 모두 아홉 점의 작품을 출품했습니다. 여기에는 수채화와 파스텔화 등 다양한 기법으로 그린 작품들도 많았습니다.

요람(The Cradle)
1872년, 캔버스에 유채, 56×46.5cm, 프랑스, 파리, 오르세 미술관

장미 정원 속의 아이

퀼른 발라프 리하르츠 미술관이 소장 중인 모리조의 〈장미 정원 속의 아이〉입니다. 낮은 대문 위로 장미 넝쿨이 우거지고 접시꽃을 비롯해 이름 모를 야생화들이 흐드러지게 피어 있습니다. 그 꽃들 속에 귀여운 어린아이가 있습니다.

인상파 화가답게 빠르게 그려낸 듯한 거친 붓놀림으로 순간의 모습을 잘 포착하고 있네요. 이곳은 파리에서 남쪽으로 15킬로미터 떨어진 곳에 위치한 부지발이라는 아름다운 마을의 별장으로, 인상파의 요람으로 불리는 곳입니다. 센강을 왼편에 끼고 있는 부지발은 예술과 관계 깊은 지역입니다. 환상교향곡으로 유명한 루이 엑토르 베를리오즈(Louis Hector Berlioz), 인상파 화가들에게 영향을 많이 주었던 장 바티스트 카미유 코로, 사실주의 풍속화를 그렸던 장 루이 에르네스트 메소니에(Jean Louis Ernest Meissonier)가 한때 살았던 곳이고, 모파상이 소설의 배경으로 다룬 곳이기도 합니다. 특히 인상주의 화가들은 부지발에 자주 모여 어울렸고, 이곳의 아름다운 풍경을 그리곤 했지요.

그림 속 아이는 모리조와 외젠 마네의 외동딸 줄리 마네입니다. 이 아이는 나중에 자라서 엄마인 모리조와 인상파 화가들의 이야기를 일기로 쓴 책을 출간하게 되지요. 모리조는 출산으로 참가하지 못한 한 번을 제외하고는 12년여 동안 여덟 번의 전시회에 모두 참여합니다. 그녀가 인상파 전시회에 얼마나 대단한 애정을 품고 있었는지 잘 보여주는 사실입니다. 사실 상당수의 인상파 화가들은 나중에 다른 화풍으로 변모하는 경우가 많았습니다. 하지만 모리조는 오로지 인상파 화풍을 유지했으며 그녀만의 색채와 빛에 대한

장미 정원 속의 아이(Child in the Rose Garden)
1881년, 캔버스에 유채, 50.5×42.5cm, 독일, 퀼른 발라프 리하르츠 미술관

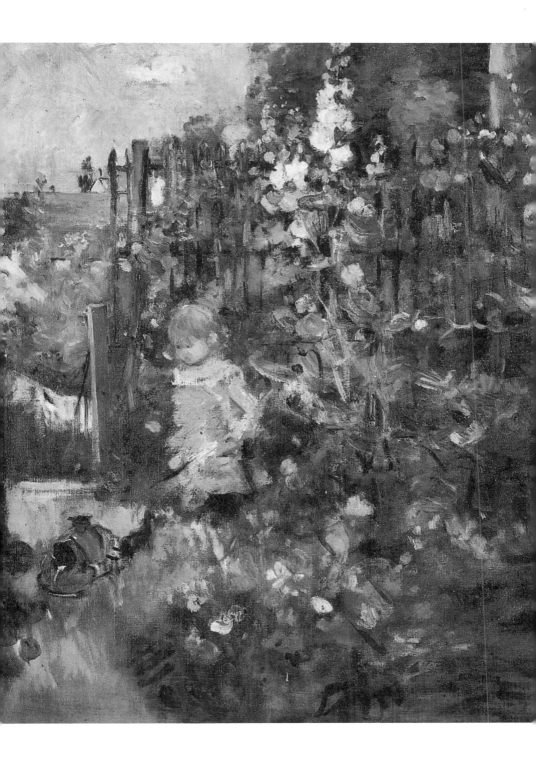

열정은 더욱 발전했지요. 그리고 당시 여성 작가로서는 매우 드물게 개인전을 열었는데, 1892년 파리에서 개최한 모리조의 개인전은 상당히 인기가 있었고 인정도 받았습니다.

모리조는 평생 860점의 그림을 그릴 정도로 왕성히 작품 활동을 했지만 판매에는 신경을 쓰지 않았고 오히려 동료 화가들의 작품을 구매했습니다. 이런 작품들은 나중에 화가가 된 줄리가 물려받았고 그녀의 그림은 잊히고 말았습니다. 하지만 대가는 반드시 알려지게 되어 있지요. 현재 모리조는 최고의 인상파 여성 화가로 인정받고 있으며, 모리조의 특별전도 꾸준히 진행되고 있습니다.

2013년 크리스티 경매에서는 모리조의 작품이 120억 원에 팔렸는데, 당시 여류 화가로서는 최고의 작품 가격이었습니다. 시인 폴 발레리(Paul Valery)는 이렇게 말했습니다. "모리조는 그림을 위해 살았으며, 자신의 인생을 그림에 담았다."

앙리 루소
Henri Rousseau, 1844-1910

조롱받던 아마추어에서
피카소가 찬사한 화가가 되기까지

★ ★ ★ ★
DAY
12
★ ★ ★ ★

잠자는 집시

뉴욕 현대미술관에 소장되어 있는 앙리 루소의 〈잠자는 집시〉입니다. 집시 여인이 사막으로 보이는 곳에 누워 잠들어 있습니다. 그녀 옆에는 만돌린과 물병이 놓여 있네요. 여인의 위로 다소 심드렁하게 보이는 사자가 조용히 그녀를 지켜보고 있습니다. 깊은 밤하늘에는 보름달이 두둥실 떠 있습니다.

앙리 루소의 대표작으로 루소의 몽환적이고 동화적인 세계가 잘 묘사되어 있습니다. 1897년에 루소는 낙선전에 이 작품을 선보였습니다. 루소는 이 작품에 매우 애착을 가졌는지 작품에 '아무리 사나운 육식동물이라도 지쳐 잠든 먹이를 덮치는 것은 망설인다.'라는 부제까지 달았지요. 그리고 이렇게 설명했습니다. "만돌린을 연주하는 떠돌이 집시가 자고 있다. 그녀의 옆에는 물병 항아리가 놓여 있다. 그녀는 피곤에 지쳐 깊은 잠에 빠졌다. 마침 지나가던 사자가 그녀의 냄새를 맡았지만 집어삼키지 않았다. 달빛은 조용히 그곳을 비춘다."

하지만 이 그림은 전시회에 나왔을 때 평론가들에게 뭇매를 맞았습니다. 인체 비례가 맞지 않고 원근법의 기본조차 되어 있지 않다는 이유 때문이었습

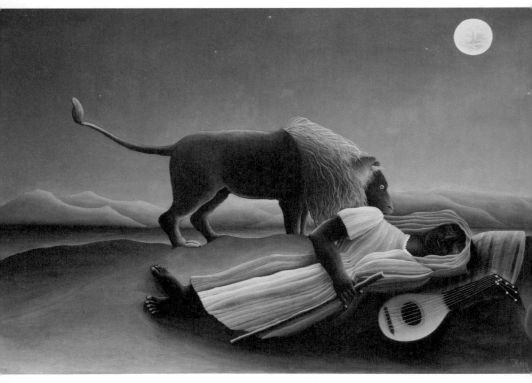

잠자는 집시(The Sleeping Gypsy)
1897년, 캔버스에 유채, 129.5×200.7cm, 미국, 뉴욕 현대미술관

니다. 게다가 신화나 성경도 아니면서 비현실적인 내용이라는 것 또한 조롱의
대상이었습니다. 하지만 당시 독일 출신의 컬렉터 겸 평론가였던 빌헬름 우데
(Wilhelm Uhde)는 루소의 이런 투박하고 때 묻지 않으며 원시적이면서도 참
신한 색감, 독특한 상상력을 단번에 알아보았고 나중에는 루소에 대한 전기
를 쓰게 됩니다. 또한 루소는 아폴리네르(Guillaume Apollinaire) 같은 젊은 비평
가와 피카소(Pablo Picasso)와도 교류하며 그들에게 상당한 영향력을 줍니다.

어떤 비평가는 이 작품 속 만돌린과 물병의 형태를 기하학적으로 분해 ·

재구성하는 입체주의적 표현 기법의 원조로 보기도 합니다. 그리고 묘한 그림 속 분위기는 초현실주의 미술과도 직접 관련이 있어 보입니다.

　루소는 1844년 5월 21일, 프랑스 북서부에 위치한 마옌주의 라발에서 가난한 배관공의 아들로 태어나 일찍부터 돈을 벌어야만 했습니다. 루소의 오랜 직업은 통행료를 징수하는, 지금으로 말하면 말단 일용직 공무원이었지요. 25세가 된 루소는 18세의 클레망스 부아타르(Clémence Boitard)와 결혼하고 슬하에 9명의 자녀를 두지만 한 명을 제외하고 모두 일찍 세상을 등지게 됩니다. 게다가 사랑하던 클레망스마저 37세의 젊은 나이에 죽게 되어 큰 아픔을 간직한 채 살아가지요. 하지만 그림에 대한 꿈을 포기하지 못한 채 독학으로 꾸준히 그림 공부를 하다 40대 후반인 늦은 나이에 공식적으로 본인의 작품을 발표하면서 당당히 화가로 데뷔하게 됩니다.

　루소는 항상 자신을 사실주의 화가라고 자칭했지만 정식으로 그림 공부를 하지 않았기에 원근법이나 비례가 맞지 않아 만화 같은 느낌이 들기도 합니다. 루소의 엉뚱하고 기발한 그림은 본인의 독특한 창작에서 비롯되었지만 정작 루소는 아카데미풍의 그림을 그리기를 원했고, 언젠가는 늘 존경했던 장 레옹 제롬(Jean Leon Gerome) 같은 위대한 아카데미 화가가 되기를 소망했지요.

　루소가 한창 화가로서 그림을 그릴 때는 인상파가 미술계에 주류를 이루고 있던 시기였습니다. 그래서 당시 뒤로 밀려 있던 아카데미즘 화가들은 새로운 이미지 세계에 대한 동경을 담고 있는 이국풍의 그림에 매료되어 있었지요. 루소도 그에 발맞추어 이국적인 느낌의 작품을 그리려고 했던 것입니다. 하지만 루소는 파리를 떠난 적이 한 번도 없었습니다. 그러니 그림 속 오리엔탈풍의 분위기는 거의 모두 루소가 파리 식물원과 동물원을 돌아보며

관찰했던 이국풍의 느낌을 자기식대로 그린 것입니다. 이런 루소의 그림은 데생이 다소 떨어지고 원근법이 맞지 않지만 그만큼 순수합니다. 지금은 이런 그림을 소박파 미술, 즉 나이브 아트(naive art)라고 합니다. 소박파는 어떤 특정한 화파는 아닙니다. 마치 어린이가 그린 것처럼 순수하고 소박하며 단순하게 그려진 그림들을 말합니다.

루소는 이 그림을 자기의 고향인 라발시에 이삼백 프랑에 구매하라고 제안하며 직접 작품을 설명한 편지까지 보냈습니다. 하지만 라발시는 이 그림이 유치하고 마치 아이들이 그린 듯하다며 단번에 거절했습니다. 그렇게 홀대받았던 이 작품은 지금 뉴욕 현대미술관에서 최고의 인기를 누리고 있습니다.

나 자신: 초상─풍경

프라하 국립미술관이 소장 중인 앙리 루소의 〈나 자신: 초상-풍경〉입니다. 정면에 베레모를 쓰고 물감이 묻은 붓과 팔레트를 들고 있는 사람은 루소 본인입니다. 루소가 46세에 그린 그림으로, 이전까지는 휴일에 취미로 그림을 그렸다가 본격적으로 화가가 되기로 결정한 시기에 그린 것으로 보입니다.

실제 이 그림을 그리고 2-3년 후에 루소는 공무원 일을 그만두었습니다. 루소는 아카데미즘 화가가 되기를 소망해 살롱에 그림을 출품했지만 인정받지 못했지요. 그는 제대로 그림을 배우지도 않았고 천부적으로 그림에 소질이 있지도 않았습니다. 그러다 1886년부터 앵데팡당전(Salon des Indépendants)에 작품을 출품하면서 당시 젊고 신선한 아방가르드 화가들에게 인정을 받았고, 일부 비평가들도 루소를 제대로 보게 되었습니다.

나 자신: 초상─풍경(Myself: Portrait─Landscape)
1890년. 캔버스에 유채. 146×113cm. 체코, 프라하 국립미술관

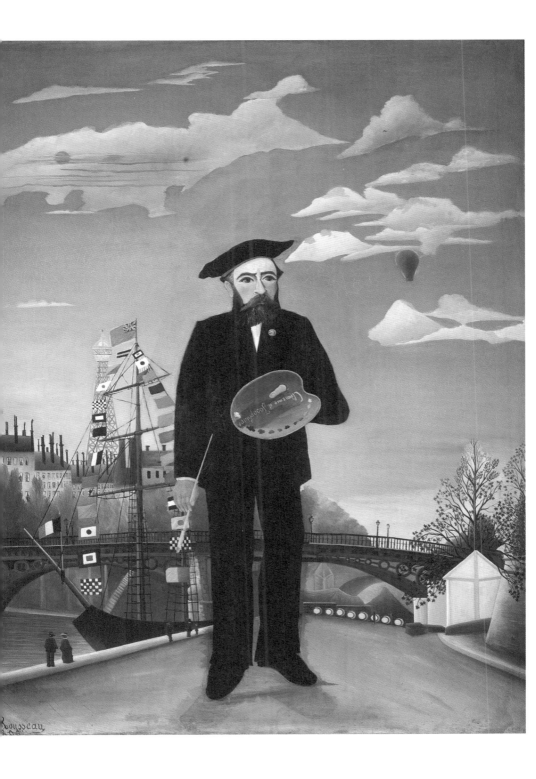

이 작품은 1890년 낙선전에 출품한 작품으로 화가로서의 자부심이 잘 표현되어 있습니다. 팔레트에는 자신의 삶에 가장 중요했던 두 여인의 이름이 쓰여 있습니다. 이미 사별한 부인 클레망스와 당시 연인이었던 조세핀(Josephine Noury)의 이름이었습니다. 통행세를 징수하던 루소는 대단한 세관원으로 보이고 싶었던지 그림에 파리 관문의 센강과 1889년에 열린 파리 만국박람회를 보여주는 만국기와 에펠탑을 그려 넣었습니다. 당시 경이로운 발명품과 여러 나라의 풍물이 주는 신비로움으로 가득 찬 만국박람회를 통해 루소는 예술적 감흥을 받았고, 본격적으로 전업 화가의 길로 가야겠다고 결심을 합니다. 그래서인지 이 그림에서 본인을 의도적으로 매우 크게 그렸습니다. 그림을 자세히 보면 양복 윗도리 옷깃에 동그란 배지가 보입니다. 이것은 1905년에 루소가 받았다고 주장하는 문화공로 훈장입니다. 루소는 평생 이 상을 자기가 수상했다고 주장했는데 확실하지는 않습니다.

고갱(Paul Gauguin)은 이 그림이 매우 뛰어난 작품이라고 평가했고, 피카소를 비롯한 당대 아방가르드 화가들은 찬사를 보내며 루소의 작품을 수집했습니다. 1908년 11월의 어느 날, 피카소는 루소를 초청하여 파티를 열었습니다. 기욤 아폴리네르가 루소에게 바치는 시를 읽자 루소는 젊은 아방가르드 예술가들에게 감사의 말을 전했습니다. 그리고 피카소에게 이렇게 말합니다. "우리 둘 다 이 시대의 가장 위대한 화가죠. 당신은 이집트 양식에서, 나는 현대적 양식에서 최고이지요."

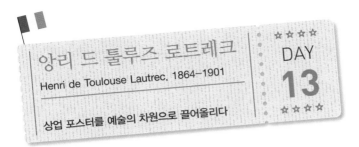

앙리 드 툴루즈 로트레크
Henri de Toulouse Lautrec, 1864-1901

★ ★ ★ ★
DAY
13
★ ★ ★ ★

상업 포스터를 예술의 차원으로 끌어올리다

로사 라 루즈

필라델피아 반스 파운데이션이 소장하고 있는 앙리 드 툴루즈 로트레크의
〈로사 라 루즈〉입니다. 하얀 셔츠에 헝클어진 앞머리와 빨간 머리가 인상적
입니다. 가려진 머리 때문에 그녀의 눈이 잘 보이진 않지만 뭔가 불만에 가
득 차 있어 보입니다.

그림 속 인물인 로사 라 루즈는 한때 툴루즈 로트레크가 사랑했던 여인이
자 그의 뮤즈였지요. 툴루즈 로트레크는 카바레 '미를리통(Mirliton, 피리)'의
주인인 브뤼앙(Aristide Bruant)을 통해 그녀를 알게 되었습니다. 당시 그녀는
카바레의 밤무대 가수였습니다. 로트레크는 가난한 노동자 출신의 조용한
그녀를 단박에 알아보게 되었고, 얼마 되지 않아 그의 모델로 여러 작품에
나타나지요. 하지만 후에 로트레크를 고통으로 내몬 매독을 처음 옮긴 여인
으로 여겨지고 있습니다.

툴루즈 로트레크는 몽마르트르에 있는 주점과 카바레에 다니는 것을 좋아
했습니다. 그리고 이곳에서 일하는 가난한 가수들이나 무용수들의 모습을
유심히 관찰한 뒤 그것을 화폭에 순간적으로 그리곤 했습니다. 그는 꽃이나

자연 풍경보다 이런 밤의 풍경이 살아가는 사람들의 본질적인 모습이라고 생각했지요.

아리스티드 브뤼앙

히로시마 미술관이 소장 중인 툴루즈 로트레크의 〈아리스티드 브뤼앙〉입니다. 두세 가지의 단순한 구아슈 색상으로 인물을 과감하게 각인시킨 포스터 양식의 작품입니다.

툴루즈 로트레크는 미술사에서 특히 포스터를 예술의 경지에 올려놓았다는 평가를 받을 정도로 포스터 제작에 있어서는 독보적 위치에 있습니다. 툴루즈 로트레크의 포스터 작품은 파격적인 구성이 돋보이는데, 이는 서양미술의 고전 원칙이었던 원근법과 안정적인 삼각 구도를 과감하게 무시하고 파괴했다는 데 있지요. 그가 만든 포스터는 온 파리를 열광시켜 거리에 포스터를 붙여놓으면 사람들이 몰래 떼어갈 정도로 인기가 많았습니다.

실제로 툴루즈 로트레크는 브뤼앙을 위해 다섯 종류의 포스터를 제작했습니다. 커다란 검은색 펠트 모자와 사냥용 코트, 빨간 스카프를 멋지게 두른 그림 속 인물이 바로 아리스티드 브뤼앙입니다. 브뤼앙은 프랑스가 자랑하는 오늘날의 샹송의 기초를 닦은 샹송 가수로 파리 뒷골목 사람들의 애환을 노래하고 부르주아들을 조롱했습니다. 브뤼앙과 급격히 친해진 툴루즈 로트레크는 그가 카바레 '미를리통'을 오픈하자 이를 광고하기 위해 무료로 포스터를 여러 점 그려준 것이지요. 그리고 그 포스터에 자신의 서명을 넣었습니다.

로사 라 루즈(Rosa la Rouge)
1886–1887년, 캔버스에 유채, 72.1×48.6cm, 미국, 필라델피아, 반스 파운데이션

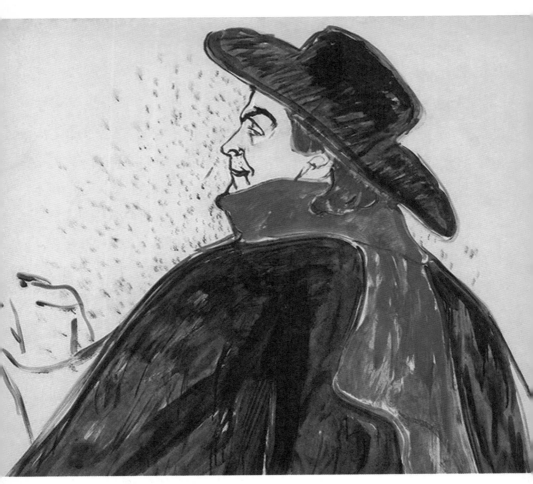

아리스티드 브뤼앙(Aristide Bruant)
1893년, 종이에 구아슈와 유채, 81.2×105cm, 일본, 히로시마 미술관

집시

시카고 미술관에 있는 툴루즈 로트레크의 〈집시〉 포스터입니다. 프랑스어인 '라 지탄(La Gitane)'은 '집시(Gypsy)'라는 뜻입니다.

언덕에는 카우보이 복장을 한 남자가 뒤에서 추격해오는 누군가를 돌아보고 있는 듯합니다. 정면에 있는 여인은 사악한 얼굴을 하고 앞의 남자를 비웃듯 쳐다보고 있습니다. 이것은 현재까지 알려진 로트레크의 31개의 포스터 중에 마지막 작품이자 가장 흥미로운 이야기를 담고 있는 포스터입니다.

포스터는 무언가를 홍보하기 위해 제작하는 것이지요. 이 포스터는 지금도 존재하는 파리 10구에 있는 앙투안 극장(Théâtre Antoine-Simone Berriau)에서 1900년 1월에 개막한 연극 '집시'를 광고하기 위해 로트레크에게 의뢰한 것입니다. 그런데 이 연극은 단 한 번만 상연했는데(또는 아예 상연하지 않았다는 이야기도 있습니다) 완전히 흥행에 실패했고, 이로 인해 포스터는 제대로 인쇄되지 않았습니다.

현재는 이 연극의 대본조차 분실되어 정확한 줄거리는 알 수 없으나, 대략의 이야기는 프랑스 작곡가 조르주 비제(George Bizet)의 오페라 '카르멘(Carmen)'과 비슷하다고 합니다. '카르멘'은 팜므파탈의 매력을 가진 집시 여인 카르멘과 그녀에게 집착한 돈 호세와의 비극적인 사랑 이야기입니다. 포스터의 전방에 있는 리타(Rita)라는 여인은 사촌과 결혼하나 허영심이 많고 결혼 초부터 여러 남자와 바람을 피우며 남편을 배신합니다. 결국 그녀는 다른 남자와 스페인 남부의 그라나다로 밀월여행을 떠나게 됩니다. 이를 알게 된 남편과 다른 연인들은 그라나다로 와서 서로 결투를 벌이며 죽고 죽이는 싸움을 합니다.

툴루즈 로트레크의 포스터는 대부분 한 번만 봐도 기억에 남을 정도로 강

집시(La Gitane)
1899년, 채색 석판화 포스터, 91.5×63.3cm, 미국, 시카고 미술관

렬한 이미지들로서, 다섯 가지 색상을 사용한 석판화로 제작되었습니다. 포
스터에 들어간 글자들 역시 로트레크의 디자인입니다.

 포스터는 파리에서 17세기부터 제작·배포되었지만 19세기에 들어서야
일부 화가들이 포스터를 제작하기 시작했고, 이때부터 본격적으로 광고에
이용되었습니다. 화가들의 포스터 역시 작품으로 인정받기 시작했지요. 그
러나 아쉽게도 툴루즈 로트레크는 〈집시〉를 끝으로 더 이상 포스터를 제작
하지 않았습니다.

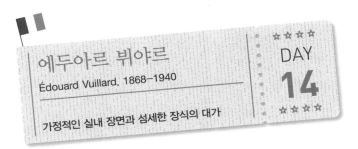

에두아르 뷔야르
Édouard Vuillard, 1868–1940

가정적인 실내 장면과 섬세한 장식의 대가

★★★★
DAY
14
★★★★

라 르뷔 블랑슈

뉴욕 솔로몬 R. 구겐하임 미술관이 소장 중인 에두아르 뷔야르의 〈라 르뷔 블랑슈(펠릭스 페네옹의 초상화)〉입니다. 윗머리가 반쯤 벗겨진 한 남자가 고개를 숙인 채 무언가를 집중하며 글을 쓰고 있습니다. 그림의 제목인 「라 르뷔 블랑슈(Revue Blanche)」는 당대 유명 문예지이고, 펠릭스 페네옹(Félix Fénéon)은 유명한 평론가이지요.

신인상주의는 19세기 후반 프랑스에서 시작된 미술 유파입니다. 신고전주의의 아카데미적인 화풍과 형식을 거부하고, 새롭고 혁신적인 미술의 가능성을 모색했던 인상주의를 계승하면서, 여기에 색채학의 과학적 원리를 적용한 근대미술의 한 양식입니다. 조르주 쇠라(Georges Pierre Seurat)는 신인상주의를 대표하는 화가로 과학적 색채 이론을 미술에 접목한 점묘법과 분할주의 기법의 창시자죠. 색채 분석학자이기도 한 페네옹은 조르주 쇠라와 폴 시냐크의 그림을 보고 '신인상주의'라는 말을 처음으로 만들어 그들을 옹호했습니다.

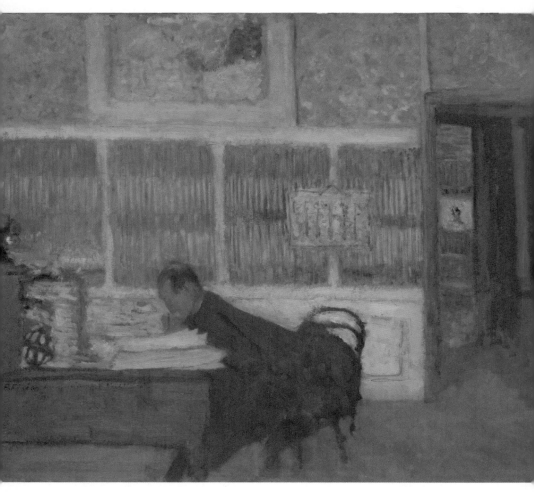

라 르뷔 블랑슈(At the Revue Blanche)
1896-1901년경, 판지에 유채, 46.4×57.5cm, 미국, 뉴욕, 솔로몬 R. 구겐하임 미술관

손에루아르주 퀴소에서 출생한 에두아르 뷔야르는 1877년 파리로 이주한 이후 1888년부터 줄리앙 아카데미에서 한 살 많은 피에르 보나르(Pierre Bonnard)를 알게 되어 나비파(Nabis)를 조직하는 중추 역할을 합니다. '선지자'를 뜻하는 히브리어에서 명칭을 따온 나비파는 객관성과 리얼리즘을 넘어서는 표면 장식과 신비로운 상징주의를 특권처럼 지니는 새로운 종류의 그림을 만들고자 하는 열망을 공유했지요.

뷔야르의 작품은 어머니와 자식의 정다운 모습이나 실내 정물과 같은 평범한 일상생활을 소재로 삼고 있으며, 깊이 있는 배색과 애정 깊은 터치를 보여줌으로써 앵티미슴의 대표적 작가로 서서히 인정받게 되었습니다.

뷔야르의 그림들은 실내 인테리어와 디자인 등이 매우 세밀하고 환상적인 나비파의 작품 스타일이었는데 당시 유행했던 분위기를 알 수 있습니다. 이 그림에서도 책장에 세밀하게 꽂힌 서류와 벽의 그림을 통해서 실내 장식에 몰입할 수 있습니다. 그래서 뷔야르의 그림을 보면 "그림은 사라지고 남는 것은 장식뿐이다."라는 네덜란드 화가 얀 페르카트(Jan Verkade)의 말에 완전히 동의하게 되지요.

심장전문의 앙리 바케즈와 그의 보조의사 파르부

파리 빈민구제 박물관에 소장되어 있는 뷔야르의 〈심장전문의 앙리 바케즈와 그의 보조의사 파르부〉입니다. 그림 속 환자는 상태가 많이 안 좋은지 두명의 의사가 환자 곁에서 집중적으로 진료를 하고 있습니다. 오른쪽에 있는의사는 환자의 목에서 맥박을 재고, 보조의사는 기계를 작동하고 있습니다.

이 그림은 진료실의 풍경을 인상주의 기법과 비슷하면서도 다르게 넓은면으로 표현했고, 마치 구성해놓은 듯 실내 풍경이 짜여 있습니다. 그래서인지 빛의 움직임도 느껴집니다. 그림 속에서 환자를 진찰하고 있는 의사 바케즈는 심장병 연구로 유명한 의사입니다. 그림에서 보이는 것처럼 프랑스에심전도를 도입하고 경정맥 맥박을 기록한 것으로 알려져 있지요. 컬렉터였던 바케즈는 나비파의 그림을 좋아하여 그의 작품을 상당수 수집했습니다.

뷔야르는 폴 고갱의 영향을 받은 화가로 가정의 일상생활과 실내 풍경을주로 그렸으며, 다른 나비파 화가들보다도 빛과 분위기, 장식적인 요소를 훨씬 강조했습니다. 덕분에 1890년대 실내 장식용 그림을 많이 주문받았다고하네요. 뷔야르는 어머니를 모시며 평생 함께 살았는데, 재단사였던 어머니의 영향으로 직물과 무늬들에 관심을 갖게 된 것으로 보입니다. 브라질 상파울루 미술관이 소장 중인 〈꽃무늬 드레스〉와 같은 작품에서도 인물이 입은드레스의 화려한 무늬가 눈길을 사로잡지요.

심장전문의 앙리 바케즈와 그의 보조의사 파르부(Cardiologist Henri Vaquez and Dr. Parvuat la Pitie)
1918-1921년경, 종이에 파스텔, 프랑스, 파리 빈민구제 박물관

꽃무늬 드레스(The Flowered Dress)
1891년, 캔버스에 유채, 38×46cm, 브라질, 상파울루 미술관

뷔야르는 색채에 대해 뛰어나고 독창적인 감각이 있었습니다. 색채 구성은 인상파의 영향을 받았지만 색채를 쓰는 경향은 다소 다르다는 것을 알 수 있습니다. 즉 뷔야르는 실내 풍경을 그린 것이 아니라 실내 풍경을 장식하듯 표현했기에 인물도 실내 정물도 요소 하나하나가 소품이었던 것이죠.

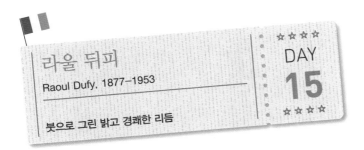

라울 뒤피
Raoul Dufy, 1877-1953

붓으로 그린 밝고 경쾌한 리듬

★★★★
DAY
15
★★★★

보트 경주

이와미 미술관이 소장 중인 라울 뒤피의 〈보트 경주〉입니다. 한눈에 보아도 시원한 그림입니다. 파도의 움직임을 일련의 흑백 선으로 경쾌하고 간략하게 표현했고, 바다는 보트로 가득 차 있습니다. 휴일 복장을 한 선원과 사람들의 모습은 보트 경주의 분위기를 한껏 고조시키고 있네요. 뒤피는 고향인 노르망디의 해안 도시에서 열리는 보트 경주를 주제로 그림을 여러 점 그렸고, 대담하고 자의적인 색채를 사용했습니다.

라울 뒤피는 경쾌하고 밝은 색감으로 힘들거나 지칠 때 위안을 주는 그림을 그린 화가입니다. 게다가 이런 뒤피의 톡톡 튀는 그림은 우리에게 상쾌함을 느끼게 하지요. 나중에 뒤피는 실용미술에도 관심을 가져 의상 디자인 영역에도 꽤 많은 업적을 남겼습니다.

뒤피는 아마도 야수파 중에 가장 저평가된 화가일 텐데요, 감각적인 작품을 제작해 대중적이고 상업적인 작가로 알려져 왔습니다. 그의 고향은 그 유명한 노르망디의 르아브르입니다. 19세기 바르비종파 미술의 대가인 외젠 부댕과 동향이지요. 그런 점에서 19세기 노르망디의 르아브르를 대표하는

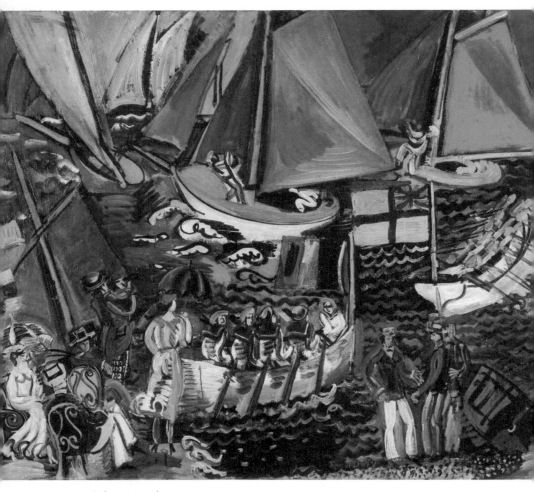

보트 경주(The Regatta)
1920-1922년경, 캔버스에 유채, 81.8×100.2cm, 일본, 시마네 현립 이와미 미술관

화가가 외젠 부댕이라고 한다면, 20세기 화가는 라울 뒤피라고 볼 수 있습니다.

뒤피는 르아브르의 가난한 집안에서 태어났습니다. 뒤피의 아버지는 작은 금속회사의 경리직원으로 4남 5녀의 많은 자녀를 키우기에는 역부족이었지만, 일요일에는 교회에서 피아노도 연주할 정도로 음악에 조예가 깊었다고 하지요. 그런 아버지 밑에서 자연스럽게 뒤피는 음악과 미술을 사랑하는 청년으로 자라게 되었습니다. 뒤피의 다른 두 동생은 음악가가 되었고 다른 한 명도 화가가 되었으니 어릴 때 부모의 역할이 매우 중요하다는 것을 알 수 있습니다.

하지만 장남인 뒤피는 계속 학업을 이어갈 수가 없어서 우리나라로 치면 중학교 때 학교를 그만두고 커피 수입 상사에 취업해 동생들을 뒷바라지하지요. 그러다가 뒤피의 데생 실력을 알아본 지역의 후원자 덕분에 르아브르의 시립미술학교를 야간으로 다니게 됩니다. 뒤피는 병역을 마친 후 1900년 시에서 장학금을 받아 당시 최고의 미술학교가 있는 파리의 에콜 데 보자르에 입학하여 본격적인 미술 공부를 하게 되지요.

이곳에서 만난 사람이 나비파 화가로 유명한 피에르 보나르였습니다. 물론 직접적으로 보나르에게 많은 것을 배운 것은 아니지만 영향을 받은 것은 분명합니다. 뒤피는 처음에는 클로드 모네와 카미유 피사로(Camille Pissarro)의 영향을 받아 인상파에 심취했다가, 1905년 야수파 전시회에서 마티스의 작품에 자극을 받고 그때부터 야수파에 핵심 일원으로 가담하게 됩니다. 그런데 다른 야수파 화가들과는 달리 뒤피는 색채는 화려하지만 담백하고 강한 선과 선명한 색채로 단순화된 표현을 하지요.

도빌에서의 경주

올브라이트 녹스 아트 갤러리에 소장되어 있는 뒤피의 〈도빌에서의 경주〉입니다. 뒤피의 상당수 작품이 수채화인데, 이는 뒤피의 경쾌하고 명랑한 리듬감을 표현하기에 적합한 장르였습니다. 자세히 보면 경마장에서 역동적으로 달리는 말들과 기수가 보입니다. 그 안쪽으로는 이 경기를 보는 관객들이 있네요. 오른쪽에는 관객석이 있고 맨 위에 깃발이 나부끼고 있습니다. 스케치하듯 그냥 막 그린 듯하지만 직접 보게 되면 색채와 구도가 아주 매력적인 수채화입니다.

뒤피는 패션에 매우 민감해서 경마장에 자주 찾아가 여성들의 복장을 주의 깊게 살펴보았습니다. 그곳에서 뒤피의 눈길을 사로잡은 것은 동시대 최첨단의 유행을 주도하는 여인들의 복장과 경마장의 활기찬 분위기였지요. 그래서 뒤피는 경마장 관객석의 색채와 율동에서 영감을 얻어 많은 그림을 그렸습니다. 이 그림을 그렸던 도빌의 경마장은 파리에서 북쪽으로 대략 2시간 정도 떨어져 있는 노르망디 지방에 위치해 있습니다. 이 도시의 인구는 6, 7천 명으로 많지 않지만 국제 영화제, 해안가 산책로, 그랜드 카지노로 유명한 그림 같은 마을이지요. 또한 영화 〈남과 여〉의 배경으로도 잘 알려져 있습니다.

도빌 역시 휴양지이다 보니 국제적인 경주마 대회가 교대로 열리며, 경주마 시장도 세계적으로 유명합니다. 뒤피는 도빌이나 롱샹(Longchamp) 같은 프랑스 경마장뿐만 아니라 영국의 엡솜(Epsom), 애스컷(Ascot), 굿우드(Goodwood) 등지의 해외 유명 경마장까지 찾아가 당시 유행하는 패션을 포함한 활기찬 분위기를 화폭에 많이 남겼습니다.

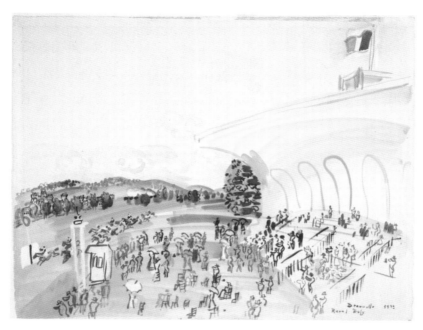

도빌에서의 경주(Race at Deauville)
1929년경, 종이에 수채, 49.5×64.8cm, 미국, 버펄로, 올브라이트 녹스 아트 갤러리

모차르트에게 보내는 경의

올브라이트 녹스 아트 갤러리에 있는 뒤피의 〈모차르트에게 보내는 경의〉
입니다. 이 작품도 수채화와 잉크로 그렸습니다. 피아노와 바이올린이 있고,
그 위에는 악보가 있습니다. 화분 위에는 조각품이 있는데 모차르트인가 봅
니다. 모차르트의 음악이 들리는 듯한 그림입니다.

뒤피는 이렇게 말했습니다. "내 청춘을 달래주었던 것, 그것은 음악입니
다." 그의 작품 중에는 악보를 그려 넣은 그림이 상당수 있는데, 이는 우연이
아닙니다. 그가 음악을 사랑하는 부모님 밑에서 성장했기 때문이지요. 존경
하는 작곡가의 음악을 찬양하거나 악기를 주제로 한 그림이 많은 것은 그가

얼마나 음악을 사랑했는지를 방증해줍니다.

뒤피의 화풍은 점차 변했는데, 1908년경에는 야수파의 색채의 향연으로 부터 세잔(Paul Cézanne)의 견고한 화면 구성으로 관심이 차츰 옮겨가기 시작 하지요. 그리하여 대상이 평면화되는 일련의 그림을 그리게 됩니다. 1913년 경부터 입체파에 근거를 두고 자신만의 독자적인 그림을 그렸는데, 먼저 대 상을 개략적인 선으로 그리고 그 후에 밝은 색채를 하얀 바탕 전체에 평면 적으로 엷게 칠하는 것입니다. 이는 뒤피의 특징적인 화풍이지요.

무명의 세잔, 마티스, 피카소를 발굴한 '거장을 알아본 거장'이라는 수식어 가 붙는 미국 출신의 소설가 겸 시인 거트루드 스타인(Gertrude Stein)은 "뒤피 의 작품은 즐거움 그 자체이다."라고 평가했습니다.

코로나 시국으로 마스크가 이제는 생필품이 되어버린 이 시기에 라울 뒤 피의 경쾌하고 리듬감 있는 그림으로 잠시라도 위안을 받기를 희망해 봅니 다. 게다가 모차르트의 경쾌한 음악이 함께 있으면 더욱 좋지 않을까요.

모차르트에게 보내는 경의(Hommageto Mozart)
1915년, 종이에 수채와 잉크, 65.3×51cm, 미국, 버펄로, 올브라이트 녹스 아트 갤러리

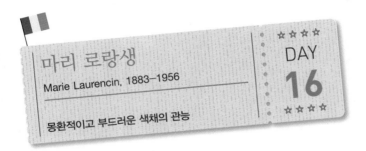

마리 로랑생

Marie Laurencin, 1883-1956

몽환적이고 부드러운 색채의 관능

★★★★
DAY
16
★★★★

예술가들

볼티모어 미술관이 소장하고 있는 마리 로랑생의 〈예술가들〉입니다. 이 그림은 로랑생의 젊은 날의 친구 관계를 알 수 있는 집단 초상화입니다. 정중앙의 인물이 로랑생이 한때 사랑했던 연인이자 '미라보 다리'라는 시를 쓴 기욤 아폴리네르이며, 그 뒤에 붉은 꽃을 들고 서 있는 여인이 로랑생입니다. 왼쪽 구석에 작고 왜소한 사람이 피카소이며 오른쪽 구석에 턱을 괴고 화려한 꽃 모자를 쓰고 있는 여인은 피카소의 연인이자 뮤즈였던 페르낭드 올리비에(Fernande Olivier)이지요.

로랑생은 야수파와 입체파가 유행하던 시기에 그들과 교류하며 영향을 받았으나 이들과는 전혀 다른 자신만의 스타일을 개척했습니다. 어떤 유파에도 속하지 않고 파스텔 톤의 여성 초상화를 주로 그린 로랑생은 서양 미술사에서 차지하는 위상이 적지 않다고 할 수 있습니다.

이 그림은 로랑생의 작품 중에 남자가 등장하는 몇 안 되는 그림으로, 이들이 서로 각별한 친구였다는 것을 알 수 있습니다. 이 그림의 첫 번째 소유자는 컬렉터이자 작가인 거트루드 스타인입니다. 그녀는 당시 무명이던 피

112 60일간의 교양 미술

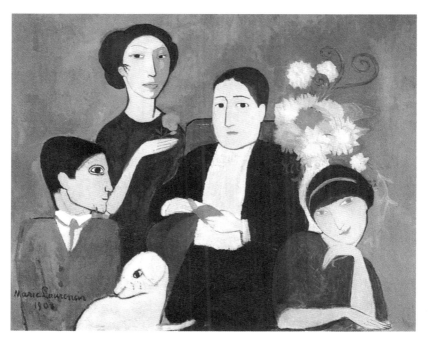

예술가들(Group of Artists)
1908년, 캔버스에 유채, 65.1×81cm, 미국, 메릴랜드, 볼티모어 미술관

카소를 비롯하여 앙리 마티스(Henri Matisse), 조르주 브라크(Georges Braque) 등
의 작품을 사들이며 사실상 최초의 현대 미술관이라 불리는 '거트루드 살
롱'을 운영했지요. 이 살롱은 헤밍웨이의 휴식처이자 에릭 사티(Erik Satie)의
연주회장이었고, 기욤과 로랑생의 만남의 장소였습니다. 그리고 영화 〈미드
나잇 인 파리〉의 배경이 되기도 했습니다.

　로랑생은 어릴 때부터 그림 그리는 재주가 있었으나 어머니의 반대로 그
림 공부를 제대로 할 수가 없었지요. 그러다 예술계 고등학교를 졸업하고 도
자기 회사인 세브르에서 도자기 페인팅을 배우다가, 그곳에서 브라크를 만
나 다시 그림 공부를 하게 됩니다. 그리고 1905년에는 '세탁선(Bateau-Lavoir)'

에 소개되어 피카소를 비롯한 전위적 화가와 막스 자코브 같은 시인들과 교류하게 되었습니다. 세탁선은 몽마르트르 지역의 낡은 건물에 형성된 일종의 예술가촌이라 할 수 있는데 당시 비싼 집값을 피해서 모인 예술가들에게 교류와 창작의 거점이 되었던 곳입니다. 그리고 1907년에는 비록 작은 화랑이긴 하지만 첫 개인전을 열면서 서서히 그녀만의 그림을 그리게 되지요.

로랑생은 피카소의 소개로 초현실주의 시인이자 모더니즘 문학의 선구자로 불리게 되는 기욤 아폴리네르와 사랑에 빠집니다. 그들은 둘 다 한 부모 가정에서 태어났다는 것에 묘한 동질감을 느끼고 서로에게 관심을 가지게 되지요. 사랑에 빠진 아폴리네르는 "마리 로랑생의 예술은 우리 시대의 명예이다."라는 헌사를 바치며 당시 인정을 받지 못했던 로랑생의 그림을 알리는 데 노력했습니다.

로랑생은 양성애자로서 한때 미국의 여류 작가인 내털리 클리퍼드 바니(Natalie Clifford Barney)와 깊은 관계를 가지기도 했는데, 로랑생과 아폴리네르는 연인인 동시에 예술적 영감을 주고받는 사이였던 것이지요. 하지만 5년간 이어진 두 사람의 사랑은 아폴리네르가 루브르 박물관의 모나리자 도난 사건의 주범으로 몰리게 되면서 끝을 맞이합니다. 그리고 로랑생은 어머니의 급작스러운 죽음 이후 독일인 남작 오토 폰 뷔체(Otto Christian Heinrich von Wätjen)와 결혼을 하게 되지요.

코코 샤넬의 초상화(Portrait de Mademoiselle Chanel)
1923년, 캔버스에 유채, 92×73cm, 프랑스, 파리, 오랑주리 미술관

코코 샤넬의 초상화

오랑주리 미술관에 있는 마리 로랑생의 〈코코 샤넬의 초상화〉입니다. 한 여인이 강아지를 무릎에 올려놓고 한 손으로 머리를 짚은 채 정면을 바라보고 있습니다. 푸른 드레스를 입고 한쪽 어깨는 온전히 드러낸 매우 관능적인 포즈를 취했습니다. 파스텔 톤의 몽환적이고 우아한 분위기가 매력적으로 표현된 로랑생의 걸작입니다.

그림 속 여인은 로랑생과 동갑내기이자 세계적인 디자이너가 된 코코 샤넬(Coco Chanel, Gabrielle Chanel)입니다. 이 그림은 발레 뤼스(Ballets Russes)의 무대의상과 미술을 담당한 인연으로 알게 되었던 샤넬이 직접 자신의 초상화를 부탁해 제작한 것입니다. 그런데 그림이 완성되자 샤넬은 마음에 들어 하지 않았다고 합니다. 우울하고 고독해 보이는 것이 실제 자신의 모습과는 차이가 있었기 때문이지요. 하지만 로랑생은 그림을 고치지 않았습니다. 결국 이 그림은 주문자인 샤넬에게 돌아가지 않았고 로랑생 사후 오랑주리 미술관에 기증됐습니다.

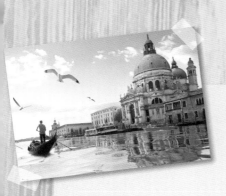

마음에 남는 걸작의 여운
이탈리아

산드로 보티첼리(Sandro Botticelli)

레오나르도 다빈치(Leonardo da Vinci)

카라바조(Caravaggio)

아메데오 모딜리아니(Amedeo Modigliani)

산드로 보티첼리
Sandro Botticelli, 1445?–1510

이탈리아 르네상스의 거장 '작은 술통'

원형 메달을 든 청년의 초상화

산드로 보티첼리의 〈원형 메달을 든 청년의 초상화〉입니다. 푸른 하늘을 배경으로 금발의 청년이 수염이 덥수룩한 성인이 그려진 원형 메달을 두 손으로 들고 있습니다. 이 그림의 주인공이 누구인지는 명확하지 않습니다. 하지만 유명한 피렌체의 메디치 가문이 보티첼리를 후원했기 때문에 이 청년은 메디치 가문의 일원으로 추정됩니다. 그런데 자세히 보면 원형 메달에 그려진 수염이 덥수룩한 성인은 이탈리아 화가 바르톨로메오 불가리니(Bartolomeo Bulgarini)가 14세기에 그린 작품으로, 보티첼리가 이를 오마주해 그려 넣은 것으로 보고 있습니다.

여기서 원형 메달은 이 청년이 교육받은 사람이라는 것을 상징하는 한편, 메달을 자랑하는 젊은 귀족의 정체성을 보여주는 효과가 있지요. 게다가 이 청년이 입고 있는 복장 또한 당시 최고급 의상으로 개인을 중요시하는 르네상스의 휴머니즘 철학을 상징한다고 확대해석할 수도 있습니다.

이 작품은 코로나19 팬데믹으로 미술 경매 시장이 위축된 상황에서 2021

원형 메달을 든 청년의 초상(Portrait of a Young Man Holding a Roundel)
1480–1485년경, 포플러 패널에 템페라, 58.4×39.4cm, 개인 소장

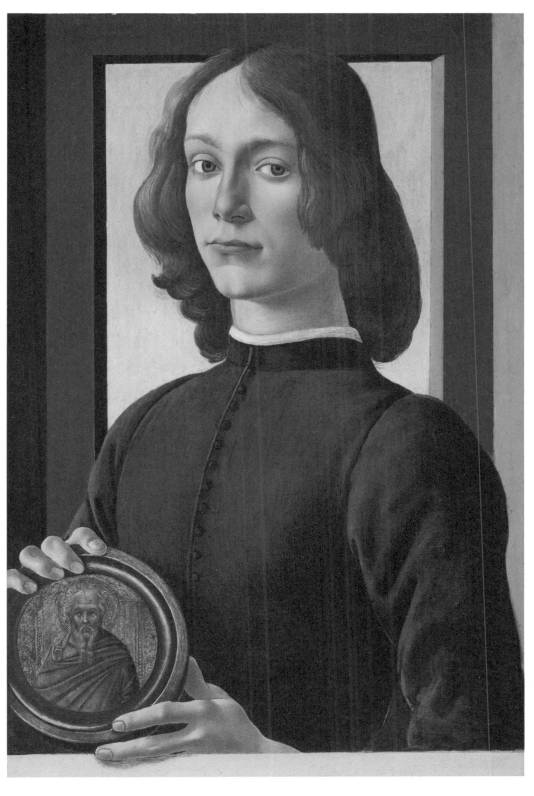

년 1월 28일 미국 소더비 경매를 통해 전화와 온라인으로 진행되었습니다. 그런데 예상외로 9218만 달러, 우리나라 돈으로 대략 1031억 원가량의 엄청난 가격에 낙찰되었습니다. 이탈리아 화가 가운데 최고 경매가입니다. 최근 미술 거래에는 현대작품 쏠림 현상이 심하게 나타났는데, 이 작품으로 인해 미술 시장에 새로운 활력을 불어넣을 것이란 기대까지 생겨났지요.

보티첼리는 피렌체 출신으로 초기 르네상스 미술의 대가 프라 필리포 리피(Fra Filippo Lippi)의 제자로 일했고, 그 후 피렌체 공국 메디치 가문의 궁정화가가 되었습니다. 그리고 메디치 가문의 수장인 피에로 일 고토소(Piero Il Gottoso)와 그의 아내인 루크레치아 토르나부오니(Lucrezia Tornabuoni)는 보티첼리의 천재적인 능력을 알고 그를 물심양면 지원했다고 합니다. 하지만 보티첼리는 사실 출생 연도도 불확실하고 그에 대한 많은 부분이 수수께끼로 남아 있습니다.

보티첼리의 본명은 알레산드로 디 마리아노 필리페피(Alessandro di Mariano Fillipepi)라는 긴 이름입니다. 흔히 보티첼리로 불린 것은 그가 술을 워낙 좋아해서라고 하는데, 이탈리아어로 '작은 술통'이라는 뜻이지요.

코시모 디 엘더의 메달을 든 남자의 초상화

피렌체 우피치 미술관이 소장 중인 〈코시모 디 엘더의 메달을 든 남자의 초상화〉입니다. 붉은색 모자를 쓴 금발의 청년이 메달을 양손으로 잡고 있습니다. 멀리 푸른 초원이 보이고 하늘에는 구름이 다소 끼어 있습니다. 자세히 보면 메달 안의 인물은 다르지만 앞서 본 그림과 구도가 비슷합니다.

메달 안의 인물은 코시모 데 메디치(Cosimo di Giovanni de' Medici)로 이탈리

코시모 디 엘더의 메달을 든 남자의 초상화(Portrait of a Man with a Medal of Cosimo the Elder)
1474-1475년, 패널에 템페라, 57.5×44cm, 이탈리아, 피렌체, 우피치 미술관

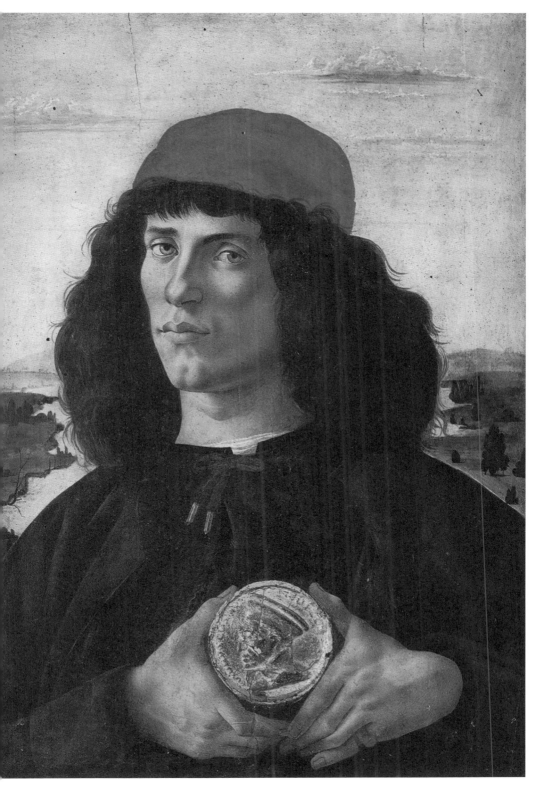

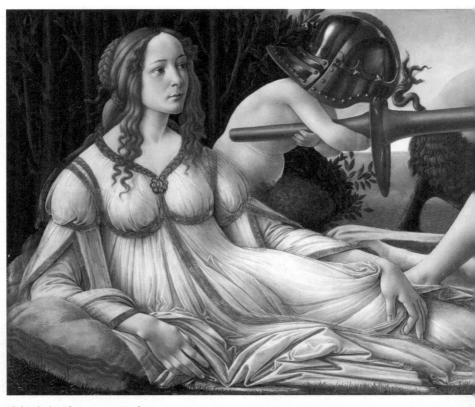

비너스와 마르스(Venus and Mars)
1485년경, 포플러 패널에 템페라와 유채, 69.2×173.4cm, 영국, 런던, 내셔널 갤러리

아 르네상스 시대에 사실상의 피렌체 통치자로 군림했던 메디치 정치 세력의 창시자이지요. 코시모의 권력은 은행가인 그의 엄청난 재력을 통해 생겨난 것이며, 르네상스 예술의 최대 후원자로 피렌체의 국부(國父)라 불리기도 했습니다.

비너스와 마르스

런던 내셔널 갤러리에 소장되어 있는 〈비너스와 마르스〉입니다. 좌우에 두 남녀가 대칭을 이루고 있네요. 왼쪽의 여인은 남자를 다소 못마땅하게 쳐다 보고 있고, 남자는 옷을 벗은 채 곯아떨어져 있습니다. 중앙에는 3명의 아이 들이 긴 곤봉 같은 무기를 가지고 놀고 있습니다.

왼쪽은 미의 여신인 비너스이고, 오른쪽은 군신(軍神)인 마르스입니다. 아이

들은 반인반수(半人半獸)인 사티로스(Satyros)로, 비너스를 따르고 있습니다. 사실 비너스는 대장장이 신인 불카누스를 남편으로 둔 유부녀였지만 그림처럼 마르스와 바람을 피우고 있습니다. 그리스 로마 신화를 풍부한 상상력으로 흥미롭게 재해석한 작품이지요.

비너스는 바람을 피운 여인이지만 순수함을 상징하기 위해 흰색 드레스를 입고 있지요. 금색 장식이 비너스의 금발과 잘 어우러집니다. 마르스는 전쟁의 신다운 면모를 완전히 벗어던지고 어린아이처럼 곤히 잠들어 있지요. 사티로스는 이런 단잠에 빠져버린 마르스의 귓가에 나팔을 불어 깨우려고 하는 듯 보입니다. 인물 묘사가 돋보이며 개성이 넘치는 작품입니다.

그림 속의 그리스 조각을 연상시키는 긴 목과 처진 어깨 그리고 고혹적인 눈매의 주인공은 시모네타 베스푸치(Vespucci Simonetta)입니다. 당시 피렌체의 최고 미녀로 많은 예술가들이 찬양했던 여인입니다. 보티첼리 역시 시모네타를 모델로 여러 대표작들을 남겼습니다. 〈숙녀의 이상화된 초상화〉라는 작품에서는 베스푸치를 님프로 표현했지요. 보티첼리는 살아생전에 그리 좋은 평가를 받지 못했던 비운의 르네상스 화가였습니다. 그러다 19세기 중엽에 와서야 작품성을 인정받아 현재는 미술사를 통틀어 가장 뛰어난 화가 중 한 명으로 평가받고 있습니다.

숙녀의 이상화된 초상화(Idealized Portrait of a Lady)
1480년, 나무에 템페라, 81.8×54cm, 독일, 프랑크푸르트, 슈타델 미술관

레오나르도 다빈치
Leonardo da Vinci, 1452-1519

★ ★ ★ ★
DAY
18
★ ★ ★ ★

다채로운 호기심에 빛나는 천재성

살바토르 문디

역사상 가장 높은 가격에 거래된 미술 작품은 무엇일까요? 현재까지는 바로 이 〈살바토르 문디〉입니다. 레오나르도 다빈치가 그린 것이라고 비교적 최근에야 인정받은 작품이지요. 소장처로 알려진 곳은 아랍에미리트(UAE) 루브르 아부다비 미술관으로, 파리 루브르 박물관의 첫 해외 별관으로 8년에 걸쳐 준공하였습니다.

살바토르 문디(Salvator Mundi)는 '구원자', 즉 예수를 뜻하는 라틴어입니다. 레오나르도 다빈치가 프랑스의 루이 12세(Louis XII)와 그 부인 브리트니 안네(Anne of Brittany)를 위해서 그린 초상화라고 합니다. 푸른 가운을 입은 예수가 오른손을 살짝 들고 있으며 왼손에는 수정구를 들었는데요. 이런 손짓은 축복을 의미하며 수정구는 지구를 상징합니다.

2017년 미국 크리스티 경매에서 4억 5310만 달러, 우리 돈으로는 5000억이 넘는 천문학적인 금액으로 거래된 작품입니다. 일부는 몇몇 전문가들의 감정에 의해 다빈치 작품이라고 추정될 뿐 다빈치 화풍을 흉내 냈거나 모사

살바토르 문디(Saviour of the World)
1500년경, 목판에 유채, 65.6×45.4cm, 아랍에미리트, 아부다비, 루브르 아부다비 박물관

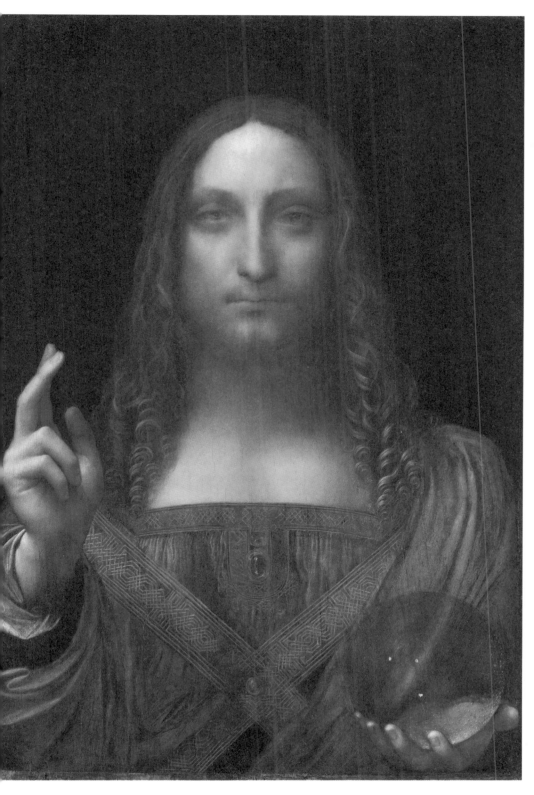

한 것일 가능성도 배제할 수 없다고 주장합니다. 그런 이들이 지목하는 원래 화가는 다빈치 공방 소속의 베르나디노 루이니(Bernardino Luini)입니다. 그의 작품에 나타난 옷 주름과 투명 보주(寶珠) 및 손과 머릿결 묘사가 〈살바토르 문디〉와 흡사하기 때문이지요. 그래서 뒷말이 더더욱 많은 화제작이기도 하고요. 손상된 곳을 복원하는 작업을 거치며 원래 상태에서 상당히 변화된 그림이기도 합니다.

작품이 그려진 시기는 1500년경으로 추정됩니다. 당시 프랑스의 루이 12세가 레오나르도 다빈치에게 의뢰한 작품인데 1625년 프랑스 공주 앙리에타 마리아(Henrietta Maria)가 영국의 찰스 1세와 결혼하면서 소재지가 영국으로 바뀝니다. 하지만 1629년 영국 내전 중 찰스 1세가 처형당하면서 그림은 30파운드의 가격이 매겨진 뒤 왕실 소유가 됩니다. 이후 이 사람 저 사람을 거치다 1763년 이후 자취를 감춥니다. 1900년 몬세라 자작인 프란시스 쿡의 런던 전시에서 다시 나타났는데 어설픈 복원 시도 때문에 그림이 많이 상해 있었습니다. 당시 사람들은 이것이 베르나디노 루이니의 작품이라 믿었습니다. 그래서 프란시스 쿡의 증손자는 1958년 이를 불과 45파운드에 팔았습니다.

그림이 2005년 미국 뉴올리언스의 경매장에 다시 나타났을 때는 단돈 1175달러에 팔려나갑니다. 뉴욕에서 갤러리를 운영하는 두 명의 갤러리스트가 공동 구매자였지요. 이들은 이 그림이 레오나르도 다빈치가 직접 그린 것일 수 있다고 생각하였습니다. 그래서 메트로폴리탄 미술관의 고미술 복원 전문가이자 뉴욕 대학 교수인 다이앤 드웨이어 모데스티니(Dianne Dwyer Modestini)에게 의뢰해 그림을 복원합니다. 복원 후에 이 그림이 다빈치의 작품과 상당히 유사하다는 사실이 드러났지요. 하지만 최종적인 증거로 권위를 인정받는 미술사학자들의 감정서가 필요했습니다. 마침내 대다수 전문가

들의 동의를 얻어 다빈치의 진품으로 판명됩니다.

그리하여 2011년 11월부터 2012년 2월까지 런던 내셔널 갤러리 전시에서 최초로 일반인들에게 이 그림을 선보였고, 2013년 5월 뉴욕 소더비 경매에서 스위스의 미술품 중개인 이브 부비어(Yves Bouvier)에게 7500만 달러에 낙찰됩니다. 부비어는 이 그림을 러시아의 억만장자 드미트리히 리볼로프레프(Dmitry Rybolovlev)에게 1억 2750만 달러에 팔았고, 리볼로프레프는 세계 각지에서 그림을 전시한 뒤 뉴욕 크리스티 경매장에 내놓습니다. 서두에 언급한 것처럼 최종적으로 4억 5310만 달러에 그림을 구매한 사람은 사우디 아라비아 왕자 바드르 빈 압둘라(Badr bin Abdullah)인데요. 이후 크리스티 경매 측은 실제 구매자가 아랍에미리트 수도인 아부다비시의 문화관광청이라고 밝혔습니다. 이것은 세계 미술품 거래 사상 가장 높은 가격으로 기록되어 있고, 두 번째 고가인 빌럼 데 쿠닝(Willem de Kooning)의 〈인터체인지(Interchange)〉 거래가보다 50% 이상 높은 것입니다.

모나리자

파리 루브르 박물관에 소장된 레오나르도 다빈치의 〈모나리자〉처럼 거래의 대상이 되지 않는 미술품들이 있습니다. 개인이 아닌 국가나 공공조직이 소유권을 가졌거나, 소장자가 판매를 원치 않는 것, 혹은 법령 등에 의해 판매가 금지된 미술품들에 해당됩니다. 이런 작품들은 가격을 매길 수가 없는데, 일반적으로는 순회 전시 등을 할 때 가입하는 보험금에 의해 그 가치를 추산하지요. 현재까지 가장 높은 경제적 가치를 가졌다고 여겨지는 작품은 바로 이 〈모나리자〉입니다.

다빈치가 세상을 떠난 지 500년이 흐른 2019년에는 루브르 박물관에서

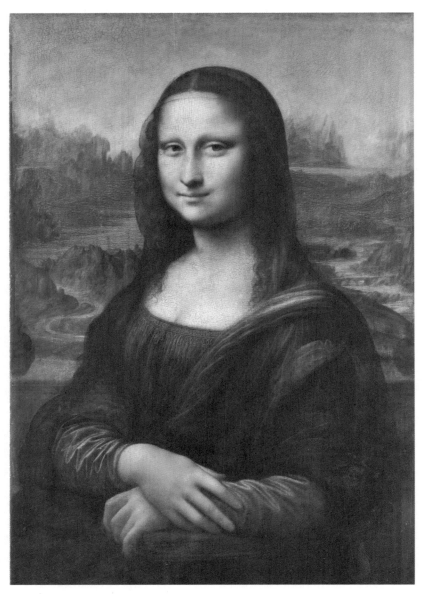

모나리자(Mona Lisa)
1503–1519년경, 패널에 유채, 77×53cm, 프랑스, 파리, 루브르 미술관

《다빈치 서거 500주년 특별전》이 열리기도 했습니다. 루브르 박물관 방문객은 매해 800만 명이 넘는다고 하는데 특히 〈모나리자〉가 있는 드농관에는 항상 엄청난 인파가 몰립니다.

모나리자의 실제 이름은 리자 델 조콘도(Lisa del Giocondo)로 2019년이 탄생 540주년이었습니다. 이탈리아로 '모나'는 결혼한 귀부인에게 붙이는 경칭이며 '리자'는 그녀의 이름이고, '조콘도'는 결혼 뒤에 얻은 성입니다. 비단과 의류 장사로 큰돈을 번 남편이 전처가 사망한 뒤 새로 얻은 젊은 부인이라는 설이 가장 유력합니다. 그녀에 대해서 알려진 바는 별로 없는데 1479년 6월 15일 피렌체에서 태어났다는 사실과 다섯 명의 아이를 둔 엄마였다는 것은 기록에서 알 수 있습니다.

다빈치는 생애 마지막 3년을 프랑스 왕 프랑수와 1세의 초청으로 프랑스 앙부아즈에 위치한 클로뤼세성(Clos Luce Castle)에서 보냅니다. 이곳에 다빈치의 작업실과 거처가 있었지요. 다빈치가 사망한 뒤 제자 중 한 명인 안드레아 살라이(Andrea Salai)가 〈모나리자〉를 프랑스에 거액을 받고 넘깁니다. 이로써 바로 이 다빈치 최고의 명작은 이탈리아가 아닌 프랑스의 문화재가 된 것입니다.

레오나르도 다빈치는 회화, 조각, 건축, 음악, 해부학, 과학, 군사 공학, 축제 기획, 의학, 지질학, 수리 역학, 무대 장치 등 다양한 영역에 도전했습니다. 호기심이 많아 주변 사물을 관찰하는 것을 매우 좋아했지요. 관찰한 바를 꼼꼼히 메모하고 그렸으며 풍부한 상상력으로 인간이 이를 어떻게 이용할 수 있을지 늘 생각하고 연구했던 인물입니다. 실제 그의 예술과 발명의 원천은 세상에 대한 엄청난 호기심 아니었을까요? 새로운 영감으로 창작하기를 꿈꾸는 사람이라면 다빈치가 보여준 태도와 노력에서 많은 것을 배울 수 있을 것입니다.

카라바조

Caravaggio, 1571–1610

DAY
19

★★★★

★★★★

시선을 사로잡는 빛과 그림자

메두사

피렌체 우피치 미술관이 소장 중인 〈메두사〉입니다. 이 미술관이 자랑하는 카라바조의 명작이지요. 찡그린 눈썹과 휘둥그레진 눈, 크게 벌린 입 이 모든 것이 격앙되고 놀라며 절망하고 고통의 표정이 뒤섞여 있습니다. 잘린 목에서 피가 쏟아지고 실뱀들로 변한 머리카락은 뒤엉켜 꿈틀댑니다. 사실 메두사는 그리스 신화의 마녀 고르곤(Gorgon)의 세 자매 중 막내로 괴물인 두 언니와 달리 매우 아름다운 소녀였습니다. 바다의 신 포세이돈이 그녀에게 반해 끈질기게 구애했고 결국 둘은 사랑에 빠집니다. 그런데 아테나 여신이 포세이돈을 이미 사랑하고 있었던 데다 둘의 사랑이 아테나 신전에서 이뤄졌다는 것이 문제였지요. 분노한 아테나 여신은 메두사에게 저주를 겁니다. 머리카락이 뱀들로 변하고 얼굴도 흉측해졌으며 눈이 마주친 상대는 누구든 돌로 변하게 되었지요.

제우스(Zeus)와 다나에(Danae) 사이에서 태어난 페르세우스는 괴물 메두사를 퇴치하러 떠납니다. 헤르메스로부터 반월도(¥月刀)인 하르페(harpe)를 얻고 아테네로부터 방패를 빌려 메두사의 동굴로 들어가지요. 눈이 마주치지 않

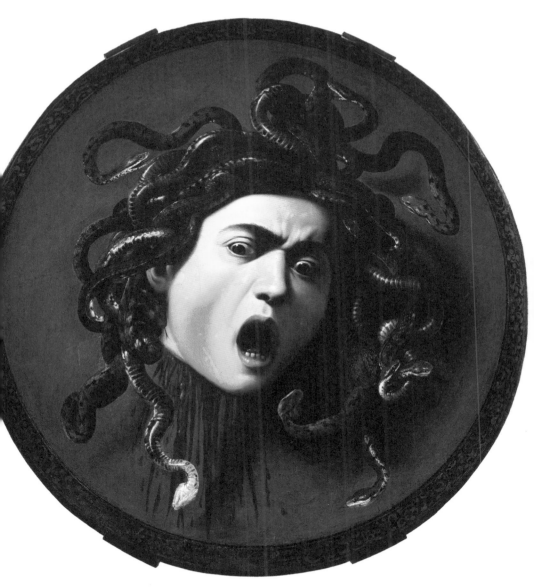

메두사(Medusa)
1595−1598년경, 캔버스에 유채, 60×55cm, 이탈리아, 피렌체, 우피치 미술관

도록 잘 닦은 청동 방패를 앞세워 접근합니다. 그리고 단칼에 메두사의 머리를 베어 아테네 여신에게 바칩니다. 여신은 그것을 자신의 아이기스(Aegis) 방패 한가운데 붙이게 되지요.

이 그림은 카라바조가 후원자 델 몬테 추기경을 위하여 마상 창술 시합용 원형 방패에 사람의 머리 크기로 그려 넣은 것입니다. 그런데 메두사의 얼굴은 카라바조의 자화상이라 알려져 있습니다. 이것은 평생 싸움, 도박, 살인 등으로 험악하게 살았던 자신의 생애에 대한 자조였을까요, 아니면 숙명에 대한 저항이었을까요? 로마 테베레강에서 잡아 올린 물뱀 한 소쿠리를 풀어 놓고 보면서 그렸다는 일화도 전해집니다. 많은 화가들이 이 드라마틱한 신화에 매료되었는데요. 카라바조의 〈메두사〉는 메두사를 그린 여러 그림들 가운데서도 신화를 가장 극적으로 잘 묘사한 작품입니다.

카라바조는 빛과 어둠의 화가로 알려져 있습니다. 르네상스에서 매너리즘을 넘어 바로크 미술에서 한 획을 그은 인물, 17세기 바로크 미술의 창시자로 알려져 있을 만큼 미술사적 위상이 높습니다. 기존 화단의 틀을 깨는 독창적인 기법과 파격적인 해석은 독보적인 위치에 있지요. 원래 이름은 미켈란젤로 메리시(Michelangelo Merisi)이지만 르네상스의 3대 천재 예술가 미켈란젤로와 구분하기 위하여 출생지 이름인 카라바조로 불립니다. 카라바조 후작의 집사 겸 건축가인 페르모 메리시의 아들로 태어나 11세에 고아가 된 카라바조는 밀라노의 시모네 페테르차노 밑에 도제로 들어가게 됩니다. 그 후 1592년경에 로마로 가서 돈벌이를 찾아 나섰으나 마땅치 않아 고생하였습니다. 그러나 1595년, 평생 그의 뒤를 보살피며 후원하게 되는 델 몬테 추기경에 눈에 띄어 화가로서의 입지를 서서히 다지게 됩니다. 하지만 추기경과 같은 종교적 후원자에게 봉사하는 그림, 즉 성화만을 그려야 했고 자신이

좋아했던 장르화는 자유롭게 그릴 수 없었습니다. 결국 카라바조는 성화에 서도 기존 100년 동안 이어져 온 플라톤식의 이상적인 화풍을 버리고 자신 만의 방식을 만들어갑니다.

막달라 마리아

로마 도리아 팜필리 미술관에 있는 카라바조의 〈막달라 마리아〉입니다. 막달라 마리아는 중세 시대부터 참회의 상징이었고 16세기 후반 가톨릭 교회의 반종교개혁 분위기 속에 더욱 엄격하고 숭고한 존재로 부각되면서 많은 화가들의 작품 속에 나타나게 됩니다.

카라바조는 인간을 있는 그대로 바라보았으며, 인생은 언제나 일종의 드라마이고 모든 경험은 구체적이고 감각적인 물리적 현상 속에서 시작된다고 생각하였지요. 새로운 시대의 흐름을 읽었던 그는 이때부터 대변신을 시도하는데 〈막달라 마리아〉가 변화의 시작이 된 성화였지요. '참회하는 마리아'를 기존과 다른 이미지로 묘사하고자 기발한 착상을 합니다. 거리의 여인 안나 비앙키니(Anna Bianchini)를 모델로 내세운 것입니다. 매우 파격적인 행보였기에 큰 논란이 되었습니다.

그림 속 여인은 낮은 의자에 구부정하게 앉아 있습니다. 팔은 무릎에 올리고 머리는 숙인 채입니다. 장소도 광야가 아닌 밝은 조명이 있는 방 안이지요. 막달라 마리아를 주제로 한 당대 그림에 흔히 사용되던 해골이나 자신을 성찰하는 거울, 내면을 비추는 촛불도 보이지 않습니다. 심지어 예수의 말씀을 되새겨 줄 성경조차 놓여 있지 않습니다.

그런데 가까이 다가가 자세히 보면 그녀는 머리를 조아린 채 회개하고 있음을 알 수 있습니다. 얼굴에는 눈물방울이 흐르고 있지요. 긴 머리카락은

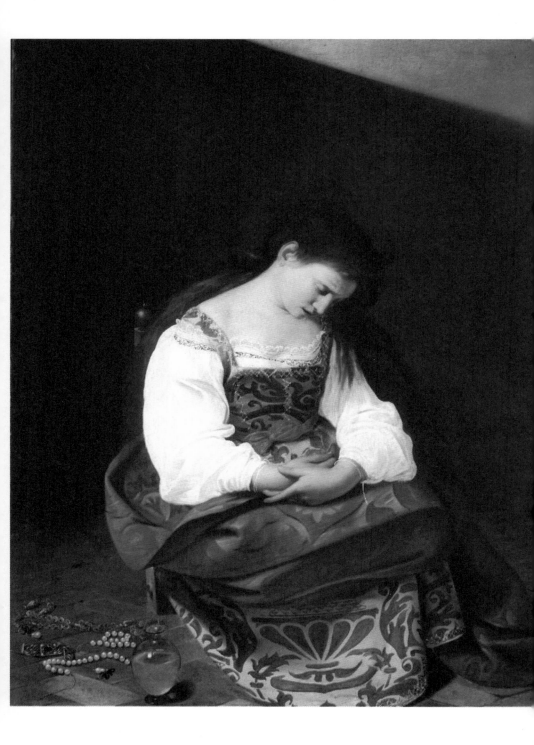

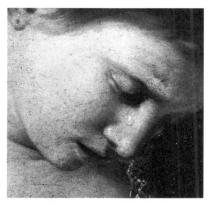
막달라 마리아 부분

왼쪽 어깨를 타고 앞으로 흘러 내립니다. 바닥에는 진주 목걸이와 금붙이가 보이는데 세속적인 부와 헛된 사치를 더는 추구하지 않겠다는 의미입니다. 발 옆에 놓인 향유가 든 유리병은 그녀가 막달라 마리아임을 상징합니다.

잠자는 큐피드

피렌체 팔라티나 미술관이 소장 중인 카라바조의 〈잠자는 큐피드〉입니다. 5-6세 정도의 남자아이가 발가벗은 채 바닥에 곤히 잠들어 있습니다. 자세히 보면 등 뒤로 날개가 보이고 왼손에는 활을 잡고 있지요. 바로 사랑의 신 큐피드입니다. 그런데 신화 속 신성한 모습과는 사뭇 다른 느낌입니다. 그저 17세기 이탈리아 저잣거리의 평범한 아이를 그린 것처럼 보이기 때문이지요. 이 작품은 지나치게 외설적이라는 이유로 당시 성직자들의 분노를 삽니다. 이 그림으로 인해 카라바조는 선배 기사와 싸움을 벌였고 기사 자격을 박탈당하고 감옥에 갇히기도 하였지요.

카라바조는 정물과 초상을 치밀한 사실적인 기법으로 묘사하여 17세기 바로크 미술 양식을 확립합니다. 빛과 그림자의 날카로운 대비를 기교적으로 구사하고, 형상을 힘차게 조소적으로 묘사함으로써, 근대 사실주의의 길을 개척한 화가로 평가받습니다. 카라바조의 명암법은 르네상스 이

막달라 마리아(Maria Magdalene)
1593-1594년경, 캔버스에 유채, 106×97cm, 이탈리아, 로마, 도리아 팜필리 미술관

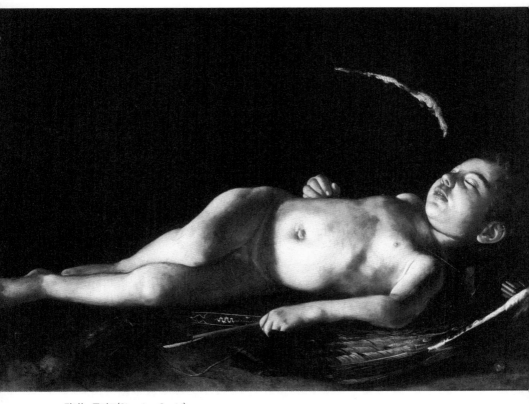

잠자는 큐피드(Sleeping Cupid)
1608년, 캔버스에 유채, 72×105cm, 이탈리아, 피렌체, 팔라티나 미술관

래 이탈리아 회화가 개발해 온 부드러운 명암을 대조시키는 키아로스쿠로
(Chiaroscuro)를 넘어 테네브리즘(Tenebrism)이 됩니다. 주로 인물만을 조명하는
기교인데요. 이 탁월한 명암법은 다빈치의 스푸마토(Sfumato) 기법과 함께 양
대 산맥을 이룰 만큼 중요시됩니다. 이후 유럽 회화 발전의 중요한 실마리를
제공했지요.

이런 카라바조의 창의적 그림 방식은 파급력이 대단했습니다. 그의 기법

을 따르는 화가 집단 '카라
바지스트(Caravaggist)'가 생겼
을 뿐만 아니라 루벤스, 렘
브란트, 베르메르, 조르주 드
라 투르, 벨라스케스와 같은
바로크 미술의 거장들이 연
이어 등장하는 토대가 되었
습니다.

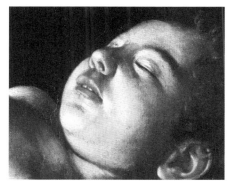

잠자는 큐피드 부분

　다시 〈잠자는 큐피드〉를 살펴볼까요? 누워 있는 자세가 전체적으로 어딘
가 부자연스럽지요. 팔꿈치에 변형이 온 듯하고 얼굴도 아이의 모습치고는
병적으로 부어 있습니다. 이는 아마도 어떤 질병에 의한 부종으로 보입니다.
왼쪽 귀에는 청색증이 보입니다. 이런 근거로 볼 때 큐피드의 모델이 된 아
이는 선천성 유전 질환을 앓으며 힘들게 살아가지 않았을까 짐작됩니다. 어
쩌면 병으로 힘들어하는 아이를 화가가 그림 속에서 새로운 캐릭터로 탄생
시킨 것은 아닐까요? 날개를 달고 화살을 쏘는 변덕스러운 사랑의 신 큐피드
로 말이지요. 카라바조의 예술 세계에 또 한 번 감탄하게 되는 작품입니다.

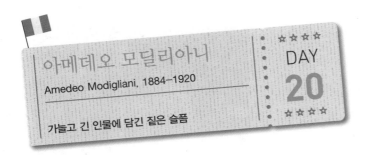

아메데오 모딜리아니
Amedeo Modigliani, 1884-1920

★ ★ ★ ★
DAY
20
★ ★ ★ ★

가늘고 긴 인물에 담긴 짙은 슬픔

자화상

상파울루 대학 현대미술관에 소장되어 있는 아메데오 모딜리아니의 〈자화상〉입니다. 창백해 보이는 목이 길쭉한 사람이 멍하니 화면을 응시하고 있습니다.

모딜리아니는 36년의 짧은 삶에서 대략 310여 점의 작품을 남겼는데, 30여 점의 누드화와 4점의 풍경화를 제외하면 나머지는 모두 초상화입니다. 그중 그의 동반자인 '잔느'의 초상화가 가장 많은데, 무려 25점 이상을 그렸다고 합니다. 그런데 자신을 그린 것은 이 그림이 유일합니다. 사랑하는 잔느는 그토록 많이 그렸으면서 왜 자신은 그리지 않았을까요?

모딜리아니는 주로 파리를 중심으로 활동했지만, 그는 이탈리아 투스카니 지방의 리보르노에서 유대인 사업가 집안의 네 자녀 중 막내로 태어났습니다. 어머니는 특히 학문적이고 지적인 집안 출신으로 철학자들의 왕이라고 불리는 17세기 철학자 바뤼흐 스피노자(Baruch Spinoza) 역시 이 가문 사람입니다.

모딜리아니는 어머니의 영향으로 어릴 때부터 문학과 철학에 관심이 많았

자화상(Self-Portrait)
1919년, 캔버스에 유채, 100×64.5cm, 상파울루 대학 현대미술관

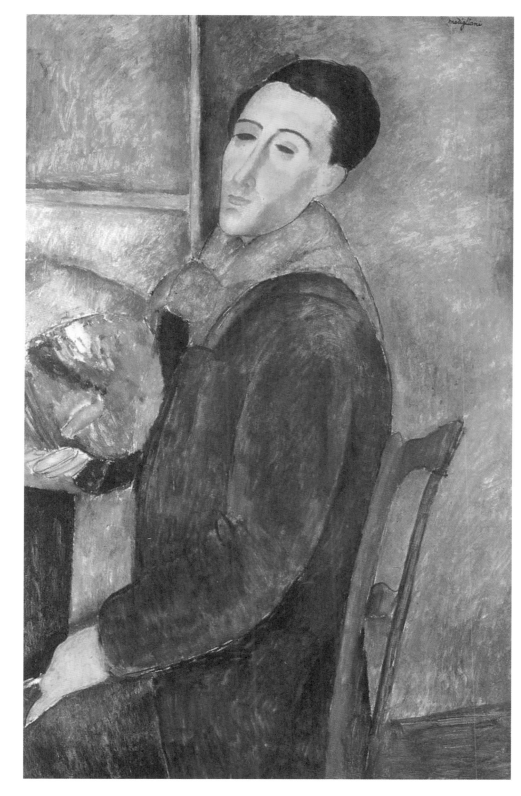

으며 특히 니체를 좋아했습니다. 어릴 때부터 그림을 좋아해서 정식으로 미술 교육을 받아 보기도 전에 이미 자신은 화가라고 생각할 정도였다고 합니다. 하지만 어릴 때부터 늑막염과 티푸스를 앓은 뒤 약해진 상태에서 폐결핵에 걸려 평생 병약하게 살아야 했지요.

모딜리아니는 22세이던 1906년 당시 예술의 중심지이자 화가들의 동경의 대상이었던 파리로 향합니다. 그곳에서 세잔의 회고전에 영향을 받았으며, 피카소 같은 당대 화가들과 교류하며 시야를 넓혀갔지요. 그러다 루마니아 출신 조각가 콘스탄틴 브랑쿠시(Constantin Brâncuşi)의 작품에 깊은 인상을 받고 그의 충고를 받아들여 아프리카 조각을 연구하며 조각가가 되려고 했습니다. 하지만 조각은 무거운 소재를 이용한 작품 활동이라 병약한 그에게는 버거웠고, 날리는 돌가루가 그의 폐결핵을 더욱 악화시켰습니다. 게다가 이미 경제력으로도 비용을 대기도 힘들어 어쩔 수 없이 그는 회화로 방향을 돌릴 수밖에 없었습니다. 이런 현실에 괴로워하며 술과 약물에 더욱 빠져들게 되었다는 이야기도 있습니다.

하지만 조각가가 되기 위해 연구한 아프리카 조각의 특징들이 그의 회화에도 그대로 반영되게 됩니다. 무표정하고 눈동자가 없는 눈, 목이 길고 얼굴과 목의 각도가 조금 어긋난 초상화가 그의 트레이드마크가 된 것이지요.

첼리스트

아메데오 모딜리아니의 〈첼리스트〉입니다. 초창기이던 25세 무렵 그린 것인데 뚜렷하지는 않지만 이 그림에서도 모딜리아니의 특징을 단박에 알 수 있습니다. 첼로 연주에 집중하면서 눈을 감은 첼리스트를 그렸는데, 어딘가 고독하고 우수에 젖은 듯한 표정입니다.

첼리스트(The Cellist)
1909년, 캔버스에 유채, 130×80cm, 개인 소장

첼리스트 뒷면에 있는 〈브랑쿠시의 초상화〉

이 작품은 당시 1908년 앵데팡당전에 출품한 것으로 나와 있습니다. 앵데팡당은 기존의 아카데미즘 미술과는 달리 자유롭게 자기만의 개성이 독특한 그림을 그렸던 신진 화가들이 주로 출품했던 미술전을 말합니다.

다시 그림을 보면 긴 목에 긴 팔 그리고 긴 첼로가 화면의 아랫부분을 차지하고 있어, 그것을 연주하는 인물의 내면의 깊이를 암시하는 듯합니다. 지금 이 첼리스트는 아마도 짙은 슬픔을 나타내는 곡을 연주하고 있지 않을까요?

그런데 여기에는 한 가지 비밀이 있습니다. 이 작품의 뒷면에는 브랑쿠시의 초상이 그려져 있습니다. 브랑쿠시의 초상화가 왜 〈첼리스트〉 뒷면에 있는지는 알 수가 없습니다. 아마도 조각을 하지 못하는 자신에 대한 자책감을 숨기고 싶어서였는지도 모르겠습니다.

이 그림은 당시에는 잘 알려지지 않았지만 1999년 런던 크리스티 경매에 약 137만 4304달러로 팔려 세상에서 가장 비싸게 팔린 첼로 그림으로 세상에 알려지게 되었습니다.

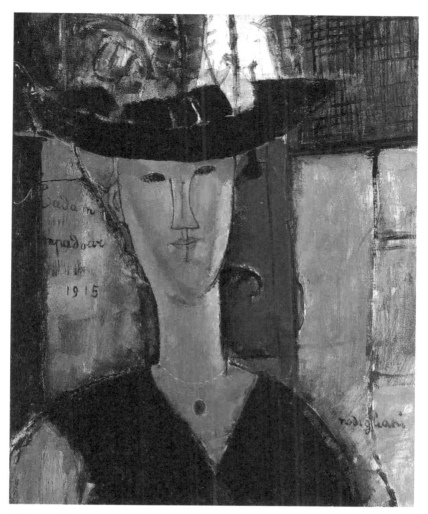

마담 퐁파두르(Madame Pompadour)
1915년, 캔버스에 유채, 61.1×50.2cm, 미국, 시카고 미술관

마담 퐁파두르

시카고 미술관이 소장 중인 아메데오 모딜리아니의 〈마담 퐁파두르〉입니다. 역시 모딜리아니의 특징인 마스크를 쓴 것과 같은 얼굴에 가늘고 긴 목의 초상화입니다. 그런데 여기에 고급스러운 영국식 모자를 씌운 것이 이색적입니다.

퐁파두르 후작부인은 생을 마감할 때까지 20여 년간 프랑스 왕 루이 15세의 사랑을 독차지했으며 매력적인 미모와 풍부한 학식, 예술적 재능을 두루 겸비한 실력 있는 여인이었지요.

이런 퐁파두르 부인의 모델은 과연 누구였을까요? 그림 속 주인공은 베아트리체 헤스팅스(Beatrice Hastings)입니다. 헤스팅스는 모딜리아니가 잔느를 만나기 전 거의 2년 가까이 그의 곁에 머물면서 작품의 모델이 되어준 연인이었지요. 헤스팅스는 유명한 시인이자 문학비평가로 모딜리아니보다 5세 연상이었고, 당시 모딜리아니는 앵데팡당전에 이제 갓 작품을 출품하기 시작하는 단계였습니다. 모딜리아니는 자신을 격려하고 도움을 주었던 그녀를 모델로 14점의 회화와 수많은 드로잉을 포함하여 다수의 걸작을 남겼지요. 이 작품 역시 고마움의 표현으로 '마담 퐁파두르'라는 제목을 붙인 것이 아닐까요.

그림에 깃든 이야기를 찾아서

영국

윌리엄 호가스(William Hogarth)

존 에버렛 밀레이(John Everett Millais)

프레데릭 레이턴(Frederic Leighton)

월터 랭글리(Walter Langley)

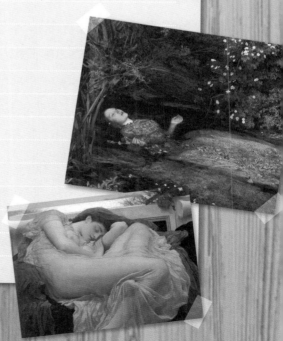

윌리엄 호가스
William Hogarth, 1697–1764

신랄한 풍자로 전하는 메시지

★★★★
DAY
21
★★★★

당대 결혼 풍속: 첫 번째, 혼인 계약

런던 내셔널 갤러리에 소장되어 있는 윌리엄 호가스의 연작 '당대 결혼 풍속(Marriage A-la-Mode)'의 첫 번째 그림인 〈혼인 계약〉입니다. 여섯 점의 회화로 구성된 이 연작은 당시 흔했던 정략결혼의 폐해를 연극의 한 장면처럼 신랄하게 풍자한 대표작이지요.

귀족의 거실 벽에 유명 화가들 그림이 가득 걸려 있네요. 양쪽 가문의 가장들이 앉은 테이블에서는 거래가 한창 진행 중입니다. 맨 오른쪽의 풍채 좋은 남자는 신랑의 아버지입니다. 양피지에 적힌 족보를 한쪽에 펼쳐 놓고 자기 가문은 뿌리가 깊다고 자랑하고 있지요. 그런데 자세히 보면 통풍을 앓고 있어 한 발이 불편해 보입니다. 귀족의 가세가 기울었음을 엿볼 수 있지요. 맞은편에 앉은 신부의 아버지는 신흥 부르주아로 사돈이 될 귀족의 이야기에 놀라는 척합니다. 혼인 계약서를 손에 들고 꼼꼼히 살펴보고 있습니다. 테이블에 있는 금화는 아마도 딸을 시집보내는 대가인 듯합니다. 그런데 정작 결혼 당사자들은 서로에게 관심이 없어 보입니다. 맨 왼쪽 거울에 비친 자기 얼굴을 바라보는 젊은 남자가 귀족의 아들로 예비 신랑입니다. 그 옆에

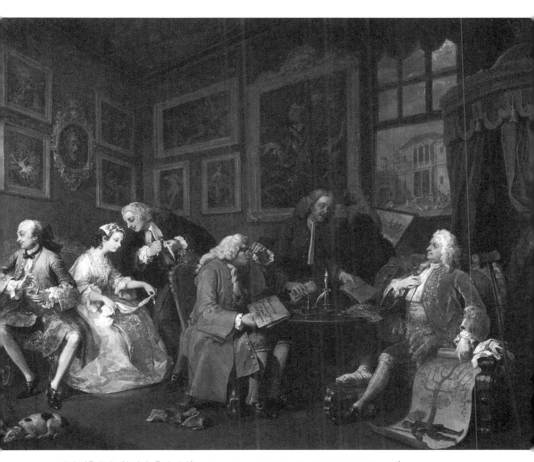

당대 결혼 풍속: 첫 번째, 혼인 계약(Marriage A-la-Mode: 1, The Marriage Settlement)
1743년경, 캔버스에 유채, 69.9×90.8cm, 영국, 런던, 내셔널 갤러리

불안한 듯 약혼반지를 손수건에 끼어 돌리고 있는 여인이 졸부의 딸로 예비 신부이지요. 남편보다는 친절하게 이야기하는 변호사에게 귀를 기울이고 있네요. 벽에 걸린 카라바조의 〈메두사〉가 부부의 운명을 암시하는 것처럼 보입니다.

이 그림을 그린 윌리엄 호가스는 로코코 시대 화가이자 판화가로서 영국 미술사에 커다란 영향력을 미쳤습니다. 1697년 런던의 중산층 집안에서 태어났으나 아버지가 사업 실패로 파산하면서 빚쟁이들에게 시달리며 힘든 성장기를 보냈습니다. 예술에 뜻이 있던 호가스는 조각가이며 은세공사인 스승의 도제로 들어가 판화와 삽화 기술을 익힙니다. 그렇게 도서 삽화와 풍자 판화로 명성을 얻지만 그의 야망은 명예와 부를 거머쥘 수 있는 역사화가가 되는 것이었지요. 독학으로 그림을 공부하다 1724년 조지 1세의 궁정화가 제임스 손힐 집에 들어가 소묘 수업을 받게 됩니다. 이때 손힐의 딸 제인과 사랑에 빠져 결혼합니다. 이후 귀족 사회에서 수요가 많았던 초상화들을 주로 그리면서 순조롭게 성공 가도를 걷습니다. 그렇게 화가로서 서서히 알려진 후 1730년대 초반부터 상류 사회의 부도덕한 세태를 신랄하게 풍자하며 자신의 독창적인 양식으로 영국적인 그림을 만들어갑니다. 세속적인 그림을 그린 사람으로 저평가되던 시기도 있었으나 20세기 후반 여러 연구를 통해 현재는 유럽 로코코 미술에서 중요한 작가로 여겨집니다. 특히 정치를 풍자하는 일러스트나 캐리커처는 선구자적이라고 높게 평가받습니다.

베데스다 연못의 그리스도

런던 성 바르톨로메오 병원이 소장 중인 윌리엄 호가스의 〈베데스다 연못의 그리스도〉입니다. 6미터가 넘는 대형 벽화로 2층으로 올라가는 그레이트

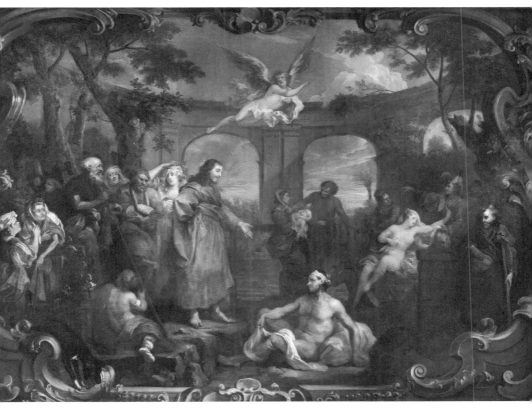

베데스다 연못의 그리스도(Christ at the Pool of Bethesda)
1735-1736년경, 캔버스에 유채, 416×618cm, 영국, 런던, 성 바르톨로메오 병원

홀 벽면에 위치하고 있습니다. 화가로서 서서히 알려지기 시작하던 35세 무
렵 호가스가 〈착한 사마리아인〉이라는 작품과 함께 본인 출생 지역의 병원
에 기증한 것이지요.

그림 중앙에 헐벗고 앉아 있는 환자에게 예수가 말을 걸고 있습니다. 오른
쪽에는 관능적인 포즈를 취한 여인이 있습니다. 당시 유명했던 거리의 여인
인데 매독 합병증으로 고통받았다고 합니다. 이렇듯 그림 속에 다양한 병으

로 고통받는 14명의 인물이 묘사되어 있습니다.

이 작품의 주제는 신약 성경 요한복음 5장에 나오는 이야기입니다. 베데스다(Bethesda)는 '자비의 집'을 뜻하는데 유대에 있는 작은 연못입니다. 여기에 수많은 환자들이 모여들었습니다. 소문인즉슨 천사가 연못을 지나가면 일렁임이 생기는데 그 직후 물이 솟아오를 때 가장 먼저 연못으로 뛰어들면 어떤 병이든 다 낫는다는 것이었습니다. 입증된 이야기는 아니지만 입소문이 퍼져 방문자가 끊이지 않았습니다. 추측건대 이 연못은 물 좋은 간헐천(Geyser)이라 생각됩니다. 몇 초 혹은 며칠의 시간 간격을 두고 솟아나는 온천이지요.

작품 속의 앉아 있는 남성은 무려 38년을 누워 있던 절름발이 환자입니다. 제대로 걷지 못하기 때문에 앞다투어 연못에 들어가려는 상황에서 1등이 되기란 불가능했지요. 그런데 왜 치료를 기대하기 힘든 이곳에서 왜 계속 있었던 것일까요?

겨우겨우 찾아온 베데스다 연못은 처음엔 낯선 곳이었겠지만 서서히 적응하면서 삶의 한 부분이 되었을지 모릅니다. 그러면서 동정해 주는 사람들의 적선에 힘입어 먹을 것을 해결하기도 하면서 그곳이 편해졌을 수도 있을 것입니다. 연못을 찾은 다른 환자들과 서로 위로를 주고받았을 수도 있겠지요.

그러던 어느 날 찾아온 예수가 그가 38년의 긴 세월 동안 병을 앓아왔다는 사실을 알고는 그에게 묻습니다. "병이 낫기를 원하시오?" 터무니없이 들릴 수 있지만 정곡을 찌르는 질문이었지요. 당황했을 듯한 그는 이렇게 대답을 합니다. "물이 움직일 때 못에 들어가도록 나를 도와주는 사람이 없습니다. 내가 가는 동안 다른 사람들이 나보다 먼저 물속에 들어갑니다." 병이 낫기를 진심으로 원하지 않고 핑계를 대는 그에게 예수는 이렇게 말합니다. "일

어나 당신의 침상을 들고 걸어가시오." 예수의 말에 순간 병이 낫게 된 그는 침상을 들고 걷기 시작했습니다. 주술 행위나 의료 행위를 하지 않고 말씀을 통해 치유한 예수의 기적으로 이야기는 마무리됩니다. 이런 신비적인 사건에 대해 기독교인과 비기독교인의 관점과 해석이 다를 수 있겠습니다만, 진정으로 낫기를 원한다면 누워 있던 자리를 박차고 걸어가는 용기가 있어야 한다는 교훈을 일깨워주는 듯합니다.

착한 사마리아인

성 바르톨로메오 병원에 걸려 있는 호가스의 〈착한 사마리아인〉입니다. 신약 성경 누가복음 10장에 나온 '선한 사마리아인'의 비유를 묘사한 것입니다. 강도를 당해 다치고 입고 있던 옷까지 빼앗긴 여행자는 왼쪽 팔뚝에 붕대를 감고 바위에 기대어 앉아 있습니다. 중년의 사마리아인은 몸을 구부려 여행자의 상처에 기름을 붓고 있지요. 유대교 랍비는 팔짱을 긴 채 고지대에 서 있고, 레위인은 그보다 아래쪽에 있는데 덤불에 가려 잘 보이지 않습니다. 응급처치가 끝나면 여행자는 오른쪽에 보이는 사마리아인의 말을 타고 안전한 곳으로 옮겨지겠지요.

이 비유에 나오는 랍비나 레위인은 유대교 율법에 의해 피를 만지면 안 되었습니다. 아마도 그래서 그들은 강도에게 상처 입은 환자를 외면했을 것입니다. 하지만 인간의 생명 앞에서 자신이 가진 세상의 조그만 자리에 연연하는 것은 바람직하다고 볼 수 없는 행동이지요.

반대로 사마리아인은 늘 멸시당하면서 영세한 상업에 종사하는 인물이었을 것입니다. 하지만 사마리아인은 다친 사람을 발견한 즉시 보살피고 도왔으며, 나중에 치료받고 머무는 데 돈이 더 필요한 경우 그것마저 부담하겠

착한 사마리아인(The Good Samaritan)
1736-1737년, 캔버스에 유채, 508×418cm, 영국, 런던, 성 바르톨로메오 병원

다고 하였습니다. 무시와 차별을 받으며 때로 학살까지 당한 민족이었던 사마리아인에게 돈은 랍비의 지위보다 더 소중한 것일 수도 있었는데 말입니다. 랍비와 레위인은 율법을 철저히 지키는 척하면서 정작 해야 할 일은 하지 않았지만 사마리아인은 그런 형식적인 것에 구애받지 않고 실질적인 도움을 베풀었지요.

존 에버렛 밀레이
John Everett Millais, 1829-1896

라파엘전파를 창립한 천재 화가

오필리아

런던 테이트브리튼에 있는 존 에버렛 밀레이의 〈오필리아〉입니다. 창백한 얼굴의 여인이 한 손에 꽃을 쥐고 다양한 꽃으로 둘러싸인 강가에 떠 있습니다. 자세히 보면 넋이 나간 눈빛은 초점을 잃은 듯하지만 볼은 발그레한 홍조를 띠어 생명의 불씨가 남아 있습니다. 금빛 부드러운 머리는 물 위에 아무렇게나 떠 있고 두 손은 무엇인가를 붙잡으려는 듯하고 있습니다. 오른손 주변에는 양귀비와 데이지, 팬지꽃들이 보입니다.

이 그림을 그린 밀레이는 부유한 귀족 집안에서 태어나 어릴 때부터 미술 공부를 시작해 11세에 최연소로 영국 왕립미술학교에 입학한 천재 화가입니다. 나중에 화가이자 시인인 단테 가브리엘 로세티와 친구가 되고, 라파엘전파라는 미술사조를 만들었습니다. 라파엘전파란 기존에 과도하게 평가된 르네상스의 대표 화가 라파엘로와 미켈란젤로의 작품과 스타일을 비난하고, 자연을 섬세히 관찰하고 표현했던 초기 르네상스와 중세 고딕 시대의 미술로 돌아가자고 외쳤던 유파입니다. 그들은 문학적 스토리에 기조를 두고 낭만적 정서와 중세적 신비로움이 풍겨나는 그림을 그렸지요. 초기에는 라

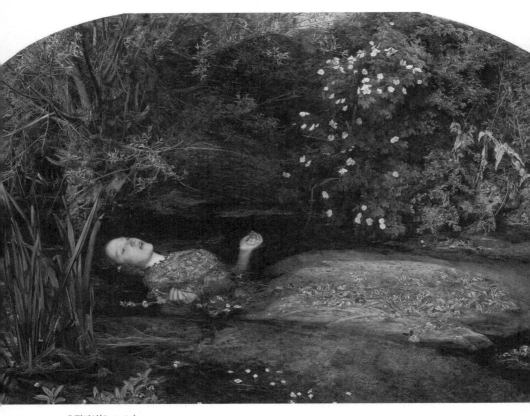

오필리아(Ophelia)
1851-1852년경, 캔버스에 유채, 76.2×111.8cm, 영국, 런던, 테이트브리튼

파엘전파 역시 혹독한 비난을 받지만 영국 최고의 미술 평론가 존 러스킨의 도움으로 제대로 평가받고, 라파엘전파의 그림은 추후 서양미술사에서 아주 중요한 부분으로 자리매김하게 됩니다.

오필리아는 셰익스피어의 유명한 소설 『햄릿』에 등장하는 여주인공입니다. 그녀는 햄릿이 자신의 아버지를 죽인 일에 비통해하며 자살하지요. 이 그림은 바로 그 장면을 묘사한 것입니다. 그림의 모델은 엘리자베스 시달

(Elizabeth Siddal)로 라파엘전파 화가들에게 그림 모델을 많이 해주었고, 후에 같은 라파엘전파 화가였던 단테 가브리엘 로세티(Dante Gabriel Rossetti)와 결혼했습니다. 하지만 시달은 남편의 바람기와 아기를 사산한 충격을 이기지 못해 모르핀 과다 복용으로 자살하고 말았습니다.

이 그림을 그릴 때 밀레이는 실제로 익사한 시체를 본 적이 없기에 램프로 물을 따듯하게 데워 욕조에 채우고, 시달에게 그 안에서 포즈를 취하게 했습니다. 시달은 4개월 넘게 모델을 서면서 심한 감기에 걸렸고, 이에 그녀의 아버지는 밀레이를 고소하는 소동을 벌였습니다.

그림 속 다채로운 꽃들은 다양한 의미를 상징하는데, 먼저 오필리아의 목 주변의 제비꽃은 신의와 순결을 의미합니다. 반면 팬지는 허무한 사랑을 나타내며, 수선화는 깨진 희망을 상징합니다. 강가에 핀 양귀비는 깊은 수면 상태, 즉 죽음을 의미하지요.

나의 첫 번째 설교

런던 길드홀 아트 갤러리가 소장 중인 밀레이의 〈나의 첫 번째 설교〉입니다. 앞서 살펴본 작품과는 다르게 밝고 귀여운 그림입니다. 빨간 망토를 예쁘게 차려입은 귀여운 꼬마 숙녀가 초롱초롱한 눈망울로 앉아 있습니다. 이 어린 소녀는 화가의 다섯 살 난 딸 에피이며 그의 아이들을 모델로 그린 첫 번째 그림이기도 합니다.

에피는 킹스턴의 성공회 교회의 낡은 뒷좌석에 앉아 신부님의 설교를 듣고 있습니다. 이 그림은 왕립아카데미에 처음 전시되었을 때 아이의 순진함과 경건한 자세를 묘사해 큰 인기가 있었습니다. 당시 빅토리아 여왕의 부군이던 앨버트 공이 이 그림을 고가에 매입해 왕실 소유가 됐습니다.

나의 첫 번째 설교(My First Sermon)
1863년, 캔버스에 유채, 92×77cm, 영국, 런던, 길드홀 아트 갤러리

나의 두 번째 설교(My Second Sermon)
1864년, 캔버스에 유채, 92×77cm, 영국, 런던, 길드홀 아트 갤러리

나의 두 번째 설교

런던 길드홀 아트 갤러리에 소장되어 있는 〈나의 두 번째 설교〉입니다. 〈나의 첫 번째 설교〉라는 작품이 인기를 끌자 그다음 해에 속편으로 그린 것입니다.

이번에 에피는 설교에 흥미가 없는 모양입니다. 그래서인지 완전히 잠이 들어버렸네요. 첫 설교 때의 긴장감이 이제는 없어졌나 봅니다. 졸음만큼 우리 마음대로 되지 않는 것도 없지요. 눈을 휘둥그레 치켜뜨고, 다리를 꼬집고, 노래를 불러도 통제할 수 없는 것이 졸음입니다.

인간의 뇌 구조상 사람이 한 번에 최장으로 집중할 수 있는 최적의 시간이 얼마나 되는지 아시나요? 물론 연구자나 보고에 따라서 다르겠지만 일반적으로 한눈을 팔다가 다시 본업에 집중하기까지 평균 25분이 걸린다고 합니다. 물론 숙달된 전문가는 이 시간을 최대 4시간까지 늘릴 수 있지만, 그 이상은 어렵다고 하네요. 그러니 이제 겨우 여섯 살인 에피는 아무리 좋은 설교라도 긴 설교에 집중하기엔 무리였던 게 당연합니다.

나중에 이 그림을 보게 된 캔터베리 대주교는 연회 축사에서 이렇게 말했습니다. "나는 아주 유익한 교훈 하나를 그림에서 배웠습니다. 여기 작고 우아한 숙녀 한 분이 계시는데, 아주 조용하고 우아하게 주무시는 그 모습에서 아무리 유익한 설교라도 긴 설교는 모두 악하다는 것을 우리에게 분명히 경고하고 있다는 것입니다."

어부와 사이렌

영국 브리스톨 뮤지엄 앤드 아트 갤러리에 소장되어 있는 프레드릭 레이턴의 〈어부와 사이렌〉입니다. 긴 금발에 벗은 몸을 드러낸 젊은 여인이 작은 모자를 쓴 남성을 품에 안고 키스하려고 합니다. 매우 에로틱하게 보이지만 사실 무서운 장면입니다. 자세히 보면 여인의 허벅지 아래는 사람의 몸이 아닌 뱀이나 용의 꼬리처럼 되어 있고 이것이 어부의 다리를 휘감고 있습니다. 그러는 사이 바구니는 떨어지고 잡았던 물고기들은 바다로 탈출하고 있지요.

이 그림은 레이턴이 26세 무렵 요한 볼프강 괴테(Johann Wolfgang von Goethe)의 시 '어부(Der Fischer)'를 읽고 영감을 받아 그렸다고 알려져 있습니다. 그림 속 금발의 누드 여인은 그리스 신화에 나오는 사이렌(Syren)입니다. 원래 사이렌은 호메로스의 『오디세이아』에 나오는, 날카로운 발톱과 날개를 가진 새의 형상으로 아름다운 노래를 불러 뱃사람들을 유혹해 죽이는 바다 괴물이지요. 하지만 중세 후반부터는 아름다운 여인의 몸에 물고기의 꼬리를 가진 매혹적인 인어의 모습으로 미술 작품에 등장하였습니다. 아무래도 새보

다는 인어의 모습이 아름다운 노래로 유혹해 죽인다는 설정에 훨씬 잘 어울려 보이기 때문이 아닐까요. 레이턴 역시 사이렌을 치명적인 매력으로 남성을 파멸로 이끄는 팜므 파탈로 묘사하였습니다. 이처럼 빠져나오기 힘든 사이렌의 유혹은 지금 세계에서 가장 큰 다국적 커피 전문점 '스타벅스'의 로고에서도 잘 드러나는 듯합니다. 커피로 사람들을 유혹하겠다는 의미로 그 이미지를 사용하고 있지요.

프레데릭 레이턴은 1830년 영국 북동부인 요크셔주 스카버러의 부유한 집안에서 태어났습니다. 할아버지는 러시아 황제들의 의사로 일하였으며 아버지 또한 의사로 경제적으로 매우 풍족했습니다. 레이턴은 10대 초반 베를린 예술 학교(the Berlin School of art)에서 미술 공부를 시작하였으며 그 후 이탈리아의 중부 피렌체에 있는 예술원(Art Academy)에도 등록하여 다양하게 수학하였습니다. 로마, 브뤼셀, 파리, 베를린 등 유럽 곳곳에서 살며 그림을 그렸지요. 덕분에 5개 국어 이상을 구사하였고 뛰어난 국제 감각을 지닐 수 있었습니다. 30세가 되던 1860년 런던으로 와서 고전, 그리스 신화 등을 소재로 탐미적인 작품 활동을 하였습니다.

레이턴은 영국의 빅토리아 시대 미술을 대표하는 신고전주의 화가이자 조각가로 살아생전에는 르네상스 시대 3대 천재 예술가에 속하는 미켈란젤로와 비교될 정도로 이름이 높았습니다. 1869년에 영국 왕립아카데미의 회원이 되었고 48세가 되던 1878년에는 젊은 나이에 아카데미의 원장이 되었을 정도로 인정을 받았습니다. 게다가 1878년에 기사 작위를, 1886년에 준남작, 1896년 영국 남작의 칭호를 받았습니다.

어부와 사이렌(The Fisherman and the Syren)
1856−1858년, 캔버스에 유채, 66.4×48.9cm, 영국, 브리스톨, 브리스톨 뮤지엄 앤드 아트 갤러리

타오르는 6월

푸에르토리코 폰세 미술관이 소장 중인 프레드릭 레이턴의 〈타오르는 6월〉입니다. 본격적인 여름을 앞둔 6월이 떠오르는 그림입니다. 주황색 쉬폰드레스를 입고 웅크린채 깊은 잠에 빠진 아름다운 여인이 있습니다.

이 그림은 완전한 정사각형 구도입니다. 자세히 그림을 보면 여인의 머리 위로 햇빛에 반짝이는 시원한 바다가 보입니다. 그리고 오른쪽 위로 보이는 꽃은 협죽도입니다. 일견 장미나 복숭아꽃을 닮아 아름다워 보이지만 협죽도는 '올레안드린(oleandrin)'이라는 독성분이 있어 주의를 요하지요. 이런 독이 있다는 것에 근거해 그림 속 여인을 팜므 파탈, 즉 남성을 파괴하는 치명적인 매력을 지닌 존재로 보는 해석도 있습니다. 그러한 매력만큼 많은 이야기가 있는 작품이기도 합니다.

먼저 그림 속 모델이 누구였는지에 대한 이야기입니다. 레이턴은 이 그림에 적합한 모델을 찾아 무려 6개월을 고민한 끝에 선정하였다고 합니다. 먼저 후보로 떠오르는 인물은 도로시 딘(Dorothy Dene)이라는 당시의 유명 배우입니다. 레이턴과 도로시 딘은 큰 나이 차이에도 불구하고 핑크빛 로맨스가 있었으며, 레이턴이 그린 상당수의 그림에서 그녀가 모델이 되었기 때문이었지요. 나중에 레이턴은 그녀에게 거액의 유산을 남겼습니다. 그러나 도로시 딘은 레이턴 사후 3년만에 복막염으로 세상을 떠나고 말지요.

또 다른 모델로 언급되는 대상은 메리 로이드(Mary Lloyd)입니다. 지방의 몰락한 대지주의 딸로 런던으로 와서 화가들의 모델이 되었지요. 그녀는 1892년부터 레이턴의 모델이 되었는데 〈타오르는 6월〉과 같은 해에 그려진 〈라크리마(Lachrymae)〉와 〈꿈과 공포 사이에(Twixt Hope and Fear)〉 속 인물의 모습이 모두 흡사해서 메리 로이드를 이 작품의 모델로 보는 견해가 우세합니다.

타오르는 6월(Flaming June)
1895년경, 캔버스에 유채, 119.1×119.1cm, 푸에르토리코, 폰세 미술관

이 작품은 레이턴의 대표작으로 높이 평가받고 있습니다. 훗날 푸에르토 리코 총리가 된 뤼스 페레(Luis A. Ferré)가 1963년 암스테르담에서 이 그림을 구입하여 미술관에 기증했는데요. 당시 1000달러도 되지 않은 엄청난 헐값에 사들였다는 사실이 이색적입니다.

영국의 신고전주의와 아카데미즘 미술의 선구자이자 영국 유미주의(Aestheticism)를 대표하는 프레데릭 레이턴의 그림은 20세기에 완전히 잊힌 적이 있었습니다. 당시 회화의 발전으로 인해 형태를 완벽하게 재현하는 것이 가능해졌지요. 그리고 사진기가 보급됨에 따라 그림보다 더 정확한 모습을 표현할 수 있게 되면서 자연히 초상화에 대한 수요가 줄어들게 됩니다. 화가들은 사실적인 묘사를 포함한 전통적인 회화 기법에서 벗어나 색채, 질감, 빛 자체에 초점을 두면서 눈에 보이는 장면들을 더 자유롭게 묘사하기 시작했습니다. 말 그대로 현대미술이 꿈틀대던 때였지요. 그래서 굉장히 사실적이면서 예쁜 그림을 그리던 레이턴의 그림은 폄하되었고 점점 미술관에서 사라지게 되었습니다. 이런 아카데미즘의 그림이 재평가받게 된 것은 1970년대 이후 포스트 모더니즘 이후의 일입니다. 이제 〈타오르는 6월〉은 아무리 큰 금액으로도 살 수 없는 폰세 미술관 최고의 자랑이 되었습니다.

앞서 언급했듯이 레이턴은 영국에서 화가 중 최초로 세습 남작 작위를 받았습니다. 서훈이 1896년 1월 24일 공포되어 그날부터 작위가 발효되었으나 안타깝게도 지병인 협심증으로 인하여 바로 다음 날인 1월 25일 사망하게 되지요. 평생을 독신으로 살아 세습 작위를 이어갈 직계 혈족이 없었기 때문에 레이턴의 작위는 하루 만에 소멸됩니다. 그의 시신은 성 바울 대성당에서의 장례식 후 묘지에 안장되었습니다.

"저녁이 가면 아침이 오겠지만, 가슴이 무너지는구나"

버밍엄 미술관이 소장 중인 월터 랭글리의 〈"저녁이 가면 아침이 오겠지만, 가슴이 무너지는구나"〉입니다. 그림을 잘 보시면 등대에 불이 들어와 있습니다. 그리고 그림 중심에 두 명의 여인이 있습니다. 나이 든 여인이 고개숙인 젊은 여인의 등을 말없이 어루만지고 있습니다. 하지만 좀처럼 울음을 멈추지 못합니다.

두 여인은 왜 이런 깊은 슬픔에 빠져 있는 것일까요? 아마도 이런 상황이아니었을지 상상해 봅니다. 바다로 고기잡이를 떠난 남편과 아들을 기다리며 밤을 꼬박 새웠습니다. 아무런 소식 없이 날은 밝아 옵니다. 남편과 아들이 끝내 돌아오지 않자 주체할 수 없는 절망이 찾아듭니다.

그림 속 노인이 여인의 시어머니인지 친정어머니인지 혹은 가족이 아닌동병상련의 과부인지는 알 수 없습니다. 그러나 바다에서 돌아오지 않는남편을 애타게 기다리는 젊은 여인을 위로하며 염려하는 표정이 역력합니다. 간밤의 폭풍우가 멎고 이제 파도도 잔잔해졌지만 여전히 하늘은 흐리고구름이 잔뜩 끼었네요. 슬픔은 나누면 줄어든다는 말이 있지만 이들의 깊은

"저녁이 가면 아침이 오겠지만, 가슴이 무너지는구나"
("Never Morning Wore to Evening, But Some Heart Did Break")
1894년, 캔버스에 유채, 122×152.4cm, 영국, 버밍엄, 버밍엄 미술관

슬픔은 쉽사리 덜어질 것 같지 않습니다.

이 그림을 그린 월터 랭글리는 영국 버밍엄 출신의 판화가이자 화가로 '뉴린파(Newlyn School)'의 창시자입니다. 이 그림처럼 주로 가난한 어부들의 어려운 삶의 애환을 사실주의적인 기법으로 인간의 삶을 화폭에 담았습니다.

랭글리가 주로 그린 어촌 뉴린은 당시 거대한 폭풍이 자주 몰아쳐 많은 어부들이 희생당하는 아픔이 컸던 곳입니다. 랭글리는 자연재해와 해난 사고로 사망한 어부들의 가족들이 힘겹게 살아가는 일상을 숨김없이 묘사함으로써 깊은 연민을 느끼게 합니다.

랭글리는 버밍엄의 슬럼가 근처에서 가난한 재단사의 아들로 태어났는데 형제자매가 무려 11명이나 되었다고 하네요. 랭글리가 성장할 때 영국은 산업화가 한참 진행 중이던 빅토리아 여왕의 통치기였습니다. 빅토리아 시대는 영국 역사에서 최고의 번영기였던 반면에 노동자들에게는 영양실조와 질병, 유아 사망 같은 가혹한 환경이 겹쳐진 빛과 어둠이 공존하던 시기였습니다. 그래서 랭글리가 가난한 노동자와 어부들의 삶에 관심을 갖게 된 것은 자연스러운 일이었습니다. 이러한 시대적 배경에서 사회적 사실주의 화가가 된 것이었습니다.

랭글리는 열다섯 살 때부터 석판공의 견습생을 하다가 스물한 살 무렵 사우스 켄싱턴 대학에서 장학금을 받고 2년 동안 산업 디자인을 공부하였지요. 그러나 장학금 지원 기간이 끝나자 다시 석판공 일을 하며 생활을 하며 공부와 창작 활동을 병행해야 했습니다.

1880년 랭글리는 영국 남서쪽 끝에 위치한 콘월 지역의 뉴린이라는 풍광이 좋은 어촌을 찾았다가 깊은 인상을 받았습니다. 광업과 어업이 중심인 외진 시골이었으나 바다 경치가 수려하고 날씨가 온화해 20세기 들어 관광 사

업이 발달한 곳입니다. 19세기 말 산업혁명의 후유증으로 몸살을 앓던 여러 영국 화가들이 자연을 찾아 공해에 찌들지 않은 깨끗한 시골로 향했는데 그 중 한 곳이 바로 뉴린이었습니다. 특히 화가들에게 인기가 좋은 지역으로 항구를 통해 펼쳐지는 극적인 삶들의 모습이 더없이 좋은 그림 소재였습니다.

랭글리는 어촌 뉴린의 일상과 어부들의 힘겨운 삶을 사실주의 기법으로 묘사합니다. 이 작품이 인정을 받게 되자 뉴린으로 이사를 합니다. 랭글리가 이곳에 정착한 후 몇몇 화가들도 따라서 이사를 오게 되어 프랑스의 바르비종처럼 화가들이 모이는 곳으로 바뀌게 되었지요. 이렇게 모인 화가들은 '뉴린파'라고 불리게 됩니다. 〈"저녁이 가면 아침이 오겠지만, 가슴이 무너지는구나"〉도 랭글리가 뉴린에서 활동하며 그린 작품입니다.

가장들

콘월 펜잰스 펜리 하우스 갤러리 & 박물관에 소장된 월터 랭글리의 〈가장들〉이라는 그림입니다. 이곳에는 뉴린파 화가들의 그림이 대거 소장되어 있지요.

그럼 제목을 먼저 살펴보겠습니다. 브레드(bread)는 빵이라는 의미도 있지만 서양에서는 '식량'을 가리키기도 합니다. 윈(win)은 '이기다' 외에 '얻다'라는 의미도 있지요. 두 단어를 합친 브레드위너(breadwinner)는 말 그대로 식량을 구하는 역할로서 '한 집안의 생계를 책임지는 사람', 즉 '가장'이라는 뜻을 가집니다.

나이 든 여인 세 사람이 무게가 상당히 나가는 듯한 광주리를 허리 또는 어깨에 걸치고 앞으로 나아가고 있습니다. 멀리 배가 보이는 것으로 보아 이들은 방금까지 어망을 정리해주고 품삯으로 받은 고기들을 힘겹게 짊어지

가장들(The Breadwinners)
1896년, 캔버스에 유채, 115.6×215.9cm, 영국, 펜잰스, 펜리 하우스 갤러리 & 박물관

고 장사를 하러 가는 길인 듯합니다. 남편이나 자식을 모두 먼저 떠나보낸 채 살아가는 어촌 여인들의 삶의 질곡을 실감 나게 표현한 그림입니다. 이 힘겨운 삶이 언제까지 계속될지는 모르지만 이 가장들의 삶은 참으로 숭고하게 보입니다.

가난한 바닷사람들을 향한 랭글리의 애정은 대상에 대한 피상적인 묘사가 아닌 진정성 있는 심리 묘사로 어촌 정서를 그리면서 더욱 구체화되었습니다. 이 그림이 정겹고 편안한 느낌을 주는 이유는 바로 피상적 미감보다 진정으로 대상을 묘사하였기 때문입니다. 이런 어촌 풍경은 유화 작품도 있지만 수채화로도 상당수 있습니다. 〈가장들〉 역시 작은 수채화 작품으로도 존

재합니다.

랭글리는 1884년 왕립 버밍엄 예술가 협회(The Royal Birmingham Society of Artists, RBSA)에 선출되어 영국과 해외에서 폭넓은 전시회를 계속하였고 1895년에는 이탈리아 우피치 미술관에 그의 초상화가 걸리게 됩니다. 그의 명성이 영국뿐 아니라 유럽 전역에 알려졌음을 의미하지요.

랭글리의 그림은 비극적인 삶의 애환과 동시에 희망의 메시지도 담아내고 있습니다. 러시아의 대문호 톨스토이가 『예술이란 무엇인가』라는 저서에서 '아름답고 진정한 예술 작품'으로 꼽았을 정도로 진실된 그림임을 인정받았습니다. 초기에는 주로 가난한 어촌 사람들의 회화적 대변인으로 그림을 그렸으나 말년에는 따뜻한 가족애를 주제로 작품 활동을 하였습니다. 뉴린파의 창시자이자 대표 화가로 활동하던 그는 콘월 펜잰스에서 생을 마감하였습니다.

감정을 만지는 예술가의 시선
독일

카스파르 다비트 프리드리히
Caspar David Friedrich, 1774-1840

★★★★
DAY
25
★★★★

뒷모습이 쓸쓸해 보이는 사람들

뤼겐섬의 백악 절벽

오스카르 라인하르트 미술관이 소장 중인 카스파르 다비트 프리드리히의
〈뤼겐섬의 백악 절벽〉입니다. 세 사람이 아래를 내려다보는 구도의 그림입
니다. 왼쪽에 빨간 드레스를 입은 여인은 미끄러질까 봐 나뭇가지를 단단히
붙잡고 옆의 노인에게 아래의 풍경에 대해 무언가를 말하는 듯합니다. 옆의
노인은 모자와 지팡이를 내려놓은 채 무언가를 찾고 있는 것 같네요. 오른쪽
남자는 여유롭게 팔짱을 낀 채 바다와 배를 바라보고 있습니다.

프리드리히가 실제 신혼여행 기간을 보냈던 뤼겐섬에 있는 슈투벤캄머 절
벽을 보고 그린 그림입니다. 아마 여유롭게 서서 망망대해의 바다와 범선을
바라보고 있는 청년이 화가일 것입니다. 이곳은 V자 형태의 백악암과 넓은
바다, 원형 구도로 우거진 나무가 장관을 이루고 있는 천연의 장소입니다.
이런 대자연의 풍경 속에서 인간뿐 아니라 항구와 배와 같은 인위적인 요소
들도 자연과 적절히 조화를 이루며 등장하고 있습니다. 이들은 그림의 중심
을 이루는 자연을 거스르지 않고 동화된 듯 녹아들고 있지요.

뤼겐섬의 백악 절벽(Chalk Cliffs on Rügen)
1818년, 캔버스에 유채, 90.5×71cm, 스위스, 빈터투어, 오스카르 라인하르트 미술관

눈 속의 나무 덤불

드레스덴 근대 거장 미술관에 소장되어 있는 프리드리히의 〈눈 속의 나무 덤불〉입니다. 수많은 가지에 잎사귀는 하나도 남지 않은 나무가 눈 속에 서 있습니다. 추운 겨울을 꿋꿋하게 견디는 나무의 모습을 보여주려는 것일까요?

프리드리히는 1774년 발트 해안의 항구 도시 그라이프스발트에서 열 남매 중 여섯째로 태어나 엄격한 프로테스탄트 교육을 받으며 성장했습니다. 일곱 살이 되던 해에 어머니를 잃고, 이후로 사랑하는 두 누이를 차례로 잃었으며, 또 함께 스케이트를 타던 중 자신이 보는 앞에서 동생이 얼음에 빠져 죽었지요. 이런 비극적인 경험들은 프리드리히를 점차 고독하고 내향적인 사람으로 변화시켜 갔습니다. 당시의 충격으로 그는 청년이 된 후로도 심한 우울증에 시달렸고 여러 차례 자살 시도를 했다고 합니다. 프리드리히의 작품에서 느껴지는 차갑고 쓸쓸하며 어두운 분위기는 이런 어린 시절의 불우했던 기억 때문일 것입니다. 물론 프리드리히의 고독이 개인적인 성향에만 기인한 것은 아닙니다. 19세기 독일 문화 전반에 깊이 뿌리내린 낭만주의적 경향은 당시 예술가들로 하여금 유한한 인간의 운명에 대한 비관적 성찰과 병적인 고독감에 사로잡히게 만들었지요. 이는 중세 시대에 누렸던 독일의 영광은 사라진 채, 프랑스 나폴레옹의 점령군에게 유린당하는 자국의 비관적 상황에 대한 독일인들의 절망과 우울을 대변하는 것이기도 했습니다.

프리드리히는 1798년 드레스덴에 정착한 이후 남은 삶을 줄곧 그곳에서 보냈는데, 이곳은 독일 낭만주의 운동의 중심지이기도 했지요. 프리드리히의 풍경화는 단순히 자연을 기록하는 것이 아니라 인간, 자연과 인간, 인간

눈 속의 나무 덤불(Bushes in the Snow)
1827-1828년경, 캔버스에 유채, 31×25.5cm, 독일, 드레스덴, 드레스덴 근대 거장 미술관

과 절대자의 관계를 생각하는 신비주의적인 요소를 내포하고 있습니다. 그의 그림에는 이렇게 중앙에 화면을 압도하는 나무가 외롭게 서 있는 작품들이 많습니다. 그리고 사람은 없고 오로지 풍경과 나무만 있는 경우가 종종 있습니다. 이 나무는 겨울과 고난에 대한 초상이며 절망을 거부하는 절연한 의지와 강한 생명력을 상징합니다.

달을 응시하는 두 남자

메트로폴리탄 미술관에 있는 프리드리히의 〈달을 응시하는 두 남자〉입니다. 달을 쳐다보는 두 남자의 뒷모습이 쓸쓸해 보입니다. 그림 속 한 사람은 화가 자신이고, 또 한 사람은 제자이자 동료였던 아우구스트 하인리히(August Heinrich)입니다. 하인리히는 오랫동안 프리드리히 화실에서 함께 일했던 아주 가까운 제자입니다. 그러나 하인리히가 26세라는 젊은 나이에 사고로 사망하자 프리드리히는 또다시 깊은 슬픔에 빠졌습니다. 그래서 그를 추모하는 마음에 이런 구도의 그림을 몇 점 그리게 됩니다. 프리드리히의 작품에는 특히 사람의 뒷모습을 그린 경우가 많습니다. 프리드리히가 세부적인 사람의 표정을 잘 그리지 못했기 때문에 뒷모습만 그렸다는 이야기도 있지요.

자연의 숭고한 힘은 프리드리히 그림의 중요한 주제였습니다. 그런데 프리드리히의 풍경화에 배어 있는 신비주의적이고 멜랑콜리한 아름다움이 히틀러의 눈에까지 든 것이 문제가 되었습니다. 히틀러가 정권을 잡자 프리드리히의 작품은 '순수한 게르만 민족의 정신'을 표현한 작품으로 칭송받으며 나치의 프로파간다로 이용됩니다. 그래서 전쟁이 끝난 후에 대중에게 잊히게 되지요. 프리드리히는 1970년대 후반에 이르러서야 오명을 벗고 독일 낭만주의 회화의 대표이자 세계적인 화가로 복권됐습니다.

달을 응시하는 두 남자(Two Men Contemplating the Moon)
1825-1830년경, 캔버스에 유채, 34.9×43.8cm, 미국, 뉴욕, 메트로폴리탄 미술관

　프리드리히는 이렇게 말했습니다. "화가란 모름지기 자기 눈앞에 보이는 것만 그려서는 안 되며, 자기 내면에 보이는 것도 그려야 한다. 화가가 자기 내면에서 아무것도 보지 못한다면 눈앞에 보이는 것도 그리지 말아야 한다."

프란츠 폰 렌바흐
Franz von Lenbach, 1836-1904

당대 유명인사들이 사랑한 초상화가

★ ★ ★ ★
DAY
26
★ ★ ★ ★

소년 목동

뮌헨 노이에 피나코테크에 소장되어 있는 프란츠 폰 렌바흐의 〈소년 목동〉입니다. 낡고 해진 옷을 입고 맨발엔 흙이 잔뜩 묻은 소년이 누워 있습니다. 내리쬐는 봄볕이 따가운지 한쪽 손으로 눈을 가리고 있네요. 이 소년은 한참 동안 고된 일을 했던 것일까요. 아니면 무슨 일로 상처를 받아 언덕까지 맨발로 올라가게 된 것일까요. 바람이라도 불어 소년의 마음을 좀 쉬게 해주면 좋겠는데 바람 한 점 없는지 구름도 멈춰 있네요.

그림의 배경은 화가의 고향 바이에른주 슈로벤하우젠의 작은 마을 아레징입니다. 이 언덕에 누운 소년은 어쩌면 화가 자신일지도 모르겠습니다. 곁에 친구 하나 없이 홀로 누운 소년을 그리면서 렌바흐는 자신의 외로웠던 유년 시절을 떠올리지 않았을까요. 그는 독학으로 작품 활동을 한 끝에 마침내 화가의 꿈을 이루었습니다.

소년 목동(A Shepherd Boy)
1860년, 캔버스에 유채, 107.7×154.4cm, 독일, 뮌헨, 노이에 피나코테크

프란츠 폰 렌바흐와 그의 부인과 딸들의 초상화

뮌헨의 렌바흐 하우스에 있는 〈프란츠 폰 렌바흐와 그의 부인과 딸들의 초상화〉입니다. 네 명의 가족이 앞을 뚫어지게 노려보고 있습니다. 그림 속 남자는 카메라에 타이머를 달아놓고 뛰어 들어와서 자리를 잡고 있는 것처럼 보입니다. 아마도 지금 다들 사진을 찍는다고 하니까 긴장하고 렌즈를 노려

프란츠 폰 렌바흐와 그의 부인과 딸들의 초상화(Franz von Lenbach with His Wife and Daughters)
1903년, 판지에 유채, 96×122cm, 독일, 뮌헨, 렌바흐 하우스

보고 있는 것이 아닐까요.

그림을 보시면 가족 초상화라는 것을 단번에 알 수 있는데, 어딘가 자연스럽지 못합니다. 이 당시 카메라가 상당수 보급되었고, 1890년대부터 렌바흐는 사진을 보고 다시 그림을 그리는 작업을 많이 했습니다.

사진의 등장은 화가들에게 많은 영향을 주었지요. 1826년 프랑스의 화학자 니에프스(Nicéphore Niépce)는 최초로 사진 촬영에 성공했는데, 이는 전원 풍경을 찍은 것입니다. 그리고 다게르(Louis Jacques Mandé Daguerre)는 1837년에 좀 더 실용적인 사진을 발명해 냈는데, 화실 한구석을 또렷하게 찍어낸 '정물' 사진이었습니다. 그리고 사진은 계속해서 발전을 하게 되었지요. 대체적으로 사진이 예술의 한 영역에 들어오게 된 것은 19세기 말 20세기 초반으로 보고 있습니다.

이 당시 사진은 초상화로 생계를 유지하던 화가들에게는 큰 위협이 되었을 것입니다. 사실을 재현하는 일은 아무리 뛰어난 데생을 하는 화가일지라도 사진을 따라갈 수 없기 때문입니다.

이 그림 속의 렌바흐의 표정은 단호합니다. 카메라와 정면 대결을 하려는 모습처럼 보입니다. 아직까지 렌바흐는 재현으로서의 사진의 역할보다 자신의 초상화가 더 뛰어나다는 것을 보여주려고 이 그림을 그린 것이 아닐까요? 이 작품은 미술과 사진의 역할 분담이 이루어지기 전의 그림입니다. 사실을 그대로 재현하는 사진과 달리, 그림은 또 다른 역할이 있다는 것을 렌바흐는 알고 있었을 것입니다.

렌바흐는 독학으로 그림을 공부하다가 이탈리아 여러 곳을 여행한 후 거장들의 기법을 익혔습니다. 1862년 독일로 돌아온 후에는 바이마르의 미술학교의 교수로 임용될 정도로 실력을 인정받았지요. 사실적인 묘사로 19세

기 후반 독일에서 사랑받은 초상화가였습니다. 황제 빌헬름 1세, 비스마르크, 리하르트 바그너, 프란츠 리스트, 헬름홀츠, 글래드스턴 등 당대의 귀족들과 예술, 산업에서 저명한 인물들을 초상화로 남겨 화가들의 왕자(Painter Prince)로 불렸지요.

앞서 소개했듯이 그림의 소장처는 렌바흐 하우스입니다. 렌바흐는 이탈리아 여행 후에 뮌헨에 고성 형태의 노란 로마식 2층 건물을 짓고 그중 일부를 아틀리에로 만들어 그림을 그렸지요. 렌바흐 사후 이곳은 렌바흐의 그림과 그가 소장했던 그림을 위주로 1929년에 미술관이 되었습니다. 그러나 두 차례의 세계대전을 거치면서 건물이 많이 파괴되었다가 새롭게 변모하지요. 가장 큰 변화는 1957년 현대 추상미술의 선구자이며 청기사파의 창시자인 바실리 칸딘스키의 예술적 동지이자 연인이었던 가브리엘레 뮌터(Gabriele Münter)가 이곳에서 전시회를 하면서부터였습니다. 가브리엘레는 전시 후에 자신이 소장하고 있던 칸딘스키(Wassily Kandinsky)의 작품을 기증했습니다. 이를 계기로 알렉세이 폰 야블렌스키(Alexej von Jawlensky), 아우구스트 마케(August Macke,), 프란츠 마르크(Franz Marc) 등 유명 청기사파 작가들의 작품이 속속 기증되었습니다.

현재는 명실상부하게 청기사파 작품의 요람으로 자리 잡게 되었지요. 가브리엘레 뮌터의 통 큰 기부로 현재 뮌헨의 렌바흐 하우스는 렌바흐의 그림뿐만이 아니라 청기사파의 명작을 한곳에서 볼 수 있는 성지와도 같은 곳입니다.

막스 리베르만
Max Liebermann, 1847-1935

독일 현대미술의 시발점

뮌헨의 맥주 정원

뮌헨 노이에 피나코테크가 소장 중인 막스 리베르만의 〈뮌헨의 맥주 정원〉입니다. 우거진 나무 그늘 아래에서 각양각색의 사람들이 의자에 앉아 맥주를 마시고 있습니다. 아이들은 공터에서 놀고 있고 화면 중앙 먼 곳에는 연주를 하고 있는 오케스트라 밴드가 보이는데, 대부분의 사람들은 연주에 큰 관심이 없어 보입니다.

이 그림은 지금으로부터 무려 700여 년 전인 1328년 문을 연 아우구스티너 켈러(Augustiner keller)라는 맥줏집을 배경으로 하고 있습니다. 대형 양조장이기도 한 이곳은 뮌헨에 있는 아우구스티너 브루어리(Augustiner brewery)가 운영하는 야외 정원이죠. 당시에도 꽤 큰 규모였기에 언제나 많은 사람들이 홀을 가득 메우고 이처럼 야외에서 음식과 맥주를 먹는 사람들로 붐비곤 했지요.

독일 인상주의를 대표하는 리베르만에게 이 작품은 자신의 전환점이 되었습니다. 리베르만은 그전까지 주로 가난한 사람들의 비참한 생활을 사실적인 기법으로 그렸지만, 이 그림은 밝고 경쾌한 색상으로 평범한 독일 사람들

의 일상을 담기 시작한 것이죠. 리베르만은 독일 제국의 전통적인 그림 기법을 바꾸는 데 큰 기여를 했고, 독일 인상파의 대표자 한 사람으로서 독일 미술을 현대화로 이끌었습니다.

뮌헨은 9월 말부터 10월 초까지 2주 동안 세계적인 맥주 축제 옥토버페스트(Oktoberfest)가 열리는 유명한 도시이죠. 흔히 독일이 맥주 종주국이 된 것은 물이 나빠 물 대신 맥주를 많이 마셔서라고 알려져 있지만 사실 진짜 이유는 따로 있습니다. 신선하고 깨끗한 맥주의 기원이 독일이기 때문이지요.

1516년 뮌헨을 중심으로 하는 바바리아(현재의 바이에른)의 빌헬름 4세는 맥주순수령(Reinheitsgebot)을 법으로 제정합니다. 이는 맥주에 들어가는 재료를 보리와 홉, 물로 제한하는 것을 골자로 한 법령입니다. 후에 루이 파스퇴르(Louis Pasteur)가 효모의 존재를 발견하고 순수령에 효모가 추가되었지요. 아무튼 맥주순수령으로 인해 독일에서 맥주 생산은 엄격한 기준에 따라서 만들어졌고, 현재 독일인들의 가지고 있는 맥주 자부심의 원천이 되었습니다.

막스 리베르만은 베를린에서 부유한 유대인 직물 제조업자의 아들로 태어나 베를린 대학교에서 법학과 철학을 공부했으나, 22세가 되던 1869년 바이마르 미술 아카데미에서 본격적으로 미술 공부를 시작합니다. 파리에서 유학할 시기에는 사실주의 화가인 쿠르베와 밀레의 영향을 받아 노동과 일상생활의 모습을 사실주의적이며 어두운 색조로 묘사했지요. 그 후 네덜란드 그림에 큰 관심을 가졌는데 특히 프란스 할스에 큰 감화를 받았고, 헤이그파의 그림을 좋아해 그들의 작업하던 곳을 방문하여 함께 그림을 그리기도 했지요.

그는 잠시 동안 뮌헨에 거주하며 파리 살롱에서 큰 성공을 거둔 많은 작품

뮌헨의 맥주 정원(Beer Garden in Munich)
1884년, 패널에 유채, 95×68.5cm, 독일, 뮌헨, 노이에 피나코테크

을 만들어냈습니다. 1884년에는 고향 베를린으로 돌아와 화가로서 크게 존경받으며 독일 화단에서 큰 영향력을 발휘하게 됩니다.

반제 북서쪽 근처 정원의 테라스

휴스턴 미술관에 소장되어 있는 리베르만의 〈반제 북서쪽 근처 정원의 테라스〉입니다. 빌라 바로 앞 네모난 정원의 테라스 안에 노란색과 보라색 꽃이 잘 정돈되어 있습니다. 우측 정원 밖에도 꽃들이 가득 피어 있네요.

이곳은 1909년 62세의 리베르만이 본래 살던 베를린 중심지의 번잡하고 복잡한 도시를 떠나 교외의 조용한 전원생활을 위해 당시 한창 개발 중이던 반제 호숫가에 지은 여름 별장과 정원입니다. 빌라는 리베르만이 원하는 대로 고전주의 양식의 2층 건물로 심플하게 설계되었지요. 정원은 당시 정원 예술에 조예가 깊었던 알프레드 리히트바르크(Alfred Lichtwark)의 조언을 받아 리베르만이 직접 디자인했습니다. 이 정원은 20세기 초의 매우 현대적인 정원으로 평가받고 있습니다.

1890년부터 리베르만은 인상주의 수법으로 그림을 그리기 시작하는데, 이는 기존의 사실주의 양식에 인상주의의 밝은 색조와 빛을 담은 독자적인 화풍이었지요. 그래서 풍경화뿐 아니라 초상화 작가로서도 확고한 위상을 확립하게 됩니다.

그는 1898년 황제 빌헬름 2세와 왕립미술학교의 보수적 성향에 대항해 진보적인 미술단체인 베를린 분리파를 설립하지요. 분리파(Sezession)의 이름은 '분리한다'라는 뜻의 라틴어 '세케도(secedo)'에서 유래하며, 과거의 전통인 아카데미즘으로부터의 분리를 의미하지요.

베를린 분리파는 당시 유럽의 새로운 미술 경향인 인상주의의 흐름을 받

반제 북서쪽 근처 정원의 테라스(Terrace in the Garden near the Wannsee towards Northwest)
1916년, 캔버스에 유채, 58.4×89.5cm, 미국, 텍사스, 휴스턴 미술관

아들였고, 로비스 코린트(Lovis Corinth)와 막스 슬레포크트(Max Slevogt)가 참여
하면서 큰 발전을 이루었습니다. 이때 리베르만은 초대 회장을 맡으면서 독
일의 현대미술 발전에 시발점이 되었습니다. 그 후 리베르만은 1920년부터
1932년까지 오랫동안 프로이센의 예술원 명예회장으로 활동하면서 많은
예술가들의 존경을 받았지요. 하지만 히틀러가 집권하자 유대인이었던 그는
회장 자리에서 쫓겨날 수밖에 없었습니다. 리베르만은 3년간 은둔하며 지내
다가 브란덴부르크문(Brandenburg Gate)이 보이는 파리 광장에서 사망합니다.

이곳 빌라와 정원은 리베르만 사후에 나치 정권이 형식적으로는 리베르만 부인에게서 매입을 했으나 대금을 지불하지 않았기에 빼앗은 것과 다름이 없습니다. 리베르만의 부인 마르타 리베르만(Martha Lieberman)은 악명 높은 테레지엔슈타트(Theresienstadt) 강제수용소로 수감되기 전에 자살합니다. 이 빌라는 제2차 세계대전 당시에는 야전 병원으로 사용되다가 패전 후 미국에 사는 리베르만 딸에게 돌아갔지요. 그러다 손녀가 베를린시에 매각한 후 오랫동안 요트 클럽에게 임대해 주었습니다. 그 후 1995년 결성된 리베르만 협회에서 적극적으로 활동하여 빌라와 정원을 거의 원상태로 복원했지요. 현재는 리베르만의 작품 전시관으로 활용되고 있습니다. 일부 공간에서는 리베르만 시대와 관련된 여러 특별 전시가 종종 열리곤 합니다.

리베르만은 빌라와 정원이 완성된 후 1914년부터 1935년 세상을 마감할 때까지 해마다 이곳에서 여름을 보내면서 거의 200점에 달하는 정원 그림과 수많은 데생을 남겼습니다. 그의 사실적인 그림과 데생은 훗날 정원을 복원하는 데 큰 도움이 되었지요.

외과의사 페르디난트 자우어브루흐

함부르크 미술관이 소장 중인 리베르만의 〈외과 의사 페르디난트 자우어브루흐〉입니다. 콧수염이 인상적인 흰 가운을 입은 의사가 정면을 쳐다보고 있습니다. 그런데 이 의사의 표정은 어딘가 우스꽝스럽고 어색해 보입니다.

겉모습과는 달리 그는 1928년부터 1949년까지 베를린 샤리테 병원의 교수로 있으면서 각종 흉부외과 수술에 성공하여 세계적인 명성을 쌓았던 뛰어난 외과의사였습니다. 자우어브루흐는 수술용 음압 장치를 최초로 만들어

외과의사 페르디난트 자우어브루흐(The Surgeon Dr. Ferdinand Sauerbruch)
1932년, 캔버스에 유채, 117.2×89.4cm, 독일, 함부르크 미술관

이전까지는 엄두도 못 내던 흉강 내 장기에 대한 수술을 가능하게 했습니다. 게다가 폐결핵의 외과적 치료를 개척했고 최초로 심외막절제술을 성공하기도 했지요. 그래서 그를 근대 흉부외과학을 확립한 공로자라고 평가하고 있습니다.

그런데 제2차 세계대전이 끝날 무렵 그의 동료와 후배 의사들은 무언가 이상한 낌새를 느끼게 되었습니다. 하루는 비장절제술(splenectomy)을 하던 중 혈관을 묶기도 전 자우어브루흐가 지혈겸자를 풀어버려서 출혈로 환자가 사망하고 말았습니다. 수술 현장에 있던 의료인들은 깜짝 놀랐으나 교수에 대한 권위와 존경심으로 이 사건을 비밀에 부쳤습니다. 그러나 이런 비슷한 의료사건들이 비일비재했고 환자들은 자꾸만 죽어갔습니다.

자우어브루흐가 당시 노인성 치매, 즉 알츠하이머를 앓고 있었던 것으로 보입니다. 그는 지적 능력을 서서히 상실했지만 수술을 멈추지 않았기에 결국 정부 조사관에 의해 환자들이 사망한 일이 밝혀졌고, 자우어브루흐는 은퇴하게 되었습니다. 그 후 동독에서는 의과대학 교수의 종신제를 폐지하고 정년제를 도입하여 나이가 일정 이상 되면 퇴직을 하는 제도가 도입됐습니다.

이 초상화는 아직 자우어브루흐가 지적 능력이 상실되기 훨씬 전에 그린 것임에도 불구하고 어딘가 정상이 아닌 표정을 잘 포착하고 있습니다.

에밀 놀데
Emil Nolde, 1867-1956

☆☆☆☆
DAY
28
☆☆☆☆

강렬한 색채로 뿜어내는 원시성

가면들

넬슨-앳킨스 미술관에 소장된 에밀 놀데의 〈가면들〉입니다. 파란 배경에 각기 다른 모양의 가면 5개가 매달려 있습니다. 짙은 검정과 빨강의 윤곽선들, 붉은 잇몸, 흰 수염 등 뭔가 괴기스럽고 섬뜩한 표정들입니다. 화가는 왜 이런 가면들을 그림으로 묘사하였을까요?

표현주의 화가이자 판화가인 에밀 놀데는 격정적인 성화와 불길한 분위기의 풍경화로 유명합니다. 독일 북부 지역에서 가난한 농부의 아들로 태어난 그는 한센(Emil Hansen)이라는 본명 대신 고향 지명을 따라 개명합니다. 슐레스비히의 조각 학교를 졸업하고 목공예 기술자로 활동하였지요. 한동안 공업학교에서 교편을 잡기도 하고 장식 미술가로도 일하다가 뒤늦게 그림을 그리게 됩니다. 회화로 전향해서는 뮌헨, 파리, 코펜하겐 등지에서 유학하며 당대의 다양한 사조를 섭렵하였고 나중에는 독일 표현주의 화가들의 모임인 다리파에도 잠시 합류하였습니다.

그는 특히 가면을 많이 그린 화가로 알려져 있습니다. 왜 그랬는지에 대해서는 여러 가지 설이 있는데요. 인간의 내면을 보여주는 그림을 그린 화가이

가면들(Masks)
1911년, 캔버스에 유채, 73×77.5cm, 미국, 캔자스시티, 넬슨―앳킨스 미술관

다 보니 페르소나(Persona)를 주제로 삼은 것이 어쩌면 당연할지도 모릅니다.

페르소나의 기원은 아주 오래전으로 거슬러 올라가는데 고대 그리스에서 연극배우들이 쓰던 탈 혹은 가면을 뜻하는 말이었습니다. 이것을 프로이트의 제자이자 정신과 의사였던 카를 융이 심리학 용어로 사용한 후부터 좀 어려워지기 시작한 것 같습니다. 이 세상은 하루하루 카니발처럼 현란하고 기괴한 가면들로 가득 차 있기 때문이지요.

우리는 모두 살면서 페르소나를 통해 외부와 관계를 맺고 살아갈 수밖에

없습니다. 페르소나는 내가 나로서 있는 것이 아니고 외부에 보이는 나를 더 크게 생각하는 특징을 가지고 있습니다. 가면이라고 표현하니 언뜻 가식적이고 위선적인 의미가 연상될 수도 있겠습니다만, 그 자체가 부정적인 의미만 내포하는 것은 아닐 것입니다.

방 안의 봄

놀데 재단 박물관이 소장 중인 〈방 안의 봄〉입니다. 한창 독서에 빠져 있는 한 여인이 보입니다. 짙은 색채에 격렬함이 느껴지는 거친 붓 터치가 인상적이지요.

일상의 한가로운 풍경을 그린 작품이지만 다리파 화가들은 '색채의 폭풍'이라 극찬합니다. 강렬한 색채에 매료된 그들은 놀데를 영입하기 위해 노력하지요. 당시 마흔에 가까웠던 놀데는 큰 나이 차에도 불구하고 젊은 20대 화가들이 주축이던 다리파의 구성원이 됩니다.

그렇게 1년 정도 다리파 화가로 활동하지만 결국 결별하게 되었고 1920년대부터는 전원에서 홀로 자신만의 그림을 그리며 어느 화파에도 속하지 않고 독자적인 작품 활동을 이어갑니다. 한편 독일에 나치 정권이 들어서면서 강렬한 색채와 거친 붓 터치로 인간의 내면을 보여주는 놀데의 그림을 '퇴폐 예술(degenerative art)'이라며 탄압합니다. 당시 퇴폐 예술가로 분류된 이들이 상당히 많았지만 놀데는 다른 작가들보다 유난히 큰 방해를 받습니다. 무려 1052점의 작품을 빼앗겼고 1941년에는 아예 그림을 그리는 것조차 금지하당했지요. 하지만 놀데는 창작욕을 누를 수 없어 비밀리에 수채화 작업을 하였다고 합니다.

에밀 놀데라는 작가는 우리나라 독자들에게 다소 생소한 인물로 다가올

수 있지만 놀랍게도 여러 흥미로운 사실이 있습니다. 서양미술사에 알려진 화가 중 최초로 대한민국을 방문했고 애착을 보였다는 점이지요. 놀데의 자서전에는 그가 우리나라를 공식적으로 방문했다는 기록이 있습니다(『에밀 놀데: 낭만을 꿈꾼 표현주의 화가』, 김혜련 지음). 1913년 가을, 46세의 놀데가 베를린을 출발한 시베리아 횡단 열차를 타고 몽골을 지나 서울에 도착하였다고 하지요. 한국을 여행하며 만난 사람들을 펜과 잉크로 그린 데생 작품도 있는데 암울한 시대적 상황을 반영하듯 절망스러운 표정이 묻어납니다. 또한 우리 문화에도 관심이 많았던 것으로 보입니다. 한 예로, 한국을 방문하기 전부터 우리나라의 장승을 소재로 그린 그림들이 몇 점 있습니다.

선교사

놀데의 〈선교사〉라는 그림입니다. 포대기로 감싼 아기를 업은 여인이 가면을 쓴 인물 앞에서 무언가 기원하고 있습니다. 그런데 제목이 〈선교사〉입니다. 놀데에 관한 저서를 참고하여 추정하면 이 선교사의 모습이 놀데가 베를린의 민속학 박물관에서 보았던 조선 시대 장승을 모티브로 한 것이라 추론할 수 있습니다. 물론 놀데가 실제 우리나라 장승을 보고 그렸는지, 장승이 지닌 문화 사회학적 의미를 이해하고 있었는지는 지금으로선 알 수 없습니다. 하지만 장승이라는 목조 예술이 가지는 내면적인 힘, 즉 마술적이고 원시적인 느낌은 본능적으로 알고 있었다고 봅니다. 이후 오세아니아의 여러 섬을 방문해서 원시 토속 문화를 직접 체험하였던 놀데였기에, 작품 속 가면은 이런 원시 예술의 모습을 보여주려는 의도일 것입니다.

방 안의 봄(Springtime in the Room)
1917년. 캔버스에 유채, 88.5×73.5cm. 독일, 제빌, 놀데 재단 박물관

선교사(The Missionary)
1912년, 캔버스에 유채, 75×63cm, 개인 소장

파울라 모더존 베커
Paula Modersohn-Becker, 1876-1907

DAY
29

짧지만 강렬한 축제가 된 예술가의 삶

여섯 번째 결혼기념일의 자화상

파울라 모더존 베커 미술관이 소장 중인 파울라 모더존 베커의 〈여섯 번째 결혼기념일의 자화상〉입니다. 한 여인이 허리에 흰 천만 두른 채 긴 호박색 목걸이를 하고 두 손으로 자신의 배를 감싸고 있습니다.

이 그림은 파울라 모더존 베커가 1906년에 그린 자화상입니다. 높이가 1미터나 되는 큰 그림으로 유화가 아닌 템페라로 그려졌습니다. 수선화 빛깔의 배경은 붓으로 덕지덕지 찍어 바른 느낌이 듭니다. 이 그림은 생전에 모더존 베커가 남들에게 공개를 꺼렸기 때문에 그녀가 세상을 떠난 후에 작업실에서 발견되었지요. 배가 나온 그림 속 화가는 임신을 했을까요? 이때 그녀는 결혼 6주년이었고 임신을 소망하고 있었습니다. 하지만 이 그림을 그릴 당시 베커는 임신한 상태가 아니었습니다.

그럼에도 왜 모더존 베커는 자신을 임신한 모습으로 그렸을까요? 아마도 그 당시 절실히 임신을 원해서 자신의 심경을 그림에 반영한 것으로 보입니다. 어쩌면 상상임신을 했었을 수도 있습니다.

왼손에 두 송이 꽃을 든 자화상

뉴욕 현대미술관에 있는 모더존 베커의 〈왼손에 두 송이 꽃을 든 자화상〉입니다. 실제로 임신한 이후의 자화상으로서 이 역시 강렬한 색상과 과감하고 두터운 마티에르가 인상에 남는 그림이지요.

파울라 모더존 베커는 독일 미술을 현대로 이끈 대표적인 독일표현주의 화가로 1876년 독일 드레스덴에서 태어났습니다. 짧은 생애였지만 자신만의 독특한 표현법으로 걸작을 남겼습니다. 모더존 베커는 어릴 때부터 유럽 각지에서 그림을 공부하며 실력을 쌓아갔습니다. 22세 때인 1898년에 독일 브레멘 근교의 보르프스베데에 있는 예술가 공동체에서 본격적으로 그림을 그렸지요. 이곳에서 나중에 남편이 되는 오토 모더존을 만났고, 당시 시대를 선도하던 시인 라이너 마리아 릴케(Rainer Maria Rilke)와 교류했습니다.

라이너 마리아 릴케의 초상화

브레멘 파울라 모더존 베커 미술관이 소장 중인 모더존 베커의 〈라이너 마리아 릴케의 초상화〉입니다. 긴 수염과 구멍이 뻥 뚫린 것 같은 눈동자를 가진 신사의 모습이 어딘가 어색해 보입니다. 그림 속 모델인 릴케는 아련한 향수와 그리움으로 세계인에게 가장 많은 애송시를 제공한 시인입니다. 백석과 윤동주, 김수영, 김춘수와 같은 우리나라의 유명 시인들에게도 많은 영향을 주었지요. 릴케는 모더존 베커와 매우 가까운 사이였고, 죽는 날까지 서로 교류하며 영향을 많이 받았다고 합니다. 릴케는 짧은 삶으로 비운의 생을 마감한 모더존 베커를 위해 '친구를 위한 레퀴엠(Requiem for a Friend)'이라는 추모시를 남기기도 했습니다. 이 그림은 릴케가 로댕의 비서로 일하면서

여섯 번째 결혼기념일의 자화상(Self-Portrait on Her 6th wedding anniversary)
1906년, 캔버스에 템페라, 101.8×70.2cm, 독일, 브레멘, 파울라 모더존 베커 미술관

좌: 왼손에 두 송이 꽃을 든 자화상(Self-Portrait
with Two Flowers in Her Raised Left Hand)
1907년, 캔버스에 유채, 55.2×24.8cm, 미국, 뉴욕
현대미술관

우: 라이너 마리아 릴케의 초상화(Portrait of Rainer
Maria Rilke)
1906년, 종이에 유채와 템페라, 34×26cm, 독일,
브레멘, 파울라 모더존 베커 미술관

그림과 조각에 많은 관심을 가지게 된 후 더 좋아하게 되었다고 하네요.

모더존 베커는 보르프스베데 공동체의 화가들이 추구하는 사실주의적이고 아카데미즘적인 그림에 점점 실망했습니다. 그래서 1900년에 과감히 파리로 떠나 콜라로시 아카데미(Académie Colarossi)에서 새로운 그림을 공부하기 시작했습니다. 그녀는 특히 폴 세잔, 폴 고갱, 빈센트 반 고흐의 투박하고 강력한 작품에 감화를 받았습니다. 1901년 동향 출신의 오토 모더존과 결혼 후 그와의 짧은 공동 작업 기간도 있었으나, 표현에 있어 형태를 최대한 단순화하고자 했던 그녀는 1903년과 1905년에 걸쳐 다시 파리로 떠나 자신의 그림을 그리게 됩니다.

다시 처음 그림으로 돌아가보면 모더존 베커는 많은 자화상을 남겼습니다. 그녀의 수많은 자화상 중에서 이 그림이 의미가 있는 것은 서양 미술사에 처음으로 기록된 여성 화가의 누드 자화상이기 때문입니다. 모더존 베커는 결혼 후에도 자신의 원래 성을 버리지 않을 정도로 당시로서는 꽤 진보적인 성향을 지닌 여성이었습니다. 결혼 후에도 오랜 부부 갈등이 있었으나 1907년 다시 파리에서 보르프스베데로 이주하여 화가로서 그리고 아내로서 새로운 삶을 시작합니다. 게다가 그토록 원하던 임신을 했고 그해 11월 딸을 낳았지요. 하지만 행복은 거기까지였습니다. 그녀는 출산 후 며칠 지나지 않아 갑작스러운 발병으로 31세의 이른 나이로 생을 마감했습니다.

그녀의 병명은 폐색전증으로 임신 중에나 아기를 낳고 얼마 지나지 않았을 때 일어날 수 있는 위중한 합병증 중의 하나입니다. 산모는 혈전을 주의해야 합니다. 혈전은 피떡이라고 해서 출산할 때 발생할 수 있는 과다한 출혈을 막기 위해 체내에서 혈액을 응고시키는 물질입니다. 보통 임신을 하면 늘어나는데, 출산 직후에 가장 많아지고 출산하고 두 달에서 세 달 정도

가 되면 거의 정상 수준으로 돌아오게 됩니다. 게다가 임신하면 에스트로겐 수치가 100배까지도 올라가는데, 이런 에스트로겐은 정맥을 확장시켜 혈액 흐름이 정체되면서 혈전이 생길 위험을 높입니다.

심부정맥혈전증이라는 병이 있습니다. 이 병은 정맥 중에서도 근육에 둘러싸인 심부정맥이 혈전으로 막히는 것을 말합니다. 임신부의 유병률은 보통 사람보다 상대적으로 4배 정도 높다는 보고가 있습니다. 이런 심부정맥혈전증이 있을 때 혈전이 떨어져 나와 폐에 혈액을 공급하는 폐동맥을 막는 폐색전증으로 가게 되면 급사할 수도 있습니다. 모더존 베커의 사망 원인도 이런 심부정맥혈전증에 의한 폐색전으로 보입니다. 그녀는 당시에는 병명도 모른 채 젖먹이 딸에게 이런 말을 남기고 세상을 떠났습니다. "불쌍해서 어떡해……."

그녀의 일기에는 이런 문구가 있습니다. "내가 아는데 나는 오래 살지 못할 것 같다. 내 삶은 하나의 축제, 짧지만 강렬한 축제다. 마치 나에게 주어진 짧은 시간에 모든 것, 전부를 느껴야 하듯 나의 감각은 점점 더 예리해진다. (중략) 내가 이 세상을 떠나기 전에 내 안에서 사랑이 한 번 피어나고 좋은 그림 세 점을 그릴 수 있다면 나는 손에 꽃을 들고 머리에 꽃을 꽂고 기꺼이 이 세상을 떠나겠다."

파울 클레
Paul Klee, 1879–1940

★ ★ ★ ★
DAY
30
★ ★ ★ ★

색채와 하나가 되다

양

슈테델 미술관이 소장 중인 파울 클레의 〈양〉입니다. 다채로운 색깔의 줄무늬 속을 자세히 보면 네 개의 다리를 지닌 귀여운 동물이 걷고 있습니다. 머리 위에 십자가가 있으니 이 동물은 어린양을 그린 것으로 보입니다. 흔히 어린양은 예수의 희생적인 죽음을 상징하기 때문이지요. 그런데 클레는 자기 그림에서 종교적인 입장을 밝힌 것이 거의 없기 때문에 종교적 메시지를 드러내려고 이 작품을 그렸는지에 대해서는 논란의 여지가 있습니다. 어쨌든 부드러운 색감과 섬세한 선으로 그려진 그림 안에 생명체가 살아 있는 듯 느껴지네요.

파울 클레는 현재 스위스의 수도 베른 교외의 뮌헨부흐제에서 독일인 성악 교수 아버지와 스위스인 피아니스트 어머니 사이에서 태어났습니다. 음악가 가정에서 태어나 어려서부터 바이올린을 연주했던 그는 이미 11세에 원숙한 바이올리니스트가 되어 베른시의 관현악 단원으로 활동할 정도였지요. 클레는 16세에 풍경화에 재능을 보이며 회화로 전향하게 됩니다. 하지만 음악은 언제나 클레의 예술 세계에 있어 창조의 자양분이 되었지요. 그는 늘

양(The Lamb)
1920년, 판지에 펜과 잉크 드로잉, 유채, 31.3×40.7cm, 독일, 프랑크푸르트, 슈테델 미술관

그림을 그리기 전에 음악을 연주했으며 음악과 관련된 그림을 상당히 많이 그렸습니다.

화가로서 한창 활동하던 27세에 6년간 사귀었던 피아니스트 릴리 슈툼프(Lilly Stumpf)와 결혼한 것도 음악에 대한 그의 열정이 한몫했을 것입니다. 이처럼 클레에게 음악은 일상적 삶이자 예술적 운명이었던 것이죠. 〈양〉 그림에서 선과 색의 조화가 잘되어 있는 것은 음악의 화음으로 생각해보면 쉽게 이해할 수 있을 것입니다. 음악과 미술 양쪽에 뛰어났던 화가들은 종종 문학적으로 재능을 보이는 경우가 많습니다. 클레 역시 뛰어난 시인으로 창작 시도 꽤 남겼습니다.

21세가 되던 1900년 10월, 뮌헨 아카데미에 입학한 클레는 드로잉 기법을 능숙하게 익혔고, 에칭 기법에 관심을 갖게 되면서 본격적인 화가의 길로 들어섰습니다. 당시 상징주의 미술의 대가였던 프란츠 폰 슈투크(Franz von Stuck)가 그 학교의 교수로 있었지요. 칸딘스키도 그곳에서 수학 중이였지만 클레가 그다지 성실한 학생은 아니었기에 둘은 서로의 존재는 몰랐다고 합니다. 하지만 후에 바우하우스에서 교육과 작품 활동을 같이하며 평생 친구로 지내게 되지요.

뮌헨 아카데미를 졸업한 후 클레는 1914년에 동료와 함께 아프리카 튀니지로 여행을 떠나게 됩니다. 이것이 클레의 작품 세계에 큰 전환점이 되지요. 북아프리카의 강렬한 태양 속에서 갑자기 색채에 대한 자신감을 얻은 클레는 일기에 이렇게 썼습니다. "색채가 나를 지배하고 있다. 그것을 잡으려 애쓸 필요가 전혀 없다. (…) 이 행복한 순간의 의미는 바로 색채와 내가 하나가 되었다는 것이다. 나는 화가다."

그리고 초기의 판화나 드로잉과 달리 점차 은유적이고 비유적인 상징을

드러내며 추상화의 성격을 띠기 시작합니다. 풍선, 나무, 집 같은 고유의 모양을 드러내면서도 원, 사각형, 삼각형 등 기하학 형태로 승화한 작품을 통해 그는 구상화와 추상화 양식을 동시에 취하는 독창적인 추상 언어를 구축했지요.

고양이와 새

뉴욕 현대미술관에 소장되어 있는 파울 클레의 〈고양이와 새〉입니다. 화면을 가득 메운 고양이는 불그스름한 두 뺨과 하트 모양의 코를 하고 있습니다. 얌전히 내려앉은 콧수염도 있네요. 그런데 가만히 잘 보면 이마에는 작은 새가 앉아 있습니다. 고양이의 표정은 화가 난 것일까요 아니면 고민 중인 것일까요. 고양이의 재미난 표정에서 아이들의 장난기가 읽히며 아이들의 상상력으로 본다면 더욱 흥미로운 그림입니다. 게다가 색채 구성 또한 돋보이는 작품입니다.

피카소가 "라파엘로처럼 그리기 위해서는 4년을 소비했지만, 아이처럼 그리기 위해서는 평생이 걸렸다."라고 고백했던 것처럼 클레 역시 의식의 통제를 받지 않는 원초적인 생각과 기성 체제에 물들지 않는 독창적인 상상력을 드러내는 아이들의 시선에서 영감을 얻어 나이브하면서 유머러스한 그림을 많이 그렸지요.

독일의 대표적인 예술학교였던 바우하우스에서 학생을 가르칠 때가 아마도 클레의 생애에서 가장 행복했던 시절이었을 것입니다. 그는 학생들을 가르치면서 음악적 요소를 구체적으로 자신의 그림에 적용하려고 노력했고, 이를 이론적으로 구체화했습니다. 그는 이러한 시도를 '예술적 형태와 디자인(Artistic Form and Design)'으로 정의했지요. 클레는 칸딘스키와는 달리 당시

고양이와 새(Cat and Bird)
1928년, 캔버스에 유채와 잉크, 38.1×53.2cm, 미국, 뉴욕, 뉴욕 현대미술관

한창 인기가 있던 쇤베르크의 동시대 음악보다는 모차르트, 베토벤, 바흐의
고전음악을 훨씬 더 선호했다고 합니다.

클레는 그 후 뒤셀도르프 미술학교의 교수가 되어 1933년까지 독일에 머
물렀지요. 그러다 나치가 권력을 잡으면서 클레의 작품을 퇴폐미술로 낙인
찍어 무려 102점의 작품을 몰수했습니다. 결국 클레는 고향인 스위스 베른
으로 망명하게 됩니다.

죽음과 불(Death and Fire)
1940년, 삼베에 유채와 컬러 페이스트, 46.7×46.7cm, 스위스, 베른, 파울 클레 센터

죽음과 불

베른의 파울 클레 센터가 소장하고 있는 〈죽음과 불〉입니다. 화면 정가운데에 타원형의 모양이 있는데, 사람이 웃는 모습처럼 보입니다. 그 오른쪽으로 역시 서 있는 사람 형태의 두껍고 단순한 선이 보입니다. 이 그림은 클레의 목숨이 다한 해에 그려졌습니다. 중앙에 그려진 얼굴은 사실 죽음을 나타내고 있습니다. 입은 알파벳 T자를 옆으로 눕힌 모양이고, 눈과 코는 알파벳 o와 d를 함께 세워놓은 모양입니다. 독일어로 'Tod(토트)'를 나타내려고 한 것입니다. Tod는 죽음을 의미하지요.

1933년경부터 클레의 몸에는 여러 가지 증상이 나타나게 됩니다. 손발이 차가워지고 관절이 아프고 점막이 부었으며, 전신이 이유 없이 아프고 무기력해지기가 다반사였지요. 1935년부터는 그림을 조금만 오래 그려도 심한 피로를 느꼈습니다. 결국 그는 진행성 전신경화증(Progressive Systemic Sclerosis)에 걸린 것으로 판정받았습니다.

이 병은 혈관 주위가 굳기 시작하여 피부와 내장까지 굳어지는 류마티스 질환입니다. 당시로서는 희귀 난치병으로 당연히 화가인 그는 손으로 그리는 일이 매우 힘들었겠지요. 그럼에도 작품 활동을 계속 이어 나갔습니다. 이 그림은 아마도 자신의 자화상을 그린 것으로 보입니다. 건강이 악화되면서 자신의 죽음이 머지않았음을 본능적으로 직감하고 그린 것입니다. 자신의 불치병을 자위하는 이 슬픈 미소가 극한의 고독과 외로움을 표현하고 있습니다.

61세의 클레는 호흡 곤란이 악화하여 병원에 입원한 후 전신경화증에 따른 합병증인 급성 심부전으로 1940년 6월 29일 사망했습니다. 현재 파울 클레가 사망한 6월 29일은 세계 경피증의 날(World Scleroderma Day)로 지정되어

클레를 기리고 있습니다.

클레는 평생 9000여 점의 작품을 남긴 다작가였습니다. 그의 작품은 구상적인 그림과 추상화가 상당수 있기 때문에 어느 특정 사조로 분류하기 어렵고, 스스로 유파를 창시하지도 않았습니다. 형식의 완전성에 집착하는 그의 태도가 충분히 현대적이지 않게 보일 수도 있습니다. 하지만 이미지와 텍스트의 결합으로 실재적인 것과 환상적인 것이 뒤섞인 잠재적 세계를 실현했다는 점에서 클레는 현대작가로 분류할 수 있습니다.

붓끝으로 길어 올린 영감의 샘

네덜란드

얀 반 에이크(Jan van Eyck)

프란스 할스(Frans Hals)

헨드릭 테르 브루그헨(Hendrick Ter Brugghen)

렘브란트 판 레인(Rembrandt van Rijn)

테레즈 슈바르체(Thérèse Schwartze)

빈센트 반 고흐(Vincent van Gogh)

피에트 몬드리안(Piet Mondrian)

얀 반 에이크

Jan van Eyck, 1390–1441

섬세한 그림에 묻어나는 신비로움

★★★★
DAY
31
★★★★

아르놀피니 부부의 초상화

런던 내셔널 갤러리에 있는 얀 반 에이크의 〈아르놀피니 부부의 초상화〉입니다. 이 제목 외에도 '아르놀피니의 약혼', '아르놀피니의 결혼', '아르놀피니 부부의 초상화' 등으로 불리기도 합니다. 물론 화가가 직접 그림에 제목을 붙이지는 않았습니다.

방 안에 두 사람이 서 있습니다. 한 손을 자기 가슴 높이로 든 남성의 포즈는 무엇인가를 선언하려는 듯 보입니다. 다른 한 손은 곁에 선 여인의 손을 부드럽게 만지고 있네요. 여인은 한 손을 배 언저리에 대고 있는데 이 또한 어떤 경건함을 보여주는 듯합니다.

소장처에서는 이것이 아르놀피니 부부의 초상화이며 이들의 결혼 서약 장면을 담은 것이라고 소개하고 있는데요. 많은 이야기와 수수께끼를 가진 작품이기에 아직까지 어떤 상황을 그렸는지가 정확히 밝혀지지 않았습니다.

그림에 사용된 여러 소품들도 흥미롭지요. 이런 상징물을 하나하나 이해하는 것 또한 에이크의 의도였을지도 모르겠습니다.

아르놀피니 부부의 초상화(Portrait of Giovanni Arnolfini and His Wife)
1434년, 캔버스에 유채, 82.2×60cm, 영국, 런던, 내셔널 갤러리

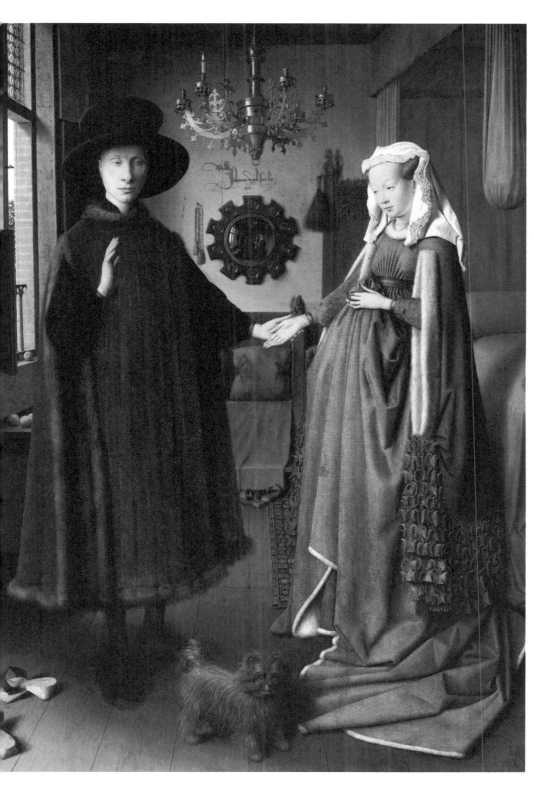

아르놀피니 부부의 초상화 부분

여러 소품 중에서 자세히 보지 않으면 놓칠 수 있는 가장 중요한 부분은 바로 거울과 그 위에 적힌 작은 글씨입니다. 거울 속에는 다른 두 사람이 더 보입니다. 아마도 결혼 사실을 입증하는 증인들일 텐데요. 그중 푸른 옷을 입은 사람은 에이크 자신일 것입니다. 거울 위의 벽에 "1434년 얀 반 에이크 여기 있었노라."라는 라틴어 문구가 있기 때문이지요. 남편의 발밑에는 신발이 놓여 있습니다. 세속적이고 물질적인 것을 상징하는 신발을 벗는 행위는 경건한 마음으로 새로운 삶을 시작한다는 의미입니다. 그림 하단의 강아지는 '충실한 믿음'을 상징합니다. 결혼의 신성한 의미를 강조하지요.

그림 속 여인의 배가 볼록하게 보여서 결혼의 서약 이전에 임신한 것이 아니냐는 이야기도 있는데요. 여인의 복장은 당시 유행하던 복식입니다. 즉, 만삭의 몸이 아니라 경건한 자리에 입고 나온 고귀한 옷의 형태가 그러한 듯합니다.

1997년에는 또 다른 의혹이 제기됩니다. 그림 속 두 사람이 결혼한 때는 그림에 표기된 1434년이 아니라 1447년이라는 것이었습니다. 그렇다면 얀 반 에이크가 사망한 지 6년 후가 되므로 아르놀피니와 첫 번째 부인의 모습을 그린 것이라는 이야기도 있었습니다. 하지만 첫 번째 부인은 1433년에 사망했으니 이는 사실이 아닙니다.

그림 속 촛불에 대한 이야기도 있습니다. 이를테면 그림 속에 켜져 있는 촛불은 현재의 살아 있는 부인을, 꺼진 촛불은 죽은 부인을 묘사한다는 것이지요. 그림의 모델과 화가 모두 이 세상에 없는 지금, 이 그림은 영원히 미스터리일 수밖에 없습니다.

〈아르놀피니 부부의 초상화〉를 그린 얀 반 에이크는 지금의 벨기에 림부르흐 지역 마세이크에서 태어나 필사본 화가 수련을 받았습니다. 그후 대략 1422년부터 2년간 네덜란드 바이에른 요한의 궁정화가로 일했고, 1425년부터는 죽을 때까지 부르고뉴 공 필리프의 궁정화가로 있었지요. 에이크는 이탈리아 르네상스를 대표하는 레오나르도 다빈치보다 57년이나 앞서 태어난 북유럽 미술의 선구자입니다. 당시 전통적인 양식이나 구도에 구애받지 않고 눈에 보이는 현실 세계의 모습을 섬세하고 정밀하게 표현하면서 플랑드르 화파를 이끌었지요. 거의 모든 작품에 자기 서명을 남긴 최초의 플랑드르 화가이기도 했습니다.

마르가리트 반 에이크의 초상화

흐루닝헤 미술관이 소장 중인 얀 반 에이크의 〈마르가리트 반 에이크의 초상화〉입니다. 귀 위로 원뿔형의 뾰족한 장식이 있고 그 위에 레이스 베일이 씌워져 있습니다. 이런 머리 장식을 헤드 드레스(Head dress)라고 하는데 그림 속에 보이는 형태는 에이크가 활동할 당시 플랑드르 지역에서 유행하던 기혼 여성의 복식이었지요.

이 장식은 종교적 이념에 따라 신체의 노출을 지양하고 정숙함과 순결함, 고귀함을 나타내는 것이었지요. 그림 속 인물의 개성 즉 지위, 권력 등을 표현하는 데에 헤드 드레스는 필수적이었고, 이러한 헤드 드레스의 장식성은

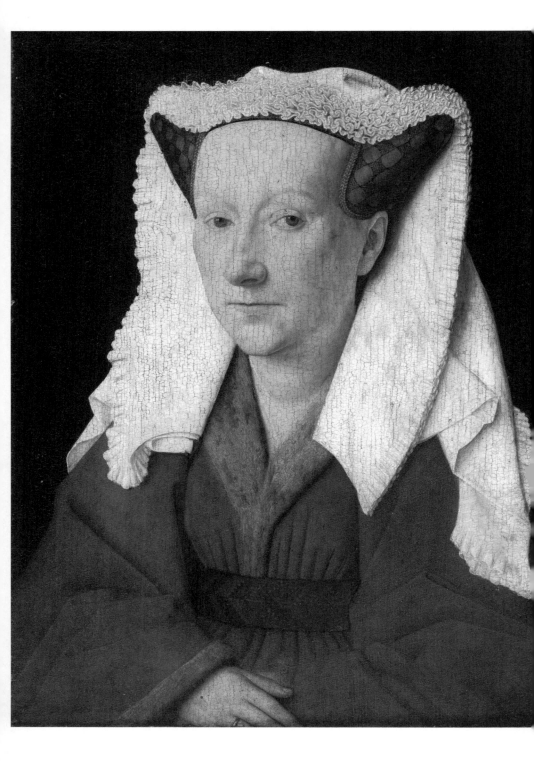

초상화에서 빼놓을 수 없는 주요 조건이기도 하였습니다. 그림 속 여인은 얀 반 에이크의 아내인데요. 이 그림은 화가가 자신의 아내를 그린 최초의 작품 중 하나입니다. 얀 반 에이크는 1431년 41세 무렵 마르가리타라와 결혼을 했는데요. 당시 그녀가 25세였다는 점, 두 명의 자녀를 낳았다는 사실 외에 더 알려진 것은 없습니다.

마르가리트 반 에이크의 초상화(Portrait of Margaret van Eyck)
1439년, 캔버스에 유채, 41.2×34.6cm, 벨기에, 브루게, 흐루닝헤 미술관

프랜스 할스
Frans Hals, 1582-1666

DAY
★★★★
32
★★★★

웃고 있는 초상화

웃고 있는 기사

런던 월리스 컬렉션이 소장 중인 프랜스 할스의 〈웃고 있는 기사〉입니다. 옆으로 약간 비튼 자세로 화려한 기사 복장을 한 젊은 신사가 살짝 웃고 있습니다. 우측 상단을 보면 제작 연도와 함께 이 모델의 나이가 26세라는 것을 알 수 있습니다. 원래 할스는 작품에 제작 연도와 서명을 거의 남기지 않았는데 이 작품은 이례적이네요.

처음에 이 작품은 '남자의 초상화(Portrait of a Man)'이라는 이름으로 1865년 런던 경매에 나왔는데, 이를 두고 하트포드 후작(4th Marquess of Hertford)과 로스차일드 남작(Baron James de Rothschild) 사이에 구매 경쟁이 벌어지게 됩니다. 작품 가격이 당시로서는 최고치에 오르며 결국은 하트포드 후작의 손에 들어갔고, 1888년에 이 작품은 〈웃고 있는 기사〉로 불리게 되었지요. 훗날 후손에 의해 월리스 컬렉션에 기증되어 런던의 수많은 초상화 중에서 가장 유명한 것이 되었습니다.

프랜스 할스는 네덜란드 황금시대(Dutch Golden Age)를 대표하는 초상화가

웃고 있는 기사(The Laughing Cavalier)
1624년, 캔버스에 유채, 83×67.3cm, 영국, 런던, 월리스 컬렉션

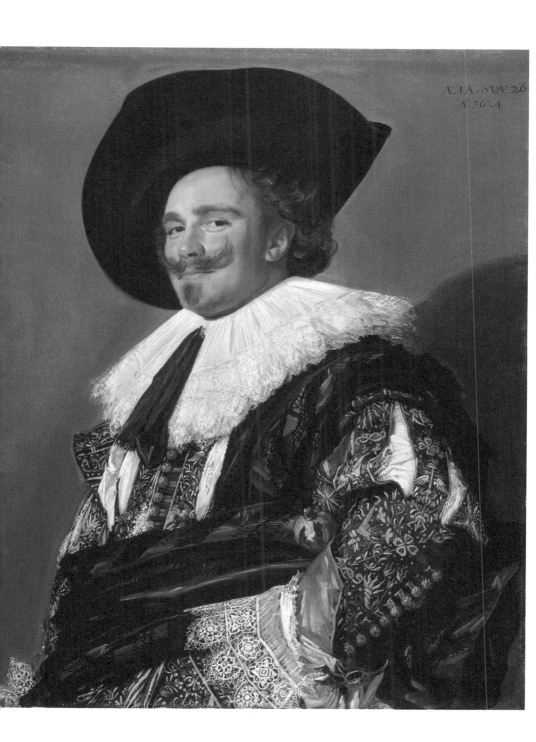

로 신생 독립국 네덜란드에서 최초로 명성을 떨쳤던 거장입니다. 우리에게 익숙한 렘브란트와 동시대를 살았지만 엄격히 말하면 한 세대 위 화가입니다.

할스는 안트베르펜에서 태어났지만 당시 네덜란드의 종교적 내란과 독립운동 등으로 불안정하고 어수선한 분위기에서 가톨릭을 버리고 북부의 개신교 지역인 하를럼으로 옮겨갔지요. 네덜란드의 상인들이 모든 경제활동을 장악하여 상인들에 의해 화가들의 작품이 사고 팔려가는 곳이었습니다.

이삭 마사 부부의 초상

암스테르담 레이크스 미술관이 소장 중인 프란스 할스의 〈이삭 마사 부부의 초상〉입니다. 아내가 남편의 어깨 위에 당당하게 팔을 올려놓았네요. 그림 속 모델은 당시 하를럼의 부유한 상인 이삭 마사(Isaac Massa)와 그의 아내이자 시장의 딸인 베아트릭스 판 데르 란(Beatrix van der Laen)입니다.

이 부부 초상화는 사실 매우 획기적인 것이었습니다. 당시 네덜란드를 포함한 유럽의 부부 초상화는 각각 다른 캔버스에 그림을 그려서 결혼식 장면처럼 나란히 거는 것이 일반적이었습니다. 그런데 이 그림은 부부를 한 화면에 그렸을 뿐만 아니라 야외에서 부인이 남편의 어깨에 팔을 올려놓기까지 했지요. 기존에는 볼 수 없었던 새로운 시도였습니다. 이것은 당시 네덜란드의 중산층의 결혼 기념 초상화로, 정략결혼이 아니라 남녀 간의 우호와 사랑을 바탕으로 한 관계임을 보여주고 있습니다. 남자의 오른손은 사랑을 나타내며, 부부 사이에 있는 엉겅퀴는 정절을 표현한 것입니다.

바로크, 로코코 시대로 이어지는 서양미술사에 등장하는 초상화를 보면 웃는 경우를 찾기가 어렵습니다. 대개 인물은 엄숙하고 위엄 있게 표현되고 화려한 의상과 장식으로 부각시킨 그림이 많았습니다. 대부분 초상화의 주

이삭 마사 부부의 초상(Marriage Portrait of Isaac Massa and Beatrix van der Laen)
1622년경, 캔버스에 유채, 140×166.5cm, 네덜란드, 암스테르담, 레이크스 미술관

문자가 왕이나 귀족이다 보니 남성은 아무래도 근엄하고 엄숙하게 보이기를, 여성은 아름답고 우아하게 그려지길 원했을 것입니다. 그런데 이런 원칙을 벗어나는 화가들 중에 대표적인 화가가 바로 프란스 할스였습니다. 할스는 당시 정적이고 위압적인 분위기가 강했던 초상화들과 달리 동적이고 가볍고 쾌활한 분위기로 그렸지요.

피터르 판 덴 브루커의 초상

켄우드 하우스에 소장되어 있는 할스의 〈피터르 판 덴 브루커의 초상〉입니다. 웃음을 띤 얼굴에 부스스한 헤어스타일로 지금 보아도 너무나 자연스러운 모습의 초상화입니다. 이 친근해 보이는 인물은 당시 네덜란드 동인도회사의 주요 멤버이자 해군의 장군이었습니다. 브루커는 젊은 시절부터 무역에 뛰어들어 북아프리카부터 콩고, 페르시아 무역에 관여했습니다. 이미 커피의 가치를 간파하고 1616년에 예멘에서 커피 품종 중 하나인 아라비카를 몇 그루 몰래 가져와 암스테르담에서 재배했습니다. 그로부터 커피의 역사가 시작된 것입니다. 이런 대단한 인물이었지만 할스는 어떤 영웅적인 진지함이나 위엄보다는 그냥 사람 좋은 소탈한 미소로 담담하게 묘사했습니다. 때로는 거친 붓 터치로 표현하기도 하고 곱슬곱슬한 머리털도 자신감 넘치는 붓질로 질감을 살려 그려냈지요.

할스는 두 번의 결혼으로 열다섯 명의 아이를 얻었고, 그중 아들 여섯은 본인이 직접 가르치고 자신의 화실에서 함께 일했습니다. 말년에는 길드의 수장이 되었고 돈 많은 상인들과 데카르트의 초상화를 그릴 정도로 이름난 초상화가였다고 합니다. 그러나 말년에는 생활고를 겪었다고 하는데 이유는 확실치 않습니다. 많은 빚을 갚느라 살림이 경매로 팔렸고, 하를럼시에서 돈을 빌리기까지 했다는 기록들이 남아 있습니다.

할스는 사후에 빠르게 잊혔습니다. 18세기 말에는 할스의 작품들이 5실링이라는 헐값에 팔리기도 했지요. 그러다 〈웃고 있는 기사〉가 경매에 나온 이후 다시 인기를 얻기 시작했고, 일부 인상주의 화가들은 그의 그림에 깊은 인상을 받았지요. 빈센트 반 고흐 역시 1885년 동생 테오에게 보내는 편지에서 할스의 색채를 극찬했습니다.

피터르 판 덴 브루커의 초상(Portrait of Pieter van den Broecke)
1633년경, 캔버스에 유채, 71.2×61cm, 영국, 런던, 켄우드 하우스

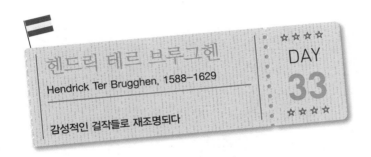

헨드릭 테르 브루그헨

Hendrick Ter Brugghen, 1588-1629

DAY

★★★★

33

★★★★

감성적인 걸작들로 재조명되다

데모크리토스

암스테르담 국립미술관이 소장 중인 헨드릭 테르 브루그헨의 〈데모크리토스〉입니다. 윗옷을 반쯤 두른 채 지구본 위에 왼팔을 올리고 오른손 검지로 어딘가를 가리키며 입을 벌리며 웃는 남성으로 묘사되어 있습니다. 일견 정신 나간 사람처럼 보일 수 있지만 '웃는 철학자(laughing philosopher)'로 알려진 고대 그리스 인물입니다. 원자론을 체계화하였으며 유물론의 형성에도 영향을 끼쳤지요. 기원전 460년경 그리스 북동부 압데라에서 태어난 그는 소크라테스와 동시대를 살았습니다. 과학사가들로부터 '근대 과학의 아버지'라고 평가받으며 과학 분야에서 근대에 가장 근접한 고대인으로 알려졌습니다.

데모크리토스는 늘 세상이 부조리해 보이고 세상 사람들이 어리석어 보였는지 문밖에 발을 내딛을 때마다 그 불편함을 웃음으로 표현했다고 합니다. 그런 낙관적인 삶의 태도 덕분에 109세가 넘도록 장수할 수 있었던 게 아니었을까 싶네요.

데모크리토스(Democritus)
1628년, 캔버스에 유채, 85.7×70cm, 네덜란드, 암스테르담, 암스테르담 국립미술관

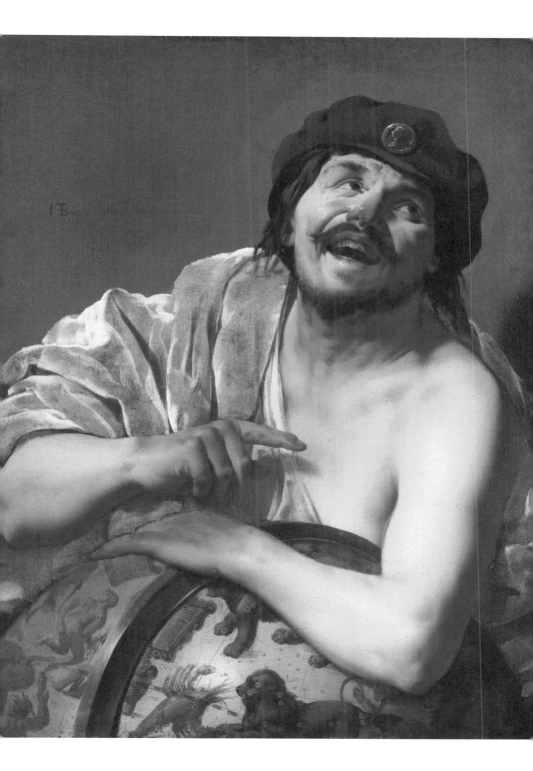

헤라클레이토스

암스테르담 국립미술관에 소장된 헨드릭 테르 브루그헨의 〈헤라클레이토스〉입니다. 역시 윗옷은 반쯤 두르고 있고요. 지구본 위에 턱을 괸 채 무언가 진지한 주제로 이야기를 나누는 듯한 중년 남성으로 표현되었습니다. 얼핏 평범한 동네 아저씨처럼 보일 수 있지만 고대 그리스에서 '우는 철학자(The weeping philosopher)'로 알려진 인물입니다.

탈레스의 학설에 반대하여 '만물의 근원은 영원히 사는 불이며, 모든 것은 영원히 생멸하며 변화하는 것'이라고 역설하였지요. 헤라클레이토스는 귀족 가문에서 태어났지만 모든 지위와 혜택을 버리고 자유를 선택합니다. 게다가 유명한 인간 혐오자로 당대 사상가들뿐 아니라 일반인에게도 거침없는 비판을 쏟아내는 독설로 유명했습니다. 괴팍하고 독특한 성격 탓에 늘 고독했고 우울증에 시달렸으며 스스로 운둔자의 삶을 선택하였습니다. 그리하여 자연스럽게 어둠의 철학자로 비춰지면서 데모크리토스와 대조되는 '우는 철학자'라는 수식어가 붙게 되었습니다.

데모크리토스와 헤라클레이토스

다음은 브루그헨의 두 작품과 연계해서 볼 만한 페테르 파울 루벤스의 〈데모크리토스와 헤라클레이토스〉입니다. 스페인 바야돌리드 국립 조각 미술관이 소장 중입니다. 울고 웃는 철학자라는 주제로 잘 알려진 루벤스의 대표적인 초창기 그림이죠.

서양 명화 중에는 데모크리토스와 헤라클레이토스가 함께 있는 경우가 많이 있는데요. 사실 헤라클레이토스와 데모크리토스는 정확히 동시대 인물은

헤라클레이토스(Heraclitus)
1628년, 캔버스에 유채, 85.5×70cm, 네덜란드, 암스테르담, 암스테르담 국립미술관

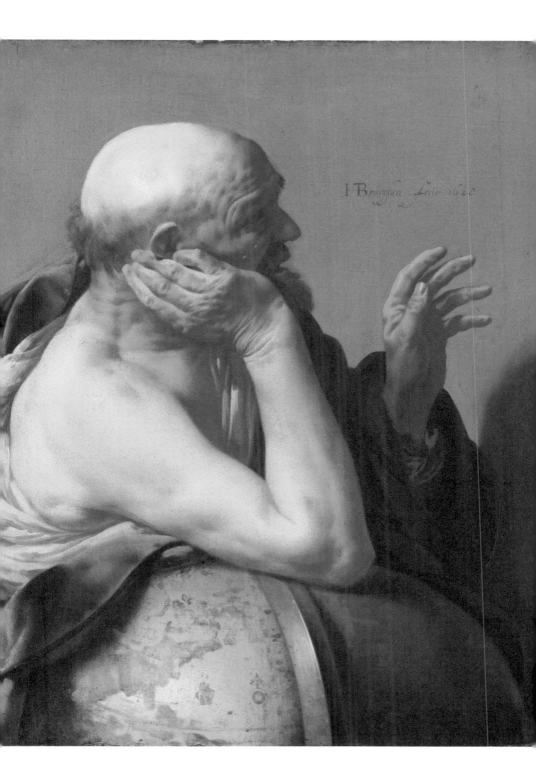

데모크리토스와 헤라클레이토스(Democritus and Heraclitus)
페테르 파울 루벤스, 1603년, 캔버스에 유채, 95×125cm, 스페인, 바야돌리드, 국립 조각 미술관

아닙니다. 헤라클레이토스가 죽고 난 후에 10여 년이 지나서 데모크리토스가 태어났기 때문이지요. 게다가 데모크리토스와 헤라클레이토스가 함께 있는 그림에서는 천편일률적으로 지구본이 함께 그려지는 경우가 많은데요. 사실 데모크리토스가 활동한 기원전에는 이런 지구본이 존재하지 않았을 것입니다. 그런데 왜 화가들은 이런 지구본을 그림 속에 넣었을까요?

이는 이탈리아 의사이자 철학자였던 마르실리오 피치노(Marsilio Ficino)의 교육기관에 있던 벽화에서 기인합니다. 피치노는 메디치 가문의 후원을 받아 설립된 플라톤 아카데미를 이끌었던 인물로 당시 천문학에 관심이 많았다고 전해집니다. 그의 교육기관인 김나지움(Gymnasium)에 있는 벽화에 데모크리토스와 지구본이 함께 그려져 있었고 당시 많은 화가들이 그것에서 영감을 받았다고 합니다. 데모크리토스에 함께 있는 지구본은 자신이 살고 있는 세상을 표현하려는 매개체이었겠지요. 그 후부터 데모크리토스를 그린 작품에는 지구본이 포함되었고 엇비슷한 철학가인 헤라클레이토스 또한 지구본과 함께 그려지게 된 것입니다.

콘서트

런던 내셔널 갤러리에 소장된 헨드릭 테르 브루그헨의 〈콘서트〉입니다. 세 사람이 콘서트를 하고 있는 모양입니다. 남성과 여성은 뒤로 얼굴을 살짝 보여주며 악기를 연주하고 있고 소년은 악보를 들고 노래를 부르고 있습니다. 가운데에 놓인 촛불이 이들의 콘서트를 빛내고 있는 듯합니다. 그런데 뒤를 돌아보는 남녀의 자세가 어딘가 어색하고 표정도 그다지 밝아 보이지 않는 듯하네요. 연주가 제대로 안 되어서 그러는 것일까요?

이 그림을 그린 헨드릭 테르 브루그헨은 우리에게 그리 친숙한 화가는 아닐 텐데요. 감성적인 걸작들로 새롭게 재평가되는 바로크 시대 최고의 네덜란드 화가 중 한 명입니다. 네덜란드 위트레흐트의 가톨릭 가정에서 태어난 그는 10대 시절 이탈리아 로마로 유학을 떠납니다. 10년을 공부하고 돌아와서 주로 종교화와 풍속화를 그렸습니다.

브루그헨은 부분 조명 기법으로 강렬한 명암의 효과를 강조했던 카라

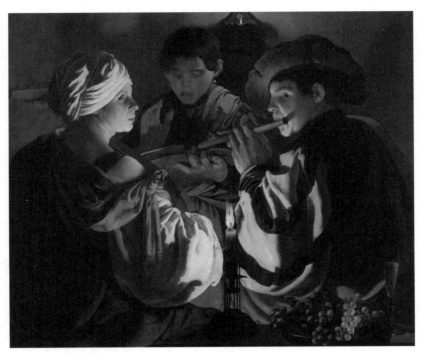

콘서트(The Concert)
1626년경, 캔버스에 유채, 99.1×116.8cm, 영국, 런던, 내셔널 갤러리

바조에게 영향을 받았습니다. 최초의 '위트레흐트 카라바지스트(Utrecht Caravaggist, 카라바조 양식의 추종자)'로 알려진 그는 상당수 작품에서 카라바조의 명암법을 이어갑니다. 서정적이면서 촛불에 비친 인물의 표정을 통해 내면을 잘 묘사한 명작을 많이 그렸지요.

렘브란트 판 레인
Rembrandt van Rijn, 1606-1669

인생의 명암 속에 피워낸 예술

★★★★
DAY
34
★★★★

니콜라스 튈프 박사의 해부학 강의

네덜란드 마우리츠호이스 미술관에 소장된 렘브란트의 〈니콜라스 튈프 박사의 해부학 강의〉입니다. 이 미술관에서 가장 인기 있는 요하네스 베르메르의 〈진주 귀걸이를 한 소녀〉만큼이나 사람들의 발길을 붙잡는 작품입니다. 렘브란트 대작들 중 〈야경〉처럼 널리 알려져 있지요.

그림 속 튈프 박사는 수술용 집게로 시체의 왼팔 근육을 집어 올려 무엇인가 설명하고 있습니다. 마치 '이 근육은 엄지와 검지를 움직이는 데 사용하는 것'이라고 설명하듯이 본인의 왼손 엄지와 검지를 움직이고 있습니다. 그런데 튈프 박사의 설명은 해부학적인 관점에서는 사실과 일치하지 않습니다. 하지만 강의를 듣는 의사들은 머리를 시체 가까이 들이밀어 호기심 어린 눈초리로 보며 경청하고 있습니다. 그 표정 하나하나가 재미있습니다.

그림 속 사람들이 의사가 아닌 일반 시민들이라는 설도 있는데요. 17세기 네덜란드에서는 해부학에 대한 관심이 급증하면서 실제로 의사들뿐만 아니라 대중들도 일정 금액을 지불하면 해부학 강의를 들을 수 있었습니다. 그림 속 튈프 박사 왼쪽의 인물이 수업을 참관한 사람들의 명단을 들고 있는데

니콜라스 튈프 박사의 해부학 강의(The Anatomy Lesson of Dr. Nicolas Tulp)
1632년, 캔버스에 유채, 169.5×216.5cm, 네덜란드, 헤이그, 마우리츠호이스 미술관

아마도 관리자일 듯합니다.

　니콜라스 튈프는 암스테르담 의과대학 외과의 조합 회장으로 팔 근육 해부가 주요 전공이었습니다. 게다가 암스테르담 시장을 두 번이나 역임한 인기인이기도 했습니다. 시장이 될 수 있었던 이유는 암스테르담에서 저녁 늦

게까지 약국을 운영하여 도시의 빈민들이 약을 살 수 있도록 의료 서비스를 제공하였기 때문이라고 합니다.

튈프 박사의 원래 이름은 클라스 피터스존(Claes Pieterszoon)이었는데, 당시 튤립을 너무나도 좋아한 나머지 이름 자체를 바꾸었다고 합니다. 튈프(Tulp)가 네덜란드어로 튤립이지요. 이 시기 네덜란드에서 튤립에 대한 사랑이 그만큼 대단했음을 방증하는 일화이기도 한데요. 피지도 않은 희귀종 구근을 선점하기 위해 집과 땅을 저당 잡혔다가 순식간에 가격이 폭락한 일명 '튤립 파동'을 일으킨 문제의 꽃이었기도 하지요.

그는 '헤르페스 바이러스'를 처음으로 명명한 의사입니다. 벌레가 피부 위를 기어 다니는 듯한 증상을 빗대어 근질근질하다는 뜻의 그리스어 '헤르페스(herpes)'로 이름했다고 합니다. 그리고 당시 유행하던 티아민 결핍으로 생기는 각기병에 대한 논문도 발표하는 등 외과 의사로서 뛰어난 능력을 보였습니다. 게다가 실제로 아무 효능 없는 가짜 약을 투여해도 마음가짐에 의해 병세가 호전되는 '플라시보 효과(Placebo effect)'를 최초로 언급한 의사이기도 합니다. 이러한 배경을 알고 나니 그저 렘브란트 그림에 나오는 정도로만 알고 있기엔 너무 아까운 것 같네요.

여기 또 다른 중요한 인물이 한 명 더 있습니다. 바로 해부용 시신으로 누워 있는 남성입니다. 이 작품에 관련한 여러 기록이 있기에 시신의 신원 역시 찾을 수 있습니다. 이름은 아리스 킨트(Aris Kindt)로 본명은 아드리안 아드리안스존(Adriaan Adriaanszoon)입니다. 41세로 사망한 이 남성은 연쇄 노상강도였다고 합니다. 그래서 교수형을 당한 다음 날 시신이 해부용으로 제공되면서 그림으로 남겨지게 된 것이죠. 비록 살아서 나쁜 짓을 했지만 죽어서는 해부학 발전에 기여하는 일을 하게 되었네요.

니콜라스 튈프 박사의 해부학 강의 부분

그림 속 시체의 배꼽을 자세히 보면 알파벳 'R'자 형태로 묘사되어 있습니다. 여러 견해가 있는데 렘브란트가 심혈을 기울였던 작품에 서명을 남긴 것이라는 의견도 있습니다. 〈니콜라스 튈프 박사의 해부학 강의〉는 렘브란트가 26세에 그린 그림으로 그의 첫 단체 초상화입니다. 렘브란트는 이 작품을 통해 일약 스타로 떠올랐지요. 결과적으로 렘브란트는 아리스 킨트에게 큰 빚을 지게 된 것입니다.

서양미술사에서 가장 위대한 화가로 꼽히는 빛의 마술사 렘브란트는 1606년 네덜란드의 대학 도시 레이던에서 부유한 방앗간집 아들로 태어났습니다. 18세 무렵 이탈리아 유학파인 역사화가 피터르 라스트만(Pieter Lastman)에게서 카라바조의 명암법을 전수받고 화가로서 소양을 갖추어 서서히 화가의 길을 걷게 되지요. 〈니콜라스 튈프 박사의 해부학 강의〉를 완성하면서 암스테르담에서 가장 인기 있는 초상화가가 되었으며 1634년 28세에 결혼하면서 성공의 정점으로 올라섭니다. 아내는 사스키아 반 윌렌부르흐(Saskia van Uylenburgh)라는 여인이었는데 그녀는 네덜란드 북부에 있는 프리슬란트 지역 시장의 딸로 유복한 집안 출신이었지요. 렘브란트의 오랜 구

애 끝에 결혼하게 되었는데 4만 길더(약 40억원)라는 엄청난 지참금은 렘브란트에게 부와 명성, 높은 사회적 지위를 한꺼번에 안겨주는 계기가 되었지요.

유대인 신부

암스테르담 국립미술관이 소장 중인 렘브란트의 〈유대인 신부〉입니다. 부부로 보이는 두 남녀가 있습니다. 남편은 반짝이는 금빛 올리브색 가운과 같은 고풍스런 의상을 입고 있고 아내는 빨간 드레스를 입고 여러 가지 보석과 진주 장식을 했습니다. 어두운 배경에 인물을 강조하는 구도입니다. 렘브란트의 말년인 1665-1669년경에 그려졌습니다.

알려진 명화이기에 이들이 누구인지에 대해 여러 이야기가 존재합니다. 렘브란트의 외아들 티투스(Titus van Rijn)와 며느리라는 설이 있으며 한때 성경 속 인물인 〈이삭과 레베카의 초상화〉라고 불리기도 했지요. 1662년에 그린 〈이삭과 레베카〉 소묘와의 유사성으로 인해 그런 이야기가 나온 것입니다.

그런데 왜 결국 〈유대인 신부〉가 되었을까요? 등장인물에 관련된 설명이 없고 제작 당시의 원제도 알 수 없기에 자연스레 여러 제목이 생겨난 듯합니다. 한때 소장자가 임의로 〈생일 축하 인사〉라고 제목을 붙였던 기록도 있지요. 그러다 암스테르담의 컬렉터 아드리안 판 데르 후프(Adriaan van der Hoop)에게 팔렸는데 그가 남긴 설명에 '유대인 신부'라는 말이 있어 지금의 제목이 된 것입니다.

세월이 흘러 암스테르담 국립미술관이 이 그림을 구입한 후 1885년에 개관을 하였고 빈센트 반 고흐는 이곳에 방문하게 되었지요. 이 작품을 본 순간 고흐는 온몸이 얼어붙을 정도의 감동과 충격을 받았다고 하네요. 그러면

유대인 신부(The Jewish Bride)
1665-1669년경, 캔버스에 유채, 121.5×166.5cm, 네덜란드, 암스테르담, 암스테르담 국립미술관

서 "이 그림 앞에서 보름 동안 마른 빵 부스러기만 먹으며 앉아 있을 수 있다면 내 삶의 10년도 기꺼이 바치겠다."라고 말했다고 하지요. 이처럼 뛰어난 예술 작품 앞에서 느끼는 흥분과 자아 상실, 말로 표현할 수 없는 감정의 소용돌이를 '스탕달 신드롬'이라고 합니다.

렘브란트는 결혼 후 대저택을 샀고 고급 가구와 동양의 신비로운 수집품 구매에 열을 올리며 재산을 탕진하기 시작하였지요. 1642년 아내 사스키아마저 아들 티투스를 낳고 세상을 떠나게 됩니다. 이후 가정부와의 사실혼 관계로 인한 법정 다툼과 배상금 지급, 지나치게 골몰한 골동품 수집으로 인해 파산에 이릅니다. 세월이 흘러 그를 돌봐주던 가정부와 젊은 외아들이 먼저

이삭과 레베카(Isaac and Rebecca)
1662년경, 드로잉, 14×18cm, 개인 소장

세상을 떠났습니다. 렘브란트는 그렇게 가난과 고독 속에 빚쟁이들에게 쫓기면서도 신앙심과 영혼이 깃든 감동적인 그림을 그려갔습니다. 사후 당대에는 잊힌 화가였으나 18세기 초 프랑스에서 진가를 인정받기 시작하면서 서서히 최고의 화가로서 재평가받게 됩니다.

대관식 가운을 입은 빌헬미나 여왕의 초상화

네덜란드 아펠도른 헤트 로 궁전에 소장되어 있는 테레즈 슈바르체의 〈대관식 가운을 입은 빌헬미나 여왕의 초상화〉입니다. 화려한 모피 코트에 하얀 드레스를 입은 여인은 아직 어린 공주처럼 보입니다. 하지만 이 여인은 즉위 예복을 입은 네덜란드의 통치자 빌헬미나(Wilhelmina der Nederlanden) 여왕입니다. 그런데 강렬한 위엄은 보이지 않고 어딘가 앳된 모습에 사연이 있어 보입니다.

헤이그에서 태어난 그녀는 아버지 빌럼 3세의 죽음으로 열 살이라는 아주 어린 나이에 왕위에 올라 58년 가까이 재위하였습니다. 네덜란드 역사상 가장 오래 집권한 군주입니다. 영국뿐 아니라 네덜란드에도 19세기에서 20세기에 이르기까지 세 명의 여왕이 있었습니다. 빌헬미나, 그리고 그녀의 딸에 이어 손녀까지 왕위에 오르면서 세 여왕이 차례로 네덜란드를 통치한 것인데요. 그림 속 주인공 빌헬미나 여왕은 두 차례 세계대전을 거치며 네덜란드를 지키기 위해 노력했으며, 2차 대전 때는 독일 나치에 쫓겨 런던으로 망명

대관식 가운을 입은 빌헬미나 여왕의 초상화(Portrait of Queen Wilhelmina in Coronation Robes)
1898년, 캔버스에 유채, 202×136cm, 네덜란드, 아펠도른, 헤트 로 궁전

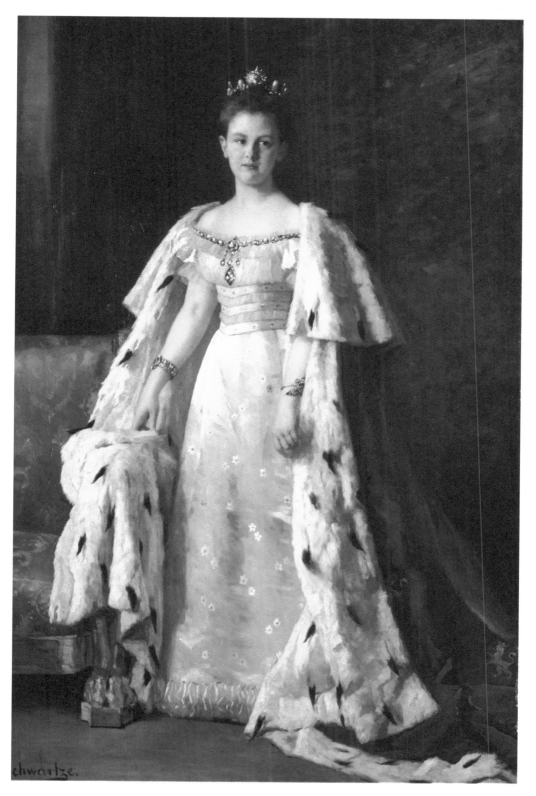

했지만 그곳에서 망명 정부를 이끌며 독일에 대한 싸움을 그치지 않았기에 '저항의 어머니'로 존경받고 있습니다.

앞서 언급했듯이 아버지 빌럼 3세가 세상을 떠나며 어린 소녀 빌헬미나가 갑자기 왕위에 오르게 되었습니다. 곧바로 통치를 펼치기는 무리가 있어서 우리나라 역사에도 있는 것처럼 빌헬미나의 어머니 엠마 왕대비가 8년간 섭정을 하였지요. 섭정 기간 동안 의회와 헌법을 존중하였기에 빠르게 네덜란드의 입헌 군주제를 확립하는 기반이 되었습니다.

이 그림은 1898년 9월 6일 빌헬미나 여왕의 대관식을 기념한 초상화입니다. 빌헬미나는 이 작품의 소장처인 헤트 로 궁전에서 파란만장한 삶을 살다 82세에 사망하였습니다.

휘호 더프리스의 초상화

암스테르담 대학 박물관이 소장 중인 테레즈 슈바르체의 〈휘호 더프리스의 초상화〉입니다. 흰 수염이 무성한 정장 차림의 노인이 노란 꽃을 그리고 있습니다. 벽에는 식물 표본 유리병들이 보입니다. 그림 속 노인은 '원형질 분리'와 '돌연변이'라는 용어를 만든 네덜란드의 식물학자이자 유전학자 휘호 더프리스(Hugo de Vries)입니다.

그가 그리고 있는 것은 달맞이꽃입니다. 이제는 정말 흔히 쓰이는 돌연변이(mutation)라는 개념이 바로 이 꽃을 활용한 연구에서 시작되었습니다. 더프리스는 멘델의 실험을 증명하는 과정에서 새로운 종이 출현할 수 있는 원리를 발견하였지요. 달맞이꽃을 교배하여 첫 번째 자손을 얻고 이것을 자가 교배했을 때 멘델의 법칙에 따르면 후대에 부모 세대와 완전히 비슷한 형질을 가진 꽃만 나와야 합니다. 그런데 실제 실험 결과 일부는 부모와 완전

휘호 더프리스의 초상화(Portrait of Hugo de Vries)
1918년, 캔버스에 유채, 109.5×130.5cm, 네덜란드, 암스테르담, 암스테르담 대학 박물관

히 다른 형질을 가지고 있었지요. 이렇게 부모와 다른 형질, 즉 부모에게 없던 새로운 형질이 나타난 달맞이꽃을 자가 교배시켰더니 자손에게 그 형질이 유전된 것을 발견하였습니다. 더프리스는 이 현상에 돌연변이라고 이름하며 새로운 종은 이러한 돌연변이로부터 시작된다는 것을 증명하였습니다. 그 후 관련 연구는 지속되었고 현대 유전 공학 발전에 엄청난 공헌을 하였습니다.

피렌체 우피치 미술관에 있는 테레즈 슈바르체의 〈팔레트를 들고 있는 자화상〉입니다. 오른손에 팔레트와 붓 여러 개를 들고 있으며 이마에 가져다 댄 왼손에도 붓을 쥐고 있네요. 이렇듯 여러 필의 붓을 든 모습은 자신을 어떻게 그려나갈지 고민하는 화가로서의 정체성을 드러내는 듯합니다. 또 하나 특이한 것은 안경을 쓰고 있다는 점입니다. 대개 여성의 자화상에는 자신의 아름다움을 묘사하는 경우가 많은데 슈바르체는 개의치 않고 평소대로 안경을 착용한 모습 그대로를 그린 것입니다. 이 그림은 37세 때 우피치 미술관의 요청으로 그린 자화상입니다.

테레즈 슈바르체는 다소 생소할 수 있지만, 여성 화가가 배출되기 힘들었던 당시 상황에서도 크게 인정받으며 널리 활약한 작가입니다. 예를 들면 1893년 미국에서 열린 시카고 세계 박람회(World's Columbian Exposition in Chicago)에서 단독으로 작품을 전시할 공간을 배정해 줄 정도였습니다.

네덜란드 암스테르담 출신으로 아버지의 영향으로 화가가 되었지요. 그녀의 아버지는 오로지 화가가 되기 위해 미국 필라델피아에서 유럽으로 이주했을 정도로 그림에 높은 열정을 가진 분이었습니다. 슈바르체는 아버지로부터 그림을 배우게 되었고 뮌헨에서 오스트리아 화가 가브리엘 폰 막스(Gabriel von Max)와 초상화로 유명한 프란츠 폰 렌바흐에게 본격적인 가르침을 받았지요. 그런 다음 1879년부터 파리에서 장 자크 헤너(Jean-Jacques Henner)의 지도를 받고 본격적인 화가로서 길을 닦기 시작합니다. 이후 고향 암스테르담으로 돌아와 정식으로 미술협회(Arti et Amicitiae) 회원이 되고, 1893년 왕궁 미술전(Palace of Fine Arts)과 시카고 세계 박람회 등에 작품을 출품하면서 서서히 두각을 드러내기 시작하였지요. 훗날 이탈리아 피렌체의

팔레트를 들고 있는 자화상(Self-Portrait with Palette)
1888년, 캔버스에 유채, 129×88cm, 이탈리아, 피렌체, 우피치 미술관

우피치 미술관에서 명예롭고 뛰어난 초상화 작가로 초대되면서 자화상 의뢰까지 받게 됩니다. 슈바르체의 그림 속 모델들은 앞에서 본 두 작품처럼 국가 발전에 기여한 지배 계층이나 왕족인 경우가 많았습니다.

1918년 7월 남편 안톤 반 두일(Anton van Duyl)이 세상을 떠난 후 슈바르체는 큰 슬픔에 잠깁니다. 얼마 지나지 않아 건강이 나빠진 그녀는 5개월 후 삶을 마감하게 되었습니다.

빈센트 반 고흐
Vincent van Gogh, 1853-1890

★★★★
DAY
36
★★★★

아를의 시간을 담은 풍경

아를의 눈 덮인 풍경

솔로몬 R. 구겐하임 미술관이 소장 중인 빈센트 반 고흐의 〈아를의 눈 덮인 풍경〉입니다. 한 남자가 눈 내린 들판을 산책하고 있습니다. 강아지도 따라가고 있네요. 길 끝에 있는 빨간 지붕의 집이 인상적이지요. 멀리 눈 덮인 하얀 산이 시원하게 보입니다.

반 고흐가 1882년 2월 파리에서 아를에 막 도착해 처음으로 그린 그림 중 하나로 파리에서 인상파의 영향을 받아 색상이 밝아진 것을 알 수 있습니다. 네덜란드 출신의 반 고흐에게 아를은 도시의 찌든 분위기를 벗어나 새로운 희망과 설렘으로 가득 찬 풍경이었을 것입니다. 아를은 지중해 연안의 따뜻한 곳으로 제주도처럼 눈이 거의 내리지 않은 지역이지만, 1860년 이래 처음 맞는 한파로 엄청 많은 눈이 내린 때여서 이 같은 그림을 그릴 수 있었습니다.

흥미롭게도 트럼트 전 미국 대통령으로 인해 회자된 그림이기도 합니다. 백악관은 그 자체로 박물관이자 미술관이라 부를 수 있는 곳입니다. 건물도 그러하지만 그곳에 걸려 있는 그림이나 장식들 대부분이 유명한 작가들의

아를의 눈 덮인 풍경(Landscape with Snow)
1888년, 캔버스에 유채, 38.2×46.2cm, 미국, 뉴욕, 솔로몬 R. 구겐하임 미술관

것이기 때문이지요. 보유한 예술 작품은 약 6만 5천여 점으로 회화 작품만 500점이 넘는다고 합니다. 백악관에는 이런 미술 작품들을 관리하는 전담 큐레이터 팀이 있습니다. 그런데 트럼프 대통령과 부인 멜라니아 여사는 백악관의 부부 침실을 걸어둘 작품으로 대여하기 위해 뉴욕 구겐하임 미술관에 공문을 보냅니다. 바로 고흐의 〈아를의 눈 덮인 풍경〉이었지요.

보통은 백악관에서 요청하면 대통령 재임 기간에 대여해 주는 것이 관례입니다. 그럼에도 구겐하임 미술관에서는 이를 거절하였지요. 반 고흐의 그림이 소수 권력자의 침실에 걸리는 것보다는 많은 대중들이 관람하는 미술관에 있어야 한다는 판단이었나 봅니다.

대신 그냥 거절하는 것이 미안했는지 황금 장식을 좋아하는 부호 출신 미국 대통령에게 현대 작가 마우리치오 카텔란의 〈아메리카〉라는 작품을 영구 제공할 뜻을 밝혔다고 합니다. 황금으로 만들어진 변기 형태의 설치 작품이었지요. 하지만 백악관에서는 이에 대한 어떤 답도 보내지 않았다고 합니다. 한편 이 〈아메리카〉라는 작품은 그 후 2019년 9월 영국 총리의 생가인 블레넘궁에 전시되던 중에 도난당해 불운한 운명을 맞이하게 됩니다.

창을 통해서 본 돼지고기 정육점

반 고흐 미술관이 소장하고 있는 작품 〈창을 통해서 본 돼지고기 정육점〉입니다. 눈이 쌓인 거리에서 한 여성이 한 매장에 들어가려고 합니다. 안쪽에 건조된 소시지가 매달려 있는 것으로 보아 정육점인 것 같습니다. 이 작품 역시 고흐가 2월 아를에 도착하자마자 그린 것입니다. 한파로 인해 야외가 아닌 카렐 호텔 내부에서 창을 통해 바라본 풍경을 그린 그림입니다.

창을 통해서 본 돼지고기 정육점(A Pork-Butcher's Shop Seen from a Window)
1888년. 캔버스에 유채. 39.7×33.1cm. 네덜란드. 암스테르담. 반 고흐 미술관

약 2년간 동생 테오와 파리 생활을 하며 몸과 맘이 지칠 대로 지쳤던 고흐는 당시 친하게 지내던 툴루즈 로트레크의 충고를 따라 파리에서 대략 700킬로미터나 떨어진 남프랑스의 아를로 내려갔습니다. 빈센트 반 고흐의 노란 집과 관광지로 특히 알려졌지만 원래 아를은 2000년 역사를 지닌 고도(古都)입니다. 그리스의 식민지였다가 시저에 의해 로마령이 되었고 당시만 해도 로마 제국 시대의 원형 경기장인 아레나와 기둥만 남은 원형 극장 등이 한데 몰려 있었다고 합니다. 아레나에서는 매년 투우 축제가 열리기도 하였고요.

고흐가 16시간의 기차여행 끝에 아를역에 도착한 시간은 1888년 2월 20일 정오였고 당시 테오에게 보낸 아를에서의 첫 편지에서 '눈이 60센티미터나 쌓여 있다'며 마치 풍경화와 같다고 그날을 기록하였지요. 그때 그에게 필요한 것은 허기를 달랠 음식과 따뜻한 공간이었지요. 그래서 찾아간 곳이 카렐 호텔이었습니다. 허름하지만 방과 레스토랑이 같이 있는 숙소에서 그림을 그리기 시작하면서 그는 아를에서의 생활을 시작했습니다.

피에트 몬드리안
Piet Mondrian, 1872-1944

직선과 원색으로 구현한 아름다움의 본질

★★★★
DAY
37
★★★★

기도

헤이그 미술관에 소장되어 있는 피에트 몬드리안의 〈기도〉입니다. 붉은색 긴 머리의 여인이 어딘가를 물끄러미 쳐다보고 있습니다. 강력한 색채로 붓 터치가 길게 흐르는 듯합니다. 몬드리안이 본격적인 추상화를 시작하기 전 단계의 작품으로 명확한 의미가 있어 보입니다.

네덜란드 암스테르담 근처의 아메르스포르트라는 도시에서 태어난 몬드 리안은 교장이자 아마추어 화가였던 아버지와 풍경화가였던 삼촌에게 그림 을 배우면서 자랐습니다. 미술사학자 수지 호지(Susie Hodge)에 따르면 어머 니는 자주 병치레를 했고, 몬드리안은 광신적인 기독교 신앙에 빠져 있던 아 버지로 인해 혹독한 어린 시절을 보냈다고 합니다. 그런 탓에 대인관계가 어 려웠고 냉소적이며 내성적인 성격이 되었다고 합니다. 몬드리안은 결국 교 사가 되기 원했던 아버지의 뜻에 따라 교사 자격증을 취득했지만 자신만의 창조적인 세계로 들어가고자 하는 의지로 암스테르담 국립 미술아카데미에 입학합니다.

몬드리안은 미술이 다양성을 실험하던 시기에 태어나 그림을 배웠던 화가

입니다. 그가 태어나던 해에 클로드 모네는 〈인상, 해돋이〉를 그려 인상파의 탄생을 알렸지요. 몬드리안 역시 젊은 시절에는 네덜란드에 유행하던 자연주의 기풍을 따라 나무와 풍경을 그렸습니다. 한동안은 에드바르 뭉크(Edvard Munch)의 영향을 받아 초기 그림은 쓸쓸한 느낌을 풍기면서도 자연스러운 색채로 묘사된 풍경이 돋보입니다. 그리고 동향의 네덜란드 반 고흐의 영향으로 인상파의 그림도 상당히 많이 그렸습니다.

중·고등학교 미술 시간에 '칸딘스키는 뜨거운 추상, 몬드리안은 차가운 추상'이라는 말을 들어보셨을 것입니다. 이것은 강렬한 색채가 어지럽게 펼쳐지는 칸딘스키의 그림은 화가의 열정적인 성품을 드러내고, 반면 화면을 수직선과 수평선으로 나누고, 빨강, 노랑, 파랑의 삼원색만을 사용한 몬드리안의 추상화는 차갑게 느껴진다고 해서 붙여진 말입니다. 그런데 이 그림에서는 감정의 기복이 꽤 있어 보여 몬드리안이 차갑다는 말이 맞지 않아 보이네요.

그림 속 모델은 아가사 제트래우스(Agatha Zethraeus)라는 여인입니다. 그녀는 암스테르담 미술아카데미에 입학해 미술 교사였던 몬드리안을 만났습니다. 둘은 연인으로 발전해 함께 북해 연안의 시골 마을을 다니면서 풍차, 등대, 모래 언덕 같은 네덜란드 미술의 전통적인 소재를 그렸지요. 이 시기 몬드리안은 표현주의와 점묘파 양식의 그림을 그려 성공을 거두었습니다.

19세기 말에서 20세기 초의 유럽은 새로운 질서를 찾아가던 시절이었지요. 유럽을 오랫동안 지배했던 부르봉과 합스부르크 왕가는 해체되었고, 새로운 국가 체제가 생겨나 구시대의 정치, 경제 체계가 종말을 고했습니다. 산업혁명의 결과로 신분제도를 비롯한 모든 사회 질서가 해체되고, 대중은

기도(Devotion)
1908년, 캔버스에 유채, 94×61cm, 네덜란드, 헤이그, 헤이그 미술관

이전에 경험하지 못했던 물질적 풍요를 누리게 되지요. 이때 지식인들 사이에서는 이성적 사고를 통한 본인의 고행으로 우주의 진리를 깨달을 수 있음을 강조하는 신비주의 사상인 신지학(神智學)이 유행합니다. 이 세상에는 변하지 않는 보편적인 진리가 있다는 것이 신지학의 핵심입니다. 칼뱅주의를 바탕으로 한 엄격한 기독교적 가정환경에서 자란 몬드리안에게 우주의 보편적 질서라는 신지학의 관점은 새로운 세계관을 제시했고, 이때부터 그는 완전히 신지학에 심취합니다. 〈기도〉라는 종교적 의미의 제목에 절대적인 진리를 찾고자 수양하는 듯한 여인의 모습을 그린 이 작품 역시 신지학에 몰입했을 때 그린 것입니다.

몬드리안은 어머니의 죽음 후 1911년 40세 무렵, 파리로 떠났습니다. 당시 파리는 입체파가 화단을 뒤흔들고 있었습니다. 그는 파리에서 4년간 입체파와 야수파의 화풍을 섭렵하고 모방하는 실험의 시간을 거치게 됩니다. 하지만 입체파도 몬드리안에게는 스쳐 지나가는 정거장에 불과했지요. 입체파 화가들은 순수 추상 직전에 멈춰 섰습니다. 그 뒤의 무한한 심연이 두려웠던 것일까요. 결국 몬드리안은 입체파에 의문을 품기 시작했고, 입체파가 세상을 해석하는 과정에서 화가의 주관이 지나치게 개입한다는 점을 문제 삼았습니다. 그리고 몬드리안은 그 문턱을 넘어 미지의 영역으로 뛰어들었습니다. 서서히 불필요한 것들을 계속 버리고, 그림을 통해서 질서정연한 유토피아를 만들겠다는 원대한 꿈을 꾸게 되지요. 파리 시기에 그는 아버지가 지어준 긴 이름(Pieter Cornelis Mondriaan)을 버리고 피에트라고 서명합니다. 불행했던 과거의 기억도 던지려고 했지요. 그렇게 몬드리안은 1915년 이후 곡선과 대각선을 피하고 명확한 수직과 수평선만 남기면서 본격적인 추상의 시대가 시작되었지요.

몬드리안은 예술잡지 「데 스틸(De Stijl)」을 발간하며 회화는 현상 일체의 피상적인 외양을 묘사하는 데서 벗어나 조형의 기본적이고 본질적인 요소에 충실해야 한다는 데 스틸 운동을 전개하지요. 데 스틸은 영어로 표현하면 '더 스타일(The Style)'입니다. 데 스틸은 그림뿐만 아니라 건축과 인테리어, 스테인드글라스, 가구 등 생활 전반에 걸쳐 있었습니다. 그들은 선과 원색만을 이용해 아름다움의 본질을 찾으려고 했습니다.

빨강, 파랑, 노랑의 구성

취리히 미술관이 소장 중인 피에트 몬드리안의 〈빨강, 파랑, 노랑의 구성〉입니다. 신조형주의라는 양식을 통해 회화에서 자연의 재현적 요소를 제거하고 기하학적인 추상화를 실현했던 몬드리안의 대표작입니다. 보편적인 조형 요소인 수평선과 수직선만 남아 있고 색채도 빨강, 노랑, 파랑의 삼원색만 있습니다. 또한 무채색인 검정과 흰색, 회색으로만 명도를 조절하고 있습니다. 몬드리안은 이렇게 말했습니다. "나는 형태와 자연적 색채의 독특함이 주관적인 감정을 불러일으켜 순수한 진리를 못 보게 한다는 것을 깨닫는 데 오랜 시간이 걸렸다. 자연의 겉모습은 변하지만 진리는 변하지 않는다. 순수한 조형적 현실을 창조하기 위해 자연적 형태들을 불변의 형태로, 자연색들을 근본적 색채로 되돌려야 한다."

그렇다면 몬드리안의 이런 단순한 추상 그림은 왜 대중들에게 인기가 많았을까요? 이는 의학의 한 분야인 신경생리학을 알면 이해할 수 있습니다. 색채를 지각하는 망막 속의 막대세포와 원뿔세포 그리고 구체적인 정보를 인식하는 대뇌 속의 해마와 전두엽이 상호작용한 결과, 몬드리안의 그림은 우리 머릿속에 쉽게 남게 되고 편안함을 주는 것이지요. 그래서 이런 단순한

빨강, 파랑, 노랑의 구성(Composition with Red, Blue and Yellow)
1930년, 캔버스에 유채, 46×46cm, 스위스, 취리히 미술관

그림은 시각적으로 시원한 느낌을 주므로 휴식을 원할 때 도움이 된다고 합
니다.

브로드웨이 부기우기

뉴욕 현대미술관에 소장 중인 몬드리안의 〈브로드웨이 부기우기〉이라는
그림입니다. 점멸하는 움직임을 연상시키는 격자무늬는 잠들지 않는 뉴욕의
밤을 환히 밝히는 수만 개의 불빛 같습니다. 이를 보고 있으면 브로드웨이

브로드웨이 부기우기(Broadway Boogie Woogie)
1942-1943년, 캔버스에 유채, 127×127cm, 미국, 뉴욕, 뉴욕 현대미술관

거리의 밤하늘로 울려 퍼지는 부기우기 음악 소리가 들리는 듯합니다. 이 작품은 맨해튼의 조형뿐만 아니라 그 도시의 소리와 역동성을 더없이 압축적으로 묘사한 몬드리안의 생애 마지막 걸작입니다. 더욱이 지금 현대미술의 메카와도 같은 뉴욕 현대미술관에 전시되고 있어 의미가 남다릅니다.

　제2차 세계대전이 터졌을 때 많은 예술가들은 유럽을 탈출했습니다. 당시 일흔을 바라보던 몬드리안은 파리에 머무르고 있었는데, 1938년 나치 독일이 체코슬로바키아를 침공하자 런던을 경유하여 1940년 뉴욕으로 건너갔

지요. 뉴욕은 계획도시답게 반듯한 격자무늬 도로망을 갖춘 곳이었습니다. 허드슨강과 대서양의 수평면이 만나는 지점에 위치한 맨해튼은 수직으로 뻗은 마천루 밀집 지역이었습니다. 이 장관을 보면서 몬드리안은 뉴욕의 화려하면서도 생동적인 음악과 무용에서 영감을 얻어 연합군의 승리를 염원하는 그림을 구상했고, 〈브로드웨이 부기우기〉는 그런 작품 중에 하나였습니다.

신지학이라는 다소 허황된 철학에 경도되어 이것을 캔버스에 구현한 몬드리안을 어떻게 생각하시나요? 그는 그림을 통해서 절대적인 진리를 발견했을까요? 몬드리안이 그 진리로 세상을 바꿀 수는 없었겠지만 그가 현대미술에 미친 영향은 상당했습니다. 그의 작품은 20세기 미술과 건축, 패션 등 예술계 전반에 영향을 미쳤고, 지금도 이브 생 로랑(Yves Saint Laurent)의 패션을 비롯해 소소한 생활용품부터 인테리어 등 곳곳에 스며들어 있습니다.

놓칠 수 없는 특별한 아름다움

유럽 8개국

존 레버리
John Lavery, 1856-1941

DAY
38

긍지 높은 아일랜드의 화가

페이즐리 잔디밭 테니스 클럽

스코틀랜드 페이즐리 박물관 및 미술관에 소장되어 있는 존 레버리의 〈페이즐리 잔디밭 테니스 클럽〉입니다. 벚꽃이 만발한 꽃나무 아래 여러 명이 앉아 있습니다. 그런데 꽃가지에 가려 잘 보이지는 않지만 그림 왼쪽에 한 여인과 남성이 무언가를 하고 있습니다. 그림 제목과 연계해보면 이들은 지금 테니스 경기를 하고 있는 것입니다. 상당수 사람들이 이 경기를 흥미롭게 지켜보고 있습니다. 나무 바로 앞에 앉아 있는 두 여성은 경기에는 관심이 없는지 담소를 나누고 있네요. 이것은 당시 스포츠 그림에 심취했던 작가가 그중에서도 테니스를 즐기는 사람들의 다양한 모습을 묘사한 매우 인상파적인 작품입니다.

플레이드!!

존 레버리의 〈플레이드!!〉라는 작품입니다. 왼쪽 하단에 작가의 서명과 연도가, 오른쪽 하단에는 희미하게 "Played!!"라는 제목이 적혀 있지요. 같은 장면을 수채화로 그린 〈랠리(A Rally)〉라는 작품도 있습니다. 테니스 경기장

페이즐리 잔디밭 테니스 클럽(Paisley Lawn Tennis Club)
1889년, 캔버스에 유채, 71×81cm, 영국, 스코틀랜드, 페이즐리 박물관 및 미술관

에서 젊은 여인이 공을 받아치기 위해 달려가고 있습니다. 순간 긴 드레스 때문에 휘청거리지만 시선은 공에 집중하는 듯합니다.

여성들이 언제부터 스포츠를 했는지는 알 수 없으나 이 그림처럼 처음으로 성 대결을 했고, 양성 평등을 제일 먼저 이룬 종목은 테니스라고 보고 있습니다. 영국 빅토리아 여왕 시대에 처음으로 여성 테니스의 중요성이 부각되어 1884년 윔블던 테니스 대회에 여자 경기를 추가한 것으로 기록되어 있습니다. 그러니 이 그림은 그 후에 그려진 것이죠.

이 그림을 그린 존 레버리는 아일랜드 출신의 영국 화가로, 초상화뿐만 아니라 제1차 세계대전 당시 종군화가로 전쟁에 참여하여 전쟁화로도 유명합

니다. 그는 아일랜드 벨파스트 북부에서 가난한 정치인의 아들로 태어났습니다. 아버지는 정치적인 이유로 배를 타고 미국 이민 길에 오르다 사고를 당했고, 어머니 역시 얼마 지나지 않아 세상을 떠나는 바람에 고아로 자랐지요. 스코틀랜드의 친척 집에 맡겨진 그는 그림에 자질이 있다는 것을 발견하고 글래스고 예술학교의 전신인 할데인 아카데미에서 본격적인 공부를 시작했습니다. 그 후 1880년대 초 미술의 메카인 파리로 유학을 떠나 줄리앙 아카데미에서 공부를 계속했습니다. 그는 파리에서 인상주의와 사실주의에 영향을 받으면서 자기의 그림을 그리기 시작했습니다.

1885년 레버리는 글래스고로 돌아와 농촌 사람들의 모습을 그림에 담았고, 전시회에 참가해 화가로서 알려지게 됐습니다. 그는 아름다운 여인의 초상화를 즐겨 그렸는데, 특히 두 번째 부인을 모델로 삼아 자주 그렸습니다. 레버리의 첫 번째 부인은 결혼한 지 얼마 되지 않아 결핵으로 사망했지요. 혼자 지내오던 그는 1904년에 브르타뉴로 여행을 갔다가 아일랜드계 미국인이며 당시 뛰어난 미모로 유명했던 하젤(Hazel Martyn)을 만나 1909년에 결혼했습니다.

캐슬린 니 훌리한으로서의 레이디 레버리

아일랜드 국립미술관이 소장 중인 존 레버리의 〈캐슬린 니 훌리한으로서의 레이디 레버리〉입니다. 아름다운 젊은 여인이 멀리 아일랜드산을 배경으로 팔꿈치를 하프에 얹은 채 정면을 바라보고 있습니다. 1928년부터 아일랜드 화폐에 등장했던 얼굴로 그림 속 모델은 하젤 레버리입니다. 레버리는 아내를 너무나도 사랑하여 다양한 복식을 한 하젤의 모습을 400여 점이나 그렸지요.

플레이드!!(Played!!)
1885년, 패널에 유채, 35.5×30cm, 개인 소장

캐슬린 니 훌리한으로서의 레이디 레버리(Portrait of Lady Lavery as Kathleen Ni Houlihan)
1927년, 75.5×62.5cm, 아일랜드, 더블린, 아일랜드 국립미술관

　레버리는 아일랜드의 정체성을 분명히 가지고 살았던 화가로, 아일랜드 독립 전쟁과 내전에 은밀히 참여했던 사실이 밝혀졌습니다. 심지어 런던에 있는 자신의 집을 아일랜드 협상단에게 제공하기도 했지요. 레버리는 말년에 자신의 상당수 그림을 벨파스트 얼스터 미술관(Ulster Museum)과 더블린의 시립 휴 레인 미술관(Hugh Lane Municipal Gallery)에 기부했으며, 지금은 아일랜드의 국민 화가로 칭송받습니다.

알프레드 스테방스

Alfred Stevens, 1823-1906

트레이드마크가 된 우아함

★ ★ ★ ★
DAY
39
★ ★ ★ ★

막달라 마리아

겐트 미술관에 소장된 알프레드 스테방스의 〈막달라 마리아〉입니다. 긴 금발 여인이 오른손에 해골을 들고 왼손은 턱을 괴고 앉아 정면을 바라보고 있습니다. 제목에서 알 수 있듯이 그림 속 여인은 막달라 마리아입니다. 성경에서 예수를 따르던 여성 중 첫 번째로 언급되는 여인입니다. 예수의 죽음과 부활을 모두 지켜본 증인인 동시에, '참회의 성녀'로서 '일곱 악령'에 시달리다가 예수에 의해 고침받고 열렬한 추종자가 된 인물이기도 합니다. 그리고 세 번이나 그리스도의 발에 향유를 바르고 죄를 회개한 여인과 동일시되어 서양 미술에서 도상학적으로 참회를 상징하는 해골이 흔히 함께 등장합니다. 막달라 마리아라는 인물에 대한 해석은 작가마다 다양합니다. 천한 창녀의 이미지로서 가슴을 드러내고 참회하는 그림도 상당수 있으며 최근 연구에서는 다양한 해석이 많이 나오고 있습니다.

스테방스의 작품에서는 해골을 든 모습으로 막달라 마리아가 참회하는 것을 표현하고 있습니다. 긴 머리카락을 현대적인 금발로 묘사한 것이 이색적인데요, 이것은 그림 모델이 당시 유명 배우 사라 베르나르(Sarah Bernhardt)였

막달라 마리아(Mary-Magdalene)
1887년, 캔버스에 유채, 111.8×77.3cm, 벨기에, 겐트, 겐트 미술관

기 때문입니다. 1870-1880년대 프랑스 최고의 연극 배우였는데 초창기 영화 여러 편에도 출연하여 19세기 유럽과 미국에서 가장 유명한 여자 배우로 평가되었지요. 매우 극적인 연기를 펼쳐 여신 사라라는 별명도 있었습니다. 고위층을 상대로 매춘을 하는 어머니에게서 사생아로 태어난 그녀는 힘든 환경에서도 온갖 시련을 이겨내고 최고의 배우가 된 놀라운 인물입니다.

어느 날 뛰어내리는 연기를 하다 부상을 당했는데 제대로 치료가 안 된 상태에서 다리가 썩어가는 괴저병이 발생합니다. 1914년 다리 일부를 절단하고도 베르나르는 무대를 떠나지 않았지요. 그녀가 세상을 떠났을 때 프랑스 정부는 국장을 치렀고, 영국에서는 왕이 참석한 가운데 추도회가 열렸을 정도로 배우로서의 위상이 높았습니다.

이 그림을 그린 알프레드 스테방스는 파리에서 활동하며 우아하고 아름다운 여인을 전문으로 그린 벨기에 출신 화가입니다. 브뤼셀 왕립미술학교에서 프랑수와 나베즈(François Navez)로부터 그림을 배웁니다. 스승 나베즈는 신고전주의 미술의 대가 자크 루이 다비드의 제자였지요.

그 후 20세가 되던 1843년 미술의 메카였던 파리로 와서 국립미술학교인 에콜 데 보자르에 입학하여 아카데미즘 미술의 대가 앵그르(Jean Auguste Dominique Ingres) 밑에서 배웠다는 기록이 있습니다. 졸업 후 5년의 파리 유학을 끝내고 1851년 벨기에 살롱에 처음 전시를 열었습니다. 1853년 이후에는 파리 살롱을 비롯한 여러 곳에 작품을 전시합니다. 안정된 화가의 길을 가기 위해 파리에 정착하게 되는데 1860년대부터는 트레이드마크인 우아하고 현대적이며 매력적인 여인의 초상화를 주로 그렸지요. 그렇게 서서히 성공적인 작가로 인정을 받는 등 아카데미에서도 두각을 나타내기 시작합니다.

일본 로브

메트로폴리탄 미술관이 소장 중인 알프레드 스테방스의 〈일본 로브〉입니다. 로브(Robe)는 의류의 한 종류로 헐렁한 가운입니다. 망토와 비슷하지만 소매가 있는 것이 특징이지요. 그림 속 여인이 입고 있는 푸른색의 로브는 기모노입니다. 일본풍 머리 스타일에 손에는 일본식 부채를 들고서 거울을 물끄러미 쳐다보고 있습니다.

19세기 중엽 서유럽과 미국에서는 자포니즘(Japonism)이라고 하여 유럽과 미국 사람들이 일본의 예술을 동경하는 경향이 있었습니다. 사회 전반에 일본 문화의 영향이 미쳤습니다. 예컨대 일본에서는 면으로 만든 유카타를 실내복으로 흔히 입었지만 당시 파리 상류층 사람들은 기모노를 실내복과 잠옷 위에 화장복으로 입는 경우도 종종 있었지요.

1853년 미국의 함대가 일본을 방문해 문호를 강제로 개방한 이래 동양의 여러 물건들이 유럽으로 전해집니다. 그 후 유럽인들 가정에는 일본 물건을 수집하는 것이 유행이 되었지요. 일본의 청동기, 기모노, 도자기 등이 각광받았습니다. 특히 일본에서 유럽까지 오랜 시간 항해하는 동안 수출용 도자기가 깨지지 않도록 종이로 포장을 했는데요. 그 포장지에 그려진 일본의 채색 목판화 '우키요에'가 매우 인기를 끌었습니다.

당시 유럽에서는 빛과 색채의 강렬함을 표현하는 인상주의 미술이 유행했습니다. 우키요에를 본 인상파 화가들은 강렬한 색채와 뚜렷한 선에 흠뻑 빠져들었지요. 도자기 포장지에서 발견한 이국적이고 생경한 풍경 그림은 이제껏 보지 못한 낯선 것이었습니다. 스테방스 역시 우키요에에 열광하였고 자포니즘을 동경하여 이런 일본풍 그림을 상당수 남겼습니다.

일본 로브(The Japanese Robe)
1872년, 캔버스에 유채, 92.7×63.8cm, 미국, 뉴욕, 메트로폴리탄 미술관

장미

스카겐 미술관에 있는 페데르 세베린 크뢰위에르의 〈장미〉입니다. 마당에 하얀 장미꽃이 흐드러지게 피어 있어 뒤편의 집을 가리고 있습니다. 왼편에 하얀 드레스를 입은 여인이 벤치에 앉아 무언가 골똘히 보고 있습니다. 그녀의 발치에는 개가 지루한 듯 웅크리고 자고 있습니다. 이 그림의 제목처럼 혹시 그녀가 '하얀 장미'인지 모르겠네요.

이 그림은 화가가 신혼 시절 찍었던 사진을 바탕으로 몇 년 후에 다시 그린 것이라고 하네요. 장미의 색깔은 사실 빨간색 하나이고 그 외 여러 가지 꽃잎의 색깔들은 모두 인간이 만들어낸 인위적인 색입니다. 하지만 하얀색의 장미는 깨끗함을 상징하는 컬러 때문인지 아름답고 순수해 보입니다. 하얀 장미의 꽃말도 존경, 순결, 순진입니다. 결혼식장의 신부 부케 속에 자주 하얀 장미가 나오는데, 이는 신부를 더욱 빛나게 해주는 효과가 있습니다.

그림 속 여인은 덴마크 역사상 가장 위대한 화가로 손꼽히는 페데르 세베린 크뢰위에르의 부인 마리 크뢰위에르(Marie Krøyer)입니다. 그녀 역시 화가였지요.

장미(Roses)
1893년, 캔버스에 유채, 67.5×76.5cm, 덴마크, 스카겐 미술관

　노르웨이 스타방에르에서 태어난 페데르 세베린 크뢰위에르는 어머니가
우울증이 심해 자신을 돌볼 수 없게 되자 덴마크의 동물학자였던 이모부에
게 입양되어 자랐다고 합니다. 9세 때부터 미술에 입문하여 천재적인 소질
을 보이면서 19세에는 왕립 덴마크 아카데미에 입학해 수석 졸업을 했지요.

　1877-1881년 사이에 크뢰위에르는 유럽 여러 나라를 여행하며 많은 예술
가를 만나고 공부하면서 자신의 소질을 개발해 나갔습니다. 그중 그에게 가
장 영향을 준 곳은 당시 미술의 메카였던 파리였지요. 그는 아카데미 미술의

거장인 레옹 보나(Leon Bonnat) 밑에서 공부하면서 틈틈이 클로드 모네, 알프레드 시슬레, 에드가 드가, 오귀스트 르누아르 같은 인상파 화가들과 교류하고 그들의 영향을 받으면서 자연스레 인상주의 미술을 접하게 됩니다.

1882년에는 덴마크 북부 끝에 있는 아름다운 바닷가 마을 스카겐에 터를 잡고 생동감 있는 그림들을 그리기 시작했습니다. 이때 크뢰위에르는 빛의 효과 특히 시간에 따라 달라지는 빛의 느낌, 등불과 햇빛의 어우러짐을 묘사하는 데 집착하게 됩니다. 그러면서 이곳 스카겐에서 덴마크, 노르웨이의 다른 젊은 화가들과 함께 바닷가 생활의 주제를 그리며 예술 공동체인 '스카겐학파'를 만들어갔습니다.

크뢰위에르는 이 스카겐 그룹에서 가장 유명한 화가였고, 당연히 그들의 리더가 됩니다. 당시 스카겐에 모여들였던 화가들을 덴마크 인상주의자라고 부르는데, 크뢰위에르는 덴마크의 '빛의 화가들' 중에서도 가장 빛의 변화를 잘 포착해 그리는 화가로 정상에 우뚝 섰습니다.

여기에는 아내였던 마리 크뢰위에르의 숨은 노력이 있었습니다. 그녀는 크뢰위에르에게 예술적 영감을 선사하는 뮤즈로서 상당수 작품에 모델로 등장합니다.

예술가의 아내가 있는 인테리어

코펜하겐 히르슈슈프룽 컬렉션에 소장되어 있는 〈예술가의 아내가 있는 인테리어〉입니다. 실내에서 머리를 매만지고 거울을 보며 단장하고 있는 화사한 여인은 화가의 아내 마리 크뢰위에르입니다.

이 그림의 소장처인 히스슈슈프룽 컬렉션은 덴마크 미술의 황금기인 19

예술가의 아내가 있는 인테리어(Interior with the Artist's Wife)
1889년. 캔버스에 유채. 35.2×24.8cm. 덴마크, 코펜하겐, 히르슈슈프룽 컬렉션

세기 회화 전문 미술관입니다. 19세기에 많은 신진 예술가를 후원했던 담배 사업가 하인리히 히르슈슈프룽(Heinrich Hirschsprung)이 소장 작품을 국가에 기증해 1911년 미술관이 개관했습니다. 크뢰위에르 부부의 소장품도 만날 수 있습니다.

크뢰위에르가 마리와 연인이 된 계기는 1888년 파리로 떠난 그림 여행에서였습니다. 코펜하겐에서부터 알고 지냈던 16세 연하의 덴마크 화가 마리 트리프케(Marie Triepcke)와 사랑에 빠진 것이지요. 마리는 당시 파리에 그림 유학을 와 있었고, 둘은 격정적인 열애 끝에 결혼에 이르게 되었습니다. 결혼 후 마리는 스카겐 공동체에 참여하여 그림도 그리고 크뢰위에르의 모델도 되어 주었으며, 비베케(Vibeke)라는 예쁜 딸을 낳았지요. 이들의 행복은 영원히 지속되는 듯했습니다.

하지만 크뢰위에르는 마리에게 화가로서 재능이 없다며 은근히 조롱하기도 하고 때로 폭력을 휘둘러 부부 사이에 금이 가기 시작했습니다. 이는 어쩌면 크뢰위에르의 정신적인 질병 때문일 수도 있습니다. 크뢰위에르는 1900년 초에 미델파르트의 정신병원에 우울증으로 여러 번 입원했던 기록이 있으며 서서히 눈의 시력까지 잃어가고 있었지요.

퇴원 후 크뢰위에르의 폭력성이 더 심해지며 마리는 점점 힘들어했고 하루하루를 공포 속에서 살아야만 했습니다. 마리는 크뢰위에르를 사랑했지만 더는 버틸 수 없었고 휴식차 여행을 떠나게 되었습니다. 그곳에서 친구의 연인이던 스웨덴 작곡가 휴고 알벤(Hugo Alfvén)과 사랑에 빠지며 불륜을 저지르게 되지만, 결국 그녀에게 남은 것은 연인의 배신이었습니다. 그녀는 이런 사실을 크뢰위에르에게 모두 고백했습니다. 크뢰위에르는 용서하겠다고 했지만 결국 1905년 합의 이혼을 했고, 크뢰위에르는 시력을 잃고 병마에 시

달리다가 1909년 58세의 나이로 세상을 떠나게 됩니다.

스웨덴의 작은 마을에서 직접 집을 짓고 살던 마리는 다시 돌아온 휴고 알벤과 동거 후 1912년에 공식적으로 결혼합니다. 다시 그림을 그리고 인테리어 장식에서 뒤늦게나마 자신의 재능을 펼쳐 보이며 제2의 인생을 살았습니다. 딸 비베케 크뢰위에르는 불행한 어린 시절을 잘 견뎌냈고 훗날 무성영화 시대 배우로 이름을 떨치고 기자로도 활동했습니다.

라벨로의 로지아

코펜하겐 히르슈슈프룽 컬렉션이 소장 중인 크뢰위에르의 〈라벨로의 로지아〉라는 작품입니다. 얕은 계단이 있는 길이 보이고 양쪽에는 녹색의 나무들이 싱그럽게 피어 있습니다. 로지아(Loggia)는 이탈리아 건축에서 한쪽 벽 없이 트인 방이나 홀을 이르는 말로, 지중해 연안 지역에서 발달했고 종종 광장과 연결되기도 했지요.

로지아는 빌라에는 없어서는 안 될 부분으로 훌륭한 장식과 아름답고 운치 있는 풍경이 일품이라고 합니다. 이 그림 속 배경인 라벨로는 이탈리아에서 가장 로맨틱한 풍경을 자랑하는 곳으로 아말피 근처의 높은 지대에 위치한 마을입니다. 이곳에서 내려다보이는 해안선 풍광은 시인들이 죽을 때가 되면 찾을 정도로 아름답다고 하여 전 세계인들의 발길이 끊이지 않는 유명한 관광지가 되었습니다.

르네상스 시기 이탈리아의 소설가이자 시인인 조반니 보카치오부터 명망 있는 독일의 작곡가이자 지휘가인 리하르트 바그너, 20세기 영국의 모더니즘 작가 버지니아 울프도 아름다운 이곳에서 살았던 것으로 유명하지요. 바그너는 이곳에서 성배의 전설을 담은 자신의 마지막 악극인 '파르지팔(Parsifal)'

라벨로의 로지아(Loggia in Ravello)
1890년, 나무에 유채, 39.7×29.3cm, 덴마크, 코펜하겐, 히르슈슈프룽 컬렉션

의 영감을 얻었다고 합니다. 이런 바그너를 기념하기 위해서 1953년부터
이곳에서는 라벨로 페스티벌을 거행하고 있는데, 이탈리아에서 가장 오래
되고 가장 유명한 음악회 중 하나이지요. 음악회에서는 주로 바그너의 음악
을 연주하지만 최근에는 다양한 음악들이 한여름 밤을 수놓고 있어 클래식
음악을 좋아하는 분들이라면 꼭 한 번 방문해볼 만한 아름다운 명소입니다.

빌헬름 함메르쇠이
Vilhelm Hammershøi, 1864–1916

★★★★
DAY
41
★★★★

신비로운 분위기와 고요함이 깃든 실내풍경

휴식

오르세 미술관이 소장 중인 빌헬름 함메르쇠이의 〈휴식〉입니다. 어두운 실내에 갈색 블라우스를 입은 여인이 등을 보인 채 빛바랜 의자에 가만히 앉아 있습니다. 책상에는 꽃 모양의 그릇이 반쯤 보이네요.

함메르쇠이는 회색과 갈색을 사용한 단색과 극도로 단순하고 간결한 그림을 주로 그린 화가입니다. 그의 상당수 작품에서 인물은 뒷모습으로 묘사하고 있으며, 배경은 모노톤으로 간결하게 반사된 자연광으로 신비감이 감도는 분위기를 표현했지요. 함메르쇠이는 무역상의 아들로 태어나 8세 때부터 드로잉 수업을 받았으며 15세에 코펜하겐 왕립미술아카데미에 들어가 본격적으로 그림을 익혔습니다. 졸업한 후 당시 덴마크 최고의 화가였던 페데르 세베린 크뢰위에르에게 사사했습니다. 21세가 된 1885년에 샤를로텐보르 봄 전시회를 통해 화가로 정식 데뷔를 하고, 독자적인 활동을 시작하게 됩니다. 당시 작품은 동생을 그린 초상화였는데, 르누아르가 이 작품을 보고 감탄했다고 할 정도로 대단한 실력을 갖추고 있었습니다.

함메르쇠이의 그림을 보면 늘 같은 주제를 반복해서 그린 것을 알 수 있습

휴식(Rest)
1905년, 캔버스에 유채, 49×46cm, 프랑스, 파리, 오르세 미술관

니다. 10여 년을 살아온 아파트 실내를 조금씩 변형하여 그리고, 평생을 함께했던 아내 이다(Ida)를 반복해서 그렸지요. 또한 창문을 열면 늘 보게 되는 집 앞의 건물, 매일 오가는 길에서 마주하는 도시의 큰 건축물이 그의 작품의 주 소재입니다. 함메르쇠이는 이처럼 실내 풍경을 140–150점이나 그렸

습니다. 그래서 17세기 네덜란드 황금기의 베르메르(Johannes Vermeer), 피터르 더 호흐(Pieter de Hooch)나 나비파 화가인 피에르 보나르, 에두아르 뷔야르 등의 화가들과 묶어서 '내면파' 혹은 '실내화가'로 분류하기도 합니다.

동전 수집가

오슬로 국립 미술관이 소장 중인 함메르쇠이의 〈동전 수집가〉입니다. 어둠 속에서 한 남자가 역광 때문에 표정이 잘 보이지는 않지만 정장 차림으로 양손을 모으고 무언가를 만지고 있습니다. 테이블 위에 두 개의 촛불이 켜져 있지만 방 안을 환하게 밝히지는 못하네요. 이 청년의 뒤로 창밖의 깊고 검은 밤은 먹물이 스미듯 실내로 살포시 번지고 있습니다.

함메르쇠이가 뒷모습의 여인만 그린 것이 아니네요. 그림 속 모델은 화가의 남동생으로 화가이자 도자기 예술가였던 스벤트 함메르쇠이(Svend Hammershøi)입니다. 그림 속 장소는 함메르쇠이가 1898년에 이사 왔던 코펜하겐 스트란드가드 30번지에 있는 아파트입니다. 그는 이 아파트에서 1909년까지 12년간 살았고, 25번지에서 세상을 떠나기 전까지 살았지요.

스트란가데 30번지 실내의 내부

오하이오 톨레도 미술관이 소장 중인 함메르쇠이의 〈스트란가데 30번지 실내의 내부〉입니다. 이 아파트는 부부가 생활하기에 충분한 공간이었습니다. 그는 이곳을 아틀리에로 꾸며 작품 활동을 했는데, 작품의 영감을 불러 일으키는 중요한 공간이 되었지요. 이곳에서 그를 유명하게 만들었던 실내 그림이나 부인의 뒷모습을 그렸습니다. 함메르쇠이는 작품을 위해서 가구의 위치를 바꾸기도 하고, 조명과 촛불을 이용하기도 했지요. 한정된 공간이었

동전 수집가(The Collector of Coins)
1904년, 캔버스에 유채, 89×69.5cm, 노르웨이,
오슬로, 국립미술관

스트란가데 30번지 실내의 내부(Interior of Courtyard, Strandgade 30)
1899년, 캔버스에 유채, 66×47cm, 미국,
오하이오, 톨레도 미술관

지만 작품의 모델이었던 아내 이다의 위치와 자세를 변경하여 공간이 주는 기하학적인 메시지를 담아내려고 했습니다.

겐토프테 풍경

덴마크 라네르스 미술관이 소장 중인 함메르쇠이의 〈겐토프테 풍경〉입니다. 녹색의 초원이 멋지게 깔려 있고 지평선 위에 나무 몇 그루가 비스듬히 서 있습니다. 화창한 푸른 하늘에는 구름이 넓게 펼쳐져 있습니다. 겐토프테는 코펜하겐 북부 주변에 녹지가 발달된 곳으로 호수가 유명한 마을입니다. 이곳의 아름다운 풍경을 고요하게, 하지만 밝은 색상으로 그린 풍경화입니다.

함메르쇠이의 그림이 다소 어둡고 뒷모습을 자주 그렸기 때문에 그가 은

겐토프테 풍경(Landscape, Gentofte)
1906년, 패널에 유채, 39.5×61cm, 덴마크, 라네르스 미술관

둔생활을 하고 남들과 교류를 거의 하지 않는 고독한 사람일 거라고 생각할
수 있으나 꼭 그렇게만 볼 수는 없습니다. 그는 당대 예술가들과 어울리기도
하고 많은 곳을 여행했지요. 덴마크의 여러 지역은 물론이고 예술의 본거지
인 파리는 수차례 여행을 다녀왔습니다. 또한 런던, 독일, 벨기에, 네덜란드,
이탈리아 등을 두루 여행하면서 당시 다양한 그림의 유행을 보았지요.

　물론 함메르쇠이의 그림은 고요하고 꾸밈없는, 그러면서도 알 수 없는 모
호함을 주는 것이 가장 큰 매력일 것입니다. 그래서 라이너 마리아 릴케가
'그의 그림을 보면 내면의 대화를 나누는 것 같다'는 최고의 찬사를 보낸 것
이 아닐까요.

헬레네 셰르프벡
Helene Schjerfbeck, 1862-1946

★★★★
DAY
42
★★★★

핀란드를 대표하는 열정의 화가

회복

핀란드 국립미술관이 소장 중인 헬레네 셰르프벡의 〈회복〉입니다. 앳된 꼬마가 몸에 얇은 홑이불을 두르고 나무로 만든 큰 의자에 앉아 있습니다. 나무줄기를 컵 안에 넣은 채 멍하니 앞을 바라보고 있네요. 제목으로 추측해 보면 밖에 뛰어나가서 친구들과 신나게 놀고 싶지만 아직 회복 중이라 외출은 할 수 없나 봅니다. 붓놀림이 생동감 있고 빛의 처리가 잘 되어 있어 인상파적인 느낌이 물씬 나네요.

영국 콘월 반도의 세인트 아이브스에서 그린 것으로 헬레네 셰르프벡의 가장 유명한 작품 중 하나입니다. 세인트 아이브스는 해안 마을로 겨울은 온화하고 여름은 선선한 해양성 기후이지요. 덕분에 영국인들이 가장 사랑하는 여름 휴가지로 손꼽힙니다. 영화 〈어바웃 타임〉의 촬영지로도 알려졌지요. 풍광이 워낙 좋아 화가들도 많이 찾는 곳으로 헬레네는 1880년대 후반에 이 지역을 두 번이나 방문하여 그림을 그렸습니다.

그림 속 아이는 여섯 살 정도의 발랄한 소녀인데요. 수업 중에 딴짓을 많이 해서 화가 난 가정 교사가 자리를 비운 상태라고 하네요. 자세히 보면 붉

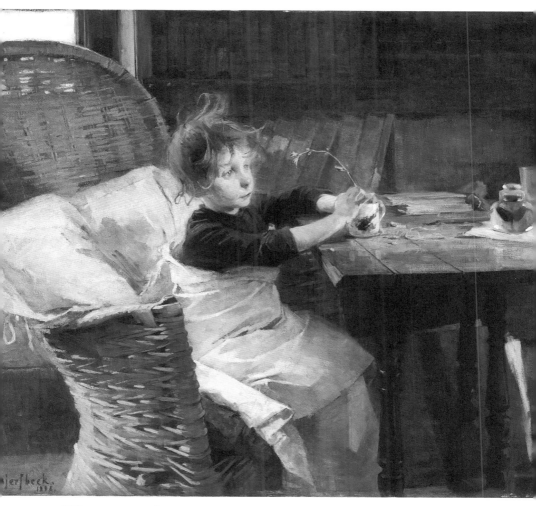

회복(The Convalescent)
1888년, 캔버스에 유채, 92×107cm, 핀란드, 헬싱키, 핀란드 국립미술관

게 물든 뺨은 아직 열이 완전히 떨어지지 않은 것으로 보입니다. 유난히 밝은 눈과 엉클어진 머리카락이 귀엽고 천진난만한 아이의 성격을 잘 표현하고 있습니다. 붙잡고 있는 줄기는 아이의 회복을 상징하는 듯합니다.

19세기 후반 그림의 주제들은 어둡고 침울한 것이 많습니다. 특히 많은 예술가들이 결핵과 같은 전염병을 다루었지요. 결핵 같은 호흡기 질환이 만연했기에 '아픈 아이'를 그린 그림이 많았습니다. 동시대 화가 에드바르 뭉크가 '아픈 아이'의 모습을 통해 인간 실존을 보여주려고 하였지요. 하지만 셰르프벡은 병든 아이의 회복과 활력을 밝게 그려냅니다. 1889년 파리 박람회에서 이 작품이 처음 전시되었을 때 많은 사람들로부터 찬사를 받으며 동메달을 수상하였지요. 하지만 고국 핀란드로부터는 아픈 아이의 모습치고는 너무 밝고 사실적이라는 이유로 오히려 비난을 받았다고 합니다. 어쨌든 핀란드 미술학회는 세계적으로 인정받은 이 작품을 구입하기로 결정하였고 현재 핀란드 국립미술관에 소장되어 있습니다.

헬레네 셰르프벡은 핀란드에서 가장 중요한 화가 중 하나로서 그녀의 생일이 '미술의 날'로 지정되었을 정도이지요. 셰르프벡의 삶을 조명한 예술영화가 2020년 핀란드에서 개봉했고 코로나19 여파에도 드물게 흥행을 기록했습니다. 이 영화는 우리나라에서도 〈헬렌: 내 영혼의 자화상〉이라는 제목으로 상영되었는데 홍보 문구에 '핀란드의 뭉크'라는 표현을 썼습니다. 생소할 수 있는 핀란드 여성 화가를 알리기 위해 우리나라 대중에게 익숙한 노르웨이 화가 뭉크를 연결한 듯하네요.

옷 말리기

핀란드 국립미술관이 소장 중인 헬레네 셰르프벡의 〈옷 말리기〉입니다. 햇볕이 드는 양지에 여러 모양의 천들이 널려 있습니다. 날이 좋아 잘 마르라고 이렇게 펼쳐 놓은 듯합니다. 산뜻한 묘사와 구도가 눈에 띄는 참신한 작품입니다.

이 그림을 그린 브르타뉴의 퐁타벤 지역은 중세 고유 문화를 잘 간직하고 있어서 여러 화가들이 찾아와 창작 활동을 한 곳이었습니다. 나중에는 폴 고갱을 따르던 '퐁타벤파'라는 젊은 화가 그룹이 생기기도 하였지요. 이들은 색채를 평면적으로 사용하는 특성을 보였고, 윤곽선으로 대상을 평면적으로 묘사하는 구획주의 기법인 클로아조니슴(Cloisonnism, 분할주의)을 즐겨 썼습니

옷 말리기(Clothes Drying)
1883년, 캔버스에 유채, 39×54.5cm, 핀란드, 헬싱키, 핀란드 국립미술관

다. 이 때문에 현실 묘사가 전반적으로 비모방적이며, 그림 속 형상들은 진한 검은색 윤곽선에 둘러싸여 각각의 순수한 색채 영역을 이룹니다. 이러한 기법은 20세기 초 아방가르드 화가들에게 커다란 영향을 주었습니다.

셰르프벡은 어려서부터 뛰어난 그림 실력으로 보였는데 11세에 이미 핀란드 아카데미 미술학교에서 공부를 시작하였지요. 그러나 결핵으로 아버지가 돌아가시면서 가정 형편이 어려워져 미술학교 졸업 후의 학업은 불투명해집니다. 다행히도 그녀의 재능을 알아본 아돌프 폰 베커(Adolf von Becker)가 수업료를 면제해 주어서 헬싱키에 있는 그의 사립 아카데미에서 미술 공부를 계속 이어가게 되었습니다. 핀란드 내 각종 미술대회에서 입상한 그녀는 1880년 핀란드 상원이 수여하는 상금과 후원으로 미술의 메카인 파리로 유학을 갈 수 있었습니다. 파리의 미술 명문 에콜 데 보자르는 여학생을 받지 않아 콜라로시 아카데미에 들어갑니다. 이탈리아 조각가 콜라로시가 설립한 사립 미술학교로 당시 파리로 온 여학생들에게 문호를 개방하였습니다. 오귀스트 로댕의 제자이자 연인이었던 카미유 클로델과 모딜리아니의 부인 잔 에뷔테른(Jeanne Hébuterne) 등 이곳을 거쳐 간 여류 화가들이 많이 있었지요.

셰르프벡의 고국 핀란드는 전 세계에서 가장 일찍 여성의 투표권이 인정된 국가입니다. 특히 유럽 국가 중에서도 1906년 가장 먼저 여성 참정권을 도입합니다. 당시만 해도 프랑스를 포함한 대부분 국가에서 여성들이 정식으로 다닐 수 있는 국립 미술학교가 없었습니다. 그런 시절임에도 핀란드 국립 미술 아카데미에서는 여성들도 정식으로 미술 교육을 받고 직업 화가로 활동하기도 했습니다.

검은 배경의 자화상

핀란드 국립미술관에 소장되어 있는 헬레네 셰르프벡의 〈검은 배경의 자화상〉입니다. 동그란 목걸이에 하얀 블라우스를 입고 꼿꼿이 턱을 든 채 어딘가 응시하는 인물은 바로 화가 자신입니다. 셰르프벡의 53세 모습으로, 핀란드 예술협회(Finnish Art Society)에서 위원회실 벽을 장식하기 위해 열 명의 핀란드 예술가들에게 초상화를 부탁하면서 그린 그림이지요. 그녀는 당시 선정된 화가 10인 중 유일한 여성이었습니다.

그림 왼편에 주황색과 노란색이 교차된 물감이 있고 그림 배경에는 자신의 이름을 새겨 넣었습니다. 여성 화가라는 정체성을 밝히는 것으로 보입니다. 셰르프벡은 네 살 때 집 앞 계단에서 넘어져 엉덩이뼈가 부러지는 사고로 겪은 후 평생 다리를 저는 장애를 갖고 살았습니다. 그럼에도 84년간 1천여 점의 작품을 그릴 만큼 창작열이 대단한 작가였지요.

프랑스에서의 유학 생활을 마친 후 1890년부터 자신이 공부했던 핀란드 아카데미에서 학생들을 지도하였습니다. 그러다 1902년 건강 이상으로 하던 일을 그만두고 어머니와 함께 조용한 도시 히방카로 이주하여 작품 활동을 이어갑니다. 그곳에서 셰르프벡은 정물화와 풍경화는 물론 여성 노동자, 어머니, 자기 자신 등을 담은 인물화를 그리며 기존의 사실주의 그림에서 새로운 양식으로 변화해 갑니다. 인생 후반기에 그린 우울한 실내 풍경이나 인간의 나약함과 죽음을 예견하는 듯한 추상화 같은 자화상에서 그녀가 평생 그림에 정진했다는 사실과 이미 모더니스트 화가로 거듭났음을 알 수 있습니다.

1917년 첫 개인전을 열게 되었고 1930-1940년대에는 스웨덴의 여러 전시회에서 성공적으로 그림을 전시하면서 이름을 알리게 되지요. 그 후 핀란

검은 배경의 자화상(Self-Portrait, Black Background)
1915년, 캔버스에 유채, 45.5×36cm, 핀란드, 헬싱키, 핀란드 국립미술관

드의 탐미사리, 스톡홀름으로 거처를 옮기고 제2차 세계대전으로 난민 생활을 하면서도 인생의 마지막 순간까지 그림에 대한 열정을 잃지 않습니다. 자신을 탐구 대상으로 자화상을 즐겨 그렸으며 원하는 모델이 없을 때에는 자신의 초기 작품을 재해석하여 다시 그리기도 하였지요. 헬레네 셰르프벡은 1946년 1월 23일 84세의 일기로 세상을 떠나 헬싱키 히타니에미 묘지에 안장되었습니다.

악셀리 갈렌 칼레라
Akseli Gallen-Kallela, 1865–1931

DAY
43

붓끝에 민족정신을 꽃피우다

심포지엄

핀란드 만타 괴스타 설라키우스 미술 재단이 소장 중인 악셀리 갈렌 칼레라의 〈심포지엄〉입니다. 그림 속 네 사람은 야외에서 심포지엄을 하면서 술을 마시다 만취가 된 듯합니다. 하늘에는 큰 보름달이 떠 있고 별이 듬성듬성 보이는데 달 아래 떠오르는 누드 형체가 보입니다. 자세히 보면 식탁 맨 왼쪽 구석에는 한쪽 다리가 잘려 보이네요.

이 네 명은 우리에게는 비교적 낯설 수 있지만 핀란드인들에게는 영웅과도 같은 인물들입니다. 맨 왼쪽에 인상을 찌푸리며 곁의 만취한 사람을 깨우는 인물은 핀란드 역사에서 가장 중요시되는 국민 미술의 창시자 악셀리 갈렌 칼레라입니다. 이 그림을 그린 화가이지요. 사실주의적 기법으로 서민의 생활상을 주로 그리다가 핀란드의 독립을 갈망하는 기운이 고조되자 민족주의적 낭만주의로 전향하여 민족 서사시 '칼레발라(Kalevala)'를 소재로 한 그림을 많이 그렸지요. 〈심포지엄〉은 주제가 불분명한 상징주의 계열 작품입니다.

다음으로 칼레라 바로 옆에서 술에 잔뜩 취해 우스꽝스러운 표정을 짓고

심포지엄(Symposium)
1894년, 캔버스에 유채, 56.5×58.5cm, 핀란드, 만타, 괴스타 설라키우스 미술 재단

있는 사람은 핀란드 작곡가 오스카 메리칸토(Oskar Merikanto)입니다. 그리고 맨 오른쪽에 많이 취해 보이는 사람이 핀란드의 지휘자이자 작곡가 로베르트 카야누스(Robert Kajanus)입니다.

중앙에 한 손으로 머리에 대고 술에 취해 멍하니 앞을 바라보는 사람은 핀란드 출신의 근대 고전 음악 작곡가 장 시벨리우스(Jean Sibelius)입니다. 핀란드가 낳은 가장 유명한 작곡가이지요. 흔히 교향시(symphonic poem)로 불리는 '핀란디아(Finlandia)'를 비롯해 '슬픈 왈츠', '바이올린 협주곡' 등 북유럽 특유의 선율로 클래식 애호가들에게 사랑받는 작곡가이지요. 핀란드 민속 음악을 세계적 수준으로 격상시킨 인물로도 평가받고 있습니다.

32세의 젊은 나이지만 시벨리우스의 공로를 높이 평가하여 핀란드 정부는 1897년 의회법까지 개정해 그에게 종신 연금을 주기로 결정하였지요. 생계를 걱정하지 말고 작곡에만 전념하라는 국가의 배려로 보입니다. 시벨리우스와 이 그림을 그린 칼레라는 동갑내기입니다. 그의 조국 핀란드는 우리와 비슷하게 오랫동안 주변 열강들의 틈바구니에서 수난을 겪었습니다. 12세기 중엽 북유럽 십자군에게 정복당해 스웨덴에 병합되었고 19세기 초에는 러시아 자치령으로 편입되었지요. 시벨리우스와 칼레라가 태어난 1865년에도 핀란드는 러시아 치하의 대공국이었고, 그가 성년에 이르렀을 때는 러시아의 압제에 맞서는 국권 회복 운동이 전개되고 있었습니다. 이런 상황에서 시벨리우스는 '애국적 음악'을 통해, 칼레라는 '민족적 그림'으로 그들의 민족의식과 독립정신을 고취하였던 것입니다. 칼레라의 〈심포지엄〉이 세상에 공개되자 사람들은 술 취한 시벨리우스의 모습에 깜짝 놀랐다고 합니다. 사실 이것은 완성작의 습작입니다.

심포지엄 완성작

이것은 〈심포지엄〉의 두 번째 버전인 완성작입니다. 앞서 살펴본 그림과의 차이점은 메리칸토가 탁자에 쓰러져 있고 구석에 보였던 발은 없어지고 큰 날개로 변화되어 좀 더 난해해졌다는 것입니다. 그리고 중앙의 보름달 앞에 보였던 누드 형체는 보이지 않네요. 게다가 시벨리우스는 한껏 취했음에도 담배를 피우며 날개를 집중해서 보고 있습니다. 그림을 그린 칼레라 역시 진지한 표정입니다.

심포지엄(Symposium) 완성작
1894년, 캔버스에 유채, 개인 소장

레밍캐이넨의 어머니

핀란드 국립미술관에 소장된 악셀리 갈렌 칼레라의 〈레밍캐이넨의 어머니〉입니다. 중앙에 벌거벗은 한 남성이 누워 있고 얼굴은 흰 천으로 가려져 있습니다. 미사포를 쓴 여인이 그의 가슴에 한 손을 얹고 하늘을 원망스럽게 바라보고 있습니다. 어떤 상황을 그린 것일까요?

그림 속 인물은 핀란드 민족 서사시 '칼레발라'에 나오는 용맹한 전사로 난쟁이와 거인들과의 싸움을 맡고 있는 레밍캐이넨(Lemminkäinen)입니다. 정의롭지만 성급하고 문란한 전사로서 죽음을 맞이했지만 어머니의 마법으로 다시 살아나게 되지요. 칼레발라는 엘리아스 뢴로트(Elias Lönnrot)가 1835년 32편으로 정리한 이후 50여 개의 서사시로 보완되어 '영웅들의 나라'의 민족 서사시가 되었습니다. 다른 북유럽 신화와 마찬가지로 핀란드의 창조 설화와 영웅들에 대한 이야기입니다만 비장하거나 폭력적이지는 않은 것이 특징이지요. 게다가 주인공인 최초의 인간 베이네뫼이넨(Väinämöinen)은 강력한 마법을 휘두를 수 있는 힘을 갖고 있으면서도 전쟁을 좋아하지 않지요. 오히려 땅을 경작하고 시를 사랑하는 시인처럼 나오는 것이 흥미롭습니다. 여기서는 신과 인간이 동등하고 신들도 신전이 아닌 일상의 공간에서 인간과 함께 생활하고 인간처럼 죽음을 맞이한다는 것이 이색적입니다.

그림은 크게 대각선을 중심으로 왼편에는 검은색이 진하게 칠해져 있는데 잘 보면 좌측 구석에 오리 한 마리가 검은 강에 홀로 있습니다. 오른편에 남성이 누워 있는 곳에는 자갈로 촘촘하게 다져진 강변이 있습니다. 해골, 촛대 등이 놓여 있는데 죽음을 상징하는 장치입니다. 그런데 강변을 따라 놓인 돌 위에는 붉은색 물감이 진하게 묻어 있습니다. 이 역시 죽음의 상징으로 피를 그린 것 아닐까요? 어머니는 죽은 아들이 앞에 있는 현실이 도대체 믿

레밍캐이넨의 어머니(Lemminkäinen's Mother)
1894년, 템페라, 85.5×108.5cm, 핀란드, 헬싱키, 핀란드 국립미술관

기지 않는 듯한 표정입니다.

'자식은 돌아가신 부모를 땅에 묻고 부모는 죽은 자식을 가슴에 묻는다'라는 말이 있습니다. 자식을 잃은 부모의 애끓는 심정을 표현하는 말입니다. 소포클레스는 고대 그리스 비극 '엘렉트라'에서 '자식은 모든 어머니를 삶 가운데 붙들어 매는 닻'이라고 하였습니다. 달리 말하면 어머니들이 살아가는 가장 큰 목표가 자식이라는 표현입니다. 물론 절대적으로 모든 경우에 적용할 수는 없지만 암에 걸린 엄마가 배 속의 아기를 살리려고 자신의 치료를 포기했다는 기사를 보고 눈시울이 붉어졌던 적이 있을 것입니다. 그만큼 부모에게 자녀란 논리로만 설명하기는 힘든 애틋한 존재이지요.

칼레라는 핀란드 항구 도시 포리의 부유한 가정에서 태어났습니다. 당시 핀란드는 유럽 대륙의 주변부라는 자괴감을 가지고 있었고 문화적으로 그리 발전되어 있지 않아 대부분의 화가들은 파리나 뮌헨으로 유학을 갔지요. 칼레라 역시 미술의 메카 파리로 유학을 떠나 아카데미 줄리앙(Académie Julian)과 페르낭 코르몽(Fernand Cormon) 화실에서 공부하였습니다. 그러다 핀란드 출신으로 이미 인기 화가였던 알베르트 에델펠트(Albert Edelfelt)와 교류하면서 민족적 정체성을 확립하게 됩니다.

당시 핀란드는 스웨덴으로부터 독립은 하였지만 여전히 러시아의 자치령인 상태로 완전한 주권 국가가 아니었지요. 파리에서 칼레라는 주로 사실주의 화풍으로 그림을 그렸으나 1880년대 말 핀란드 민족 독립의 기운이 고조되면서 민족성을 강조하는 주제를 본격적으로 다루기 시작합니다. 그러면서 화풍이 다소 변모하는데 신화적이고 신비적인 특징이 드러나는 상징주의 그림에 집중합니다. 그러면서 러시아의 범슬라비즘(Slavism)에 대한 대책으로 칼레발라 신화를 바탕으로 핀란드의 지방적 색채와 선을 사용한 민족화를 주로 그리지요.

칼레라는 다방면에 관심이 많은 예술가였습니다. 1895년 영국의 윌리엄 모리스의 예술과 수공예 운동에 관심을 가져 런던으로 가서 활동을 하기도 하였으며, 같은 해 베를린에서 뭉크와 합동 전시를 하며 잡지 「판(Pan)」을 발행하기도 하였지요. 1898년에는 이탈리아에서 배운 프레스코 기법으로 칼레발라를 파빌론에 선보이기도 하였지요. 그 후에도 칼레라의 창작력은 식지 않아 세계 여러 곳의 살롱전에 출품하여 인정받았습니다. 1931년 그가 폐렴으로 사망하자 핀란드 정부는 국가 영웅으로 예우한 장례식을 치렀습니다.

병든 아이

노르웨이 오슬로 국립미술관이 소장 중인 에드바르 뭉크의 〈병든 아이〉입
니다. 침대에 누운 아이가 힘없이 창백한 얼굴로 곁에 있는 사람을 바라보고
있습니다. 곁에서 아이의 손을 잡은 여인은 고개를 숙이고 있습니다. 슬픔에
젖어 울고 있는지 아니면 아이를 위해 기도를 하고 있는지 분명하지 않네요.
우울하고 어두워 보이는 그림입니다.

이 그림은 어린 시절 자신을 돌봐주던 누나 소피와 어머니를 떠올리며 그
린 작품이라고 알려져 있습니다. 뭉크의 어머니는 이미 오래전 결핵으로 돌
아가셨기 때문에 그림 속 간병인은 뭉크의 형제들을 돌보던 이모 카렌 비욀
스타(Karen Marie Bjølstad)일 것입니다. 사랑하는 어머니와 누나를 평생 잊을
수 없었던 뭉크는 '병든 아이'를 주제로 여섯 차례의 회화 작품과 두 점의
판화를 남겼습니다.

에드바르 뭉크는 흔히 '죽음의 미학자', '현대 표현주의 미술의 창시자'로
불리는 노르웨이 국민 화가입니다. 노르웨이 고액권 지폐에 초상이 들어 있
을 정도이지요. 뭉크는 1863년 12월 12일 노르웨이 수도 오슬로에서 북쪽

병든 아이(The Sick Child)
1885~1886년, 캔버스에 유채, 120×118.5cm, 노르웨이, 오슬로, 국립미술관

으로 150킬로미터 떨어진 뢰튄의 한 농가에서 다섯 남매 중 둘째로 태어났습니다. 사학자, 주교, 시인 등을 배출한 명문가 출신으로 뭉크의 할아버지는 고위 성직자였고 아버지 크리스티앙 뭉크(Christian Munch)은 군의관 출신으로 가난한 지역에서 활동했던 의사였습니다. 그런데 뭉크가 5세 때 어머니가 결핵으로 사망하였고 아버지는 우울증으로 종교에 집착하는 증상을 보였지요. 그런 집안을 돌본 것은 누나 소피와 이모 카렌 비욀스타였습니다. 하지만 한 살 많은 누나 소피 역시 뭉크가 14세 때 결핵으로 사망하고 말지요.

유년기의 뭉크 역시 병약하여 주로 방 안에서 지냅니다. 홈스쿨링을 하며 정식교육은 거의 받지 못하다가 16세가 되어서야 아버지의 바람대로 공업기술학교에 들어가지만 잦은 병치레로 학업을 그만두게 되지요. 그러다 1881년 18세에 오슬로의 국립 미술학교에 들어가 본격적으로 그림 공부를 시작하게 됩니다.

미술학교 시절에 노르웨이의 자연주의 화가 크리스티안 크로그(Christian Krohg)로부터 가르침을 받는데 그로부터 프랑스 인상주의를 접하게 됩니다. 크로그는 뭉크가 비평가들로부터 비난을 받을 때도 늘 그를 지지했던 스승으로 1889년부터 1892년까지 그가 세 차례 국비 장학금을 받고 프랑스 파리로 유학을 갈 수 있도록 지원하기도 하였지요.

뭉크는 문학과 철학에도 관심이 많아 동시대의 진보적 사고를 가진 작가이자 철학가이며 무정부주의 활동가였던 한스 예거(Hans Henrik Jæger)에 깊은 영향을 받게 됩니다. 예거는 1885년 보헤미안의 존재 미학을 담은 『크리스티아니아의 보헴(Fra Kristiania-Bohêmen)』이란 책으로 대단한 명성을 얻게 되는데 여기서 세 가지 거대한 우상, 즉 '기독교, 도덕, 법전'에 정면으로 대항

한 용기 있는 작가였습니다. 한스 예거를 통해 뭉크 역시 인습과 윤리, 예술에 대해 자유분방하고 새로운 사고방식을 가지게 되었고 표현주의 화풍을 확립하는 데 큰 역할을 하게 되었지요.

별이 빛나는 밤

J. 폴 게티 미술관에 소장되어 있는 에드바르 뭉크의 〈별이 빛나는 밤〉입니다. 흔히 1889년 반 고흐가 생 레미의 요양원에서 그린 유명한 그림을 연상하지만 뭉크 또한 〈별이 빛나는 밤〉이라는 제목의 작품을 여섯 점이나 그렸습니다.

얼핏 추상화로 보이기도 하지만 자세히 보면 별빛이 바다에 비치는 장면을 푸른빛의 신비롭고 매혹적으로 묘사한 그림입니다. 반 고흐의 그림과 비슷한 느낌이 드니 어쩌면 뭉크가 반 고흐에게 바치는 오마주일지도 모르겠습니다. 하지만 진한 푸른색은 거대한 어둠의 힘이 지배하는 듯이 불길하고 우울한 감성을 전해주고 있습니다.

이 풍경이 보이는 장소는 뭉크가 자주 머물던 노르웨이 오슬로의 서쪽 해안가에 위치한 작은 마을 오스고르스트란입니다. 뭉크는 이곳이 맘에 들었는지 화가로서 어느 정도 유명해지자 별장을 구입하여 매년 여름을 보내곤 하였지요. 이곳에서 뭉크는 〈별이 빛나는 밤〉을 비롯한 다양한 작품의 모티프를 얻습니다.

뭉크는 좀 더 큰 곳에서 창작 활동을 하고자 여러 곳의 전시회에 참여하였습니다. 1892년 독일 베를린 미술가 단체의 초청으로 개인전이 열리게 되었습니다. 그런데 약 55점의 그림을 출품한 전시가 시작되자마자 독일 언론의 엄청난 혹평을 받게 되면서 일주일 만에 막을 내리게 되었지요. 이 전시에

별이 빛나는 밤(Starry Night)
1893년, 캔버스에 유채, 135.9×140.3cm, 미국, 로스앤젤레스, J. 폴 게티 미술관

는 불안한 심리를 적나라하게 표현한 작품이 많았고 거기엔 대표작 〈절규〉도 포함되어 있었습니다. 기존의 인습과 전통에 얽매이지 않은 그의 자유로운 화풍은 당시에는 이해받기 힘든 것이었습니다. 대충 얼버무린 듯 그려진 작품에 대해 더러는 '이게 사람을 그린 것인지조차 분간되지 않는다'는 식의 비판을 받았습니다. 그러나 '뭉크 스캔들'로 불리는 이 사건은 뭉크가 독일 예술가들에게 더욱 주목받는 계기가 됩니다. 베를린 화단은 뭉크를 옹호하는 진보적 그룹과 전통적인 미학 관점으로 그를 반대하는 그룹으로 나뉘었습니다.

다니엘 야코브손 박사의 초상화

뭉크 미술관이 소장 중인 에드바르 뭉크의 〈다니엘 야코브손 박사의 초상화〉입니다.

큰 키의 자신만만해 보이는 중년 남성이 있습니다. 황토색 정장에 청색 넥타이를 맨 그는 양손을 허리쯤 올리고 뒷짐을 지듯 서 있습니다.

2미터가 넘는 전신 초상화 속 인물은 다니엘 야코브손(Daniel Jacobson)으로 덴마크의 정신과 의사이자 신경과 의사입니다. 20세기 초반 덴마크 코펜하겐 프레데릭스베르 병원(Frederiksberg Hospital)의 정신과 과장으로 당시 스칸디나비아에서 실력과 카리스마 넘치는 권위로 인기 있는 의사로 명성이 자자하였습니다.

44세 무렵 뭉크는 정신병 증상을 치료하기 위해 1908년부터 1909년까지 코펜하겐의 야코브손 박사의 개인 병원에 8개월이나 입원합니다. 전기 치료, 식이 요법, 마사지 요법 등으로 많이 회복되어 1909년 고국 노르웨이에 돌아갈 수 있었습니다. 그렇게 야코브손 박사에게 감사하는 의미로 이 초상

화를 그렸습니다. 입원 중이던 시기에는 야코브손 박사의 초상화 3점과 더불어 박사로부터 전기 치료를 받고 있는 자신도 그렸습니다.

야코브손 박사는 키가 크긴 하였지만 그림에서는 현실보다 더 거구로 묘사하였습니다. 물론 북구 유럽인으로서 실제 장신이지만 전기 충격 요법을 시행하던 의사였기에 어쩐지 무섭고 두려운 존재로서 더욱 크게 표현한 것은 아닐까요.

뭉크가 전기 충격 치료를 받은 이후 선보인 작품들은 본래의 의미심장하고 밀도 높은 표현주의적 작품과는 달리 좀 더 낙천적으로 변화했다는 평가를 받습니다. 자신의 고독과 불안을 묘사하는 데서 벗어나 직접 자연으로 나가 보고 느낀 풍경을 화려한 색채로 밝고 풍부하게 그린 것이지요. "나는 인류에게 가장 두려운 두 가지를 물려받았다. 허약함과 정신병이다.", "내가 세상에 내어놓아야 하는 오직 하나는 나의 작품이다. 그것이 아니라면 난 아무런 존재가치도 갖지 못한다."라고 했던 뭉크의 말처럼 그림은 그에게 상실의 고통과 질병을 극복하는 도구였을지 모르겠습니다. 작품 전반에 흐르는 우울하고 불안한 정서 때문에 뭉크가 빈센트 반 고흐처럼 젊은 나이에 스스로 생을 마감하였으리라 추측하기도 하는데, 불행한 가족사와 건강 문제를 극복하여 81세에 이르기까지 평생 그림을 그린 화가였습니다.

다니엘 야코브손 박사의 초상화(Portrait of Dr. Daniel Jacobson)
1908-1909년. 캔버스에 유채. 204×111.5cm. 노르웨이. 오슬로. 뭉크 미술관

프란시스코 고야
Francisco Goya, 1746-1828

멈추지 않는 배움으로 짙고 깊어지다

★★★★
DAY
45
★★★★

옷 벗은 마하

마드리드 프라도 미술관에 소장된 프란시스 고야의 〈옷 벗은 마하〉입니다. 청록색 침대 위에 한 여인이 비스듬하게 누워 새하얀 몸을 고스란히 드러내고 있습니다. 볼에 홍조를 띠었지만 대담한 눈빛으로 관람자를 응시하고 있네요. 짙은 갈색 곱슬머리는 몇 가닥을 제외하고는 거의 몸 뒤로 넘겨져 있고 두 팔은 베개에 대고 두 손은 머리를 받치고 있습니다.

짙은 갈색으로 배경색을 단순하게 처리하여 감상자의 시선이 이 여인의 몸에 더욱 집중하게 하고 있습니다. 신화가 아닌 현실 속 여인의 관능미를 그린 최초의 누드화로 그전까지 금기로 여기던 음모까지 그렸다는 점에서 서양미술사에서 큰 의미를 지닌 작품입니다. 그림 제목 '마하(Maja)'는 여인의 이름이 아닙니다. 스페인어로 '풍만하고 요염한 여인' 또는 '멋쟁이 여성' 정도의 뜻으로, 세련되고 명랑한 듯하나 경박한 면모를 풍기는 여성을 뜻하지요.

오랫동안 그림 속 모델은 알바 공작부인이라고 추정되었습니다. 지금도 건재한 스페인의 유서 깊은 귀족 가문인데 〈옷 벗은 마하〉의 모델이 알바

옷 벗은 마하(The Naked Maja)
1795–1800년경, 캔버스에 유채, 97.3×190.6cm, 스페인, 마드리드, 프라도 미술관

공작부인이라는 설에 대해 가문의 수치로 여겼지요. 게다가 이 그림을 주문한 마누엘 고도이(Manuel Godoy)와 공작부인이 서로 앙숙이었기 때문에 실제로 이 여인이 공작부인일 가능성은 떨어진다고 반박하였지요. 심지어 1945년에는 그녀의 묘를 파헤쳐 법의학적 조사를 합니다. 그러나 백 년이 넘은 유해는 이미 손상이 심하여 진실을 밝힐 수 없었습니다. 국내 한 법의학자는 마하의 정체가 고도이의 정부라는 설을 제기하기도 하였지요. 결론은 모델의 신원은 아직까지 정확하게 밝혀진 바가 없으며 여전히 논쟁거리로 남아 있다는 것입니다. 창작자인 고야가 죽을 때까지 모델에 대해서 아무 말도 하지 않았기 때문입니다.

예술과 외설이라는 케케묵은 논쟁을 건드린 이 그림으로 인해 고야는 가

톨릭이 지배해온 사회에 큰 충격을 줍니다. 궁정화가로서의 지위를 박탈당했으며 1815년 종교 재판에 회부되었지요. 그 뒤 고야는 이 작품 속 누드 모델에게 그대로 옷을 입힌 작품 〈옷 입은 마하〉를 내놓아 다시 한번 세상의 주목을 받게 되지요. 현재 이 그림은 마드리드 프라도 미술관에 나란히 걸려 관람객들은 눈길을 사로잡는 인기 소장품입니다.

고야는 1746년 스페인 동북부 사라고사 지방의 작은 마을 푸엔데토도스에서 가난한 도금장이의 아들로 태어났습니다. 회화 공방에서 그림의 기본을 익힌 뒤 1763년 17세에 큰 뜻을 품고 마드리드로 가서 왕립아카데미의 국비 장학생 아카데미 콩쿠르에 두 차례나 참가하지만 아쉽게도 다 떨어지고 말지요. 어쩔 수 없이 사비를 들여 이탈리아에서 견문을 넓힌 후 다시 사라고사로 돌아와 교회 벽화 공동 제작 같은 일을 하게 됩니다.

화가 프란시스코 바예우

마드리드 프라도 미술관이 소장 중인 프란시스 고야의 〈화가 프란시스코 바예우〉입니다.

은빛 회색의 정장을 입은 중년 남성이 정면을 바라보고 있습니다. 오른손에 붓을 들고 있는 것을 보니 화가인 듯하네요. 표정을 보면 매우 예민하고 까다로운 성격으로 보입니다. 그림 속 주인공은 고야의 손위 처남인 프란시스코 바예우(Francisco Bayeu)입니다. 신고전주의 화풍의 화가로 프레스코화를 잘 그렸으며 당대에 이름값을 하는 화가였습니다.

고야는 아라곤 지방에서 가장 큰 도시인 사라고사에서 교회 벽화 공동 제작 같은 일을 하다가 당시 궁정화가였던 프란시스코 바예우의 문하에 들어갔고 그의 여동생과 결혼하게 됩니다. 세간에서는 출세를 노린 그의 계산이

화가 프란시스코 바예우(The Painter Francisco Bayeu)
1795년, 캔버스에 유채, 112×84cm, 스페인, 마드리드, 프라도 미술관

라고 수군댔지요.

바예우는 고야가 1770년경 이탈리아를 여행하게끔 추천을 해주기도 했고 고야가 화가로서 출세할 수 있게끔 도와줍니다. 결혼한 지 얼마 되지 않아 고야는 바예우의 소개로 마드리드에서 테피스트리(Tapestry, 여러 가지 색실로 그림을 짜 넣은 직물)의 밑그림을 그리는 일과 성당 제단화 작업에 참여하게 됩니다. 로코코 양식의 장식적 기법으로 밑그림을 그렸는데 이로 인해 그의 재능

이 서서히 알려지게 되지요. 1785년 드디어 카롤로스 3세의 전속 화가가 되었고 〈옷 벗는 마하〉가 종교 재판에 회부되기 전까지 오랫동안 궁정화가로 활동하였습니다.

거인

프라도 미술관에 소장된 〈거인〉이라는 작품입니다. 구름 사이로 머리가 하늘에 닿을 듯 벌거벗은 거인이 우뚝 서 있습니다. 구름을 헤치며 포효하는 듯한 거인 밑으로는 혼비백산한 사람들과 짐승들이 어디론가 도망치는 듯 보입니다.

이 그림은 나폴레옹의 침략에 맞선 스페인 민중의 저항을 표현한 것으로 알려져 있습니다. 전문가들이 6개월이 넘게 연구하여 2009년 이 그림은 고야의 작품이 아닌 위작임을 밝히게 되었지요. 실제 그림을 그린 사람은 고야의 문하생이던 아센시오 훌리아(Asensio Juliá)로서 고야의 영향과 지도를 받은 고야파(Follower of Francisco Goya)가 그린 것이라고 결론 내렸지요. 하지만 이 그림에 고야가 참여했을 것이라는 반론도 여전히 존재하고 있어서 좀 더 연구가 필요할 것으로 보입니다. 위작설은 2001년 영국에서 처음 제기되었고 그림의 구석에 'AJ'라는 이니셜이 발견되면서 논란이 거세졌지요.

이 작품의 소장처인 프라도 미술관은 1785년 카를로스 3세가 자연사 박물관을 만들 목적으로 건축했습니다. 그 후 나폴레옹과의 전쟁으로 미완으로 남았다가 1819년 페르난도 7세 때 스페인 왕가의 소장품을 중심으로 개관하게 됩니다. '프라도'라는 이름은 이사벨라 2세 여왕이 붙였다고 하는데 스페인어로 '초원'을 뜻하지요. 그래서인지 미술관 주변의 프라도 거리에는 울창한 가로수가 뜨거운 태양을 가리고 있습니다. 지하 1층, 지상 3층 규모

거인(The Colossus)
1818년 이후, 캔버스에 유채, 116×105cm, 스페인, 마드리드, 프라도 미술관

로 3만여 점의 미술품을 소장한 세계적인 미술관입니다. 중세로부터 19세
기에 이르는 스페인을 비롯한 유럽 여러 나라의 회화가 있으며 그중에서도
엘 그레코, 벨라스케스, 고야와 같은 3대 거장들의 작품은 질적으로나 양적
으로나 세계적으로 인정받지요.

나는 아직 배우고 있다

프라도 미술관에 있는 고야의 〈나는 아직 배우고 있다〉입니다. 분필과 크레용으로 그린 이 작은 데생은 생애 마지막 작품으로 80세의 고야가 자신의 내면을 묘사한 자화상입니다. 지칠 줄 모르는 탐구 정신과 죽음을 초월하여 영생하고자 하는 의지를 또렷하게 그린 것으로 미술사에서 유례를 찾아볼 수 없을 정도로 감동적인 그림입니다. 진정한 예술가는 아무리 늙어도 쉽게 죽지 않습니다. 항상 진행형인 삶을 사는 것입니다. 화려한 시절로부터 멀어져서 청력마저 잃고 병들고 고립되었던 팔순의 고야, 그런 그가 남긴 "나는 아직 배우고 있다"라는 말은 오늘날 우리에게도 큰 울림을 줍니다.

나는 아직 배우고 있다(I am still learning)
1826년경, 회색 레이드 종이에 검은 분필과 석판 크레용.
19.2×14.5cm, 스페인, 마드리드, 프라도 미술관

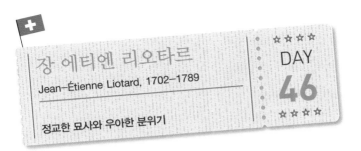

🇨🇭

장 에티엔 리오타르
Jean–Étienne Liotard, 1702–1789

정교한 묘사와 우아한 분위기

☆☆☆☆
DAY
46
☆☆☆☆

초콜릿 소녀

드레스덴 고전 거장 회화관에 소장된 장 에티엔 리오타르의 〈초콜릿 소녀〉입니다. 단아한 소녀가 쟁반에 물 한 컵과 진한 초콜릿 차를 들고 가고 있습니다. 그 누구에게도 눈길조차 주지 않는 듯 흐트러짐 없이 앞만 보고 있네요. 한 톨의 머리카락도 빠져나오지 않도록 머리에는 분홍빛 보닛을 쓰고 있습니다. 앞치마 역시 깔끔하네요. 흰색 벽으로 장식적인 배경은 과감히 생략하고 인물로만 캔버스를 채웠는데 덕분에 마치 연극의 한 장면처럼 소녀에 대한 궁금증을 유발합니다. 소녀가 들고 가는 초콜릿 차는 당시 귀족, 또는 수도사, 법관들이나 맛볼 수 있는 귀한 음료였고 귀부인들 사이에는 성 기능을 증강하는 '사랑의 묘약'으로 통하였지요.

꽃무늬가 그려진 마이센 도자기 잔은 18세기 초 초콜릿 차를 위해 고안된 것이었습니다. 흔들리는 상황에서도 귀한 음료인 코코아를 흘리지 않도록 접시에 받침대가 붙어 있었는데요. 이를 프랑스에서는 트렘블러(trembleuse), 독일에서는 지터타세(Zittertasse)라고 불렀는데 당시에도 사치품이었다고 합니다. 초콜릿과 관련된 유명한 그림으로 고전 거장 회화관에서 관람객으로

부터 인기가 많은 작품입니다. 독특하게도 유화가 아니라 벨벳 같은 양피지 위에 파스텔로 그린 것입니다.

장 에티엔 리오타르는 박해를 피해 프랑스에서 스위스 제네바로 망명한 위그노(칼뱅파 신교도) 보석 세공인의 아들로 태어났습니다. 제네바 세밀화가 다니엘 가르델(Daniel Gardelle)에게 그림을 배우기 시작하면서 에나멜화와 세밀화에 능력을 발휘하기 시작하였지요. 23세에 파리로 건너가 장 밥티스트 마세(Jean-Baptiste Massé)와 프랑소와 르무안(François Lemoyne)의 지도 아래 화가로서 역량을 발휘하기 시작하였습니다. 하지만 33세 때 프랑스 왕립아카데미에 들어가려는 꿈이 좌절되자 후원자를 따라 파리, 비엔나, 런던과 이탈리아 전역을 여행하면서 견문을 넓힙니다. 로마로 가서 교황 클레멘스 12세(Pope Clement XII)와 몇몇 추기경의 초상화를 그리면서 정교한 세부 묘사와 우아한 분위기가 어우러진 파스텔 초상화가로 큰 명성을 얻게 됩니다. 1738년에는 또 다른 후원자와 함께 지금의 이스탄불로 여행을 가서 터키의 동양적인 매력에 흠뻑 빠져 5년간 체류하지요. 유럽으로 돌아온 후에도 계속해서 터키 옷을 입고 수염을 길러 '터키 화가'로 유명하였습니다.

이 그림은 리오타르가 합스부르크 군주국의 유일한 여성 통치자였던 마리아-테레지아(Empress Maria-Theresia)의 궁정화가로 있으면서 1743년과 1745년 사이에 그린 것입니다. 리오타르의 가장 유명한 작품 중 하나입니다.

초콜릿 소녀(The Chocolate Girl)
1744-1745년경, 양피지에 파스텔, 82.5×52.5cm, 독일, 드레스덴, 드레스덴 고전 거장 회화관

일곱 살 마리아 프레데리케 반 리데 아트론 초상화

J. 폴 게티 미술관이 소장 중인 장 에티엔 리오타르의 〈일곱 살 마리아 프레데리케 반 리데 아트론 초상화〉입니다. 아이 초상화는 보통 18세기 로코코 미술에서 완성되고 가장 세련된 형태로 자리 잡게 됩니다. 당시에 많은 화가들이 급속하게 세력을 확장하던 시민 계급 가정의 아이들을 모델로 삼아 화사하게, 때로는 장식적으로 그리곤 하였지요.

리오타르가 네덜란드에 머물던 시절 귀족 부인의 딸을 그린 그림입니다. 아이는 흰 담비 털로 소매 부분을 깔끔하게 처리한 파란 벨벳 망토를 걸치고 있습니다. 이런 망토는 당시 귀족이나 신흥 부르주아 계층 아이들에게 인기 있는 패션이었지요. 화려하게 치장하면서도 복장에 어울리도록 같은 청색 리본으로 망토를 묶고 머리에도 푸른색 리본과 핀을 고정하였습니다. 한 손에는 애완견을 안고 있는데 개의 목에도 주인의 옷과 어울리는 파란 장식을 해주었지요. 너무나도 앙증맞고 귀엽네요.

이 그림 역시 벨벳 같은 양피지 위에 파스텔로 그린 것으로 리오타르는 이처럼 파스텔을 잘 쓰는 화가였습니다. 그뿐 아니라 에나멜화, 유리 그림 등 다양한 재료를 능숙하게 사용할 줄 알았습니다.

일곱 살 마리아 프레데리케 반 리데 아트론 초상화(Portrait of Maria Frederike van Reede-Athlone at Seven Years of Age)
1755-1756년경, 양피지에 파스텔, 54.9×44.8cm, 미국, 로스앤젤레스, J. 폴 게티 미술관

터키풍 드레스를 입은 레이디 몬태규

폴란드 바르샤바 와지엔키 궁전에 소장되어 있는 장 에티엔 리오타르의 〈터키풍 드레스를 입은 레이디 몬태규〉입니다. 회색 벽을 배경으로 붉은 소파에 앉아 푸른 쿠션에 기댄 터키풍 복장의 여인이 있습니다. 금색 터번을 착용하고 카프탄(kaftan)이라고 불리는 터키 전통 의상을 입었습니다. 셔츠 모양의 긴 붉은색 줄무늬 상의이지요.

그림 속 여인은 '터키 대사관 편지'로 유명한 레이디 메리 워틀리 몬태규(Lady Mary Wortley Montagu)입니다. 여러 시와 수필, 서한문을 남겨 영문학사에 등장하는 인재입니다. 의학에서도 활약했는데 영국 의사 에드워드 제너(Edward Jenner)보다 앞서 백신의 원조 격인 예방법을 최초로 소개하였습니다.

영국 귀족 가문 출신인 메리 몬태규는 1715년 터키 주재 영국 대사였던 남편을 따라 콘스탄티노플로 이주하게 됩니다. 지적이고 자유분방했던 몬태규 부인은 당시 터키의 상류층 여인들과 어울리다 그들의 흠 없는 피부에 관심을 갖게 되지요. 신기하게도 터키 사람들 피부에는 천연두 흉터가 전혀 없었습니다. 오래전부터 터키에서는 경미한 천연두 환자의 상처에서 채취한 딱지나 고름을 감염시키는 '인두법'을 시행하면서 유럽보다 훨씬 일찍 천연두 치료법을 알고 있었던 것입니다.

오빠 한 명을 천연두로 잃었으며, 본인도 천연두를 앓아 흉터가 있었던 몬태규 부인은 천연두의 무서움을 누구보다도 잘 알았습니다. 터키에서 이런 치료법을 알게 되자 자녀들에게도 터키식 '인두법'을 시행하는데, 첫 대상이 1718년 5세인 아들이었습니다. 에드워드 제너가 1796년 제임스 핍스(James Phipps)라는 소년에게 첫 종두법 백신을 접종한 것보다 무려 82년이나 앞선 것이지요. 영국으로 돌아온 뒤 몬태규 부인은 열성적으로 터키식 접종 전파

터키풍 드레스를 입은 레이디 몬태규(Lady Montagu in Turkish dress)
1756년경, 구리에 유채, 16.7×19.5cm, 폴란드, 바르샤바, 와지엔키 궁전

에 나섭니다. 왕세자비 카롤리네의 지지를 끌어내 왕세자의 두 딸이 접종을

받도록 했으며, 그 파급 효과로 일반 대중도 혜택을 누리게 되지요. 초상화

를 자세히 보면 당시 화장으로 가린 것인지 아니면 리오타르가 일부러 마마

자국을 그리지 않았는지는 알 수 없지만 부인의 얼굴에는 홍조만 있을 뿐

천연두 흉터는 관찰되지 않습니다.

낮

베른 미술관에 소장되어 있는 페르디난트 호들러의 〈낮〉입니다. 나체의 다섯 여인이 수많은 꽃송이에 둘러싸인 채 어떤 의식을 거행하는 것으로 보입니다. 그런데 가만히 보면 정중앙의 여인을 중심으로 대칭적으로 비슷한 포즈를 취하고 있음을 알 수 있습니다. 세밀하게 비교하면 상체가 약간씩 다른 형체로 묘사되어 있지요. 호들러는 이렇게 독특하게 평행으로 배열한 회화 양식을 평행주의(Parallelism)라고 명명하고 평행주의 회화를 창시하였습니다. 기본적인 창조 질서와 조화를 드러내기 위해 개별 요소들을 균형 있게 반복하는 기법이지요.

친구이던 음악가 에밀 자크-달크로즈(Émile Jaques-Dalcroze)는 몸의 움직임을 통하여 음악을 경험하고 학습하는 체계 있는 운동의 일종인 '율동 체조'를 개발했는데 호들러는 이것을 자신의 그림에 도입하기 시작합니다. 당시 호들러는 코르셋과 토슈즈를 착용하지 않고 새로운 형태의 춤을 선보인 현대무용의 창시자 이사도라 덩컨(Isadora Duncan)의 추종자이기도 하였지요.

호들러는 스위스 베른 출신으로 매우 가난하고 불행한 유년 시절을 보냈

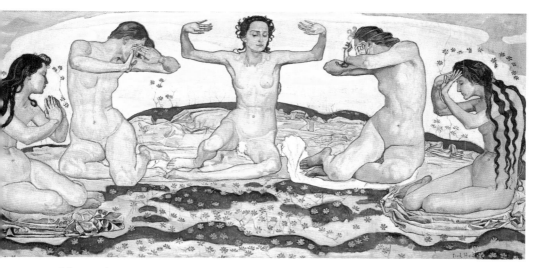

낮(The Day)
1899-1900년, 캔버스에 유채, 160×352cm, 스위스, 베른, 베른 미술관

습니다. 여섯 남매 중 장남으로 아버지는 목수였지요. 어린 시절 아버지와 두 동생이 결핵으로 사망합니다. 이후 재혼한 어머니와 남은 형제들마저 결핵으로 모두 사망하고 15세에 고아가 됩니다. 어린 시절 병으로 모든 가족을 잃은 두려움과 상실감은 평생 그의 작품에 그림자처럼 나타나게 되었고 죽음의 공포는 떠나지 않는 트라우마로 남습니다.

 정규 미술 교육을 받지 못한 상태에서 양아버지에게 장식화를 배운 뒤 풍경화가인 페르디난트 조머(Ferdinand Sommer) 아래서 도제 생활을 하였지요. 18세가 되던 해, 제네바에 있는 에콜 데 보자르의 교수 바르텔레미멘(Barthélemy Menn)에게서 지도를 받으며 사실적인 아카데미풍 그림을 그리기 시작합니다.

안개 바다 위의 아이거, 묀히, 융프라우

브베 예나슈 미술관이 소장 중인 페르디난트 호들러의 〈안개 바다 위의 아이거, 묀히, 융프라우〉입니다. 브베는 스위스 보주의 레만호 북안과 접하는 작은 도시로 멋진 풍광을 자랑합니다. 세계적인 식품 회사 네슬레 본사가 있는 곳이기도 하지요.

그림 속은 너무나도 아름다운 풍경입니다. 화면 가득 파란 구름이 계단처럼 쫙 펼쳐져 있고 멀리 빙산이 보입니다. 잘 살펴보면 병렬주의 구조로 호들러가 인물과 풍경을 그릴 때 주로 사용했던 그림 기법이라는 것을 알 수 있습니다. 원근법을 일부러 무시하고 매우 평면적으로 빈틈없이 꽉 차게 화면 전체를 부드럽고 강렬한 색감으로 잘 표현하고 있습니다.

호들러는 한 가지 화풍만을 유지한 화가는 아니었습니다. 전 생애를 통해 서너 가지 화풍을 선보였고 자신이 만든 사조가 있기도 하였지요. 호들러는 초기에는 사실주의 작품으로 풍경과 인물화를 그렸습니다. 그러다 40대 이후 점차 관념적이고 장식적인 상징주의나 아르누보의 영향을 강하게 받게 됩니다. 그렇지만 당대 사조를 맹목적으로 추종하지는 않았고 자신이 만든 '평행주의'로, 여러 인물들이 마치 어떤 의식을 하거나 춤추듯 독특한 동작을 취하는 모습을 그렸습니다. 그러다 말년에는 강렬한 색채와 기하학적 인물들을 특징으로 하는 표현주의적인 성향을 드러내기도 하였습니다. 구스타프 클림트를 만나 빈 분리파에 관여하기도 하였고 영국 낭만주의 화가이자 시인인 윌리엄 블레이크(William Blake)와 스위스 상징주의 화가 아르놀트 뵈클린(Arnold Böcklin)을 정신적 스승으로 받들면서 인간과 풍경의 본질을 찾아내려고 힘썼지요.

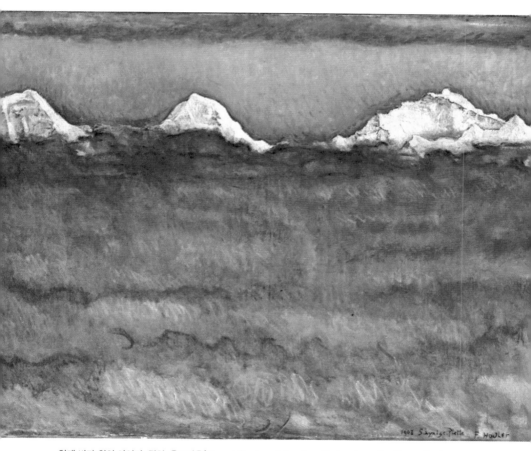

안개 바다 위의 아이거, 묀히, 융프라우(Eiger, Mönch and Jungfrau Peaks above the Foggy Sea)
1908년, 캔버스에 유채, 67.5×91cm, 스위스, 브베, 예니슈 미술관

병상의 발랑틴 고데-다렐

졸로투른 미술관에 있는 페르디난트 호들러의 〈병상의 발랑틴 고데-다렐〉입니다. 병상에 누워 있는 여인이 많이 힘들어 보입니다. 깡마른 옆모습과 헝클어진 머릿결, 무엇보다 많이 아프고 숨이 차서 호흡이 가빠진 모양인지 손을 가슴에 얹고 있는 것이 마음 아프네요.

발랑틴 고데-다렐(Valentine Godé-Darel)은 호들러의 뮤즈이자 사랑하는 여인이었습니다. 파리 출신인 그녀는 1908년 제네바의 한 극장에서 오페레타(Operetta)에 출연하던 시기에 우연히 호들러를 알게 됩니다. 바로 그의 모델이 되어 깊은 사랑에 빠지게 되었지요. 발랑틴이 브베에서 하숙을 하게 되면서 잠시 헤어지기도 하였지만 얼마 지나지 않은 이듬해 가을에 다시 만납니다. 하지만 그때부터 발랑틴의 건강은 악화되기 시작합니다. 호들러와의 사이에서 딸 폴린(Pauline)을 낳은 1913년에 부인과 암(Gynecologic cancer) 진단을 받게 되지요. 1914년 1월과 6월, 두 차례에 걸친 수술을 받지만 결국 암을 이겨내지 못하고 1915년 1월 24일 호들러가 지켜보는 가운데 세상을 떠나게 되지요.

호들러는 사랑하는 여인이 겪는 고통과 괴로움을 함께 나누는 방법은 무엇인가를 기록하는 것이라고 생각하였습니다. 그리하여 화가로서 아픈 그녀의 움직임, 숨 쉬는 모습 하나하나를 캔버스에 옮기기 시작하였지요. 발랑틴이 암 투병을 시작한 1913년 10월부터 숨을 거둔 1915년 1월 24일까지 호들러가 그린 작품은 현재까지 남아 있는 것만 해도 스케치 12여 점과 유화 12점이 넘습니다. 고통받는 연인의 모습을 그리는 화가의 손은 슬픔으로 무척 떨리고 호흡도 가빠졌을 것입니다. 그래서인지 그림 속에는 고통을 담아낸 얼굴을 제외한 다른 부분은 상당히 간략하게 표현되어 있습니다.

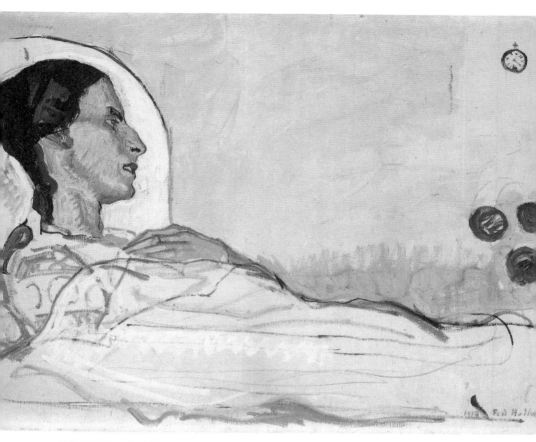

병상의 발랑틴 고데-다렐(Valentine Gode-Darelon in Hospital Bed)
1914년, 캔버스에 유채, 63×86cm, 스위스, 졸로투른, 졸로투른 미술관

구스타프 클림트

Gustav Klimt, 1862-1918

★ ★ ★ ★
DAY
48
★ ★ ★ ★

이토록 찬란하고 관능적인 황금빛

키스

　벨베데레 오스트리아 갤러리에 소장된 구스타프 클림트의 〈키스〉입니다. 아마도 클림트의 작품 중에서 가장 유명하고 가장 사랑받는 작품일 것입니다. 그만큼 이 그림에는 많은 이야기가 있지요.

　그림 속 두 남녀가 무릎을 꿇고 껴안고 있습니다. 남자는 손으로 여인을 붙잡고 볼에 진하게 키스를 하고 있습니다. 남녀는 꽃이 만발한 곳에 꿇어앉아 있지만, 한편으로는 절벽처럼 보이기도 합니다. 여인의 발가락은 그 절벽의 끝에서 힘을 주고 있는데, 이 여인의 운명이 불길하다는 느낌을 준다는 해석도 있습니다. 하지만 황금빛 별이 반짝이는 그림 전체를 보면 그런 위기의 느낌은 없어 보입니다. 어떤 비평가는 배경 속에 있는 금박의 작은 사각형들이 남성의 성기로서 남성성을 상징한다고 해석하기도 합니다. 그러나 남자의 가운에 있는 작은 직사각형의 패턴은 남성성을, 여인의 옷에 있는 화려한 원형 무늬는 여성성을 상징한다는 의견이 지배적입니다.

　클림트는 그림 한 점을 그릴 때 많은 참고 자료를 보고 공부했습니다. 때문에 그림의 황금색은 비잔틴 모자이크와 이콘화나 일본의 우키요에에서

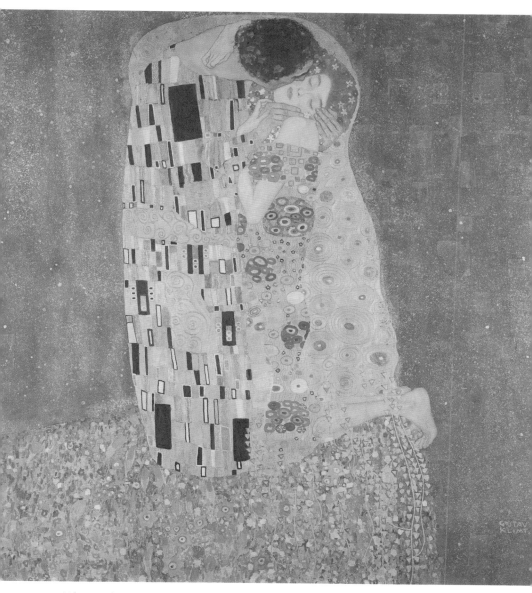

키스(The Kiss)
1908년. 캔버스에 유채, 180×180cm, 오스트리아, 빈, 벨베데레 오스트리아 갤러리

영향을 받았다는 이야기도 있습니다. 확실한 것은 연인이 키스로 사랑을 표현하는 모습이 무척 아름답게 묘사되어 있다는 것입니다.

이 작품의 진정한 모델이 누구인가에 대해서도 참 말이 많습니다. 얼굴의 골상이나 표정이 〈아델레 블로흐바우어의 초상 I〉 속의 여인과 닮아서 그와 불륜 관계로 의심받던 아델레라고 보는 비평가들도 있습니다. 서로의 위험한 관계를 이처럼 표현했다는 주장이지만, 두 사람이 연인 관계라는 것 또한 확실히 입증되지 않았기에 알 수 없습니다.

반면, 클림트가 뇌졸중으로 쓰러졌을 때 마지막 순간에 찾았던 에밀리 플뢰게(Emilie Flöge)라는 설도 있습니다. 에밀리는 클림트의 동생인 에른스트의 아내 헬레네의 막내 여동생이었습니다. 우리식으로 말하면 사돈 관계였지요. 클림트는 에밀리를 매우 소중하게 여겼습니다. 그는 독신으로 살면서 많은 염문을 뿌렸는데, 이런 클림트를 늘 이해하고 지지하며 병이 걸려 위독한 순간에도 곁에 있어준 것은 에밀리였습니다. 클림트는 유언으로 자기 재산의 절반을 에밀리의 몫으로 남겨 두었습니다. 또한 이 작품을 그리고 10년 후쯤 클림트가 〈키스〉와 비슷한 스케치 윗편에 '에밀리'라고 쓴 것을 근거로 에밀리라고 보고 있습니다. 아니면 두 사람의 이미지를 한데 섞어서 이 그림을 그린 것일까요? 클림트는 이 그림에 대해 어떤 말도 하지 않았기 때문에 진실은 확인할 수 없습니다.

아델레 블로흐바우어의 초상 I

뉴욕 노이에 갤러리에 소장 중인 클림트의 〈아델레 블로흐바우어의 초상 I〉입니다. 클림트의 장식적 여인 초상화의 극단에 이른 그림으로, 2015년 실화를 배경으로 한 〈우먼 인 골드(Woman in Gold)〉라는 영화로 더욱 유명해졌

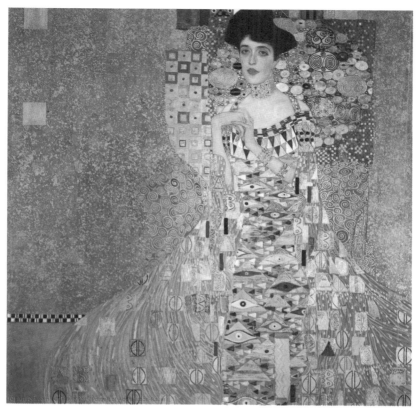

아델레 블로흐바우어의 초상 I(Portrait of Adele Bloch-Bauer I)
1907년, 캔버스에 유채와 금박, 140×140cm, 미국, 뉴욕, 노이에 갤러리

습니다.

클림트는 이 그림을 3년에 걸쳐 그렸을 만큼 애착과 정성을 들였습니다. 커다란 화폭에서 아델레의 사실적인 모습은 얼마 되지 않지만 화려한 문양과 색채 속에서 불가사의한 눈빛과 감각적인 입술은 한번 보면 잊히지 않는 묘한 매력이 있습니다.

그림을 자세히 보면 아델레는 왼손으로 오른손을 감싸고 있습니다. 그녀

는 어릴 때 사고로 손가락을 크게 다쳤는데, 클림트는 이런 포즈로 자연스럽게 손을 감추어 주었지요. 아델레는 유대인 출신으로 오스트리아에서 부유한 금융업자의 딸로 태어났습니다. 비교적 어린 나이에 무려 18세나 연상인 유대인계 사업가이자 금융업자였던 페르디난트 블로흐바우어(Ferdinand Bloch-Bauer)와 결혼했지요. 이 부부는 빈의 유력 인사였고, 정기적으로 당시 빈의 유명한 예술가들을 초대해 후원했습니다. 그 모임에 작곡가 아르놀트 쉰베르크와 클림트도 있었습니다.

아델레의 아이들은 태어난 지 얼마 되지 않아 모두 사망했고, 1925년에 아델라는 뇌수막염으로 44세라는 젊은 나이에 안타깝게 생을 마감했습니다. 또한 제2차 세계대전 동안 남편의 집안은 풍비박산 났고, 아델레의 초상화를 비롯해 클림트의 작품 5점을 나치에게 몰수당했습니다. 전쟁이 끝난 후 이 그림은 오스트리아 정부에 귀속되어 벨베데레 오스트리아 갤러리에 전시되었습니다. 그런데 1998년 나치가 몰수한 사유재산을 본래 소유주에게 반환하는 법안이 통과됐습니다. 아델레의 조카였던 마리아 알트만(Maria Altmann)은 블로흐바우어 집안의 유일한 생존자로 오스트리아 정부를 상대로 반환청구소송을 하게 되지요. 기나긴 8년의 공방을 거쳐 2006년 결국 알트만은 클림트의 작품 5점을 반환받았습니다. 이런 극적인 사건을 영화로 만든 것이 바로 〈우먼 인 골드〉입니다. 알트만은 그림으로 벌어들인 수익의 대부분을 LA의 홀로코스트 기념관 건립에 사용했습니다.

클림트는 1862년 오스트리아 빈 부근의 작은 시골이었던 바움가르텐이라는 곳에서 태어났습니다. 아버지는 어릴 때 보헤미아에서 온 이민자 출신의 금세공사였고, 어머니는 오페라 가수가 되어 무대에 서는 것이 유일한 소원이라고 할 만큼 음악적인 재능이 있었다고 합니다. 가난한 환경에서 클림트

는 다행히도 당시 빈의 귀족과 부르주아 중심의 건설 붐, 세기말의 시대를 잘 만나 그들을 만족시키는 화려한 그림을 그려 돈을 많이 벌 수 있었습니다. 그러나 대중이 요구하는 그림에 만족할 수 없어 20대 후반부터 자신만의 그림을 그리려 노력했고, 37세에는 빈 분리파를 결성하여 반 아카데미즘 운동을 했지요.

하지만 죽을 때까지도 가족의 생계와 부양을 위해 그리고 씀씀이가 헤픈 자신을 위해 그림을 그려야 했고, 그것이 그의 한계일 수도 있습니다. 사실 클림트는 딱히 어떤 유파도 없으며 혁신적인 화가는 더더욱 아닙니다. 그는 주로 관능적인 여성의 이미지와 찬란한 황금빛 색채가 특징적인 매력적인 작품을 그렸지요. 클림트가 죽은 지 벌써 100년이 넘었지만 1959년 나온 허버트 리드의 『현대회화사』에도 클림트는 없을뿐더러 H. W. 잰슨의 방대한 『서양미술사』에도 클림트의 그림은 한 점도 없습니다. 하지만 클림트는 결코 무시할 수 없는 화가입니다. 그의 그림은 너무나도 매혹적이기 때문이지요.

클림트는 화가가 된 후 늘 죽음을 두려워했다고 합니다. 1892년 클림트가 가장 사랑했던 예술적 동반자이자 지지자였던 두 살 아래의 동생 에른스트 클림트가 뇌졸중으로 사망했기 때문입니다. 연이어 아버지 또한 뇌출혈로 사망했는데, 이는 그에게 큰 상처로 남습니다. 그 후로 항상 죽음의 공포를 안고 살았고 상당수의 작품 속에서 죽음과 관련된 이미지가 공존하게 되었습니다. 하지만 클림트 역시 아버지와 동생의 생명을 앗아갔던 유전 질환인 뇌졸중을 피해갈 수는 없었습니다. 당시 빈에는 스페인독감이 맹위를 떨치고 있었고, 뇌졸중으로 생활이 자유롭지 못했던 클림트는 스페인독감에 감염되어 결국 그해 2월 6일에 세상을 떠나고 말았습니다. 56세로 세상을 떠난 아버지와 똑같은 나이였지요.

리하르트 게르스틀
Richard Gerstl, 1883-1908

★★★★
DAY
49
★★★★

스스로 자기 심장을 찌른 비극적인 사랑

반나체의 자화상

빈 레오폴드 미술관이 소장 중인 리하르트 게르스틀의 〈반나체의 자화상〉입니다. 파란 배경 앞에서 하얀 천으로 하체를 가린 남자가 정면을 응시하고 있습니다. 머리는 마치 성화에서 보이는 후광처럼 빛나고 있습니다. 이는 기독교에서 말하는 나사로의 부활이나 에케 호모(Ecce Homo, 수난받는 그리스도를 가리킴)에 대한 묘사를 하려는 듯합니다. 이런 자화상을 통해 예술가는 힘들고 고독하지만 당당히 세상에 맞서야 함을 보여주려는 의도가 아닐까요?

이 그림을 그린 리하르트 게르스틀은 '오스트리아의 빈센트 반 고흐'라고 불리는 화가로, 스물 다섯의 나이에 자살로 생을 마감한 오스트리아 표현주의 화가입니다. 게르스틀은 유대교에서 가톨릭으로 개종한 부유한 집안 출신으로 어릴 때부터 그림을 잘 그려 15세에 빈 미술 아카데미에 입학했습니다. 하지만 남들과 잘 어울리지 못하는 내성적인 성격으로 중퇴를 하고 독학으로 그림을 그리다 나중에 절친이 된 빅토르 함머(Viktor Hammer)와 함께 스튜디오에서 생활하면서 본격적인 화가의 길로 들어가게 되지요.

반나체의 자화상(Semi-Nude Self-Potrait)
1904-1905년, 캔버스에 유채, 159×109cm, 오스트리아, 빈, 레오폴드 미술관

쇤베르크의 가족

빈 현대미술관(MUMOK)이 소장 중인 게르스틀의 〈쇤베르크의 가족〉입니다. 강렬한 색채와 거친 붓 터치가 인상적인 그림으로 형체가 불분명하지만 그림 안에는 4명의 단란한 가족이 있습니다. 하얀 옷을 입은 남자는 오스트리아 출신의 유대인 아르놀트 쇤베르크(Arnold Schönberg)로 20세기 음악사에 있어 가장 큰 변화라고 하는 무조음악(Atonal Music)인 12음 기법 도데카포니(dodecaphony)를 세상에 알린 작곡가입니다. 무조음악 12음 기법이란 조성음악에서 중시하는 으뜸음을 배제하고 1옥타브의 12음을 동등하게 배열하는 기법을 말합니다. 흔히 클래식에 익숙한 사람들이 가장 적응을 못 하는 음악이 쇤베르크 음악이지만, 오히려 현대 음악을 전공한 사람들 사이에서는 가장 쉽고 고전적인 작곡가라고도 하네요.

그런데 쇤베르크가 한때 현대 추상회화의 선구자로 알려진 바실리 칸딘스키와 절친한 사이였고, 일생 동안 295점에 이르는 작품을 그렸다는 사실, 그리고 프란츠 마르크, 파울 클레와 함께 전시회도 했으며 개인전도 열었던 화가라는 것을 알고 계시는지요? 쇤베르크는 정규 음악 교육은 받지 않고 16세 때부터 아마추어 실내악 오케스트라에서 활동했습니다. 그러다 독일 오페라의 섬세한 지휘로 세계적인 평가를 받았던 지휘자 알렉산더 폰 쳄린스키(Alexander von Zemlinsky)를 만나 작곡의 기초를 공부하면서 음악가의 길을 걷게 되었지요. 게다가 쳄린스키의 여동생 마틸데(Mathilde)와 결혼합니다.

게르스틀과 쇤베르크의 운명적인 만남은 게르스틀이 23세였던 1906년경에 이루어졌습니다. 게르스틀은 평소 미술만큼이나 음악을 좋아했고, 구스타프 말러(Gustav Mahler)는 그에게 최고의 존경의 대상이었습니다. 공교롭게도 말러는 쇤베르크를 문하생으로 둘 정도로 가까운 사이였고, 게르스틀과

쉰베르크의 가족(The Schöneberg Family)
1908년, 캔버스에 유채, 88.8×109.7cm, 오스트리아, 빈 현대미술관

쉰베르크는 같은 건물에 살게 되었지요. 게르스틀은 그림에 흥미를 가지고 있던 쉰베르크에게 데생부터 가르쳐주며 친해졌고, 이를 계기로 자연스럽게 쉰베르크의 가족들과도 가깝게 지낼 수 있었습니다.

당시 쉰베르크의 부인 마틸데는 남편의 지나친 감수성과 예리하고 날카로운 냉소적인 태도에 힘들어 할 때였습니다. 이런 시기에 순수하고 젊은 게르스틀에게 끌렸던 것은 당연했을지 모릅니다. 쉰베르크는 게르스틀의 예술적 재능을 인정해 당시 작곡가 겸 지휘자로 유명했던 쳄린스키 부부와 함께 오스트리아 그문덴으로 여름휴가를 떠나게 됩니다. 이때 게르스틀은 함께 여행을 갔던 쉰베르크의 부인 마틸데와 많은 대화를 나누게 되면서 연인 사이

로 발전했습니다. 마틸데는 아이들과 남편을 남겨둔 채 게르스틀을 따라 빈 교외로 사랑의 밀월여행을 떠났지요. 하지만 쇤베르크는 마틸데에게 돌아오지 않으면 자살하겠다고 위협하며 남아 있는 아이들이 불쌍하지 않느냐고 으름장을 놓았습니다. 사랑과 현실에 고민하던 마틸데는 결국 두 달 뒤에 가정으로 돌아갔습니다. 사랑이 식은 남편과는 헤어질 수 있지만 자녀들을 외면할 수가 없었던 것이지요. 사랑의 도피행각은 이렇게 막을 내렸지만, 남겨진 게르스틀은 극단의 선택을 하게 됩니다. 사랑에 배신당한 슬픔과 좌절감이 그를 가만히 놓아두지 않았습니다. 사랑의 아픔은 시간이 지나도 게르스틀에게는 그대로였습니다.

웃는 자화상

빈 벨베데레 오스트리아 갤러리에 소장되어 있는 게르스틀의 〈웃는 자화상〉입니다. 아마도 게르스틀의 그림 중에 가장 많이 알려진 그림으로, 웃고 있지만 우는 모습보다 더 슬퍼 보입니다. 거친 붓 터치로 점묘법으로 그린 것처럼 보입니다.

게르스틀의 생애 마지막 그림으로 한동안 알려졌지만 그림 속 외모로 보았을 때 1908년경에 그린 것으로 보고 있습니다. 1908년 11월 4일, 게르스틀은 본인의 아틀리에에서 목을 매달고 자살했습니다. 자살하기 전에 자신의 모든 흔적을 없애려고 했던지 스튜디오에 남아 있던 모든 편지와 그림을 불에 태웠지요.

더 가슴 아픈 사실은 그가 확실히 죽기 위해 목을 매달기 전에 이미 칼로 자기의 심장 부위를 찔렀다는 것입니다. 그만큼 사랑의 상실감이 컸던 것일

웃는 자화상(Self-Portrait Laughing)
1908년, 캔버스에 유채, 40×30.5cm, 오스트리아, 빈, 벨베데레 오스트리아 갤러리

까요? 게르스틀의 자살은 마틸데에게도 큰 충격이었지만 쇤베르크에게도 적지 않은 트라우마가 되었습니다.

가족들은 남아 있던 게르스틀의 작품을 창고에 보관하고 있었습니다. 한참 후인 1931년에 미술사가이자 갤러리스트인 오토 칼리어(Otto Kallir)의 주선으로 노이에 갤러리에서 개인전을 열었고, 이러한 사연이 알려지게 되었지요. 그러면서 서서히 그의 작품들은 재평가를 받게 되었습니다. 하지만 제2차 세계대전 당시 게르스틀의 강렬한 표현주의적인 작품들은 나치에 의해 퇴폐적인 작품으로 규정되어 작품 전시가 중지되었습니다. 그러다 전쟁이 끝난 후에 다시금 인정받게 되었고, 지금도 한창 연구되고 있습니다.

게르스틀은 자살할 당시 많은 작품들을 태웠고 젊은 나이에 죽었기 때문에 작품 수는 많지 않습니다. 현재까지 알려진 바로는 회화 66점과 소묘 8점만이 남아 있습니다. 그중 상당수 작품이 오스트리아 빈의 레오폴드 미술관과 벨베데레 오스트리아 갤러리에 소장되어 있습니다.

시들지 않는 예술혼
러시아

일리야 레핀
Ilya Repin, 1844-1930

러시아 민중의 삶으로 걸어 들어가다

★★★★
DAY
50
★★★★

작곡가 모데스트 무소륵스키의 초상화

트레티야코프 미술관이 소장 중인 일리야 레핀의 〈작곡가 모데스트 무소륵스키의 초상화〉입니다. 머리는 헝클어져 있고 옷매무새도 제대로 정돈되지 않아 지저분해 보입니다. 살이 쪄서 그런지 배도 불룩하네요. 그런데 가만히 보면 코는 붉은색으로 심각한 알코올 중독자라는 것을 알 수 있습니다. 하지만 허공을 응시하는 눈동자는 매우 뚜렷하여 범상치 않은 인물이라는 것을 말해주고 있습니다.

그림 속 주인공은 19세기 러시아 음악가로 모데스트 무소륵스키라는 피아니스트이자 천재 작곡가입니다. 흔히 러시아의 민속 음악과 민족성을 접합한 러시아의 국민 음악을 확립하기 위해 활동했던 러시아 국민악파의 다섯 사람 중 한 명입니다. 무소륵스키는 대지주이자 귀족 집안에서 태어나 6세 때부터 어머니로부터 피아노를 배운 것과 선배 작곡가 밀리 발라키레프에게 받은 작곡 공부가 고작이었습니다. 그는 뛰어난 연주 실력으로 9세에 리스트의 작품을 연주할 수 있었다고 합니다. 하지만 무소륵스키는 가업을

작곡가 모데스트 무소륵스키의 초상화(Portrait of the composer Modest Musorgsky)
1881년, 캔버스에 유채, 69×57cm, 러시아, 모스크바, 트레티야코프 미술관

잇기 위해 상트페테르부르크의 사관학교에 진학했고, 1856년에 졸업하여 근위 연대에 임관되었습니다. 그러나 사관학교의 경직되고 가혹한 규율적 요구는 예술적 감성이 풍부했던 무소륵스키에게는 맞지 않았고, 이때부터 술과의 인연이 시작되었습니다. 결국 그는 학교를 중퇴하고 발라키레프에게 개인적으로 작곡을 배우며 음악가의 길을 걷게 됩니다. 그러다가 러시아 농노가 해방되면서 영주였던 그의 집안은 몰락하고 어머니마저 돌아가시자 정신적 충격으로 술에 탐닉하게 되었습니다.

다시 그의 초상화를 보겠습니다. 무소륵스키의 눈동자는 간이 망가졌을 때 보이는 황달로 노란빛을 띠고 있고, 불룩한 배는 알코올성 간경변 때문에 복수가 찬 것으로 보입니다. 레핀은 예전부터 알고 지내던 절친한 동료 예술가의 마지막이 얼마 남지 않았음을 직감하고, 그와의 추억을 기리고자 이 초상화를 그렸습니다.

일리야 레핀은 19세기 후반 러시아 사실주의 전통을 부활시킨 거장으로 러시아 이동파 미술을 완성시킨 화가입니다. 레핀은 우크라이나의 작은 도시 추구예프에서 한 하급 군인의 아들로 태어났습니다. 어릴 때부터 그림에 뛰어난 재능을 보여 19세 때부터 6년 동안 당시 최고의 명문 상트페테르부르크 미술 아카데미에서 교육을 받았습니다. 그는 졸업 작품으로 금메달과 3년간의 여행 장학금을 받아 처음으로 이탈리아에서 수개월을 보냈습니다. 그 후 당시 미술의 메카였던 파리에도 잠시 머물게 되는데, 이때 레핀은 제1회 인상주의 전시회를 보고 영향을 받았지만 인상주의 추종자의 길로 가지는 않았습니다. 그리고 유럽의 나라를 방문하고 1876년에 러시아로 귀국한 뒤 당시 러시아에서 시작되었던 이동파에 가입해 중심적인 인물이 되었습니다.

이동파는 러시아의 독특한 미술 유파로 19세기 말 전제 군주 차르의 치하에서 고통받은 러시아 사회의 산물입니다. 이동파라는 이름은 러시아 모든 민중들에게 예술 작품을 감상할 기회를 주기 위해 여러 도시로 옮겨 다니며 전시회를 연다는 취지에서 나온 것으로, 미술계의 브나로드 운동이라고 보면 합당할 것입니다. 당시 파리에서는 인상파가 대세였는데, 이 인상파의 그림은 캔버스와 물감을 들고 햇빛이 찬란한 야외에서 그림을 그렸던 반면 러시아 이동파에서는 캔버스와 물감을 들고 민중의 삶으로 들어가 그림을 그렸던 것입니다.

이 초상화가 완성된 지 11일 후에 레핀은 무소륵스키를 만나러 육군병원에 갔으나 다시는 면회를 할 수 없었습니다. 그가 어디서 구했는지 모를 코냑 한 병을 모두 마시고 의식불명 상태라는 것이었지요. 이 혼수상태에서 비운의 작곡가 무소륵스키는 다시 깨어나지 못한 채 1881년 3월 28일 세상을 떠나고 맙니다. 레핀이 초상화를 그린 지 23일 만의 일입니다.

많은 사람들이 그날의 스트레스를 풀기 위해 또는 무언가를 잊기 위해 술잔을 채웁니다. 오장육부를 들어낼 듯 괴로움을 게워내고 나면 어느새 날이 밝아져 있습니다. 그렇게 비운 몸과 마음에 다시 새로운 기억을 채우며 하루를 사는 분들이 있습니다. 술이 잊게 해주는 것이 괴로움뿐이라면 참 고맙겠지만 알코올 중독 같은 심한 음주는 반드시 큰 대가가 따릅니다. 자신의 소중한 추억까지도 모조리 잃어버릴 수 있습니다.

예브게니 오네긴과 블라디미르 렌스키의 결투

푸시킨 박물관에 있는 〈예브게니 오네긴과 블라디미르 렌스키의 결투〉입니다. 새하얀 눈밭 위에 두 명의 신사가 서로에게 총을 겨누고 있습니다. 이들 중에 누군가 한 명이 상대방을 향해 총을 쏠 것입니다. 중앙에서 이 광경을 지켜보는 사람과 저 멀리 또 한 사람이 이들을 바라보고 있습니다.

이 그림은 러시아의 대문호 푸시킨이 9년에 걸쳐 완성한 운문 소설인 『예브게니 오네긴』에 나오는 결투 장면을 묘사한 것입니다. 러시아의 문학과 오페라, 그림에서 '결투'는 상당히 많이 나오는 소재입니다. 이런 결투는 18세기 서유럽에서 러시아에 들어왔는데 사실 야만성과 호전성을 그대로 보여주는 잔인한 풍습으로, 중세 때부터 무(武)의 상징으로 기사(騎士)들 사이에 행해지던 것입니다. 그래서 이런 결투에서 여러 규칙을 만들어 근대 펜싱이 만들어졌다는 이야기도 있습니다.

그러면 왜 유럽 사람들은 결투를 했을까요? 합리적으로 논쟁을 하거나 이로 해결되지 않으면 법을 통한 이성적 판단으로 해결할 수도 있었을 텐데 말이죠. 이는 기본적으로 사람이 사람을 심판한다는 것을 달가워하지 않았고, 말보다는 결투로 승자를 가리는 것을 합리적으로 보았기 때문입니다. 그들은 결투를 '신의 재판'으로 여겼지요. 그래서 결투는 잘잘못을 가리는 게 아니라 명예 회복을 위한 행위였습니다. 상대에게 명예를 훼손당하는 일이 있을 때, 적어도 그런 치욕을 참지 않고 목숨을 걸고 싸울 용기가 있다는 것을 보여주는 행위가 바로 결투인 것입니다. 어쨌든 서유럽에서 18세기에 들어온 결투는 당시 러시아 상류 계층에게 상당이 인기가 있어 '명예를 지키는 가치 있는 수단'으로 귀족 사회의 큰 덕목 중 하나가 되었습니다.

일반적으로 명예를 훼손당하거나 모욕을 당한 사람이 결투를 신청하면 상

예브게니 오네긴과 블라디미르 렌스키의 결투(Eugene Onegin and Vladimir Lensky's duel)
1899년, 종이에 수채물감, 연백과 먹, 29.3×39.3cm, 러시아, 모스크바, 푸시킨 박물관

대방은 이를 받는 것이 관례였습니다. 결투 신청자가 날짜, 장소, 방법, 무기
등을 선택할 권리가 있었습니다. 19세기에는 결투에 간편한 총이 주로 사용
되었습니다. 여기에 흔히 입회인, 즉 세컨드가 중요한데, 이 사람은 결투를
중계하는 역할을 합니다.

 이렇게 결투가 결정되고 나면 가장 중요한 누가 먼저 총을 쏠지를 결정합

니다. 대개 제비를 뽑아 결정합니다. 할리우드 서부 영화처럼 동시에 총을 쏘는 것은 전통 방식의 대결이 아니었습니다. 간혹 결투 장소에 결투자가 나오지 않는 경우가 있는데, 15분 이상 늦게 오거나 오지 않는 경우에는 결투를 포기하는 것으로 여겨 비겁자로 낙인이 찍혔습니다. 이는 상류 사회 사람들에게 사교계에서의 퇴출을 의미했지요.

제비뽑기 후 어떤 사람이 먼저 쏠지가 결정되면 입회인은 총알 한 발씩을 장전한 총을 결투 당사자들에게 나누어 줍니다. 그러고는 각각 뒤로 열 걸음 또는 열다섯 걸음 걸은 후에 서로 마주 서게 합니다. 먼저 쏘는 사람의 총에 상대가 죽으면 이내 결투는 끝이 납니다. 만약 총에 맞고도 살아남는다면 상대방이 총을 쏠 기회가 생기지요. 이런 식으로 한 사람이 죽을 때까지 결투를 하게 됩니다.

러시아 종교 상징주의 화가인 미하일 네스테로프(Mikhail Nesterov)는 일리야 레핀에 대해 이렇게 평가했습니다. "레핀의 그림 중심에는 항상 인간이 있었다. 그에게 인간은 사회였고, 역사였으며, 변혁의 동력이었다. 그의 그림에는 러시아 변혁의 꿈이 내장돼 있었다.", "레핀의 모든 그림은 레핀 개인만의 진보가 아니었다. 그것은 러시아 미술 전체의 진보였다. 그의 모든 그림은 사건이었다."

레핀이 그린 많은 사회적 사실주의 그림은 러시아에서 이후 소련의 사회주의 리얼리즘의 토대가 되었다는 평가를 받고 있습니다. 하지만 정작 레핀은 사회주의 운동에는 거의 관여하지 않았으며 심지어 볼셰비키 혁명에 대해 반감을 가지고 있었습니다. 그래서 소련 정권이 수립된 후 정부 당국자들은 핀란드 쿠오칼라에 있던 레핀에게 수차례 귀국을 종용했지만 그는 거절했고 결국 핀란드에서 생을 마감했습니다.

마리 바시키르체프

Marie Bashkirtseff, 1858–1884

너무 빨리 져버린 꽃

★ ★ ★ ★
DAY
51
★ ★ ★ ★

회의

오르세 미술관에 있는 마리 바시키르체프의 〈회의〉입니다. 동네 꼬마 녀석 6명이 모여서 이런저런 작당을 하고 있습니다. 가방을 둘러메고 선 가장 키가 큰 아이가 대장으로 보입니다. 지금 이 대장이 일을 꾸미려고 뭔가를 지시하고 있습니다. 키는 작지만 뒷짐을 지고 정자세를 한 저 꼬마 녀석이 아마도 가장 제대로 지시를 수행하지 않을까 생각해 봅니다. 다음으로 분홍색 양말을 신은 친구는 서열이 두 번째 같은데, 다른 아이들과는 달리 긴 막대기를 가지고 있는 걸 보니 군기 반장이 아닐까요?

이 그림을 그린 바시키르체프는 우크라이나 귀족 출신의 여성 화가입니다. 이 작품은 1884년 파리 살롱에 당당히 전시되었고, 당시 대중과 언론의 반응도 좋았습니다. 하지만 수상에는 아깝게 실패했지요. 이에 화가 난 마리는 이런 글을 남겼습니다. "화가 치밀어 오른다. 상대적으로 부족한 작품들이 상을 받지 않았는가… 여기에서 내가 얻을 것은 아무것도 없다. 나는 부족한 사람이고, 굴욕을 당했으며, 완전히 끝난 존재다."

바시키르체프는 어릴 때 부모가 헤어져 어머니와 함께 독일 등 유럽 전역

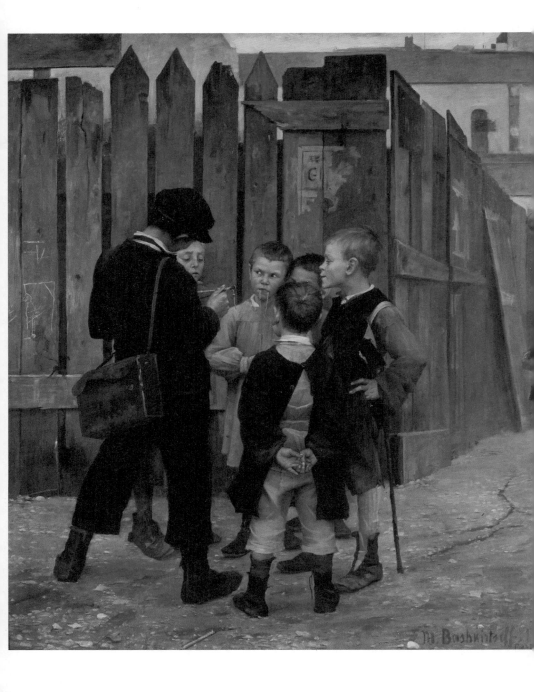

을 여행하면서 주로 해외에서 성장하다 파리에 정착한 특이한 이력을 가지고 있습니다. 그래서 러시아어는 물론 프랑스어, 영어, 이태리어까지 능숙했지요. 귀족이고 물려받은 재산이 많았기에 개인 교사를 두고 공부했던 그녀는 음악적 재능이 뛰어나 가수가 되려고 했지만 결핵에 걸려 목소리가 제대로 나오지 않자 가수의 길을 포기하게 됩니다. 그 이후 그녀는 화가가 되기로 결심하고 파리의 줄리앙 아카데미에서 공부했습니다.

당시 줄리앙 아카데미는 여학생을 받아주는 몇 안 되는 미술학교로, 유럽과 미국에서 온 여성 화가 지망생이 많았습니다. 바시키르체프는 1880년부터 화가로서 파리 살롱전에서 매년 자신의 작품을 출품합니다. 이것은 그녀의 가장 대표작으로 그녀가 결핵으로 세상을 떠나게 된 해에 살롱전에 출품되었습니다.

책에서

하르키프 미술관이 소장 중인 바시키르체프의 〈책에서〉입니다. 머리를 감싸고 진지하게 독서하는 모습이 인상적인 작품입니다. 바시키르체프는 결핵으로 26년간의 짧은 삶을 살면서 200여 점의 회화를 남겼습니다. 물론 그녀의 그림은 제2차 세계대전 중 나치에 의해 많이 파괴되어 현재는 60점 정도만 남아 있습니다. 게다가 바시키르체프는 그림을 그리면서도 지속적으로 글을 썼는데, 1881년에는 「여성 시민(La Citoyenne)」이라는 페미니스트 신문에 '폴린 오렐(Pauline Orrel)'이란 필명으로 자주 기고를 했습니다.

바시키르체프는 일기로 사후에 많이 알려졌는데, 당시 그녀와 교제했던 기 드 모파상과의 편지가 1891년부터 출간되기 시작했지요.

회의(A Meeting)
1884년, 캔버스에 유채, 195×177cm, 프랑스, 파리, 오르세 미술관

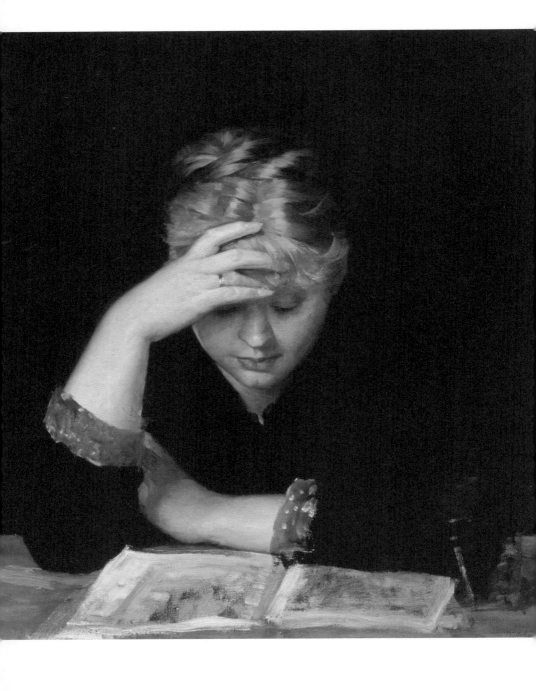

19세기 말 프랑스 파리 인구의 15퍼센트가 매독 환자였으며, 약 400년간 유럽에서만 1000만 명 이상이 매독으로 사망했다는 연구로 보아, 매독은 지금으로 보면 코로나바이러스처럼 인류에게 치명적인 위협을 가한 질병이었습니다.

　예술가 역시 매독이라는 전염병을 피해갈 수 없었습니다. 베토벤, 슈베르트, 톨스토이, 귀스타브 플로베르, 모파상, 오스카 와일드, 니체, 샤를 피에르 보들레르, 에두아르 마네, 빈센트 반 고흐, 폴 고갱 등이 매독에 시달렸고 일부는 이 병으로 목숨을 잃었습니다.

　모파상 또한 정신착란 증세를 보이는 신경매독으로 사망했습니다. 모파상이 활동할 당시 문학가들은 센강에서 매춘부들과 보트놀이를 하면서 놀곤 했는데 알퐁스 도데, 플로베르 역시 매독으로 사망했습니다.

　바시키르체프는 모파상이 매독에 걸린 것을 알고 '길거리에서도 너를 보고 싶지 않다'며 편지에 냉정하게 이별을 통보합니다. 지금도 인용되는 그녀의 말 중에 이런 글이 있습니다. "개를 사랑합시다, 개만 사랑합시다! 남자와 고양이는 가치 없는 생물입니다."

책에서(At a Book)
1882년경, 캔버스에 유채, 63×60.5cm, 우크라이나, 하르키프 미술관

바실리 칸딘스키
Wassily Kandinsky, 1866–1944

추상의 탄생

DAY
★ ★ ★ ★
52
★ ★ ★ ★

말을 타는 연인

뮌헨 렌바흐 하우스에 소장되어 있는 바실리 칸딘스키의 〈말을 타는 연인〉입니다. 사뿐히 걷고 있는 말 위에 사랑스러운 두 남녀가 포옹을 하고 말을 타고 있습니다. 두 남녀의 머리 위로 쏟아지는 반짝이는 나무들은 마치 밤하늘에 빛나는 별처럼 보이네요.

이 그림은 칸딘스키가 유년 시절에 이모에게서 들었던 중세 기사 이야기를 상상하여 그린 것으로 연인들 머리 위의 황금색 잎들은 자작나무를 표현한 것입니다. 멀리 보이는 러시아 상트페테르부르크성의 첨탑과 정교회를 상징하는 양파 모양의 성당 지붕들이 오색찬란합니다.

이 그림은 칸딘스키가 추상화를 그리기 전의 작품으로 러시아의 민속적 느낌이 강하게 남아 있습니다. 게다가 색채가 직접적인 감정을 표현하고 있네요. 검정에 가까운 윤곽선 위에 밝은 원색의 색채들이 점점이 찍혀 있습니다. 마치 스테인드글라스를 연상시키는 매우 몽환적인 작품입니다.

이 그림을 그린 칸딘스키는 모스크바에서 몽골계 시베리아 출신의 부유한

말을 타는 연인(Couple Riding)
1906–1907년, 캔버스에 유채, 55×50.5cm, 독일, 뮌헨, 렌바흐 하우스

집안에서 태어났습니다. 하지만 부모는 얼마 되지 않아 이혼했고 어린 시절 칸딘스키는 이모가 돌보았다고 합니다. 감수성이 예민했던 칸딘스키는 8세 때부터 피아노와 첼로를 배웠으며 회화에 관심이 많아 어릴 때부터 유화를 그리기 시작했지요. 칸딘스키는 색과 소리를 함께 떠올리는 공감각 능력이 있었던 것으로 보입니다. 어릴 때부터 인상 깊은 색들은 창조적 영감을 주는 근원이 되었지요. 그는 모스크바 대학에서 법학과 경제학을 전공했고, 29세 때까지 대학에서 법을 가르쳤습니다.

그런 칸딘스키의 운명을 바꿔놓은 것은 1895년 모스크바의 한 전시장에 걸린 인상파 모네의 〈건초더미〉였습니다. 이 그림을 보고 칸딘스키는 화가가 될 것을 결심했다고 훗날 회고했지요. 모네의 색채 실험에 충격을 받은 칸딘스키는 서른의 나이로 미술에 본격적으로 입문하게 됩니다. 칸딘스키는 꿈을 이루기 위해 뮌헨의 슈바빙으로 떠났습니다. 슈바빙은 당시 그림을 공부하러 많은 예술가들이 모인 빛나는 도시였습니다.

하지만 화가의 꿈을 이루러 온 늦깎이 칸딘스키의 시작은 만만치 않았지요. 당시 뮌헨 아카데미의 교수였던 프란츠 폰 슈투크의 제자가 되기 위해 칸딘스키는 무던히 애를 썼지만 무려 4년을 기다려야 했습니다. 그는 안톤 아즈베 미술학교에서 공부하다 1900년에야 슈투크의 제자가 되었습니다. 하지만 '색을 남발한다'라는 비판을 받고 슈투크의 지도는 별로 받지 못한 채 결국 1901년 가을, 학교를 자퇴했습니다. 하지만 이때 베를린 분리파 등의 주요 전시에 참여하게 되었고, 이곳에서 훗날 바우하우스에서 함께할 동료 파울 클레를 만났습니다.

그림 그리는 가브리엘레 뮌터

뮌헨 렌바흐 하우스에 있는 칸딘스키의 〈그림 그리는 가브리엘레 뮌터〉입니다. 화사한 푸른색 드레스를 입은 여인이 야외에서 그림을 그리고 있습니다. 갈색 땅은 질퍽거려 보이는데, 먼발치에 보이는 삼각형 집들을 그리려는 것인가 봅니다. 그림 속 여인은 칸딘스키의 연인이자 제자이며 동료 화가인 가브리엘레 뮌터(Gabriele Münter)입니다.

칸딘스키는 뮌헨 아카데미를 그만두고 '팔랑크스(Phalanx)'라는 예술가 그룹을 만든 뒤, 같은 이름의 사설 미술학교를 설립했습니다. 뮌헨에서 칸딘스키가 받았던 불과 몇 년 되지 않는 정규 미술 교육의 이력을 생각하면 놀라운 일입니다. 당시 칸딘스키의 사설 미술학교에는 정규 미술학교에 입학하기 어려웠던 여학생들이 상당히 많이 입학했습니다. 이때 그는 운명적인 만남을 갖게 되는데 그 대상은 바로 그림 속 여인 가브리엘레였지요.

칸딘스키는 가브리엘레의 재능을 바로 알아보았습니다. 예술적 동지이자 사제 관계였던 둘은 연인 사이로 발전하게 됩니다. 가브리엘레는 헌신적으로 칸딘스키를 대했고, 15년간 칸딘스키의 예술적 발전에 지대한 영향을 미쳤습니다.

둘은 네덜란드, 이탈리아, 프랑스, 북아프리카를 함께 여행하며 그림을 그렸고, 1908년 바이에른 슈타펠 호수 인근 무르나우라는 작은 마을 산기슭에 집을 하나 구해 정착했습니다. 이즈음 칸딘스키는 뮌헨 신미술가협회를 만들고, 이제껏 존재하지 않았던 전혀 새로운 추상미술을 서서히 시도하지요.

칸딘스키는 뮌헨 초기 시절에는 인상파와 야수파의 영향을 받아 다채로운 색채 표현을 사용하다 무르나우 시기에는 여러 예술적 실험을 도모했습니다. 당시 푸른색과 말을 좋아했던 프란츠 마르크와 파울 클레는 새로운 표현

그림 그리는 가브리엘레 뮌터(Gabriele Münter Painting)
1903년, 캔버스에 유채, 58.5×58.5cm, 독일, 뮌헨, 렌바흐 하우스

주의 작가 그룹인 '청기사파(Der Blaue Reiter)'를 결성하게 됩니다. 청기사파로
활동하던 시절 칸딘스키의 그림에는 말을 탄 기사가 자주 나오는데, 그림에
서 기사는 예술이라는 변화의 동력을 통해 전통적 예술관을 극복하고 보다
나은 미래로 나아가기를 바라는 칸딘스키 자신을 그린 것으로 보입니다. 이
시기에 저술한 『예술에 있어 정신적인 것에 대하여』와 『점, 선, 면』은 현재까

지도 현대미술에서 중요한 이론서로 동시대 예술 애호가들에게 영감을 불러일으키는 책입니다.

그들은 잡지를 만드는 것에도 관심이 많아서 「청기사 연감」을 바로 출간하지요. 이 잡지를 편집하다 칸딘스키는 쇤베르크라는 뛰어난 음악가를 만났습니다. 그를 통해 한 차원 높은 추상화를 그릴 수 있게 되었고, 공감각적 예술에 대한 감각을 가지게 됩니다.

하지만 1914년 제1차 세계대전 발발과 함께 파울 클레가 징집되고 러시아인이었던 칸딘스키는 본국으로 돌아가면서 청기사파도 끝나게 됩니다. 이때 유부남이었던 칸딘스키는 가브리엘레와 헤어지면서 다시 만나면 결혼하겠다는 지킬 수 없는 말을 합니다. 하지만 러시아로 돌아간 칸딘스키는 첫 부인과 이혼했지만 약속을 저버리고 1917년 모스크바에서 젊은 여인과 재혼을 합니다.

가브리엘레는 무르나우의 집에서 혼자 고독한 시간을 보내야 했지요. 그녀는 칸딘스키에게 배신당한 후 고통과 절망이 너무 컸습니다. 4년이 지난 1921년에 칸딘스키는 자신의 짐과 그림을 돌려달라고 요청했습니다. 스스로 하기는 미안했던지 다른 사람을 통해서 연락을 보냈지요. 가브리엘레는 짐은 돌려주었지만 그림 일부는 자신을 버린 도덕적인 피해 보상, 즉 배신의 대가로 돌려주지 않았습니다.

가브리엘레는 칸딘스키와 헤어진 후 한동안 그림을 그릴 수가 없었습니다. 1933년 나치의 탄압으로 바우하우스가 강제로 폐쇄당하고 칸딘스키는 파리로 망명하게 됩니다. 그 후 1937년 나치는 칸딘스키를 퇴폐 미술가로 규정했고, 전시된 작품들은 몰수당해 사라지기도 했지요. 상당수 칸딘스키의 초기 작품들이 도록에만 존재하고 실물은 남아 있지 않은 이유입니다. 하

지만 무르나우에 남겨졌던 칸딘스키의 초기 작품들은 무사했는데, 나치 통치 기간 동안 가브리엘레가 위험을 무릅쓰고 칸딘스키의 그림을 지하실 깊숙이 숨겨 놓았기 때문입니다. 1957년 가브리엘레는 자신의 여든 번째 생일 때 소장해 오던 모든 칸딘스키의 그림과 자신의 그림을 렌바흐 하우스에 기증했습니다.

구성 8

뉴욕 솔로몬 R. 구겐하임 미술관이 소장 중인 바실리 칸딘스키의 〈구성 8〉입니다. 눈으로 보는 음악이라 할 수 있을 정도로 음표를 율동감 있게 묘사한 그림입니다. 서로 연관성 있는 형태들이 자유롭게 떠돌아다니며 마치 한 편의 교향곡을 들려주는 것 같네요.

칸딘스키의 후기 추상화는 이처럼 기하학적이고 살아 있는 듯한 색채로 평면적인 상징을 그린 그림들이 많습니다. 칸딘스키는 음악을 듣고 느낀 감동을 그림으로 그리고 싶어 자신의 대표 저서인 『점, 선, 면』에서 기술했듯이 색과 선과 상징으로 표현했지요.

'분수처럼 흩어지는 푸른 종소리'라는 시구를 들어보셨나요? 김광균 시인의 시 '외인촌'의 한 구절인데요. 색과 소리를 함께 떠올리는 공감각을 설명할 때 자주 인용되지요. 이런 공감각 능력은 종류가 매우 다양하며 공감각자의 뇌는 일반인과 다른 특성을 나타낸다고 합니다. 어떤 조사에 따르면 일반인의 약 2퍼센트만이 공감각 능력이 있다고 합니다. 그런데 칸딘스키 같은 추상화가는 어릴 때부터 타고난 공감각 능력이 있다고 추정됩니다.

감정 표출을 과도하게 억제하면 몸에 질환이 생길 수 있는 것은 물론 감정을 표현하고 싶어도 표현하지 못하는 '감정표현불능증'이 생길 수 있습니다.

구성 8(Composition 8)
1923년, 캔버스에 유채, 140.3×200.7cm, 뉴욕, 솔로몬 R. 구겐하임 미술관

현재 같은 답답한 코로나 시기에 가장 문제가 될 수 있는 질환일 것입니다.

사람은 태어날 때부터 타인의 정서 표현을 흉내 내는 '거울 뉴런(mirror neuron)'을 가지고 있습니다. 이는 인간의 정서 공유가 의사소통의 핵심이기 때문이지요. 칸딘스키의 그림과 색채 이론은 타인에 대한 공감 능력을 발전시키고 우울감을 극복하는 데 도움이 될 것입니다.

보리스 쿠스토디예프
Boris Kustodiev, 1878–1927

★★★★
DAY
53
★★★★

건강하고 풍만한 아름다움

미인

모스크바 트레티야코프 미술관이 소장 중인 보리스 쿠스토디예프의 〈미인〉입니다. 전신 누드의 금발 여인이 침대에 앉아 정면을 바라보고 있습니다. 보리스 쿠스토디예프의 그림은 워낙 독특해서 한 번만 봐도 확실하게 기억에 남습니다. 동시대의 다른 러시아 화가들의 그림과는 확연히 차이가 나지요.

쿠스토디예프가 그린 여인들은 풍요로운 대지의 이미지와 건강함, 풍성함으로 대표되는 러시아의 전통적인 미인상입니다. 그의 그림은 색상이 따뜻하고 화사하며, 벽지와 이불에서 러시아의 전통 문양을 볼 수 있습니다. 보통 19세기 말에서 20세기 초의 러시아 미술을 생각하면 사회주의적 리얼리즘의 경직되고 어두운 이미지를 떠올리게 됩니다. 그러나 딱딱한 사회주의의 선동적인 그림 속에서 쿠스토디예프는 독특하면서도 유쾌한 그림을 그렸습니다.

미인(The Beauty)
1915년, 캔버스에 유채, 141×185cm, 러시아, 모스크바, 트레티야코프 미술관

차를 마시는 상인의 아내

상트페테르부르크 국립러시아박물관에 소장되어 있는 쿠스토디에프의
〈차를 마시는 상인의 아내〉입니다. 화려한 복장을 한 상인의 아내가 풍성한
과일이 차려진 식탁에서 차를 마시고 있습니다. 멀리 러시아 정교회를 상징
하는 양파 모양의 성당 지붕이 보입니다. 그런데 상인의 아내가 들고 있는
찻잔은 흔히 보는 것과는 다르네요. 자세히 보면 수박 옆에 커다란 주전자
도 보이고요. 이것은 러시아의 전통 주전자로 사모바르라고 하는데, 러시아

차를 마시는 상인의 아내(The Merchant's Wife at Tea)
1918년, 캔버스에 유채, 120×120cm, 러시아, 상트페테르부르크, 국립러시아박물관

나 그 영향을 받은 주변 나라들에서 흔히 볼 수 있는 다구(茶具)입니다. 러시아의 문화로 알려져 있지만 사실 사모바르의 원형은 중앙아시아와 이란 쪽에서 찾아볼 수 있습니다. 쿠스토디예프는 어린 시절 아버지를 여의고 부유한 상인의 집에서 어머니와 함께 곁방살이를 했던 적이 있습니다. 쿠스토디예프도 잔심부름을 했는데 이때의 추억이 나중에 '상인의 아내'라는 주제의

그림으로 다시 태어나게 된 것입니다.

쿠스토디예프는 어린 시절부터 그림에 두각을 나타냈습니다. 그의 어머니는 없는 살림에도 불구하고 아들이 그림 수업을 받을 수 있도록 신학교에 보냈습니다. 쿠스토디예프는 1896년 신학교를 졸업하자 상트페테스부르크 왕립미술아카데미에 입학하여 당시 이동파의 거두였던 일리야 레핀에게서 가르침을 받게 되지요. 그는 학교에서 다채로운 세계의 다양성을 전할 수 있는 기술을 완성하고자 노력했습니다. 그러던 중 스승인 일리야 레핀이 러시아 정부로부터 러시아 국가의회 100주년 기념 그림을 그려달라는 의뢰를 받게 됩니다. 이때 레핀은 쿠스토디예프를 조수로 불렀습니다. 작업은 매우 복잡하고 많은 노력이 필요했으나, 쿠스토디예프는 그림의 배경을 연구한 다음 작품의 오른쪽 끝을 맡아서 9명을 그렸습니다. 그 이후 초상화에 자신감이 붙은 그는 훗날 자신의 영적 동지라고 생각한 동시대 인물들의 초상화를 그렸습니다.

그는 1903년 줄리아 프로시스카야(Julia Proshinskaya)와 결혼한 후, 프랑스와 스페인으로 유학을 떠납니다. 파리와 마드리드의 박물관을 방문하면서 큰 열정과 관심을 가지고 서유럽 예술의 대작들을 연구했습니다. 그러나 그는 오히려 고국으로 돌아가고 싶은 충동을 강하게 느꼈습니다.

러시아 사회의 기초를 뒤흔든 1905년의 러시아혁명 사건은 화가의 영혼에 평생 잊지 못할 강렬한 충격을 불러일으켰습니다. 그는 풍자 저널에서 일하면서 차르 정부의 고위 공무원들에 대한 신랄한 풍자 만화를 그렸습니다. 또한 혁명 행사와 직접 관련된 그림도 그렸습니다. 그리고 처음으로 많은 노동자들과 함께하는 혁신적인 지도자들의 모습을 그렸지요. 그러나 혁명은 실패로 끝나고 말았습니다.

그는 러시아로 돌아와 1909년에 가장 왕성하게 활동했는데, 그만 척추결핵에 걸려 시급히 요양을 취해야만 했습니다. 폐결핵이나 기관지결핵은 들어봤어도 척추결핵은 처음 들어보신 분들이 많을 것입니다. 척추결핵도 폐결핵과 마찬가지로 면역력이 떨어지거나 영양결핍 등의 원인으로 몸속에 있는 결핵균이 척추로 침범해서 유발되는 병입니다. 심해지면 허리가 아프고 딱딱해지는 느낌이 들고 등이 붓다가 척추가 변형되고 마비 증상이 오지요. 그는 의사의 조언에 따라 스위스로 가서 1년 동안 치료를 받았습니다. 먼 타국 땅에서 요양을 하면서도 그는 조국 러시아에 대한 테마를 놓지 않고 계속 그림을 그렸습니다.

1916년 쿠스토디예프는 오랜 지병인 척추결핵으로 인해 결국 하반신이 마비되었습니다. 그래서 이후로는 휠체어에 의존해야만 했지요. 그럼에도 불구하고 그는 육체적 고통을 예술혼으로 승화시켜 오히려 다채로운 색상과 쾌활한 분위기의 즐겁고 유쾌한 그림을 계속 그렸습니다.

1917년 러시아 볼셰비키혁명 이후에도 쿠스토디예프는 꾸준히 작업을 계속했습니다. 유화뿐만 아니라 삽화, 무대 디자인, 조각 등 다양한 분야에서 예술 활동을 이어 갔지요. 하반신 마비 상태였음에도 불구하고 쿠스토디예프는 19세기 포퓰리즘 시절부터 전승되어 오는 러시아 민족의 전통기법을 사용해 혁명의 열정을 표현했습니다. 그는 1903년 결성된 러시아 상징주의 그룹인 '푸른 장미파'의 일원으로 칸딘스키나 샤갈 등이 나올 수 있는 예술적 토대를 마련해준 것으로 평가받고 있습니다. 하지만 쿠스토디예프는 1927년 상트페테르부르크에서 척추결핵으로 49세라는 이른 나이에 사망하고 말았습니다.

시골의 가을, 티타임

쿠스토디예프 미술관이 소장 중인 〈시골의 가을, 티타임〉입니다. 쿠스토디예프의 생애 마지막 작품인 듯합니다. 척추결핵으로 인해 하반신 마비로 고통스러운 나날을 보내는 중에서도 이런 밝고 화사한 그림을 그린 쿠스토디예프의 예술혼을 알 수 있지요. 쿠스토디예프는 손을 쓸 수 없는 날까지도 그림을 계속 그렸습니다. 쿠스토디예프는 19세기 러시아 혁명기의 어두운 사회 분위기에 얽매이지 않고 분방한 상상력을 그대로 표현하여, 그의 작품을 감상하는 우리에게 러시아의 어둡고 무거운 모습 대신 밝고 유쾌한 매력을 선사합니다.

시골의 가을, 티타임(Autumn in the province, Teatime)
1926년, 캔버스에 유채, 71×71cm, 러시아, 아스트라한, 쿠스토디예프 미술관

눈보라가 지나간 마을의 아침

솔로몬 R. 구겐하임 미술관이 소장 중인 카지미르 말레비치의 〈눈보라가
지나간 마을의 아침〉입니다. 눈보라가 한 차례 지나간 시린 아침의 길을 마
을 사람 둘이 터벅터벅 걸어가고 있습니다. 그런데 마을의 길, 집과 사람은
온통 입방체 모양으로 묘사되어 있습니다.

이런 흥미로운 그림을 그린 화가는 추상화의 절대주의 유파를 창시한 카
지미르 말레비치입니다. 말레비치는 우크라이나 키예프 출신으로 동시대의
몬드리안, 칸딘스키와 더불어 추상예술의 개척자로 평가받고 있지요. 게다
가 말레비치는 러시아 아방가르드 미술의 선두주자로 활동했습니다. 아방가
르드(avant-garde)는 원래 군사용어로 부대 앞에서 미지의 외적에 접촉하며 가
는 첨병을 뜻하는 말이지요. 거기서 유래하여 현대예술의 전통을 파괴하는
혁신적인 예술가와 그 창작이나 경향을 가리키는 용어가 되었습니다.

러시아의 아방가르드 미술 역사는 20세기 러시아 역사와 함께 따라가는
것을 볼 수 있습니다. 1904년 러시아는 러일전쟁에서 참패하자 민심이 피
폐해져 당시 황제 니콜라이 2세에 반대하는 시위행렬이 이어졌지만, 또다시

눈보라가 지나간 마을의 아침(Morning in the Village after Snowstorm)
1912년, 캔버스에 유채, 81×81cm, 미국, 뉴욕, 솔로몬 R. 구겐하임 미술관

무자비한 탄압으로 돌아왔지요. 제대로 된 개혁 없이 결국 1914년 제1차 세계대전이 발발하자 무능한 황제는 전쟁 중에 폐위되고 레닌이 이끄는 볼셰비키파가 나라를 장악합니다.

이런 시대적 배경에 새로운 이념을 가진 정권이 시작되면서 미술이 정신적 연대감을 매개로 산업 현장과 직결될 수 있다는 형태로 나타났으며, 당시 프랑스의 입체주의, 이탈리아의 미래주의와 함께 기존 미술의 관습적 틀을 넘어서 실험적 분위기를 형성하게 되었습니다. 그러나 러시아의 아방가르드는 문화예술 전 장르를 통해 공동 작업으로 진행시켰다는 운동적 개념을 강하게 나타내고 있어 서구의 실험적 태도보다 더 큰 파급효과를 가지게 되었습니다.

당시 레닌 정권은 여태껏 검증된 바 없는 평등주의 국가를 계획했고, 이에 러시아의 아방가르드 예술가들도 과거에 구현된 적 없는 예술 형태를 궁리하기 시작했지요. 평등함을 추구하는 미술로 대안된 새로운 예술 장르는 비구상 미술이었고, 여기에 선봉장이 말레비치였습니다. 말레비치는 이러한 새로운 미술 운동의 중심에 있었으며, 그만의 독자적인 스타일인 절대주의를 창안하여 국제 추상주의 운동의 중심적인 역할을 하게 됩니다.

말레비치는 수동적으로 자연 환경에 반응하는 전통적인 재현 방법을 거부하자고 했지요. 화가는 자연을 옮기는 것이 아니라 자연 그 자체의 실재와 같이 의미 있는 새로운 실재들을 창조하자고 주장했습니다. 그는 이렇게 말했습니다. "절대주의는 창작 예술에서 순수 감성의 절대적 우위를 말한다." 곧 시각적, 물질적 현실세계를 초월하여 대상 없는 정신세계를 표현하자는 것입니다. 이를 이해 사각형과 원을 이용한 추상예술을 선보였지요.

검은 사각형

트레티야코프 미술관이 소장하고 있는 말레비치의 〈검은 사각형〉입니다. 그림에서 추상의 우월함을 강조한 말레비치는 1915년에 열린 러시아 아방가르드 예술가의 합동전시회 《마지막 미래주의 전시: 0,10》에서 1913-1915년 사이에 완성한 작품 39점을 선보였습니다. 이 전시회의 명칭은 당시 러시아 아방가르드 미술에 많은 영향을 미친 이탈리아 미래주의의 종말과 새로운 미술의 시작을 알리는 것이기도 했습니다. 당시 전시회에서 가장 중요하고 이목을 끌었던 작품이 바로 말레비치의 〈검은 사각형〉이었습니다. 말레비치는 "자연 오브제들의 모습은 그 자체만으로는 무의미하다."라고 하며 이제 회화는 더 이상 어떠한 자연의 환영도 불러일으켜서는 안 된다고 주장했습니다. 미술사에 한 획을 그은 절대주의 선언을 발표한 것이지요.

그 전시 현장에서 〈검은 사각형〉은 전통적으로 러시아 정교를 믿는 대다수의 가정집에서 종교적 이콘을 모시는 자리, 즉 두 벽이 맞닿아 이룬 직각을 대각선으로 가로지르는 천장 가까운 모퉁이에 걸려 있었습니다. 말레비치가 이 작품의 상징적 위치를 나타내기 위해 일부러 이렇게 배치한 것입니다. 당시 말레비치는 서구 모더니즘 회화의 색채를 탐구하며 야수주의와 입체주의를 받아들이고 빠르게 추상으로 발전해 나갔습니다.

말레비치는 교육자로도 열성적으로 활동했습니다. 1917년 러시아에 혁명이 일어나자 많은 교육기관에서 미술 교육으로 혁명을 불어넣었습니다. 1919년부터 1922년까지 말레비치는 샤갈의 고향이던 비텝스크 미술학교에서 후진을 양성했는데, 당시 샤갈이 교장이었습니다. 샤갈은 말레비치를 교수로 초빙했는데 불행하게도 두 화가는 가까워질 수가 없었습니다. 순수 회화 쪽인 샤갈과 혁명의 교조주의와 절대주의를 옹호하던 말레비치는 물

검은 사각형(Black Square)
1915년, 리넨에 유채, 79.5×79.5cm 러시아, 모스크바, 트레티야코프 미술관

과 기름이었던 것입니다. 결국 샤갈은 교장직을 내려놓고 모스크바로 떠났고, 말레비치는 자신의 절대주의에 대한 자부심과 신념이 혁명을 통해 구현되기를 바랐지요. 그러면서 말레비치는 예술에 대한 새로운 도전을 멈추지 않았습니다. 당시 회화뿐 아니라 도자기, 건축 등에도 관심이 많았는데 특히 건축에 남다른 관심을 가졌지요. 말레비치는 언젠가는 건축가가 될 자신을 꿈꾸었다고 합니다. 그러나 말레비치의 말년은 비참하게 마감되지요.

레닌 사후 스탈린 체제하에서 말레비치의 절대주의 작품은 현실과 동떨어졌다고 하여 심한 박해를 받았습니다. 1926년 독일에서 회고전을 개최하며 국제적인 명성을 얻었지만 막상 고국 소련에서의 평가는 최악으로 변모해 갑니다. 공산당은 그를 몽상가적 철학가로 여겼고, 그는 스탈린 정권의 박해로 모든 공식적인 자리에서 물러났습니다. 1930년에는 전시회에 초청한 독일과 비밀리에 접촉했다는 사실로 국가보안위원회(KGB)에 체포되어 감옥에 투옥되기까지 했고, 한때는 간첩 혐의로 사형 위협을 받았습니다.

말레비치는 1933년 암 진단을 받고 1935년 56세의 나이로 상트페테르부르크에서 사망한 것으로 나와 있는데, 어떤 암으로 어떻게 죽었는지는 기록이 불분명합니다. 그러나 스탈린 정권의 박해와 구금 생활로 가난에 시달리다가 제대로 치료를 받지 못한 것만은 확실합니다. 말레비치는 죽기 전 자신이 쓸 관을 직접 디자인했다고 하는데 그의 절대주의 회화의 정수인 검은 사각형과 원으로 장식했다고 하네요. 이는 아마도 자신의 〈검은 사각형〉에 부여한 절대성을 나타낸 것으로 보입니다.

말레비치가 죽자 그의 많은 작품들은 강제로 압수되고 파괴되었습니다. 하지만 기하학적 추상미술의 선구자인 말레비치의 절대주의 작품은 20세기 현대 디자인의 표본이 되었습니다. 그리고 이런 그의 사상과 예술이 훗날 미

마지막 미래주의 0,10 전시
1915년

니멀리즘의 기반을 마련했다는 점에서 큰 의미를 가집니다. 그의 작품은 현재에 이르기까지 많은 예술가들의 영감의 원천이 되고 있습니다.

오늘로 통하는 창작의 순간들

미국

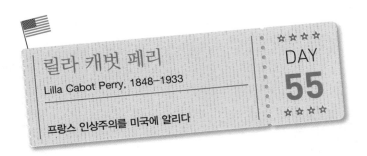

릴라 캐벗 페리
Lilla Cabot Perry, 1848-1933

DAY
55
★★★★
★★★★

프랑스 인상주의를 미국에 알리다

골프 선수

릴라 캐벗 페리의 〈골프 선수〉라는 그림입니다. 녹음이 짙은 들판에 푸른색의 기모노를 입은 여인이 한 손을 이마에 대고 어딘가를 살펴보고 있습니다. 다른 한 손에는 무언가를 들고 있는데 자세히 보면 골프채입니다. 이 여인은 지금 홀까지의 거리를 재려는 듯 왼손을 이마에 대고 거리를 측정하고 있는 것입니다.

골프는 현재 남녀노소 가리지 않는 대중적인 스포츠가 되어 많은 분들이 즐기고 있지만 이 그림이 그려진 1910년대에는 여성이 골프를 치는 일이 흔치 않았습니다. 골프의 기원에 대해서는 여러 가지 설이 있습니다. 우선 네덜란드의 아이스하키와 비슷한 콜프(Colf) 놀이가 스코틀랜드로 건너가서 골프로 변화되었다는 설이 있습니다. 혹은 스코틀랜드의 양 치는 목동들이 지팡이로 돌을 쳐서 구멍에 넣던 고우프(Gowf)라는 놀이가 골프로 발전되었다는 이야기도 있습니다. 또한 로마 제국이 스코틀랜드를 정복했을 때 군사들이 골프와 비슷한 놀이를 하던 것이 스코틀랜드에 남아 골프가 되었다는

골프 선수(The Golfer)
19세기, 캔버스에 유채, 81.3×64.8cm, 개인 소장

설이 있습니다. 어찌되었건 골프가 스코틀랜드에서 시작된 것은 사실로 받아들여지고 있습니다.

역사적으로 공인된 오래된 기록으로 1457년에 스코틀랜드 왕인 제임스 2세가 '잉글랜드와 긴장 관계로 나라가 위태로운데 사람들이 골프와 축구에 빠져 군사훈련을 소홀히 한다'며 골프를 금지했다는 말이 있습니다. 그 후 스코틀랜드의 메리 여왕은 그녀의 남편이 살해당했는데도 골프를 쳤다고 하여 정적들에게 탄핵을 받고 잉글랜드로 망명하지요. 메리 여왕은 후에 영국 여왕 엘리자베스 1세에 의해 처형당하고, 그녀의 아들 제임스 6세가 엘리자베스 1세 사후에 영국 왕위까지 오르며 스튜어트 왕조를 열게 됩니다. 이처럼 당시에 골프는 분명히 '여성에게 바람직하지 않은 스포츠'로 인식되었지요.

현재와 같은 골프 룰이 정해지면서 본격적으로 골프가 시작된 것도 16세기 스코틀랜드에서부터입니다. 1681년 제임스 7세는 그가 아직 왕위에 오르기 전 알바니 공작이었을 때 세계 최초의 국제 골프대회에 참가하기도 했지요. 이후 골프는 잉글랜드에 본격적으로 보급되었고, 19세기에는 영연방 국가들과 미국에서도 즐기는 스포츠가 되었습니다.

스코틀랜드의 메리 여왕 이후 여성들의 골프장 입장이 허용된 것은 1891년이 되어서입니다. 그래서 미국 남성들의 프로골프협회인 PGA가 1916년에 시작된 것에 비해, 여성 프로골프협회인 LPGA는 1959년에야 출범하게 됩니다. 20세기 초에 흔치 않던 여성 골퍼를 그린 그림은 이 작품이 유일한 것으로 보입니다.

어린이 초상화 연구

캔자스시티 넬슨-앳킨스 미술관이 소장 중인 페리의 〈어린이 초상화 연구〉입니다. 파란 드레스에 갈색 긴 머리를 한 단아한 차림의 어린 소녀가 바이올린을 들고 정면을 바라보고 있습니다. 아이의 표정이 약간 침울해 보이는데 무슨 일이 있는 것일까요?

릴라 캐벗 페리는 프랑스 인상주의를 미국에 알린 중요한 여성 화가입니다. 페리는 미국 보스턴에서 유명한 외과의사인 사무엘 카보트(Samuel Cabot III)의 여덟 자녀 중 맏딸로 태어났습니다. 그녀의 동생들도 훗날 유명한 의사, 학자, 기업가 등으로 성장했으며 보스턴 지역에서는 알아주는 명문가였습니다.

그녀는 어렸을 때부터 독서와 스포츠를 좋아했습니다. 남북전쟁이 끝난 뒤 가족들과 함께 유럽 여행을 하게 됐는데, 그때 처음으로 그림을 배우기 시작했지요. 26세가 되던 1874년에 하버드 대학의 동창이었던 언어학 교수 토마스 서전트 페리(Thomas Sergeant Perry)와 결혼을 했고, 슬하에 딸 셋을 두었습니다. 바이올린을 들고 있는 그림 속 소녀는 페리의 막내딸 앨리스입니다.

1884년 앨리스를 출산한 페리는 36세 나이에 큰 결심을 하게 됩니다. 어려서부터의 소망인 화가의 길을 가고자 늦은 나이지만 꿈을 이루기 위해 본격적으로 그림 공부를 시작하지요. 그녀는 먼저 파리 줄리앙 아카데미 출신의 초상화가인 알프레드 퀸턴 콜린스(Alfred Quinton Collins)로부터 개인적으로 미술 수업을 받았습니다.

다음 해인 1885년 그녀의 아버지가 돌아가시면서 막대한 유산을 남겨주어 부담 없이 그림 공부에 매진할 여유가 생기게 되지요. 페리는 더 본격적

인 미술 공부를 위해 남편을 설득하여 파리로 가족 모두 이사를 합니다. 그리고 파리의 콜라로시 아카데미에 입학하지요. 뒤늦은 나이에 시작한 그림 공부였지만 그녀는 최선을 다했고 늘 새로운 도전을 했습니다. 파리 체류 동안 뮌헨을 방문해서 독일의 사실주의 및 인상주의 화가인 프리츠 폰 우데(Fritz von Uhde)로부터 그림의 주제와 색채에 많은 영향을 받게 되었지요. 다시 파리에 돌아온 페리는 줄리앙 아카데미에 입학하여 지속적인 공부를 하게 됩니다. 그녀는 파리에서 메리 카사트(Mary Cassatt), 카미유 피사로, 클로드 모네와도 친분을 맺었지요. 특히 모네와는 급속도로 친해져 모네의 지베르니 집 근처에 거처를 얻어 1889년부터 1909년까지 매년 여름을 그곳에서 보내면서 빛과 색을 조절하는 법을 익혔습니다. 모네는 페리의 동료이자 멘토가 되면서 많은 영향을 주었습니다.

페리는 제1차 세계대전이 일어나자 미국으로 귀국하여 지베르니에서의 생활과 작품 및 우정에 대한 귀중한 회고록을 남깁니다. 그 책이 『1889년부터 1909년까지 화가 모네에 관한 회상(Reminiscences of Claude Monet from 1889 to 1909)』입니다.

가을 오후, 지베르니

시카고 테라 파운데이션에 소장되어 있는 〈가을 오후, 지베르니〉입니다. 지베르니의 가을 들판과 나무 사이에 자리 잡은 건물이 평화롭게 보입니다. 늦은 오후 농가에 서서히 해가 지고 있는 풍경을 경쾌한 색조와 아늑하고 소박한 느낌으로 잘 묘사한 그림입니다. 페리가 지베르니에 머물던 당시에 그린 그림으로 모네의 〈건초더미〉 느낌이 물씬 풍깁니다.

어린이 초상화 연구(Portrait Study of a Child)
1891년, 캔버스에 유채, 152.7×91.8cm, 미국, 캔자스시티, 넬슨-앳킨스 미술관

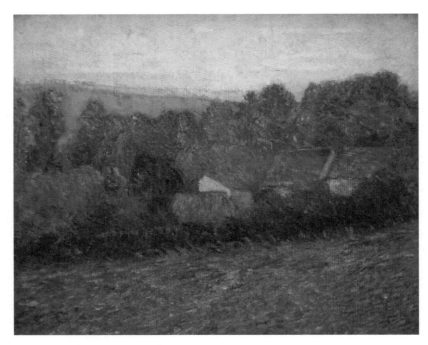

가을 오후, 지베르니(Autumn Afternoon, Giverny)
1905-1909년경, 캔버스에 유채, 65.4×91cm, 미국, 시카고, 테라 파운데이션

페리는 1893년 시카고 세계 박람회에 매사추세츠주 대표로 참석했고, 1922년 뉴욕에서 첫 개인전을 열었는데 그때 나이가 74세였습니다. 당시 언론은 '금년 뉴욕에서 개최된 여류 화가 전시 중 가장 흥미로운 전시회였다'라는 기사를 냈지요. 페리는 나이가 있음에도 꾸준한 창작 활동으로 많은 미국 화가들에게 영향을 주었고, 국제적인 명성을 얻었습니다.

프레드릭 칼 프리스크
Frederick Carl Frieseke, 1874-1939

푸른빛의 마술사

★ ★ ★ ★
DAY
56
★ ★ ★ ★

파란 드레스

디트로이트 미술관이 소장 중인 프레드릭 칼 프리스크의 〈푸른 드레스〉입니다. 긴 푸른 드레스를 입은 소녀가 소파에 누워 무언가를 골똘히 생각하고 있습니다. 가벼운 공상을 하거나 백일몽을 꿀 때는 보통 턱을 괴고 생각하지만, 머리를 받치고 누운 이 소녀는 어떤 해결책을 고심하고 있는 듯합니다. 무슨 고민이 있어 이런 표정을 짓고 있는 것일까요?

이 그림을 그린 프리스크는 흔히 '장식적 인상주의'라로 불리는 미국의 인상주의 화가입니다. 꽃과 여인을 즐겨 그린 화가이며, 눈부신 빛과 색채로 인상주의 미술의 정수를 보여주고 있지요.

파란 드레스(The Blue Gown)
1917년, 캔버스에 유채, 99.1×152.4cm, 미국, 디트로이트, 디트로이트 미술관

지베르니의 집

티센보르네미서 미술관에 있는 프리스크의 〈지베르니의 집〉입니다. 색색
의 화사한 꽃들로 뒤덮인 아름다운 이층집입니다. 청소를 하려고 나온 여인
이 꽃 속에 파묻혀 보이네요. 이곳은 모네의 지베르니 정원과 아주 가까운
곳입니다. 이 작품도 인상주의의 전형을 그대로 보여주며 여름의 정원과 여
유로움을 표현하고 있습니다.

프리스크는 23세이던 1897년에 프랑스 파리로 유학을 가서 당시 인상파

지베르니의 집(The House in Giverny)
1912년경, 패널에 유채, 27×35cm, 스페인, 마드리드, 티센보르네미서 미술관

미술의 절정을 깊이 체험했습니다. 게다가 1906년부터 1919년까지 무려 14년간 모네가 머물렀던 지베르니에 거주하면서 그곳의 멋진 풍광을 보고 장식적인 인상주의 그림을 그리게 되지요. 그러나 프리스크는 정작 자신에게 가장 큰 영향을 준 화가는 모네보다 밝고 행복한 그림을 그렸던 인상파 화가인 오귀스트 르누아르라고 말했습니다. 르누아르에게 받은 영향으로 프리스크는 여성을 모델로 부드럽고 감성적인 느낌의 작품을 즐겨 그렸지요.

접시꽃

뉴욕 국립디자인 아카데미에 소장되어 있는 프리스크의 〈접시꽃〉입니다. 접시꽃이 만개한 정원에 이미 꽃의 일부분이 된 듯한 여인이 접시꽃을 살포시 만지고 있습니다. 프리스크의 그림을 보면 특히 색감이 중요하다는 것을 알 수 있는데, 유난히 푸른색을 즐겨 사용한 작품이 많습니다. 특히 파스텔톤의 푸른색을 잘 써서 '푸른빛의 마술사'로 불리기도 했지요. 이 그림 역시 점을 찍듯 부드러운 붓 터치로 우울하고 차갑게 보일 수 있는 푸른빛 계열을 따뜻하고 아름답게 표현했습니다. 프리스크는 이런 그림들로 유명해졌지

접시꽃(Hollyhocks)
1911년, 캔버스에 유채, 64.8×81.3cm, 미국, 뉴욕, 뉴욕 국립디자인 아카데미

만 너무 장식적인 인상주의라는 비난을 듣기도 했습니다.

접시꽃은 꽃과 열매의 둥근 모양이 접시를 닮아 접시꽃이라는 이름이 붙여졌지요. 자세히 보면 접시꽃은 위도 아래도 아닌 옆을 바라보며 피어 있습니다. 그래서 눈 맞추기가 좋아 꽃 속까지 깊이 관찰하기가 수월하지요.

조선 시대 문무과에 급제한 사람에게 임금이 하사하던 꽃을 '어사화'라고 했지요. 그런데 이 어사화가 다름 아닌 접시꽃이었습니다. 통상 꽃은 줄기 맨 위에서 아래로 꽃을 피우는데, 접시꽃은 줄기 밑에서부터 위로 피어 올라가기 때문에 벼슬도 아래 단계부터 위로 차근차근 올라 훌륭한 관리가 되라는 의미이지요. 우리 조상들은 옛날에 자식이 과거 급제하기를 바라는 마음으로 마당에 접시꽃을 많이 심었다고 하니 입신양명을 바라는 부모의 마음을 엿볼 수 있습니다. 꽃이 밑에서부터 순서대로 핀다고 해서 낙하산이나 벼락출세가 아닌 순리, 즉 명예를 상징하는 꽃으로 이 접시꽃을 좋아했나 봅니다.

선인장과 함께 있는 여인의 초상화

스미스소니언 미술관이 소장 중인 프리스크의 〈선인장과 함께 있는 여인의 초상화〉입니다. 다소 어두운 표정을 한 여인이 정면을 바라보고 있습니다. 프리스크는 지베르니에 머물렀던 후반기에 제1차 세계대전을 경험합니다. 이때 파리의 미군 병원에서 근무하면서 당시 삶과 죽음을 많이 접하게 되지요. 전쟁 후 프리스크의 그림도 다소 변형되는데, 밝고 산뜻한 느낌에서 색상도 다소 어두워지고 이 그림처럼 고민에 빠진 표정이라든지 책을 읽거나 명상에 잠긴 모습으로 기존의 인상주의에서 사실주의 냄새가 나는 그림을 많이 그렸습니다. 전쟁은 많은 것을 바꾸게 하는가 봅니다.

선인장과 함께 있는 여인의 초상화(Portrait of a Woman with Cactus)
1930년, 캔버스에 유채, 92.4×73.7cm, 미국, 워싱턴 D.C., 스미스소니언 미술관

밤샘하는 사람들

시카고 미술관이 소장하고 있는 에드워드 호퍼의 〈밤샘하는 사람들〉입니다. 영문 제목이 '나이트호크스(Nighthawks)'인데 미국의 야행성 조류인 쏙독새를 가리킵니다. 밤을 지새우는 사람들을 우리가 올빼미족이라 비유하는 것과 비슷하지요. 호퍼의 부인 조세핀은 이 작품에 관한 기록을 많이 남겼는데 그림 속 남자의 뾰족한 매부리코에서 새가 연상되어 이런 제목을 붙였다고 합니다.

인적이 끊긴 깊은 밤입니다. 도시의 길모퉁이에 환하게 불을 밝힌 식당이 있습니다. 통유리 너머로 네 명의 사람들이 보이네요. 웅크린 채 등을 보이는 모자 쓴 남성, 맞은편에 뭔가 심드렁한 표정의 남녀, 그리고 식당의 주인으로 보이는 남성입니다. 주인은 가볍게 맞은편 손님과 가벼운 대화를 나누는 것처럼 보입니다. 〈밤샘하는 사람들〉은 에드워드 호퍼의 그림 중 가장 널리 알려진 작품입니다. 미국 회화사에서도 손꼽히는 걸작으로 복제품이 가장 많은 그림 중 하나이지요. 호퍼는 몇 달 동안 고심하며 여러 연습 데생을 한 후에 이 작품을 그렸는데 전시되자마자 많은 호응을 얻었지요. 그림이 그

The image at the top shows a ticket-style heading:

에드워드 호퍼
Edward Hopper, 1882–1967
미국인의 삶을 그린 리얼리즘의 대가
DAY 57

밤샘하는 사람들(Nighthawks)
1942년, 캔버스에 유채, 84.1×152.4cm, 미국, 시카고, 시카고 미술관

려진 시기는 1941년 12월 7일의 진주만 공습으로부터 대략 한 달 후입니다. 당시 미국 사회를 지배하던 전쟁의 공허함 그리고 산업 사회 속 인간의 고독과 외로움을 밝은색과 어두운 색을 대비하여 표현하였습니다. 배경이 된 곳은 맨해튼 그리니치 빌리지에 실제 존재했던 식당이었습니다. 당시 그리니치 빌리지는 앤디 워홀, 어니스트 헤밍웨이 등이 살던 미국의 자유 운동의 중심지였습니다. 이 작품은 전시가 끝난 직후 1942년 5월 13일에 지금의 소장처인 시카고 미술관이 3천 달러에 구입하였지요.

　네덜란드 이민자 집안 출신인 호퍼는 그림 공부를 위해 프랑스뿐만 아니

라 자신의 뿌리가 있던 네덜란드에도 한동안 머물렀습니다. 그곳에서 네덜란드의 위대한 화가 렘브란트와 빈센트 반 고흐의 예술에 대한 열정과 성숙미를 확인하였을 것입니다. 게다가 호퍼 스스로 렘브란트를 가장 존경하는 예술가라고 한 적도 있었지요. 〈밤샘하는 사람들〉은 당시 호퍼가 읽고 감동했던 어니스트 헤밍웨이의 소설 『살인자들(The Killers)』에 영감을 받은 것으로 알려져 있습니다. 하지만 고흐의 〈밤의 카페 테라스〉가 뉴욕에서 전시된 이후에 그려진 것으로 보아 반 고흐의 그림에도 영향을 받았으리라 추정됩니다.

뉴욕의 영화관

뉴욕 현대미술관에 소장된 에드워드 호퍼의 〈뉴욕의 영화관〉입니다. 그림 오른쪽에 푸른 유니폼을 입고 하이힐을 신은 여인이 벽에 기대서서 생각에 잠겨 있습니다. 반대쪽 벽 너머에는 영화가 한창 상영 중이지만 객석에는 떨어져 앉은 두 명의 관객만 있고 사람들은 거의 보이지 않네요.

그림 속 여인은 영화관 안내원이지만 실제 모델은 호퍼의 아내인 조세핀입니다. 호퍼는 이 그림을 그리기 위해서 많은 영화관과 연극 극장을 방문하여 사전 조사를 하였고 무려 53장의 예비 스케치를 그렸다고 합니다. 조세핀은 호퍼와 같은 미술 대학을 다닌 한 살 아래 후배였습니다. 대학 시절, 스케치 여행 등을 같이 다니다가 친해졌는데 정작 본격적으로 연이 닿은 건 40대에 접어들고 나서였습니다. 1년 여 교제 끝에 결혼에 골인한 때도 호퍼의 나이 42세, 조세핀은 41세였습니다.

둘은 여러모로 달랐습니다. 호퍼가 내성적이고 소극적인 데 비해 부인은 외향적이고 진취적이였지요. 여느 부부들처럼 많이 다투기도 많이 하였지만

뉴욕의 영화관(New York Movie)
1939년, 캔버스에 유채, 81.9×101.9cm, 미국, 뉴욕, 뉴욕 현대미술관

특별한 문제없이 백년해로하였습니다. 조세핀은 화가로서의 직업도 포기하고 남편 내조에 힘을 다했고 아내로, 비서로, 모델로서 1인 3역을 거뜬히 수행하는 '최고의 동반자'였지요. 그래서 호퍼의 작품 속에 등장하는 여인의 거의 대부분은 조세핀을 모델로 했다고 보시면 됩니다.

호퍼의 그림의 상당수는 〈뉴욕의 영화관〉 속 안내원처럼 하나같이 도시의 삶에 지치거나 공허하고 쓸쓸한 모습으로 보입니다. 거리, 건물 벽돌의 색, 아늑한 실내의 풍경들은 당시 유행하던 건축 양식, 인테리어 디자인 스타일, 패션 등으로 매우 자세하게 묘사되어 과거 뉴욕으로 시간 여행을 떠나는 듯한 느낌을 주기도 하지요.

여름

델라웨어 미술관이 소장 중인 에드워드 호퍼의 〈여름〉입니다. 햇볕이 강하게 내리쬐는 오후입니다. 속이 비치는 치마를 입은 젊은 여인이 어느 집 현관 계단에 서 있습니다. 하늘을 바라보는 모습에 왠지 모를 나른함과 고독감이 배어 있습니다. 누군가를 기다리고 있는 것일까요?

하얗게 빛나는 벽의 단조로움 속에서 계단에 서 있는 여인의 모습이 오히려 그녀의 외로움을 더 깊어지게 만드는 듯합니다. 이 여인이 겪었을지 모를 배신이나 상실의 이야기를 끊임없이 상상하게 합니다. 그러나 정작 호퍼는 자신의 그림들에서 고립이나 상실감을 표현하려는 의도는 없었다고 말하곤 하였습니다. 게다가 "나는 위대하거나 로맨틱하거나 고립된 것들을 찾지 않는다. 나는 그저 평범한 것을 끌어안고 탐구한다. 나는 친근하고 지극히 일상적인 것들을 그릴 뿐이다."라고 하였지요.

호퍼는 흔히 20세기 미술사에서 가장 중요한 미국 화가로 일컬어집니다. 게다가 20세기 전반 미국인의 삶을 가장 사실적으로 묘사한 화가로 손꼽히지요. 그의 그림 속 장소는 대부분 인적이 끊긴 거리, 관람객이 없는 극장, 사무실이나 레스토랑, 여름의 햇살 가득한 오후의 도시나 바닷가 등 평범한 도시민이라면 누구나 일상적으로 오고 가는 곳입니다. 그러나 그 안의 인물들은 모두 고독하고 외롭습니다. 기쁘거나 서로에게 다정하지 않으며 〈여름〉 속에 나오는 여인처럼 무료한 표정이지요. 전 세계를 강타한 경제 대공황의 여파가 아직 남아 있던 시기에 가장 사실적인 모습이었을 것입니다. 호퍼의 그림은 영화감독들과 현대 사진작가들에게 영향을 많이 주었는데요. 특히 앨프리드 히치콕(Alfred Hitchcock)도 그의 그림에서 이미지를 얻어 영화를 만들었다고 고백한 적이 있습니다. 또한 1960-1970년대 팝 아트와

여름(Summertime)
1943년, 캔버스에 유채, 74×111.8cm, 미국, 윌밍턴, 델라웨어 미술관

신사실주의 미술에도 강한 영향을 미쳤습니다. 현대 미국 리얼리즘의 대가로 인정받는 에드워드 호퍼는 다음과 같이 말했다고 합니다. "내가 그림 그리는 목적은 언제나 자연에서 받은 가장 가까운 인상을 가장 정확하게 묘사하는 것이다."

호퍼는 서너 차례 유럽 여행을 다녀온 것을 제외하고는 1908년 이래로 줄곧 뉴욕에서 살았습니다. 말년에는 몇 번 전립선 수술을 받는 등 질병에 시달리다가 1967년 워싱턴 스퀘어 근처 자신의 스튜디오에서 85세로 세상을 떠났습니다.

조지아 오키프
Georgia O'Keeffe, 1887-1986

★ ★ ★ ★
DAY
58
★ ★ ★ ★

확대한 자연에서 느껴지는 관능과 신비

붉은색 배경의 백합 한 송이

뉴욕 휘트니 미술관에 소장되어 있는 조지아 오키프의 〈붉은색 배경의 백합 한 송이〉입니다. 중앙에 큰 백합 한 송이가 보입니다. 보통 백합의 꽃말은 순결로 알려져 있으나 장미와 마찬가지로 빛깔별로 꽃말이 달라 순수한 사랑, 깨끗한 사랑, 변함없는 사랑 등으로 다양합니다. 게다가 흔히 백합이라는 이름 때문에 하얀 꽃이라고 생각할 수 있으나 여기서 '백'자는 '흰백(白)' 자가 아니고 '일백 백(百)'자입니다.

이렇게 꽃을 크게 그린 오키프는 미국 현대미술계에서 크게 성공한 여성 화가로 흔히 추상 환상주의로 분류됩니다. 주로 두개골, 짐승의 뼈, 산 등의 자연을 확대해서 그린 것으로 유명합니다. 오키프는 1887년 미국 위스콘신 주의 한 농장에서 태어났는데, 어머니는 혁명으로 몰락한 헝가리 귀족의 후예였고, 아버지는 대기근을 피해 미국으로 이민 온 아일랜드계 농민이었습니다. 대가족에서 자란 오키프는 어려서부터 뛰어난 창의력을 주목받으며 성장했지요. 고등학교 때부터 화가가 되기로 했던 그녀는 시카고 미술학교를 다녔고, 뉴욕 아트 스튜던츠리그에서는 미국 인상주의 대가인 윌리엄 메

리트 체이스(Willaiam Merritt Chase)의 지도를 받았습니다. 그리고 한동안 상업 미술 작가로 활동하다가 1913년부터 1918년까지 텍사스에 있는 미술학교에서 교사로 미술을 가르치기도 했지요. 그러다 당시 유럽 미술작가들의 작품을 미국에 처음으로 소개했던 화상이자 잡지 발행인, 탁월한 사진작가였던 알프레드 스티글리츠(Alfred Stieglitz)를 만나면서 새로운 인생이 펼쳐지게 됩니다.

그때 오키프의 나이는 28세였고, 스티글리츠는 52세였습니다. 스티글리츠는 '사진은 예술을 모방할 게 아니라 당당히 예술을 파먹고 살아야 한다'며 스트레이트 포토(Straight Photography)와 사진분리파 운동을 주장해 당대 사진계의 거장으로 떠오른 인물이었습니다.

스티글리츠는 1905년부터 뉴욕에 '291화랑'을 열고 피카소, 세잔 등 유럽의 선진적인 거장들의 작품을 미국에 소개하고 있었지요. 전해지는 이야기로는 스티글리츠가 오키프의 드로잉 열 점을 허락도 없이 자신의 갤러리에 전시했고 오키프가 이를 따지러 갔다가 만나게 되었다고 합니다. 그들은 교제를 시작했고 스티글리츠는 나중에 오키프의 개인전까지 열어주었지요. 개인전 이후 둘의 관계는 가까워졌고 오키프는 스티글리츠의 누드 사진 모델을 서주기도 했습니다.

뉴욕 거리와 달

마드리드 티센 보르네미사 미술관이 소장 중인 오키프의 〈뉴욕 거리와 달〉입니다. 중앙에 우뚝 속은 건물은 아파트로 보입니다. 솜털 같은 구름에서 달이 빼꼼히 보입니다. 중앙에는 가로등이 있고요. 다소 기괴한 느낌이

붉은색 배경의 백합 한 송이(Single Lily with Red)
1928년. 나무에 유채. 30.5×16cm, 미국, 뉴욕, 휘트니 뮤지엄

드는 것은 아마도 단순화된 형태와 낮은 각도 그리고 사진을 연상시키기 때문일까요. 꽃과 사막을 주로 그린 오키프의 여느 작품과는 다소 다른 상징주의 느낌입니다.

오키프는 본래 자연에 깊은 애정을 가져 꽃을 많이 그렸지요. 한때 뉴욕의 초고층 빌딩에 매혹되어 그 기념비적 건축물을 작품 속에 담았는데, 한편으로는 이 도시의 공룡들이 판치는 위태로운 미국 정신의 상징이라는 점을 잊지 않았습니다. 이 그림이 그중 한 작품입니다.

오키프와 스티글리츠는 만난 지 8년 만인 1924년에 드디어 결혼하게 됩니다. 우여곡절도 많았지만 스티글리츠는 결혼을 위해 부인과 이혼을 했고, 오키프도 사귀던 애인과 결별했지요. 1925년 이들은 둘의 보금자리인 렉싱턴 애비뉴의 셸턴 호텔로 이사하게 됩니다. 이곳 28층 객실을 작업실 겸 숙소로 사용했기에 그들은 요리와 청소도 할 필요 없이 작업에 몰두할 수 있었지요.

그림 속 건물이 바로 둘이 머물던 셸턴 호텔입니다. 부부의 호텔 생활은 무려 11년간 이어졌습니다. 오키프는 맨해튼 빌딩의 최상층에서 내려다본 환상적인 뉴욕의 풍경을 연작으로 그렸습니다. 셸턴 호텔에는 모두 1200여 개의 방이 있다고 합니다. 그 방마다 다른 형태의 삶이 있었을 터인데 오키프는 이런 도시의 삶을 잘 표현했지요. 오키프는 뉴욕에 대해서 이렇게 말했습니다. "뉴욕을 그대로 그려낼 수 있는 사람은 없다. 단지 느끼는 대로 그릴 뿐이다(One can't paint New York as it is, rather it is felt)."

하지만 둘의 결혼 생활에 문제가 발생하게 됩니다. 이런 멋진 오키프를 두고 스티글리츠가 바람을 피운 것입니다. 그는 자신의 갤러리에서 일하던 젊

뉴욕 거리와 달(New York Street with Moon)
1925년, 캔버스에 유채, 122×77cm, 스페인, 마드리드, 티센 보르네미사 미술관

은 여인 도로시 노먼에게 한눈을 팔았지요. 1928년에 오키프는 뉴멕시코를 방문했다가 광활하고 황량한 풍경에 사로잡혀 그곳에 아틀리에를 만들었습니다. 남편의 외도로 상처받아 더 황량한 자연 속으로 숨어버린 것일까요. 스티글리츠는 사진작가로 늘 주변에 사람들이 많았습니다. 게다가 뼛속까지 뉴요커였던 그와는 달리 그녀는 고독하리만치 조용한 곳이 필요했지요.

뉴욕과 뉴멕시코를 오가던 오키프는 남편이 사망하자 뉴욕에서의 생활을 완전히 정리한 후 1949년부터 뉴멕시코에서 혼자 살았습니다. 뉴욕이라는 매력적인 도시를 과감히 버리고 오키프가 생애 후반기에 살았던 뉴멕시코의 고스트 랜치에는 전기도 문명도 없는 태초에 가까운 풍경이 있었고 오키프는 그런 풍경을 그렸지요. 오키프는 이렇게 말했습니다. "아름다운 꽃도 잠시 멈추고 바라보지 않으면 제대로 볼 수 없듯이, 무언가를 바라보는 데는 시간이 필요하다. 마찬가지로 친구가 되는 데도 시간이 걸린다."

이것 봐, 미키

워싱턴 국립미술관이 소장 중인 로이 리히텐슈타인의 〈이것 봐, 미키〉입니다. 도널드 덕이 낚싯바늘이 옷자락에 걸린 걸 모르고 대단한 물고기를 잡은 줄 착각하고 신이 났네요. 옆에서 미키는 손으로 입을 막으며 터지려는 웃음을 참고 있습니다.

미키 마우스와 도널드 덕이 등장하니 디즈니 만화의 한 장면처럼 보이지만 만화 캐릭터를 차용한 팝 아트 작품입니다. 상업 인쇄물을 확대했을 때 보이는 검은 윤곽선과 원색 사이를 채우는 '벤 데이 닷(Ben-Day dots)' 기법을 이용했습니다. 자세히 보면 원작 만화와는 캐릭터의 특징이나 말풍선 속 대사가 조금 다릅니다. 또한 특정 장면이나 얼굴 부위만을 확대해 그렸기에 만화와는 다른 느낌이 있지요.

작가 리히텐슈타인은 벤 데이 닷 기법이 그림의 이미지를 강하게 만드는 동시에 관객들에게 연상 작용을 불러일으켜 작품에 상징을 담을 수 있다고 생각했습니다. 이 기법은 리히텐슈타인의 작품 세계에서 일종의 트레이드마크가 됩니다. 벤데이 닷은 일러스트레이터이자 인쇄기술자였던 벤자민 데이

이것 봐, 미키(Look Mickey)
1961년, 캔버스에 유채, 121.9×175.3cm, 미국, 워싱턴 D.C., 워싱턴 국립미술관

(Benjamin Henry Day Jr.)의 이름을 딴 것으로 일률적으로 구멍이 뚫린 판을 사용하여 색점을 만들어내는 독특한 방식입니다. 초창기 리히텐슈타인은 알루미늄판에 구멍을 뚫고 규칙적인 패턴을 따라 붓질을 했지만 만족스럽지 않아 여러 시행착오를 겪게 됩니다. 결국 포슈아르(pochoir)와 스텐실(stencil) 망을 종이 위에 놓고 석판화용 크레용으로 살살 문지르는 기법을 시도합니다. 손으로 그린 듯한 느낌을 배제하고 완전한 기계적 균일성을 완성합니다. 기존의 벤데이 닷 기법을 그대로 차용하지 않고 리히텐슈타인만의 새로운 방식을 고안한 것이지요.

　나아가 구멍 뚫린 판을 이용하여 색점들을 일괄적으로 대량 생산하게 됩

니다. 대중 만화 속 캐릭터를 작품화한 작가는 리히텐슈타인만이 아니었습니다. 앤디 워홀도 1961년 만화 이미지를 차용한 작품을 가지고 당대 최고의 권위를 누리던 이탈리아 미술상 레오 카

벤 데이 닷 기법의 예

스텔리(Leo Castelli)를 찾아갔다고 합니다. 그러나 그의 그림에는 아직 '표현적인 붓 터치'가 남아 있었습니다. 반면 벤 데이 닷 기법을 쓴 리히텐슈타인 작품은 붓 놀림이 전혀 느껴지지 않기에 누가 그렸는지 드러나지 않았습니다. 카스텔리는 차갑고 기계적인 느낌을 풍기는 리히텐슈타인의 작품을 더 인정하였고 이듬해 그를 위해 개인전을 열어줍니다. 워홀은 한계를 인정하고 만화를 차용한 그림을 중단합니다. 리히텐슈타인의 전시회는 엄청난 화제와 인기를 끌었고 전시되기도 전에 작품이 모두 팔려나가는 이례적인 상황에까지 이르게 되었습니다. 〈이것 봐, 미키〉가 탄생한 배경은 이렇습니다. 어느 날 리히텐슈타인의 아들이 자기가 좋아하는 미키 마우스 만화를 가리키며 "아빠는 이만큼 잘 그리지 못할 거야, 그렇지?"라고 합니다. 그 말에 자극을 받은 리히텐슈타인은 곧바로 미키 마우스와 도널드 덕이 함께 낚시하는 장면을 그리게 됩니다. 실제 만화처럼 말풍선도 배치하고 인쇄물 특유의 느낌이 나는 벤데이 닷 기법까지 넣어 세밀하게 묘사하였지요.

　로이 리히텐슈타인은 1923년 뉴욕 맨해튼의 유대인 중산층 가정에서 태어났습니다. 평범한 성장기를 보내다 1937년 뉴욕 파슨스 디자인 학교에서

개설된 미술 강좌를 들으면서 예술과 디자인에 관심을 가지게 됩니다. 1940 년 뉴욕 아트 스튜던츠리그에서 뉴욕의 생활을 풍자적이고 사실적으로 묘사한 미국의 화가인 레지널드 마시(Reginald Marsh)에게 개인 지도를 받게 됩니다. 그 후 본격적인 미술 공부를 위해 오하이오 주립대학 미술학부에 입학합니다. 대학 재학 중 제2차 세계 대전이 일어나 3년간 병역 의무를 이행한 후 1949년에 미술 석사 학위를 받습니다. 그 후 오하이오 주립대학에서 강의하는 한편 쇼윈도 디스플레이, 가구 디자인 등 상업 미술 활동으로 생계를 이으며 꾸준히 작품 활동을 하였습니다.

1951년 뉴욕 칼레바흐 갤러리(Carlebach Gallery)에서 첫 개인전을 가졌는데 이때의 작품은 피카소, 브라크의 영향으로 큐비즘과 표현주의 사이를 넘나들며 자기만의 색깔을 찾는 과정에 있었지요. 1957년 다시 뉴욕으로 이사하고 미술 대학에서 교편을 잡으면서 생활하면서 뒤늦게 추상표현주의 스타일로 그림을 그리기 시작하였습니다. 하지만 순수 추상주의에도 크게 매혹을 느끼지 못하였고 1960년에 럿거스 대학교(Rutgers University)에서 강의를 시작합니다. 이곳에서 미대 교수로 있던 아상블라주 예술가이자 행위 예술 선구자인 앨런 캐프로(Allan Kaprow)를 만나며 팝 아트에 관심을 갖게 되었습니다.

간호사

로이 리히텐슈타인의 〈간호사〉라는 작품입니다. 짧은 금발에 간호사 복장을 한 젊은 여성이 있습니다. 그녀의 파란 눈동자는 한쪽을 향하고 있습니다. 무언가 두려움을 느끼는 듯 놀란 표정입니다. 왜 이런 표정을 지었는지는 알 수 없습니다.

간호사(Nurse)
1964년, 캔버스에 유채와 마그나, 121.9×121.9cm, 개인 소장

 2015년 11월 크리스티 뉴욕 경매에서 9500만 달러에 낙찰되어 현재까지 리히텐슈타인 작품 중 가장 높은 경매가를 기록했습니다. 만화와 같은 느낌에 벤 데이 닷 기법으로 작업한 것입니다. 이 작품으로 리히텐슈타인의 팝 아트가 가진 높은 인기를 다시 한번 증명하였지요.

 리히텐슈타인은 1964년 이 그림을 그릴 무렵부터 명성이 높아지자 럿거스 대학 교수직을 사임하고 창작에 몰두하기 시작합니다. 1970년대 이후에

는 입체파, 표현주의, 초현실주의 회화 작품들을 다시 만화 스타일로 작업하여 재해석하기도 하였고 그동안 시도하지 않았던 조각 작업도 병행하며 새로운 시도를 하였습니다. 리히텐슈타인은 대량 생산과 상업 미술, 소비문화로 대변되는 미국의 문화를 가장 미국적인 표현법을 통해 실현한 팝 아티스트로 평가받고 있습니다. 1997년 8월 폐렴에 걸린 후 그해 9월 29일 그의 집에서 폐렴으로 인한 합병증으로 사망하였습니다.

앤디 워홀
Andy Warhol, 1928-1987

팩토리, 예술을 대량 생산하다

★★★★
DAY
60
★★★★

마릴린 먼로

뉴욕 현대 미술관이 소장 중인 앤디 워홀의 〈마릴린 먼로〉입니다. 10개의 실크스크린 작품 중 하나로 붉은색 배경에 금발의 마릴린 먼로를 환상적으로 표현한 팝 아트 명작입니다. 캠벨 수프 캔과 더불어 대중문화적 이미지를 표현한 앤디 워홀의 대표 연작이기에 누구나 한 번쯤은 갖가지 색으로 반복적으로 그려진 먼로를 보았을 것입니다.

전 세계를 매혹한 배우 마릴린 먼로는 1962년 8월 5일 갑자기 사망하였습니다. 팬으로서 충격과 슬픔에 휩싸였던 워홀은 그림 작업에 착수합니다. 1953년 영화 〈나이아가라〉의 홍보용으로 찍힌 흑백 사진에서 먼로의 얼굴 부분만을 이용하여 연작을 만듭니다. 머리카락과 눈꺼풀, 입술에 팝 아트 특유의 노랑, 빨강, 초록, 분홍 등으로 부자연스럽게 윤곽선을 칠하고 얼굴과 배경에 단일한 색을 칠한 후 한 화폭에 하나씩 실크스크린 작업한 것입니다. 여기에 사용한 색은 매우 과장적이고 비현실적이지요. 웃고 있는 표정 또한 미디어에 비춰진 먼로의 정형화된 모습일 뿐입니다. 하지만 이러한 팝 아트를 통해 그녀는 영원한 아름다움과 젊음이 상징하는 하나의 아이콘으로 대

마릴린 먼로(Marilyn Monroe)
1967년, 10개의 실크스크린으로 구성된 작품 중 하나, 91.5×91.5cm, 미국, 뉴욕, 현대 미술관

중들에게 각인되는 것입니다.

실크스크린은 스크린 프린팅(Screen Printing)이라는 기법으로서 원래 수공예 인쇄 기법 중 하나입니다. 판 재료로 실크가 사용되므로 이런 이름이 붙었습니다. 빛을 이용하여 구멍을 만든 다음, 그 구멍을 통해 잉크를 묻히는 원리입니다. 그래서 일단 판이 완성되면 단시간 내에 수십 장을 찍어낼 수 있고 작업 속도도 빨라서 상업적인 포스터 등에 많이 이용됩니다.

이런 실크스크린으로 반복적인 대상을 한층 손쉽게 그릴 수 있게 된 워홀은 1964년부터 뉴욕에 팩토리(The Factory)라고 이름한 스튜디오를 만들었습니다. 자신의 작품이 공장에서 대량 생산하듯 만들어진다는 의미로 그렇게 부른 것입니다. 이곳에서 '예술 노동자(art worker)'를 고용해서 실크스크린 프린트뿐만 아니라, 구두, 영화 등의 작품을 제작하였지요.

팩토리는 단순한 작업실이 아니었습니다. 워홀에게는 안식처였으며 이미지를 생산하는 곳으로 그의 삶에서 중요한 위치를 차지한 공간이었습니다. 또한 사교의 장으로서 할리우드의 전위적인 엘리트들부터 대중 예술인과 별난 보헤미안들에 이르기까지 각계각층 사람들이 초대받아 끊임없이 파티를 즐기고 어울렸지요.

꽃

시카고 미술관에 있는 앤디 워홀의 〈꽃〉입니다. 실크스크린 작품으로 녹색 바탕에 노란색, 진분홍색의 꽃 모양을 그린 것입니다. 워홀이 사진 잡지 「현대 사진(Modern Photography)」 1964년 6월호에서 우연히 발견한 히비스커스(Hibiscus) 사진을 자신만의 편집 기술로 작업하였습니다. 이 〈꽃〉 시리즈는 1964년 뉴욕의 레오 카스텔리 갤러리에서 처음으로 전시되었고 그 후에도 지속적으로 조금씩 변형되어 제작되었습니다. 최근 경매 시장에서도 엄청난 가격에 팔리는 작품입니다.

꽃은 서양 미술에서 오랫동안 삶의 무상함을 뜻하는 바니타스(Vanitas) 또는 '죽음을 기억하라'라는 메멘토 모리(Memento mori)를 상징하였습니다. 워홀은 실크스크린이라는 대량 인쇄 기술로 꽃의 색깔을 변형하여 다양하게 작품화하였지요.

꽃(Flowers)
1964년, 리넨에 형광 물감과 실크스크린 잉크, 61×61cm, 미국, 시카고, 시카고 미술관

꽃 시리즈를 창작한 후 4년이 지난 1968년 6월 3일, 편집성 조현병으로 피해망상을 품은 여성의 총에 맞아 두 달간 입원하게 됩니다. 응급 수술로 목숨은 건졌지만 부상에서 완전히 회복하지 못하였고 몇 차례 추가 수술 후에도 후유증으로 고생하였지요.

꽃 시리즈를 창작한 후 4년이 지나 40세가 되던 1968년 6월 3일, 워홀은 밸러리 솔라나스(Valerie Jean Solanas)라는 여성으로부터 총에 맞아 두 달간 입원하게 됩니다. 팩토리에서 만든 영화에 출연하기도 했던 급진적 페미니스트 작가였는데 워홀이 자기 삶의 많은 부분을 통제하고 있다는 망상에 사로잡혀 있었습니다. 팩토리에서 나오는 워홀을 기다려 총을 세 발이나 쏘았지요. 두 발은 빗나갔지만 마지막 총알이 워홀의 복부와 목을 관통합니다. 의사들조차 처음에 워홀이 죽었다고 여겼을 정도로 심각했으나 응급 수술 뒤 살아남았습니다. 솔라리스는 후에 정신감정을 통해 편집성 조현병으로 진단을 받았습니다. 총격 사고에서 다행히 목숨은 건졌지만 워홀은 부상에서 완전히 회복하지 못하였고 몇 차례 수술 후에도 후유증으로 고생하였습니다.

훗날 담낭에 문제가 생겨 수술을 앞둔 상황이 되었을 때 워홀은 숙명론자적인 태도를 보였다고 합니다. 대단한 수술이 아니라고 주변인들과 의사가 아무리 강조해도 병원에 입원하게 되면 자신이 다시 돌아오지 못할 것이라고 믿었던 것이죠. 결과적으로 워홀의 말이 맞았습니다. 간단한 수술이었으나 수술 다음 날 페니실린 알레르기 반응으로 인한 합병증과 심장질환이 겹쳐 1987년 2월 2일 새벽, 뉴욕 병원에서 쓸쓸히 죽음을 맞이합니다. 대중을 좋아하고 스타가 되고 싶어 했던 워홀이었지만 58세 독신인 그의 마지막을 지켜보는 사람은 아무도 없었지요. 병원은 나중에 워홀의 상태를 제대로 관찰하지 못했고 수분을 과잉공급했던 과실을 이유로 고소를

당하게 됩니다.

미국 팝 아트의 선구자이며 시각 예술 전반에서 혁명적 변화를 주도했다고 평가받는 워홀은 예술의 심오함을 거부하였으며 깊이를 강요하지도 않았습니다. "나에 대해 전부 알고 싶다면 그저 내 그림과 영화 작품의 표면만 봐 주세요. 거기에 내가 있습니다. 뒷면에는 아무것도 없습니다."라며 솔직하게 대중의 기호에 따라 활동하고 있음을 인정하였지요. 더불어 "예술의 다음 단계는 사업 예술(Business Art)입니다. 저는 상업 미술가로 출발했으며 사업 예술가로 마치기를 바라지요. 사업을 잘한다는 것은 매혹적인 예술입니다. 그래서 돈을 버는 것도 예술이며, 사업을 잘하는 것은 최고의 예술입니다."라고도 했습니다. 대중문화의 산물을 이용하여 예술과 일상의 경계를 해체하고 누구나 알아볼 수 있는 이미지를 대량 생산하는 전략으로 현대미술의 새로운 패러다임을 탄생시켰지요.

부모 모두 독실한 가톨릭 신자였던 워홀은 독실한 신앙인으로 매주 두세 번 미사에 참석하고 정기적으로 봉사 활동을 했으며 늘 십자가를 몸에 지니고 다녔다고 합니다. 세상을 떠난 워홀은 피츠버그 성 세례 요한 가톨릭 묘지에 묻혔습니다. 1994년에는 그의 고향 피츠버그 노스 쇼어 지역에 앤디 워홀 미술관이 건립되었습니다. 단일 예술가를 기념한 곳으로서는 미국 최대 규모입니다.